Camdeborde
Hal
Henderson
Chartier
Bras
Jonsson
agreco
Avillez
Orlando
Marchand
in
Féolde
Aduriz
Herman
Grattard

Gréba
Desramaults
Muñoz
Elverfeld
Ekstedt
Henry
Steiner
Nilsson
Deg
Levha

# INSIDE
# CHEFS'
# FRIDGES,
# EUROPE

**Le réfrigérateur des plus grands chefs**

**CARRIE SOLOMON & ADRIAN MOORE**

# INSIDE CHEFS' FRIDGES, EUROPE

**Le réfrigérateur des plus grands chefs**

*préface de*
**NATHAN MYHRVOLD**

*illustrations*
**AURORE D'ESTAING**

**TASCHEN**

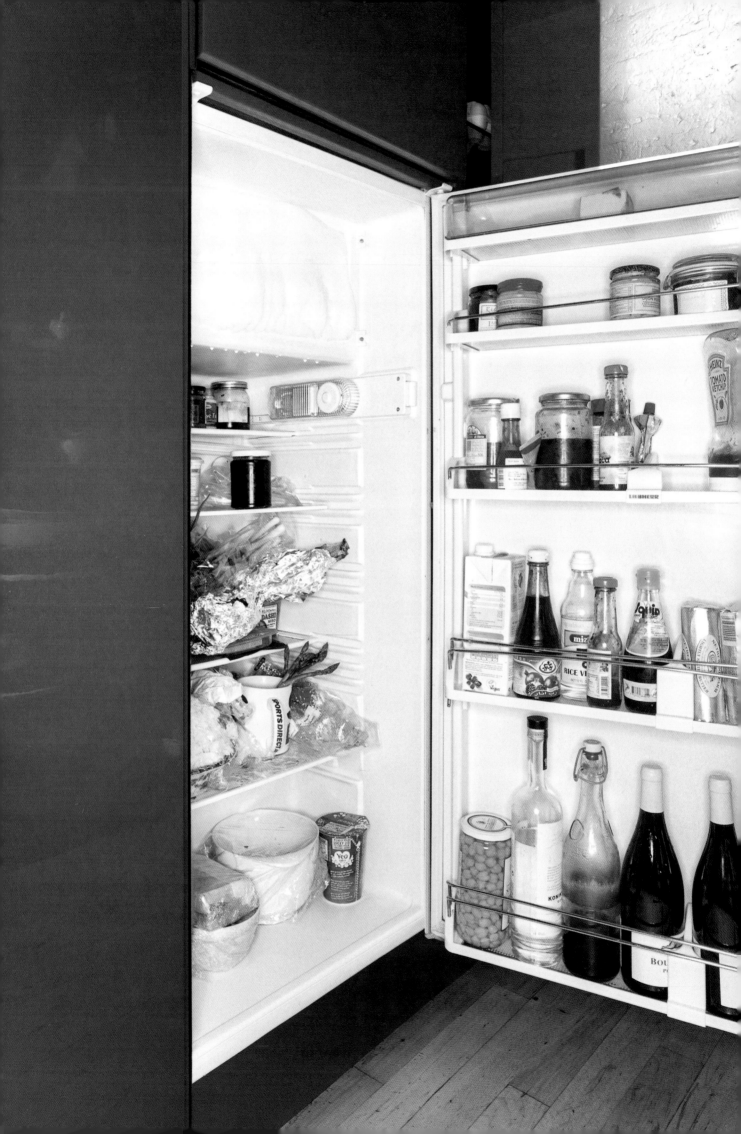

# SOMMAIRE
Inside Chefs' Fridges
·························•

# PRÉFACE

Pendant des millénaires, nous avons élaboré des techniques afin de rallonger la durée de comestibilité de nos denrées alimentaires. Nous avons commencé à transformer le yaourt en fromage, conserver les légumes dans du vinaigre, affiner les viandes et les poissons. La crème glacée était un plaisir fugace réservé aux très riches et les restes, qui en étaient vraiment, devaient être consommés presque immédiatement. Les réfrigérateurs ont démocratisé l'accès aux produits froids, modifiant notre manière de manger, d'acheter et même, grâce aux compartiments réfrigérés, les lieux où nous vivons. Nous conservons la crème glacée par litres et sommes impatients de manger la nourriture à emporter de la veille. Ironiquement, nous conservons au réfrigérateur nos yaourts, nos fromages, nos conserves, nos viandes et nos poissons. Nos réfrigérateurs regorgent de bocaux et de pots qui étaient traditionnellement conservés à température ambiante.

Le maintien de la température est crucial pour votre réfrigérateur. À chaque fois que vous vous attardez, indécis face à votre frigidaire grand ouvert, l'air froid s'en échappe et la température interne augmente. Les aliments chauds ont le même effet et dégagent de la chaleur affectant les produits voisins. Si vous le pouvez, placez les produits chauds sur une étagère vide située plus en hauteur afin que la chaleur n'atteigne pas le bas du frigo qui est la partie la plus froide. Les étagères basses et les bacs sont faits pour les produits crus. Les produits frais et la viande doivent cependant être conservés séparément. Pour éviter de gaspiller les petits produits, vous pouvez les placer dans les étagères de la porte, en évidence. N'essayez pas de lutter contre une augmentation de la température en réglant le thermostat si bas que vous transformeriez votre réfrigérateur en congélateur : les gros cristaux de glace se formant sur la nourriture la congèlent lentement et entraînent la rupture des parois cellulaires. En réalité, décongeler puis recongeler un produit accélère sa péremption.

Dans un milieu réfrigéré, le développement bactérien est mille fois moins rapide qu'à l'air libre. Toutefois, au bout d'un certain temps, les micro-organismes se développent et la nourriture s'avarie. En principe, une bonne gestion de la nourriture devrait nous permettre de la consommer avant sa péremption. Pourtant, les restes et les produits d'apparence étrange sont inévitablement poussés vers le fond du réfrigérateur et oubliés. Si des inspecteurs sanitaires contrôlaient nos cuisines, nombre d'entre nous serions réprimandés pour l'état de notre frigidaire.

En un sens, les réfrigérateurs conservent plus que de la nourriture. Les archéologues étudient des récipients à nourriture exhumés afin d'en apprendre plus sur les civilisations anciennes. Désormais, la manière la plus simple de savoir de quel continent vous venez est d'ouvrir votre frigo. Aux États-Unis, les réfrigérateurs sont énormes (certains sont plus ou moins des placards réfrigérés) car les Américains y conservent tout : de grandes quantités de bière et de boissons variées, des œufs, du beurre et même du pain. Des compartiments réfrigérés conçus spécialement pour les bières sont intégrés aux accoudoirs des fauteuils inclinables, et il existe des voitures contenant des miniréfrigérateurs placés dans leur console centrale. Si vous voyagez en Europe ou en Asie, vous constaterez que la taille des réfrigérateurs est considérablement réduite en comparaison. Les portions sont plus petites, donc produisent moins de restes, et les allers-retours au marché sont plus fréquents. Les œufs et le beurre sont conservés sur le comptoir de la cuisine ou dans des placards sans aucun problème.

Si vous souhaitez connaître quelqu'un, regardez le contenu de son réfrigérateur plutôt que celui de son armoire à pharmacie. Ces capsules témoins réfrigérées sont autant de fenêtres sur le lieu où nous habitons, comment nous vivons et, en fin de compte, sur qui nous sommes.

**NATHAN MYHRVOLD**

# INTRODUCTION

· · · · · · · · · · · · · · · · · · · · · · · · ·

Tout a commencé avec un steak saignant aperçu au comptoir de l'influent restaurant d'Inaki Aizpitarte, Le Chateaubriand.

J'étais plongé dans la lecture d'un magazine *indie* pour lequel j'écrivais, une de mes premières missions culinaires à Paris, ma ville d'adoption, lorsque j'ai découvert cette image qui m'a marqué. La composition était étonnamment simple : une belle pièce de viande allongée sur une planche à découper sanglante, un morceau luisant de pures protéines qui, vu du dessus, contrastait avec la texture boisée de son support. L'auteur était la photographe Carrie Solomon. Ce fut la première photo culinaire à réellement me toucher.

Aujourd'hui, des années après, je me plais à croire que cette image, gravée dans ma mémoire, est la source de mon premier livre et de notre première collaboration. Au fil des ans, nous avons envisagé plusieurs projets, mais ce n'est que lors d'un événement organisé par le Fooding, entouré d'amis chefs, que nous avons réaffirmé l'envie de réaliser ce livre et que nous nous sommes lancés.

Comment pouvons-nous découvrir le jardin secret des artisans et artistes culinaires ? Qu'ont en commun ces chefs venant des quatre coins de l'Europe et une personne lambda ? La réponse nous a semblé évidente : un réfrigérateur. Nous avons alors commencé à établir une liste de chefs.

Il nous a d'abord fallu choisir les participants, les convaincre de nous laisser entrer chez eux et de partager leur précieux temps libre est une chose, et ensuite parcourir l'Europe pour les rencontrer, explorer et disséquer leur cuisine à leur domicile.

En France, en Belgique, au Danemark, en Allemagne, en Italie, en Espagne, en Suède et au Royaume-Uni, plusieurs des plus grands esprits culinaires nous ont ouvert leur réfrigérateur.

Le frigidaire est une invention qui a révolutionné la vie des gens. Il permet aux personnes n'ayant pas de jardin de manger des produits frais hors saison. Les familles nombreuses peuvent acheter de grandes quantités de nourriture sans qu'elle s'avarie, comme c'était le cas auparavant. Les plats faciles à préparer peuvent être conservés pour être consommés plus tard. Le réfrigérateur est devenu l'appareil électroménager le plus populaire du monde contemporain. Il est désormais le symbole d'un réconfort psychologique, d'un refuge rassurant qui, après une journée de travail éprouvante, vous appelle irrémédiablement. Il vous apaise lorsqu'en pleine nuit la faim et la soif vous assaillent.

Même pour les chefs les plus prestigieux le réfrigérateur est un espace très personnel. Désordonné ou bien organisé, il nous offre un regard sur ces personnalités extraordinaires, sur ce qu'elles mangent une fois libérées de leurs contraintes professionnelles, ce qu'elles achètent et le lieu où elles conservent les ingrédients des repas préparés pour leur famille et leurs amis,.

Leur réfrigérateur renferme leurs expériences culinaires, le germe de futurs grands plats. Il cache également, dans leurs recoins mal éclairés, de l'inavouable malbouffe, des cadeaux d'amis producteurs et des produits oubliés, mystérieux et parfois indéfinissables. Les deux extrêmes coexistent et, de l'une à l'autre, toutes les nuances sont possibles. Même les portes sont couvertes de rappels, de souvenirs et de mémos, autant de révélateurs d'intimité.

Notre safari culinaire nous a permis d'avoir un contact direct et privilégié avec quelques-uns des chefs les plus fascinants au monde, l'opportunité de jeter un coup d'œil à leur réfrigérateur et à leur vie. Nous avons passé plusieurs mois aux côtés de 40 créateurs culinaires, cumulant presque une soixantaine d'étoiles Michelin. Nous avons collecté des images originales et étonnantes de l'intérieur de ces équipements pour le moins intimes. Nous les considérons comme le Saint-Graal visuel de la gastronomie. Nous espérons avoir découvert la petite part d'eux-mêmes qu'ils ont profondément enfouie dans ces compartiments hermétiques et réfrigérés.

Nous les remercions tous d'avoir accepté de partager leur intimité.

**ADRIAN ET CARRIE**

# UNE BRÈVE HISTOIRE DU RÉFRIGÉRATEUR

L'invention du réfrigérateur a généré un profond changement dans notre rapport à la nourriture. Autrefois, les gens mangeaient uniquement ce qu'ils voyaient exposé sur les étals des marchés. Ils consommaient des animaux qu'ils élevaient et voyaient grandir. Cet appareil révolutionnaire a rallongé la durée de vie des aliments, facilité leur transport et offert aux consommateurs un choix pléthorique auquel ils ne pouvaient avoir accès sans la réfrigération.

Pourtant, les réfrigérateurs ont toujours existé. Les Chinois, par exemple, utilisaient de la neige pour refroidir la nourriture il y a déjà un millénaire. Les Égyptiens auraient produit de la glace en plaçant des jarres d'eau sur le toit des maisons, afin que l'air froid de la nuit les fasse geler. Les Grecs et les Romains gardaient la neige dans des trous qu'ils creusaient dans le sol. Ils s'en servaient pour conserver de la crème glacée ou rafraîchir des récipients contenant du vin. De tout temps, différentes civilisations ont refroidi la nourriture dans des ruisseaux ou des caves, dans le seul but de conserver les aliments.

En 1748, William Cullen, un professeur de médecine écossais, conçut le premier réfrigérateur artificiel composé d'une machine semblable à un aspirateur qui se sert de l'air qu'elle aspire pour produire de la glace. Mais le succès n'est pas au rendez-vous. Plus tard, au XIXe siècle, l'ingénieur allemand Carl von Linde, le scientifique britannique Michael Faraday et les inventeurs américains Oliver Evans, Jacob Perkins et John Gorrie conçurent différents prototypes qui firent peu à peu évoluer le système.

Un réfrigérateur est, dans sa forme la plus simple, un compartiment isolé thermiquement, dont l'air intérieur est en permanence refroidi grâce à une pompe à chaleur. Ce processus permet de maintenir une température à la limite de la congélation, constituant un environnement idéal pour la conservation de toutes sortes de produits alimentaires et périssables.

À la fin du XIXe et au début du XXe siècle, l'usage de la glace naturelle prit une telle ampleur que la demande dépassa rapidement l'offre. La surexploitation des ressources naturelles, alliée à des hivers moins froids et à la pollution engendrée par la révolution industrielle, anéantit quasiment cette industrie. Les techniques de réfrigération évoluèrent toutefois rapidement grâce à la découverte de gaz comprimés plus sûrs, faisant du réfrigérateur un équipement économiquement attirant. Il devint vite l'appareil électroménager le plus répandu – et sans doute le plus apprécié.

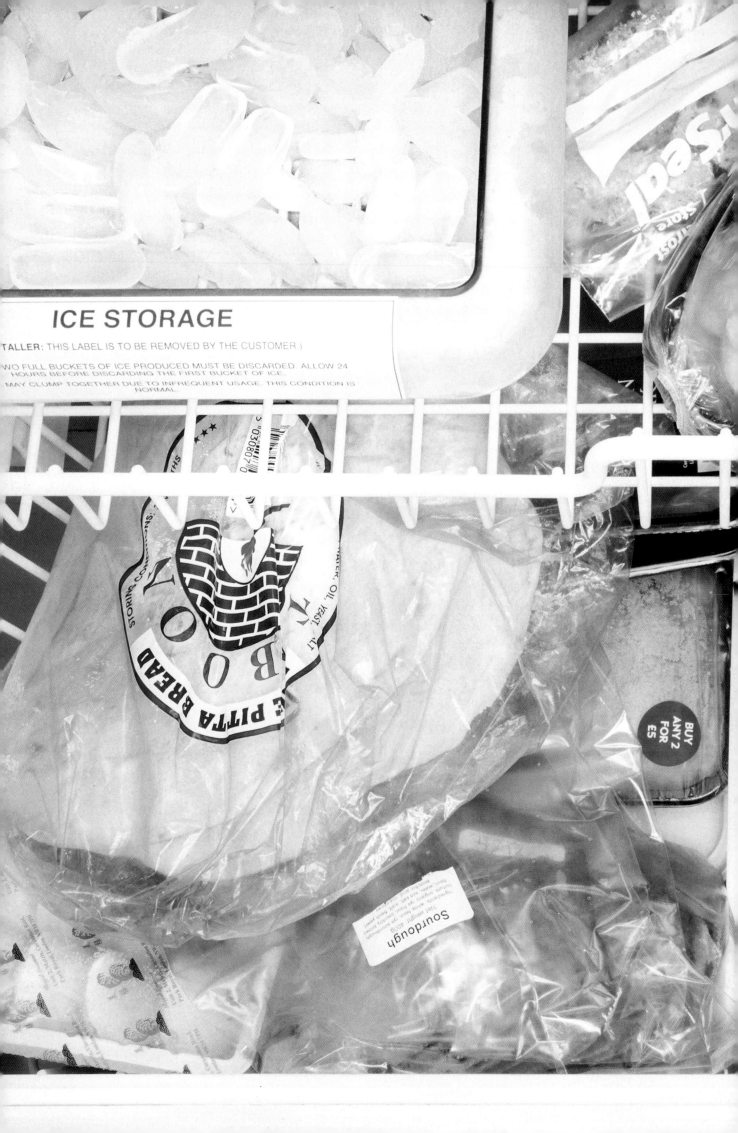

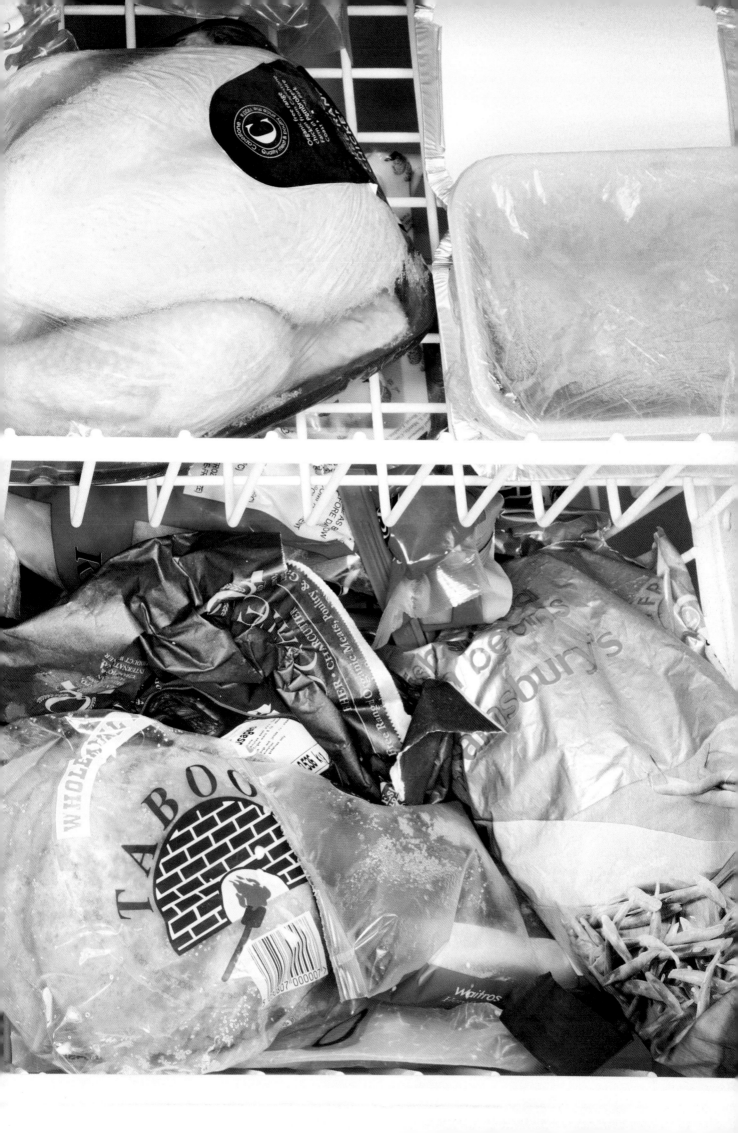

# ALORS DITES-MOI **CHEF,** QU'Y A-T-IL DANS VOTRE **FRIGO** **?**

Au travail, les chefs ont tout le nécessaire : un environnement organisé, des équipements dernier cri et une équipe formée. À la maison, c'est souvent différent. Même pour le plus exigeant des chefs, la vie personnelle s'immisce dans chaque recoin de la cuisine familiale. Les envies ponctuelles prennent le dessus et l'environnement professionnel hermétique de tous les jours laisse place à une sorte de chaos temporaire et à une alimentation empreinte de nostalgie. Il faut apprendre à garder son calme et à partager le frigo avec la famille et les amis. La cuisine professionnelle est réelle. À la maison, il s'agit d'une autre réalité.

Nous avons découvert aussi bien la garçonnière du chef de bistro célibataire à moitié décorée, les maisons chaotiques des familles nombreuses, que les demeures aux allures de palace des chefs célèbres et les refuges pour le week-end aux inspirations artistiques. Nous avons rencontré des chefs de bistro prometteurs traçant leur route, des maîtres vénérés et déjà passés à la postérité, des savants fous à la pointe de la technologie et des génies autodidactes n'ayant jamais passé les portes d'une école de cuisine.

Chef, qu'y a-t-il dans votre frigo ?

Regorge-t-il de produits de base nécessaires à la survie de l'Homme ? Déborde-t-il, sûr d'être un fournisseur idéal pour votre famille ou la personne qui partage votre vie ? Est-il plein de restes, de plats à emporter conservés dans des boîtes en plastique ou de fruits dérobés dans les cuisines de votre restaurant ? Votre frigo est-il immaculé, aussi propre qu'un hôpital, regorgeant de produits d'exception ou parsemé aléatoirement de produits industriels achetés en supermarché ?

Chef, qu'y a-t-il dans votre frigo, mais surtout, *qui êtes-vous* ?

APPLES

MALT / WHEAT

sprouted/dried qui

Mushroom

DRIED Zest.

QUINOA

EANS

DRY
Cucumber

DRY QUINO

SHELLS

Candied Corn

Kamut

s

DRY
CORN

BARLEY

A POWDER

DRIED BEETS

DURUM SEED

SESAME

ALMONDS

BLACK SESAME

ALMOND

ALT (BARLEY)

SUNFLOWER SEED

Emmer

PUMPKIN
SEEDS

MALT
BUCKWHEAT

SMOKED
HAZELNUTS

# DANIEL
# **ACHILLES**

REINSTOFF

•····································•

### *Berlin, Allemagne*

Représentant modeste et discret de la gastronomie dans une ville davantage connue pour sa *currywurst* que pour sa haute cuisine, Daniel Achilles s'est consacré tout entier à son art dans un lieu noble et caché, une ancienne usine Edison, située dans le quartier tendance de Mitte, à Berlin. Cet endroit, connu pour être le berceau des premières ampoules allemandes, incarne désormais la gastronomie de demain, avec deux étoiles Michelin reçues en un laps de temps très court.

Daniel, formé auprès de deux des grands chefs allemands triplement étoilés, Juan Amador et Christian Bau, crée une cuisine tout à fait moderne travaillant avec des produits locaux et proposant deux menus : *ganznah*, une approche plutôt classique, et *weiterdraußen*, une expérience beaucoup plus avant-gardiste.

Daniel présente sa cuisine comme légère, locale, de saison et inspirée par les Berlinois. Il ajoute : « Un mélange très coloré, des producteurs, fermiers et chasseurs locaux : voilà ma ligne de conduite. Le plus important pour un chef est d'avoir une personnalité et une singularité permettant aux gens de reconnaître son style. »

À la maison, c'est toujours lui qui cuisine, et il a fort à faire. Daniel doit concilier le régime végétarien de sa femme et celui de son fils de 3 ans qui mange presque uniquement des saucisses et des petites bananes. Dans le frigo aux dimensions familiales, les aliments de base provenant du marché bio local côtoient des produits de supermarché : fromage blanc et saumon fumé, moutarde allemande et bière pils de la marque Krombacher. Une bouteille de Kikkoman s'est aussi fait sa place. Elle les a suivis au fil des ans, sans jamais être consommée, « c'est un membre de la famille à part entière », s'amuse-t-il.

Les repas familiaux sont simples. Ils commencent souvent par du fromage et du pain, suivis de pommes de terre ou de pâtes et de soupes – « navets, carottes, ce que les saisons nous offrent » –, le tout parfumé d'herbes et d'épices car il accorde une grande importance à relever le goût de ses plats de tous les jours (spécialement pour sa femme, végétarienne). Le péché mignon de Daniel le rend nostalgique : les galettes de pommes de terre au *quark* (fromage frais allemand) de sa grand-mère.

Bien que les Berlinois soient, selon lui, « peu exigeants » en matière de nourriture et de restaurants, il pense que ce dont la capitale allemande a besoin pour être prise au sérieux sur la scène internationale est un restaurant affichant trois étoiles Michelin, une référence poussant les autres établissements à se dépasser. Un rôle qu'il est ravi de jouer.

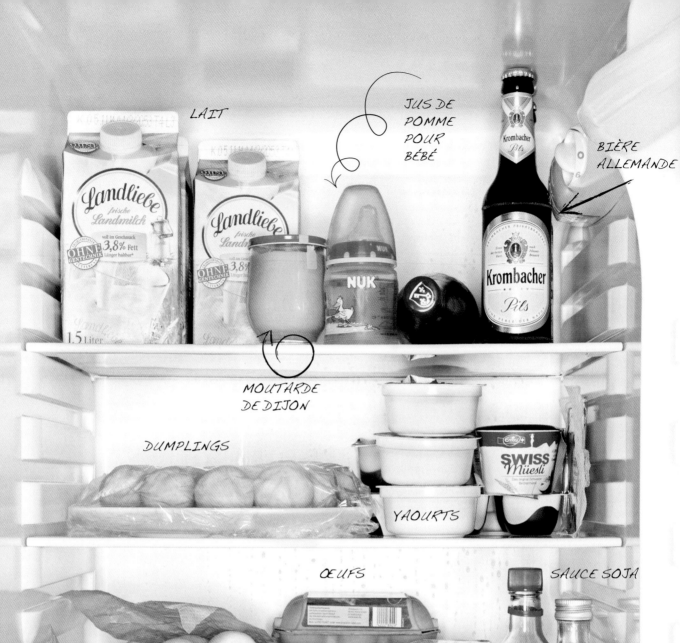
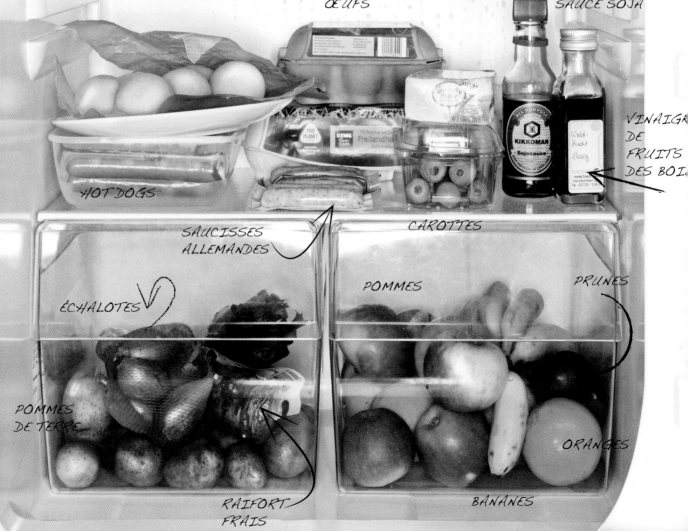

LAIT

JUS DE POMME POUR BÉBÉ

BIÈRE ALLEMANDE

MOUTARDE DE DIJON

DUMPLINGS

YAOURTS

ŒUFS

SAUCE SOJA

VINAIGRE DE FRUITS DES BOIS

HOT DOGS

SAUCISSES ALLEMANDES

CAROTTES

ÉCHALOTES

POMMES

PRUNES

POMMES DE TERRE

RAIFORT FRAIS

ORANGES

BANANES

DANIEL **ACHILLES**

Berlin, Allemagne

# BEIGNETS AU *QUARK* (*QUARKKEULCHEN*),
## CHUTNEY AUX PRUNES ET CRÈME AIGRE GLACÉE

### *Pour 4 personnes*

**Crème aigre glacée**
50 cl de crème aigre
125 g de sucre
10 cl de crème épaisse
4 cl de Grand Marnier

**Chutney aux prunes**
7 à 15 g de mélange d'épices moulues : ail, coriandre, noix de muscade et poivre noir du moulin
2 cl d'eau minérale
200 g de sucre
½ citron, de préférence bio
1 kg de prunes, coupées en deux et dénoyautées

**Beignets de *quark***
400 g de pommes de terre épluchées
40 g de raisins
4 cl de rhum
200 g de *quark*, de fromage frais ou blanc
1 œuf entier
1 jaune d'œuf
60 g de sucre
Zestes et jus d'un ½ citron, de préférence bio
½ gousse de vanille
50 à 80 g de farine
Huile végétale pour les fritures

*Le quark est un fromage blanc frais, populaire en Allemagne. Connu en Orient sous le nom de panir ou de lebné, il est élaboré en égouttant le caillé (lait fermenté). Certains le considèrent certains le considèrent même comme l'ingrédient star de demain grâce à son apport nul en graisses.*

**Crème aigre glacée :**
Mélanger tous les ingrédients dans une sorbetière et suivre les indications du fabricant.

**Chutney aux prunes :**
Dans une casserole, mélanger les épices (dans un sachet de cuisson ou une boule à thé), l'eau, le sucre et le citron. Porter à ébullition. Ajouter les prunes et laisser mijoter doucement jusqu'à ce qu'elles fondent. Laisser refroidir la sauce. Jeter le citron et les épices.

**Beignets de *quark* et dressage :**
Cuire les pommes de terre jusqu'à obtenir une texture moelleuse. Pendant ce temps, faire tremper les raisins dans le rhum. Réduire les pommes de terre en purée et incorporer les raisins, le *quark*, l'œuf entier, le jaune seul, le sucre, les zestes avec le jus de citron et la gousse de vanille. Verser peu à peu la farine jusqu'à ce que le mélange puisse être pétri à la main et ne colle plus. Placer un thermomètre dans une casserole. Remplir d'huile sur 7 cm et chauffer à feu moyen-vif jusqu'à atteindre 175 °C. Faire 12 à 16 petits beignets. Les frire en plusieurs fois, jusqu'à ce qu'ils soient dorés. Les déposer sur du papier absorbant. Servir avec la crème glacée et le chutney.

*ZANUSSI ZBB3244*

## *DUMPLINGS* ALEMANDS (*MEERRETTICHKLÖSSE*)
ACCOMPAGNÉS DE PORC
ET DE RAIFORT

### *Pour 4 personnes*

**Porc**

1 jarret de porc

2 petits oignons coupés en 4

1 petit poireau coupé en gros morceaux

2 carottes coupées en gros morceaux

½ céleri-branche coupé en gros morceaux

3 feuilles de laurier

4 grains de poivre de la Jamaïque

6 grains de poivre

1 branche de thym

1 branche de livèche

35 g de sucre

**Dumplings**

1,5 kg de pommes de terre, pelées et découpées

5 ml de vinaigre blanc

50 g de beurre

2 tranches de pain sans croûte, découpées en dés de 5 mm

Sel

1 poignée de feuilles de persil plat ciselées

Noix de muscade fraîchement râpée (pour le dressage)

Raifort fraîchement râpé (pour le dressage)

**Porc :**

Rincer abondamment le jarret de porc à l'eau froide. Placer dans une grande marmite. Couvrir d'eau et porter à ébullition. Préparer et incorporer le reste des ingrédients. Laisser mijoter entre 80 et 85 °C durant environ 70 minutes. Une fois la viande tendre, la retirer délicatement à l'aide d'une fourchette diapason. Réserver. Égoutter et réserver les légumes.

**Dumplings :**

Réserver un tiers des pommes de terre. Râper les pommes de terre restantes. Les envelopper dans un torchon et presser au-dessus d'un bol afin d'extraire le plus de liquide possible. Réserver le jus amidonné des pommes de terre. Incorporer le vinaigre au râpé de pommes de terre et bien mélanger : celui-ci conservera ainsi sa couleur. Porter une grande casserole d'eau à ébullition et incorporer le tiers de pommes de terre réservées. Cuire jusqu'à obtenir une texture moelleuse. Égoutter, réduire en purée et réserver.

Fondre le beurre dans une poêle et dorer les dés de pain. Dans un grand bol, saler le râpé de pommes de terre et incorporer l'eau amidonnée. Ajouter la purée de pommes de terre et remuer jusqu'à obtenir un mélange homogène. Façonner les *dumplings* à la main : leur diamètre doit être de 4 à 5 centimètres. Farcir chaque *dumpling* de quelques croûtons. Porter une grande casserole d'eau à frémissement. Incorporer les *dumplings*. Lorsqu'ils remontent à la surface, les retirer à l'aide d'une écumoire.

**Dressage :**

Désosser et découper le jarret de porc cuit. Répartir le porc, les légumes cuits et les *dumplings* dans 4 assiettes creuses, ou des grands bols. Surmonter du persil ciselé, de la noix de muscade et du raifort fraîchement râpés.

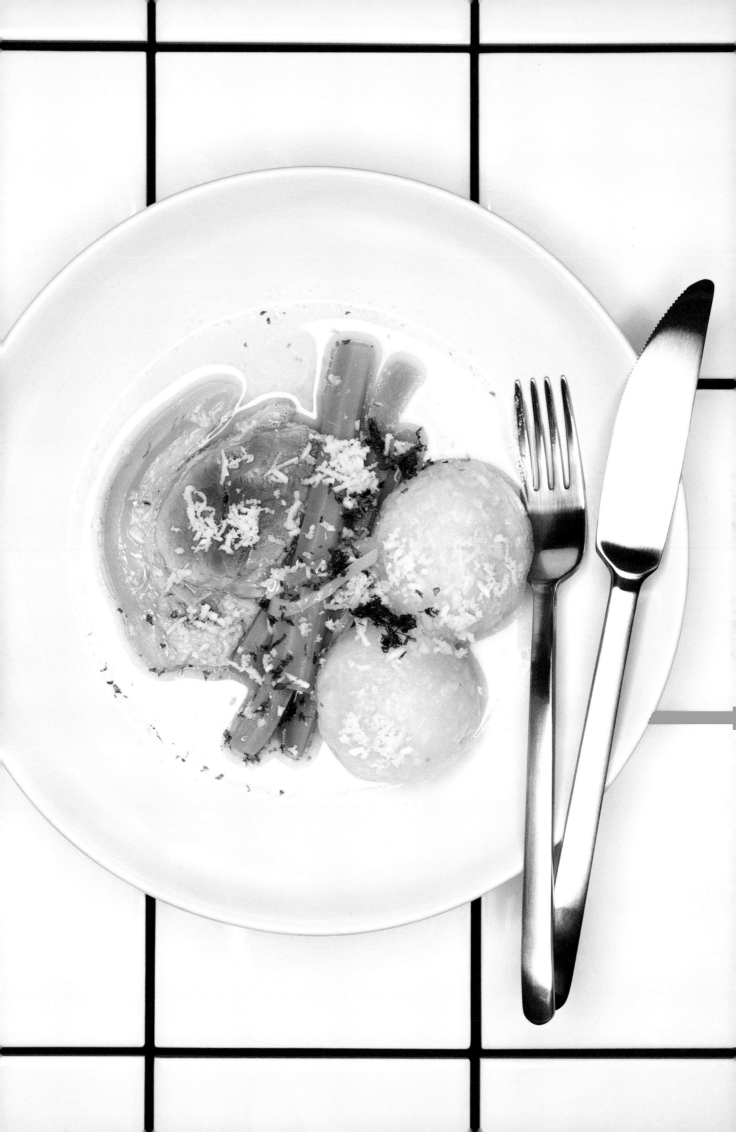

# ANDONI LUIS
# **ADURIZ**

## MUGARITZ

•┄┄┄┄┄┄┄┄┄┄┄┄┄┄┄┄•

### *Errenteria, Espagne*

La vie du chef cuisinier du Mugaritz, Andoni Luis Aduriz, un des chefs les plus célèbres, iconoclastes et modernes, bascule le jour où, lors d'un cours de cuisine, il constate être incapable de suivre une recette de gâteau. « Ce jour-là est née ma frustration », dit-il. « Je n'étais même pas capable de suivre les instructions les plus simples, et j'ai finalement préparé ce qui a dû être le pire gâteau de l'Histoire. »

Andoni est attiré par la cuisine depuis son plus jeune âge. Il se souvient regarder sa mère cuisiner et écouter des émissions de radio culinaires, mais il est conscient que la nostalgie est une maîtresse capricieuse : « Comme cela a été scientifiquement prouvé récemment, lorsque lorsque vous vous rappelez de quelque chose, le souvenir est légèrement modifié. C'est amusant, j'ai beau cuisiner exactement le même plat que ma mère, il n'est jamais pareil. Que ce soit dû au temps, à la forme ou la taille de la cuisine, ça n'a jamais le même goût. »

Sa mère, qui avait survécu à la famine durant la guerre civile espagnole, l'inscrit de manière pragmatique à l'école de cuisine afin qu'il ne soit jamais dans le besoin. Pas motivé pour autant, il rate la première partie de ses études, mais prend goût à la lecture de livres et de magazines de cuisine français. Il décide de découvrir les secrets et les coulisses des plus grands restaurants du monde. Il en visite le plus possible et s'imprègne de tout ce qui l'entoure avant de faire le grand saut et de forger son destin.

Il débute à temps partiel dans la modeste pizzeria d'un célèbre chef espagnol qu'il tente d'impressionner. Ses compétences et son assurance grandissant, il va de cuisine en cuisine, pour atterrir au restaurant elBulli, un lieu peu connu à l'époque mais qui changea son approche de la cuisine : « Ferran savait ce qu'il voulait et tout le passionnait. »

Andoni cuisine presque tous les jours pour sa femme et son fils – « il devient nerveux et anxieux quand il a faim » –, avec des produits du marché ou de son restaurant. « Parfois un fournisseur nous apporte des produits exceptionnels dont nous n'avons pas besoin au restaurant, alors je les prends et les cuisine pour ma famille. » Il essaye de leur faire manger le plus de poisson possible. Le frigo familial contient souvent du colin, de la bonite, des calamars ou des anchois. On y trouve aussi des produits de saison, comme des tomates et des poivrons locaux, des figues et des cerises d'Itxassou.

Sa philosophie de vie est aussi passionnée que l'est son double cuisinier : « Il faut s'impliquer en permanence. Si vous choisissez de vivre selon certaines valeurs, vous devez les respecter, et pas seulement de 9 heures à 17 heures. Ne pas savoir où j'allais au début a été un avantage. Faire la part des choses vous permet d'avancer dans la bonne direction et d'être ouvert aux changements. »

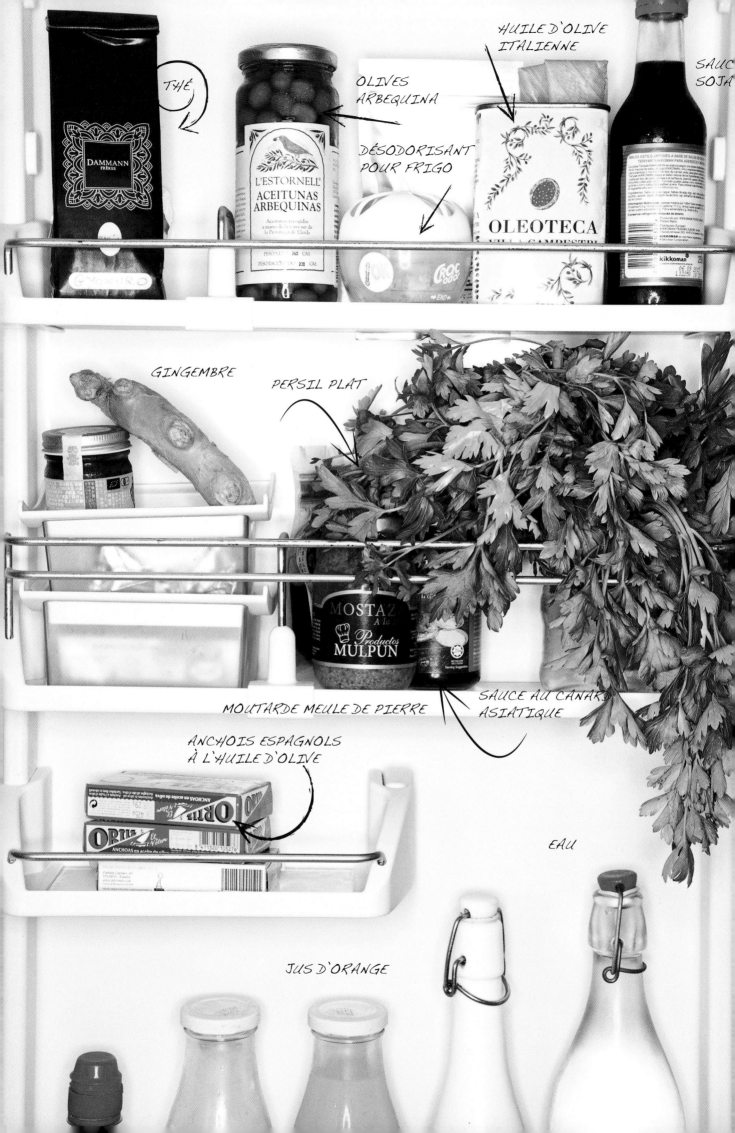

THÉ

OLIVES
ARBEQUINA

HUILE D'OLIVE
ITALIENNE

SAUCE
SOJA

DÉSODORISANT
POUR FRIGO

GINGEMBRE

PERSIL PLAT

MOUTARDE MEULE DE PIERRE

SAUCE AU CANARD
ASIATIQUE

ANCHOIS ESPAGNOLS
À L'HUILE D'OLIVE

EAU

JUS D'ORANGE

Le saké, la boisson alcoolisée japonaise par
excellence, a une histoire aussi vieille que la société
nipponne. Il est élaboré avec un riz spécial qui est
poli afin qu'il ne reste que l'amidon, baigné dans l'eau
et cuit à la vapeur. Il fermente en étant mélangé à
différentes moisissures et levures qui sont ensuite
éliminées. Il est alors pasteurisé et laissé au repos.
Le saké se boit froid, à température ambiante ou chaud
selon l'occasion et le goût de chacun.

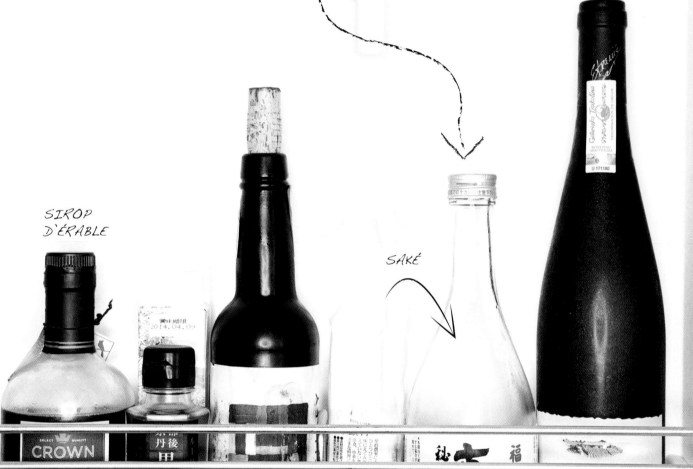

SIROP
D'ÉRABLE

SAKÉ

VIN BLANC
BASQUE

SAUCE À
L'AIL ET
AU YUZU

# BŒUF GRILLÉ
## AUX HERBES ET RADIS

### *Pour 4 personnes*

1,25 kg de T-bone de bœuf, en tronçons

4,4 cl d'huile d'olive à répartir

4 radis émincés

1 oignon vert ou 1 échalote, parties blanches
uniquement, finement émincé

1 poignée de basilic ciselé

1 poignée de persil plat ciselé

1 poignée de ciboulette ciselée

7 ml de sel

Préchauffer le four à 130 °C. Désosser la viande. Chauffer une grande poêle pouvant aller au four à feu moyen-vif. Verser 3 cl d'huile d'olive, puis y jeter l'os. Cuire, en retournant de temps en temps, jusqu'à obtenir une couleur noisette. Retirer l'os de l'huile et le jeter.

Découper la viande en 4 portions égales. Saisir la viande dans l'huile parfumée par les os, jusqu'à ce qu'elle soit caramélisée. Enfourner et rôtir 10 minutes (ou plus, selon vos goûts) jusqu'à obtenir une viande saignante.

Pendant ce temps, placer les radis et l'oignon dans un petit bol et incorporer l'huile d'olive restante. Dans un bol à part, mélanger les herbes et le sel. Étaler les herbes ciselées et le sel sur les tronçons de viande. Servir accompagné de radis.

*Le thon blanc est aussi appelé bonite. Très présent en mer Cantabrique, il se pêche à la ligne de juillet à septembre.*

*LIEBHERR CS-2062*

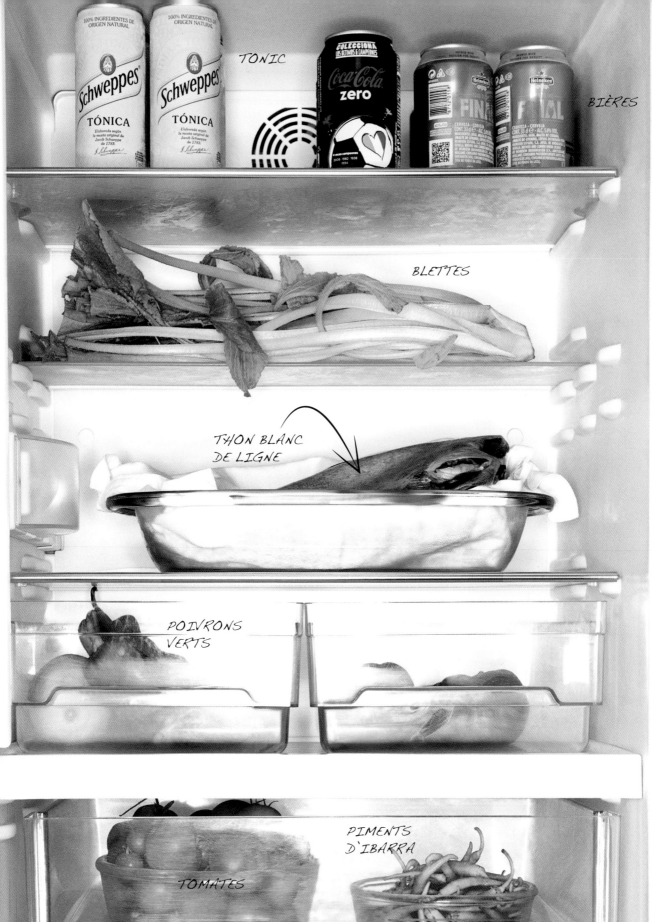

TONIC

BIÈRES

BLETTES

THON BLANC
DE LIGNE

POIVRONS
VERTS

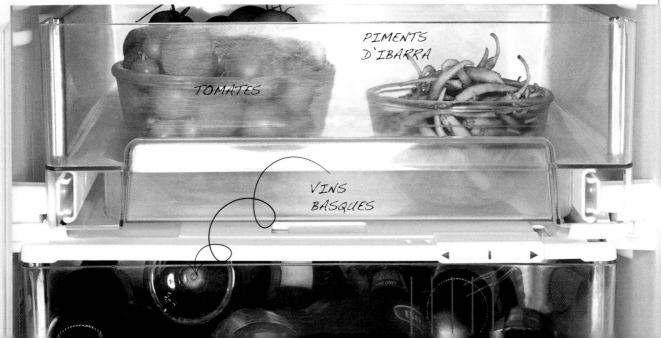

PIMENTS
D'IBARRA

TOMATES

VINS
BASQUES

nombre: BONITO CON TOMATE
cantidad: 1 1/2 Ración
fecha elaboración: julio 2014
fecha caducidad:

THON BLANC
À LA SAUCE TOMATE

ENCRE
DE CALAMAR

FÈVES

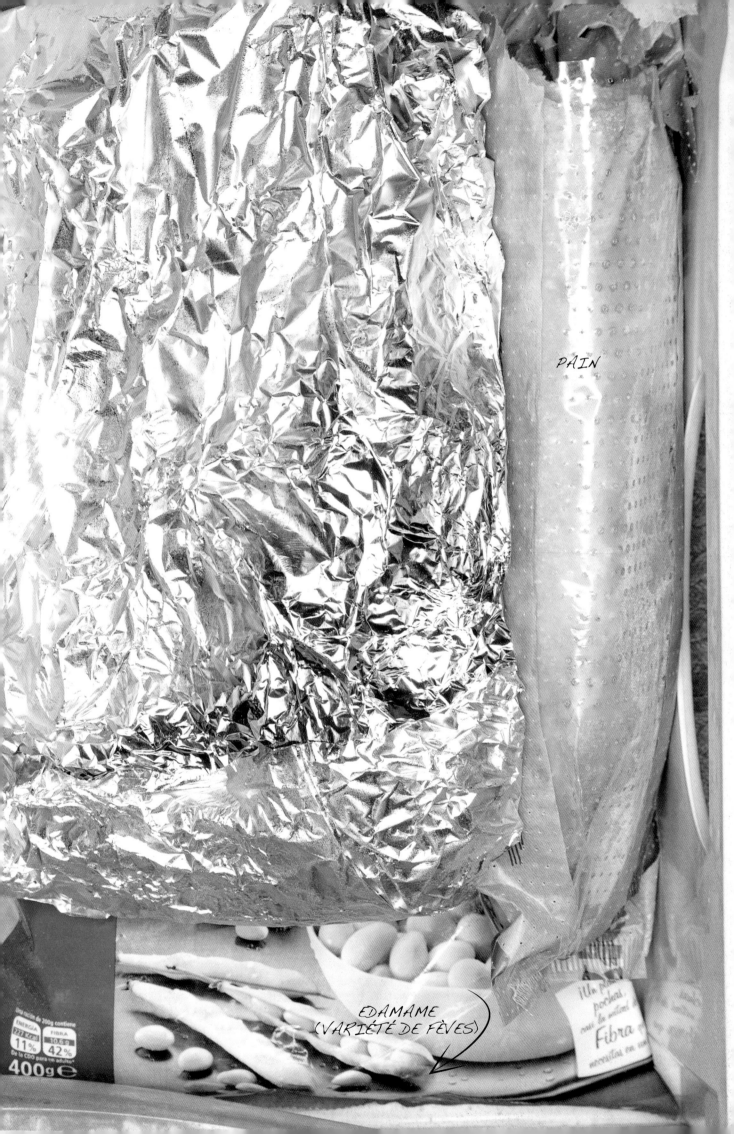

PAIN

EDAMAME
(VARIÉTÉ DE FÈVES)

ENERGIA
227 Kcal
11%
De la CDO para un adulto*

FIBRA
10.6 g
42%

400g ℮

# VENTRÈCHE DE THON BLANC
## ET POIVRONS CRISTAL

### *Pour 4 personnes*

220 g de poivrons Cristal en conserve

15 cl d'huile d'olive

2 gousses d'ail émincées

1 oignon vert ou 1 échalote, parties blanches uniquement, finement émincé

1 poignée de persil plat ciselé

1 ventrèche de thon blanc entière

5 ml de sel fin et un peu plus

2,5 cl d'huile d'olive

Égoutter et effilocher les poivrons à l'aide de deux fourchettes. Dans une poêle, chauffer l'huile d'olive à feu doux. Incorporer l'ail et cuire jusqu'à ce qu'il commence à dorer. Ajouter les lamelles de poivron et cuire 5 minutes à feu doux. Égoutter en conservant l'huile d'olive. Dans un petit bol, mélanger l'oignon vert, le persil, les poivrons et une pincée de sel. Réserver les poivrons durant la préparation du poisson.

Nettoyer la ventrèche en retirant les tissus conjonctifs. Veiller à ne pas abîmer la peau. Saupoudrer 5 ml de sel fin sur le côté charnu du poisson. Arroser d'huile d'olive l'ensemble de la pièce.

Préparer un feu moyen-vif sur un barbecue. Nettoyer et huiler la grille du foyer. Griller le poisson, le côté peau vers les braises, jusqu'à obtenir la cuisson désirée. Servir les poivrons en accompagnement.

*POIVRONS CRISTAL*

*Les poivrons Cristal sont une variété de poivrons rouges très doux. Une fois grillés et leur peau retirée, on les conserve dans l'huile d'olive.*

# INAKI
# AIZPITARTE

### LE CHATEAUBRIAND

•...........................•

### *Paris, France*

Avant que la cuisine ne devienne le nouveau *rock n' roll* des utilisateurs d'Instagram, Inaki était le seul à tenter des expériences, dans un coin perdu et pas encore gentrifié de l'Est parisien. Le chef de sang basque, qui a grandi à Bordeaux et voyagé à travers le monde, du Moyen-Orient à l'Amérique du Sud, bouscule les idées reçues sur la gastronomie. Depuis son bistro à l'ancienne du 11e arrondissement, Inaki Aizpitarte ébranle les fondations policées du monde la gastronomie.

Une formation éclectique a fait d'Inaki ce qu'il est aujourd'hui : un chef éminemment influent et le favori de l'omniprésente presse culinaire. Avant de se consacrer à la cuisine de façon professionnelle, Inaki a été tailleur de pierre, paysagiste, étudiant en œnologie durant une courte période, et même l'un de ces étranges travailleurs globe-trotteurs. Sa vie change à jamais lorsqu'il commence à faire la plonge dans un restaurant à Tel-Aviv pour se faire un peu d'argent de poche. Il donne petit à petit un coup de main en cuisine et apprend rapidement et avec impatience les rudiments de la cuisine. Il sait alors ce qu'il veut : rentrer en France et ouvrir un restaurant. Ce sera Le Chateaubriand.

Habitué à prendre des risques, Inaki a un don mélanger produits français et étrangers. Sa cuisine est guidée par sa sensibilité, sa personnalité, et, parfois par l'intensité avec laquelle il a fait la fête la veille. Mondialement connu pour être l'un des chefs les plus inspirés et les plus audacieux de la cuisine contemporaine, il est considéré comme l'enfant terrible de la gastronomie française.

Son frigo place la fameuse glacière du célibataire à un haut niveau. De véritables expériences scientifiques y sont menées. En effet, il nettoie son frigo uniquement lorsque les produits commencent à pourrir. On y trouve une sélection d'aliments du monde entier (dont la sauce piquante piri-piri qu'il aime tant), du pain congelé (uniquement pour les amis car lui n'en mange pas), et de nombreux produits exotiques offerts par des amis chefs (un de ceux qui pourraient à tout moment sortir de la chambre d'amis). Il ne fait presque jamais de courses, excepté au marché fermier de la place des Fêtes, tout proche. Son frigo économe regorge essentiellement de cadeaux offerts par flatterie par des apprentis, ou de réalisations de cuisiniers de passage.

« Je cuisine depuis que je suis enfant, ça a toujours été évident pour moi. J'ai voulu faire une école de cuisine, mais l'occasion ne s'est pas présentée. »

La légende raconte que le piment piri-piri a été ramené en Europe au XVIᵉ siècle par les explorateurs portugais qui avaient découvert le piment oiseau africain au Mozambique. D'autres racontent que Christophe Colomb l'aurait importé des Amériques et qu'il se serait ensuite répandu en Afrique. Qu'importe sa véritable origine, ce petit piment rouge, très répandu dans une poignée d'anciennes colonies africaines, est à la base de ce qui est peut-être la première sauce piquante jamais élaborée. Les colons préparaient cette sauce enflammée en écrasant les piments et en les mélangeant à de l'écorce d'agrumes, de l'oignon, de l'ail, du poivron, du sel, du jus de citron, des feuilles de laurier, du paprika, du piment, du basilic, de l'origan et de l'estragon. Il existe cependant une myriade de versions de cette recette. Piri-piri signifie « piment, piment » en swahili.

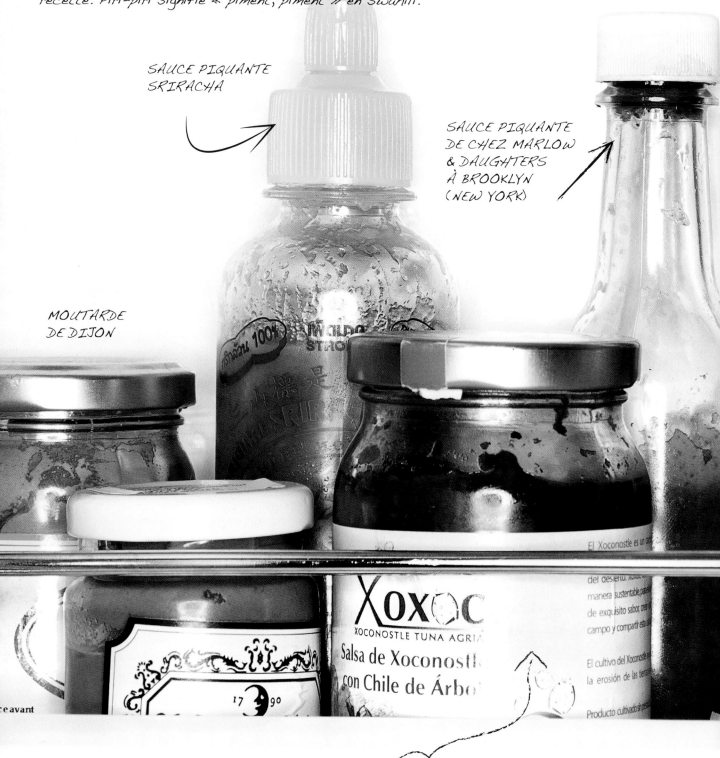

SAUCE PIQUANTE
SRIRACHA

SAUCE PIQUANTE
DE CHEZ MARLOW
& DAUGHTERS
À BROOKLYN
(NEW YORK)

MOUTARDE
DE DIJON

Xoxoc
XOCONOSTLE TUNA AGRIA
Salsa de Xoconostle
con Chile de Árbol

SAUCE PIQUANTE
AUX XOCONOSTLE
ET TAMARILLOS

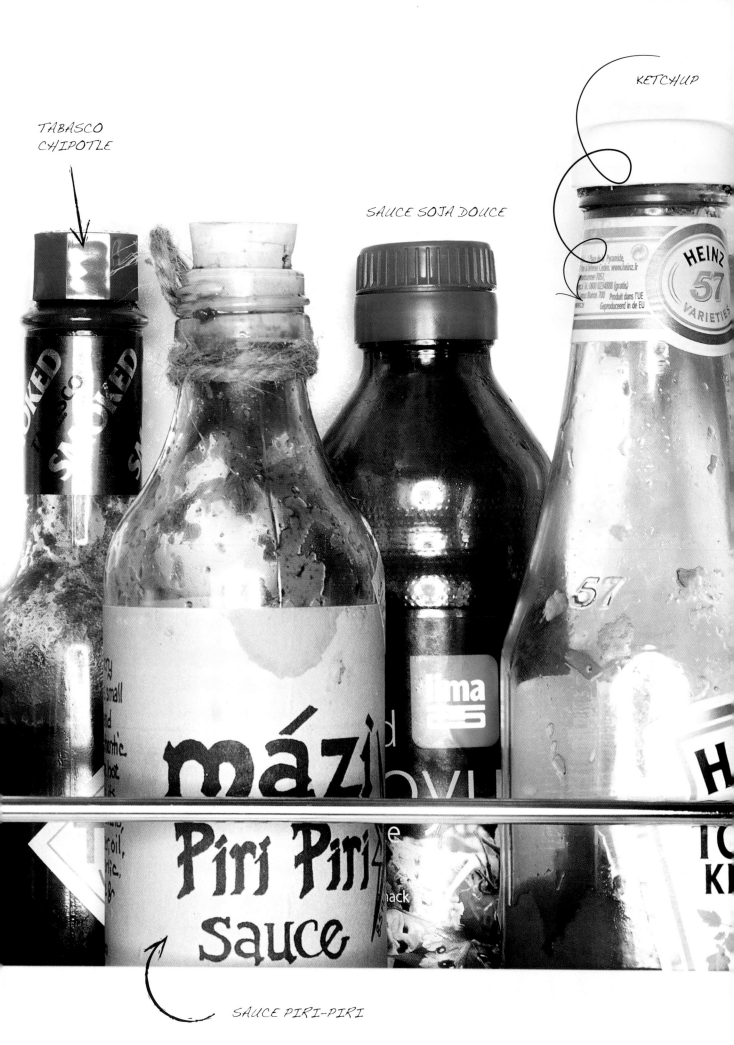

TABASCO
CHIPOTLE

SAUCE SOJA DOUCE

KETCHUP

SAUCE PIRI-PIRI

Hôte consciencieux, Inaki a également du pain au congélateur, prêt à être réchauffé pour des invités de dernière minute.

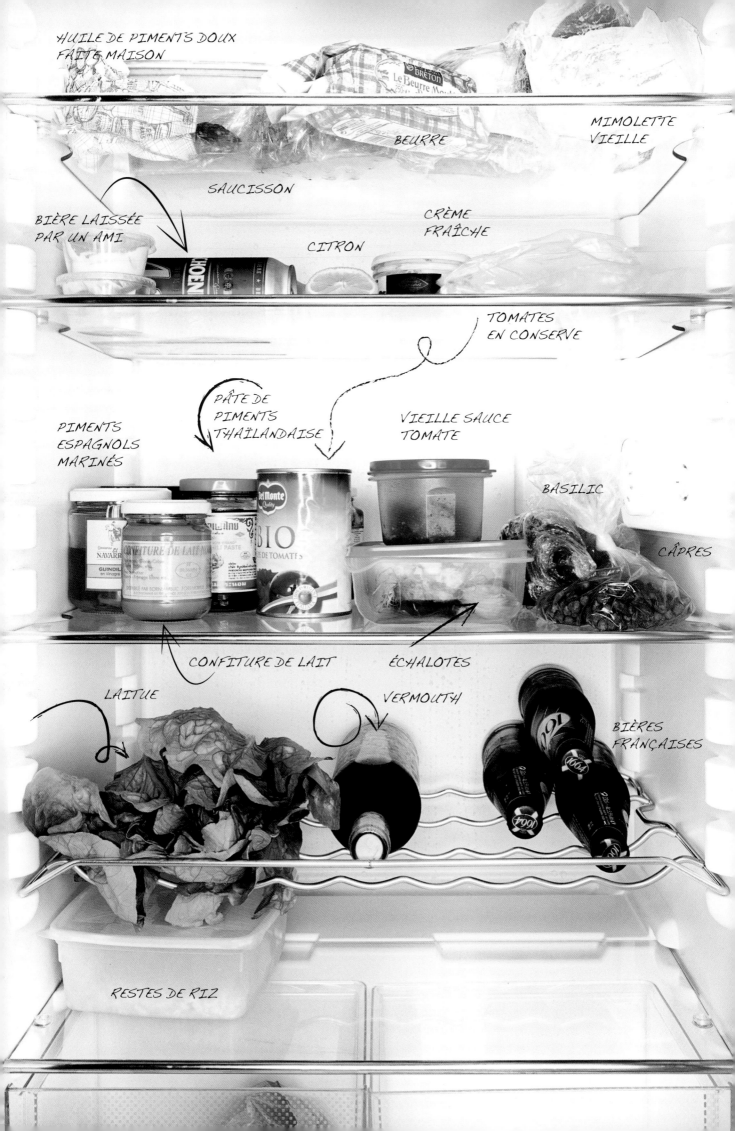

## LES PIMENTS D'IBARRA

Incontournables du Pays basque, ces piments espagnols, rouges ou verts, sont souvent conservés dans du vinaigre blanc et servis comme tapas. Ils sont généralement marinés et doux. Toutefois, ils se mangent également frits et chauds dans de nombreux établissements de la région. Bières et vins locaux aident à les digérer.

*Inaki a toujours quelques
sauces ou ingrédients
simples pour accompagner
les pâtes qu'il prépare à
son fils.*

*LIEBHERR
CTNES4753-2*

## ŒUFS FRITS
### ET CHIPS DE MAÏS

#### *Pour 4 personnes*

1 petite échalote émincée

16 g de câpres

20 feuilles de basilic ciselées

Le jus de ½ citron vert

45 g de chips de maïs, de préférence
de la marque Takis

1,5 cl d'huile d'arachide

4 œufs

Dans un petit bol, mélanger l'échalote, les câpres,
les feuilles de basilic, le jus de citron vert et les chips
de maïs. Réserver le bol. Dans une grande poêle,
chauffer l'huile d'arachide et frire délicatement les
œufs à feu doux. Une fois les blancs cuits, répartir
les œufs dans 4 petites assiettes. Saupoudrer
chaque œuf du mélange à base de chips de maïs.

## SOUPE AUX RESTES
## DE POULET

#### *Pour 4 personnes*

1 l de bouillon de poulet maison

1 petit piment vert frais et coupé en deux

320 g de restes de poulet émincés

1 oignon doux émincé

4 citrons verts : 3,5 à presser et ½ coupé en deux

100 g de grains de maïs grillés

1 poignée d'herbes fraîches (coriandre ou persil plat)

Dans une casserole, chauffer à feu moyen le
bouillon de poulet. Ajouter le piment. Au fur et à
mesure qu'il chauffe, goûter le bouillon et, lorsqu'il
est épicé à votre goût, retirer le piment. Dans un
grand bol, incorporer le poulet et l'oignon. Presser
le jus de 3,5 citrons verts. Mélanger bien. Répartir
le poulet dans 4 bols. Parsemer le poulet de grains
de maïs et verser le bouillon par-dessus. Servir la
soupe avec la moitié de citron vert restante et les
herbes fraîches.

# JOSÉ
# AVILLEZ

BELCANTO

•·······················•

*Lisbonne, Portugal*

Chef portugais le plus audacieux et le plus à l'aise avec les médias, José Avillez naît et grandit dans la charmante ville côtière de Cascais où déjà tout petit il adore cuisiner. Bien que son père soit propriétaire de la première pizzeria du Portugal, sa mère ne souhaite pas qu'il fasse partie de l'affaire familiale et insiste pour qu'il aille à l'université, où il étudie la communication et le management. Mais sa passion pour la cuisine refait vite surface. Son mémoire de licence portant sur la gastronomie portugaise confirme un peu plus la direction qu'il souhaite donner à sa vie : « En deux semaines, j'étais devenu obsédé par l'idée de cuisiner. Comme si mon cœur battait pour la première fois. »

S'ensuit une succession d'expériences auprès des chefs les plus influents, des cuisines d'Antoine Westermann, à celles d'Alain Ducasse en passant par les fourneaux d'Éric Fréchon. Il termine sa formation par une expérience déterminante au sein d'elBulli, à l'époque le meilleur restaurant au monde. « Ferran Adrià a complètement changé ma vie », dit-il. « Ce n'est pas seulement un génie en cuisine, il l'est pour plein de choses. Il a beaucoup d'esprit, c'est un grand philosophe. »

José se voit comme un pionnier de la cuisine traditionnelle portugaise avec des touches contemporaines. Il s'amuse des critiques visant son héritage culinaire. « Les gens pensent qu'on ne mange que du *bacalhau* (plat populaire à base de morue) au Portugal », s'amuse-t-il, « mais on a la chance d'avoir des centaines de plats régionaux. » Nombre d'entre eux ont été créés par nécessité, raconte-t-il, citant les conserves de thon à l'escabèche ou les desserts élaborés à partir des restes de la production de vin. « Les moines clarifiaient le vin avec des blancs d'œuf, puis utilisaient les jaunes pour préparer des desserts ou même pour rigidifier leurs robes ! » Les marchands portugais traversaient le globe, des colonies africaines du Mozambique et du Cap-Vert à Macao, Goa et au Brésil, se mélangeant aux indigènes, s'imprégnant et assimilant leur culture.

Être un chef célèbre ne laisse pas beaucoup de place aux repas en famille, mais son frigo Bosch immaculé regorge de produits de saison comme le sébaste, le fromage de brebis, les cerises de son voisin et les saucisses de tripes de veau. Les véritables repas de famille sont réservés aux vacances qu'ils passent en Algarve. Ce qui n'était autrefois qu'une passion solitaire lui manque : « Parfois, je vais au restaurant à 8 heures du matin et je cuisine seul, sans personne autour de moi », raconte-t-il avec une certaine nostalgie. « C'est mon plaisir le plus rare et un pur moment de liberté. »

*BOSCH CLASSIXX LOW FROST*

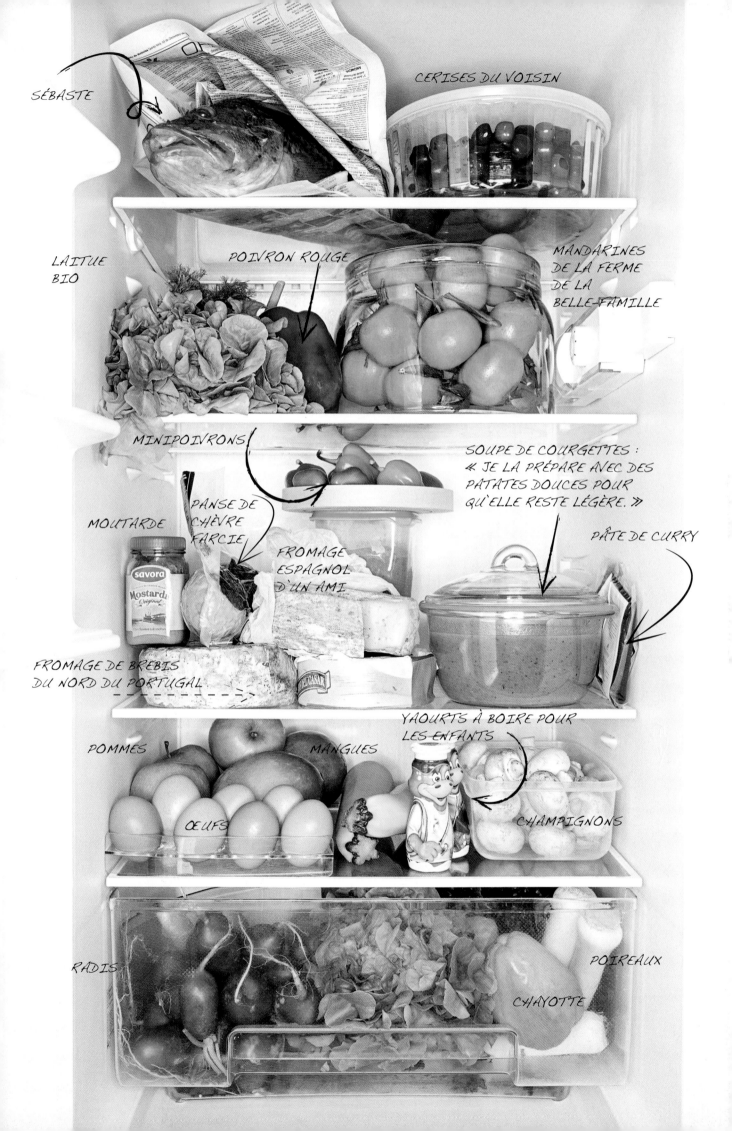

SAUCE BOLOGNAISE

COMBAVAS

Kaffir/combava

CHORIZO

CROQUETTES DE MORUE

PAIN DE PATATES DOUCES
SANS GLUTEN

CÔTELETTES DE
POULET PANÉES

CÔTELETTES DE PORC

# ESCABÈCHE DE CANARD
## ET COMPOTE DE POMMES

### *Pour 4 personnes*

**Canard**
3 l d'eau et un peu plus si besoin
100 g de sel marin
75 g de sucre
1 oignon taillé en tranches
2 oranges coupées en tranches
1 citron taillé en tranches
½ tête d'ail pelée dont les gousses sont écrasées
10 cl de vin blanc
3 branches de romarin
4 branches de thym
2 feuilles de laurier
7 grains de poivre noir entiers
1 canard nettoyé (abats, poumons, croupion et cou à part)

**Compote de pommes**
5 pommes reinettes évidées et non épluchées
50 g de beurre
25 g de sucre mélasse
5 bâtons de cannelle

**Escabèche de légumes**
Huile d'olive
400 g d'oignons émincés
150 g de carottes émincées
2 gousses d'ail
1 feuille de laurier
4 clous de girofle entiers
3 cl de vinaigre blanc
3 cl de vinaigre de vin rouge
Sel
Poivre noir du moulin

**Canard :**
Dans une grande casserole, réunir l'eau, le sel et le sucre. Ajouter l'oignon, l'orange, le citron, l'ail, le vin blanc, le romarin, le thym, les feuilles de laurier et les grains de poivre. Plonger le canard dans la marinade. Placer au réfrigérateur et laisser mariner pendant 6 heures. Retirer le canard de la marinade et disposer sur une grille.

Préchauffer le four à 140 °C. Retirer deux tranches d'orange, une de citron, les oignons et l'ail de la marinade. Disposer sur une plaque à pâtisserie. Ajouter le cou de canard et couvrir d'un centimètre d'eau. Disposer la grille avec le canard au-dessus de la plaque à pâtisserie. Enfourner et rôtir pendant 2 heures. Laisser refroidir, puis désosser et jeter les os. Émietter la viande.

**Compote de pommes :**
Préchauffer le four à 140 °C. Disposer les pommes sur une plaque à pâtisserie. Farcir chaque pomme d'un bâton de cannelle, de 10 g de beurre et de 5 g de sucre. Cuire au four jusqu'à ce qu'elles soient tendres. Le temps de cuisson dépend de la maturité des pommes. Peler puis, à l'aide d'un mixeur, réduire en compote jusqu'à obtenir une texture crémeuse.

**Escabèche de légumes et dressage :**
Dans une poêle, chauffer un généreux filet d'huile d'olive. Ajouter l'oignon, la carotte, l'ail, la feuille de laurier et les clous de girofle. Rajouter un peu d'huile d'olive si nécessaire. Une fois les oignons translucides, ajouter le vinaigre et cuire délicatement jusqu'à ce que les légumes soient tendres. Saler et poivrer selon votre goût. Retirer du feu.

Une fois refroidies, incorporer les miettes de canard. Servir l'escabèche accompagnée de la compote de pommes et, si vous le souhaitez, de bâtonnets de pommes de terre.

José conserve un impressionnant
choix de portos dans son
Frigeco rénové et transformé
en cave à vins. On peut citer,
cette bouteille que la famille
Symington a spécialement
élaborée pour l'anniversaire de
sa femme.

# CREVETTES
## AIL, CITRON ET CORIANDRE
## (*À BULHÃO PATO*)

### *Pour 4 personnes*

800 g de crevettes décortiquées et déveinées
6 g de sel
3 cl d'huile d'olive
50 g d'ail pelé et émincé
4 feuilles de menthe finement ciselées
8 cl de vin blanc
1 bouquet de pluches de coriandre aux pieds
tendres émincées
Jus de citron

Saler légèrement les crevettes. Dans une poêle antiadhésive, chauffer l'huile d'olive à feu doux. Ajouter l'ail et faire revenir 30 secondes en veillant à ce qu'il ne se colore pas. Ajouter les crevettes et faire sauter délicatement. Pour une cuisson uniforme, remuer régulièrement. Verser le vin blanc, la menthe et la coriandre, puis retirer du feu. Arroser de jus de citron frais selon votre goût. Rectifier l'assaisonnement en ajoutant un peu de sel si nécessaire.

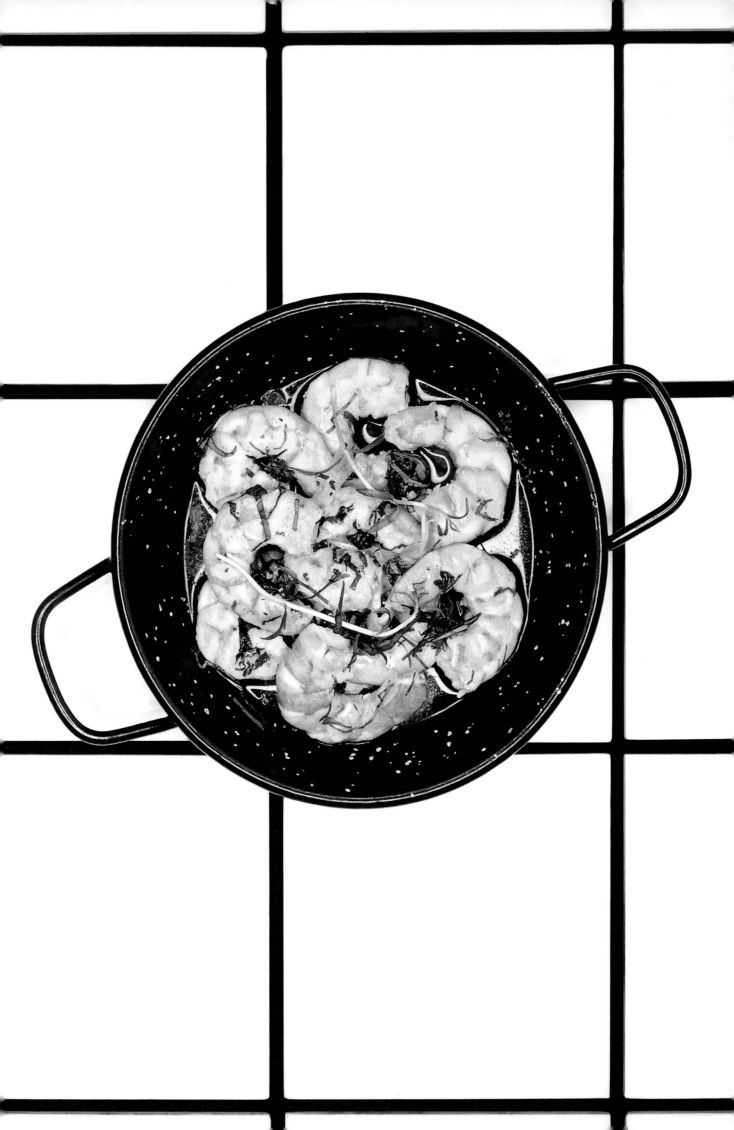

# BO
# **BECH**

GEIST

• ••••••••••••••••••••••••• •

## *Copenhague, Danemark*

*GAGGENAU VARIO RB 280*

Un des chefs danois les plus célèbres, tant pour son ancienne étoile Michelin que pour son rôle de présentateur dans la version danoise de l'émission *Cauchemar en cuisine*, Bo Bech est un cuisinier on ne peut plus romantique. « J'aime la gastronomie », avoue-t-il. « Lorsque vous arrivez place des Vosges, une femme magnifique à votre bras, que vous pénétrez dans le restaurant l'Ambroisie et que le serveur vous dit "Bienvenue, Monsieur", vous êtes submergé de bonheur. »

Des gousses d'ail et de piments pendent en tresses au plafond – « je m'en sers quand j'en ai besoin, ils n'ont jamais le temps de s'abîmer ». Dans le frigo, il y a des produits allant des très scandinaves bulbes de sureau marinés et du lait de foin aux prunes *umeboshi* typiquement japonaises et autres ingrédients inconnus laissés par d'ex-petites amies. Même si la cuisine à la maison se rapproche de celle de son restaurant, Bo Bech considère que le produit « est dix fois plus important que la technique »

Il mange le plus souvent des spaghettis en sauce. En revanche, aux amis, il sert du poulet rôti ou un jarret de veau accompagné de ce qu'il appelle le « bisou mezcal » : des petits verres d'une liqueur mexicaine aromatisée à l'agave.

« Les chefs d'aujourd'hui ont oublié que l'art de la cuisine réside dans l'amour et le dévouement, pas dans la politique. Nos opinions s'expriment à travers nos actions. Qu'y a-t-il de plus attirant que quelqu'un qui croit en quelque chose ? »

Il compare la gastronomie et le sexe : « La première expérience peut être terrible. Quand vous débutez dans un grand restaurant, le personnel peut être arrogant, mais une fois habitué, vous vous retrouvez à parler avec tout le monde et ça devient une expérience incroyable. Mais vous devez jouer le jeu et laisser vos problèmes chez vous. Ils n'ont rien à faire en cuisine. »

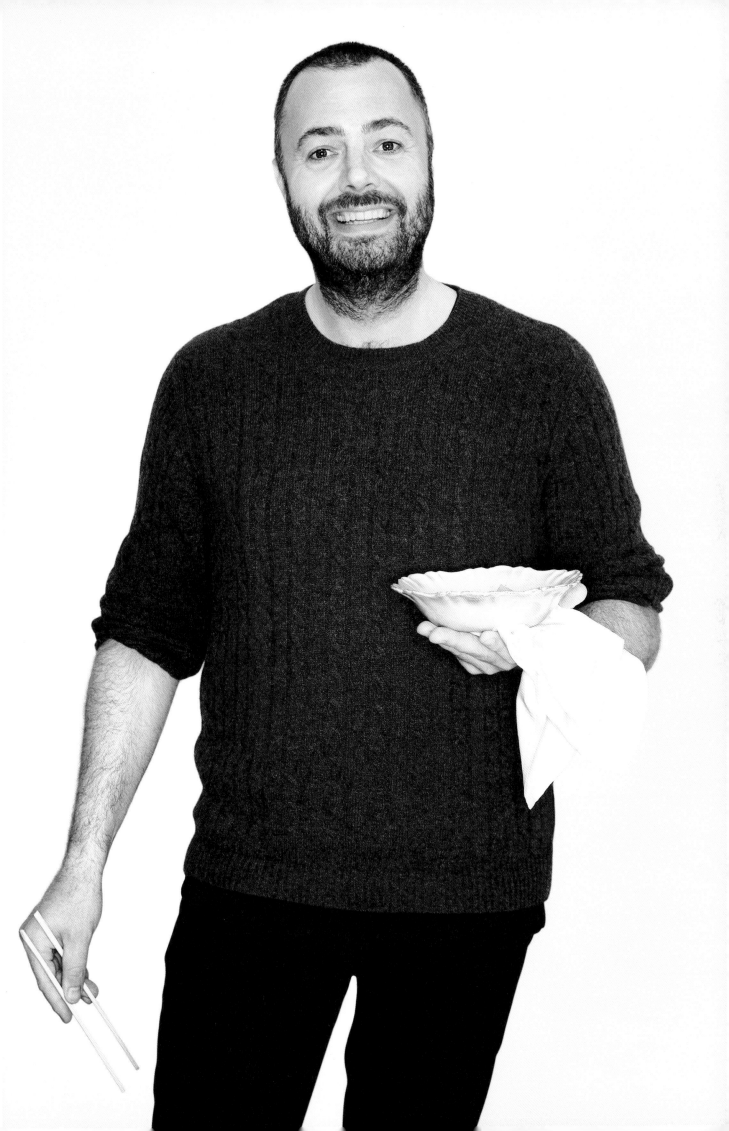

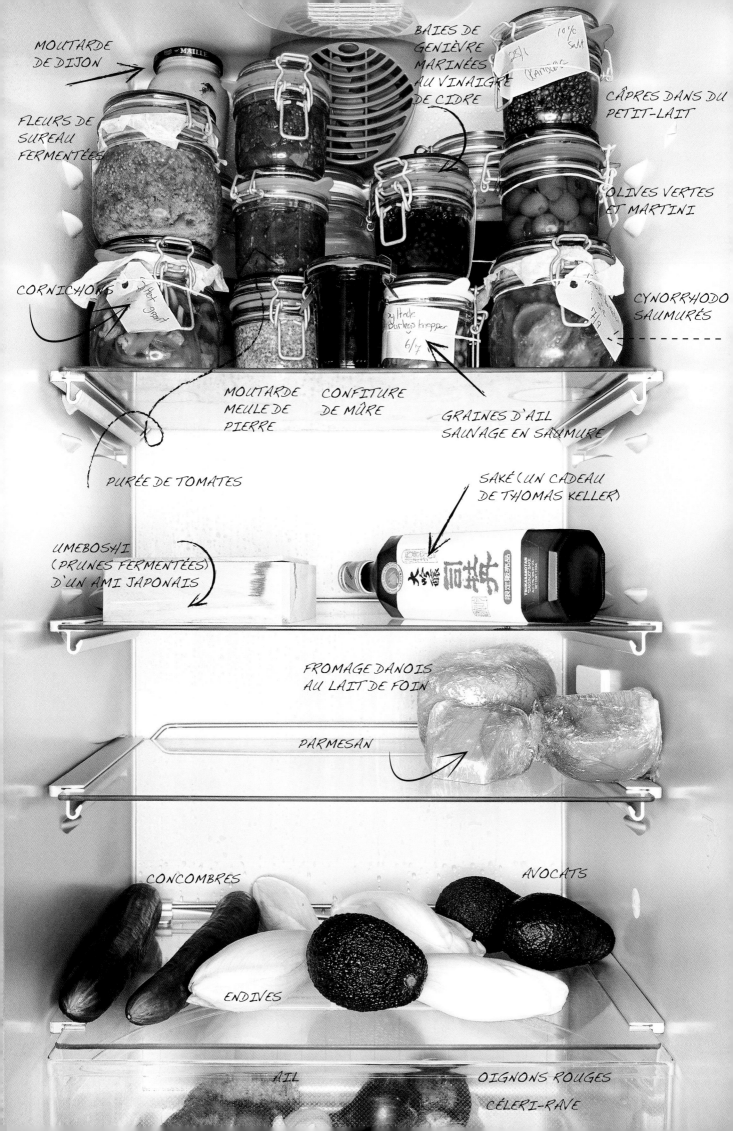

MOUTARDE
DE DIJON

BAIES DE
GENIÈVRE
MARINÉES
AU VINAIGRE
DE CIDRE

FLEURS DE
SUREAU
FERMENTÉES

CÂPRES DANS DU
PETIT-LAIT

OLIVES VERTES
ET MARTINI

CORNICHONS

CYNORRHODO
SAUMURÉS

MOUTARDE
MEULE DE
PIERRE

CONFITURE
DE MÛRE

GRAINES D'AIL
SAUVAGE EN SAUMURE

PURÉE DE TOMATES

SAKÉ (UN CADEAU
DE THOMAS KELLER)

UMEBOSHI
(PRUNES FERMENTÉES)
D'UN AMI JAPONAIS

FROMAGE DANOIS
AU LAIT DE FOIN

PARMESAN

CONCOMBRES

AVOCATS

ENDIVES

AIL

OIGNONS ROUGES

CÉLERI-RAVE

BEURRE

BABEURRE

YAOURT À BOIRE

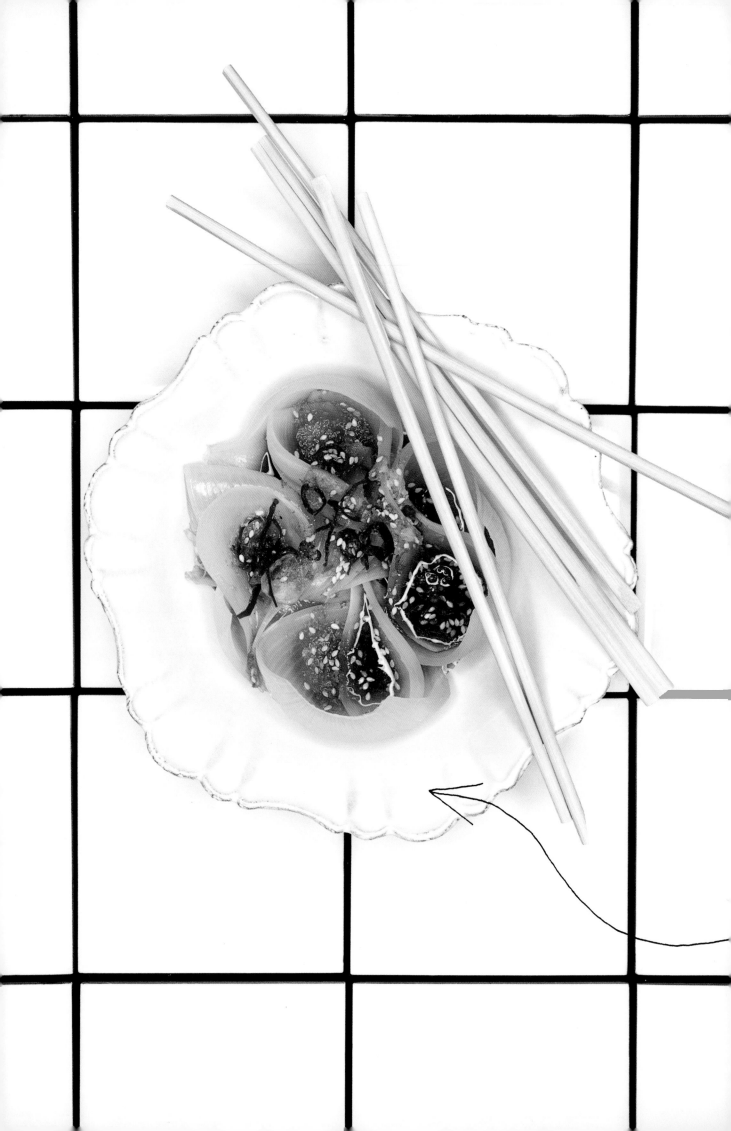

## AVOCATS GRILLÉS
### AU CURRY ET À L'HUILE D'AMANDE

**_Pour 4 personnes_**

1 citron coupé en deux
4 avocats, dénoyautés et coupés en deux
6 g de curry en poudre
4,5 cl d'huile d'amande grillée

Placer une grille au four et préchauffer à feu moyen-vif. Huiler légèrement la grille. Griller les demi-citrons jusqu'à obtenir une couleur noire. Racler la grille pour retirer les résidus d'huile. Griller les avocats, face tranchée vers le bas, jusqu'à obtenir une couleur noire. Saupoudrer les avocats de poudre de curry. Remplir à moitié leur cœur avec l'huile d'amande grillée. Servir accompagné des citrons grillés, à presser au-dessus des avocats.

## OIGNONS BLANCS
### SAUCE ASIATIQUE

**_Pour 4 personnes_**

4 oignons blancs
3 cl de sauce soja tamari
3 cl de miel
3 cl de vinaigre de riz
3 cl de jus de citron
3 cl d'huile de sésame
1 piment rouge frais émincé
9 g de graines de sésame

Préchauffer le four à 180 °C. Griller les oignons entiers 1 heure environ, jusqu'à ce qu'ils soient mous au toucher. Laisser refroidir.

Pendant ce temps, préparer la sauce. Mélanger la sauce soja tamari, le miel, le vinaigre de riz, le jus de citron et l'huile de sésame. Réserver.

Peler et couper en deux les oignons. Séparer délicatement les couches de chaque oignon pour former un petit récipient. Répartir les oignons dans 4 assiettes. Verser la sauce sur les oignons de manière à ce qu'elle s'accumule en leur centre. Surmonter de l'émincé de piments rouges et des graines de sésame.

*LES OIGNONS*

*Bien que Bo soit intraitable avec la qualité, que ce soit dans son restaurant ou à la maison, et que ses exigences le mènent souvent à acheter des produits d'exception, il ne manque jamais des produits de base indispensables à toute préparation. Les oignons blancs sont omniprésents et sont la base de nombre de plats qu'il cuisine chez lui.*

# AKRAME
# **BENALLAL**

● ⋯⋯⋯⋯⋯⋯⋯⋯⋯⋯⋯⋯⋯⋯⋯⋯ ●

### *Paris, France*

Akrame, l'ovni du paysage gastronomique parisien, travaille plus ou moins dans l'ombre des grands chefs avant de fonder son petit empire dans la Ville Lumière. Un royaume composé de son restaurant éponyme, lauréat de deux étoiles Michelin, de quelques brasseries, d'un bar à vins et à fromages, et d'un établissement à Hong Kong, le tout bâti à la vitesse grand V.

Akrame grandit en Algérie et part vivre en France à l'adolescence. Il débute dans les cuisines des meilleurs restaurants du monde, auprès de grands chefs tels que Ferran Adrià du restaurant elBulli, Guy Savoy et Pierre Gagnaire. Il lance, sans succès, un ou deux projets de restaurant. Victime de son enthousiasme et de sa naïveté, il apprend l'importance de garder la tête froide et les idées claires.

À 33 ans, il ouvre enfin son propre établissement. Sans regarder en arrière, il redéfinit le concept de gastronomie avec humilité, grâce à sa parfaite connaissance des produits de saison et à son excellente maîtrise technique. Un art qu'il sert avec amour : « Je suis parti de rien. J'ai tout construit de mes mains, en travaillant dur. »

Dire que son frigo est bien rempli est un euphémisme. Comme au sein de nombreuses familles de chefs, le frigo plein à craquer traduit une évidente surcompensation. Les soupes bio du supermarché luttent avec les yaourts, les crèmes dessert au caramel, les briks (sorte de tortilla nord-africaine) et les extraits de ginseng. Le hareng en conserve d'IKEA joue des coudes avec des restes de légumes du producteur Joël Thiébault et des confitures maison des chefs Christophe Michalak et Michel Troisgros. Fraises fraîches, lait au chocolat et compotes de pommes à boire composent le goûter de ses enfants.

La clé du personnage réside dans sa conscience de ses origines et de son identité culinaire. Le congélateur déborde de petits pois, d'agneau, de pain nord-africain et d'importantes quantités de persil et de coriandre : tous les ingrédients des traditionnels soupes et couscous algériens que sa femme prépare le week-end.

Akrame essaye de réserver les mercredis soirs à sa famille. La cuisine qu'il prépare chez lui est aux antipodes de ce qu'il sert dans son restaurant : sa « haute couture » de génie comme il l'appelle. Elle se compose de plats simples à partager, loin des assiettes dressées à la perfection et des associations de saveurs inspirées qui rythment sa vie professionnelle. Cependant, son imagination culinaire a tendance à s'exprimer malgré tout : « Le plat préféré de toute la famille est une spécialité algérienne simple ; les vermicelles au lait, un genre de soupe au lait avec des cheveux d'ange qui peut être sucrée ou salée. On en propose également au restaurant » dit-il d'un oeil espiègle, « sauf que celle-ci contient des pâtes maison, un petit peu de parmesan et des truffes blanches. »

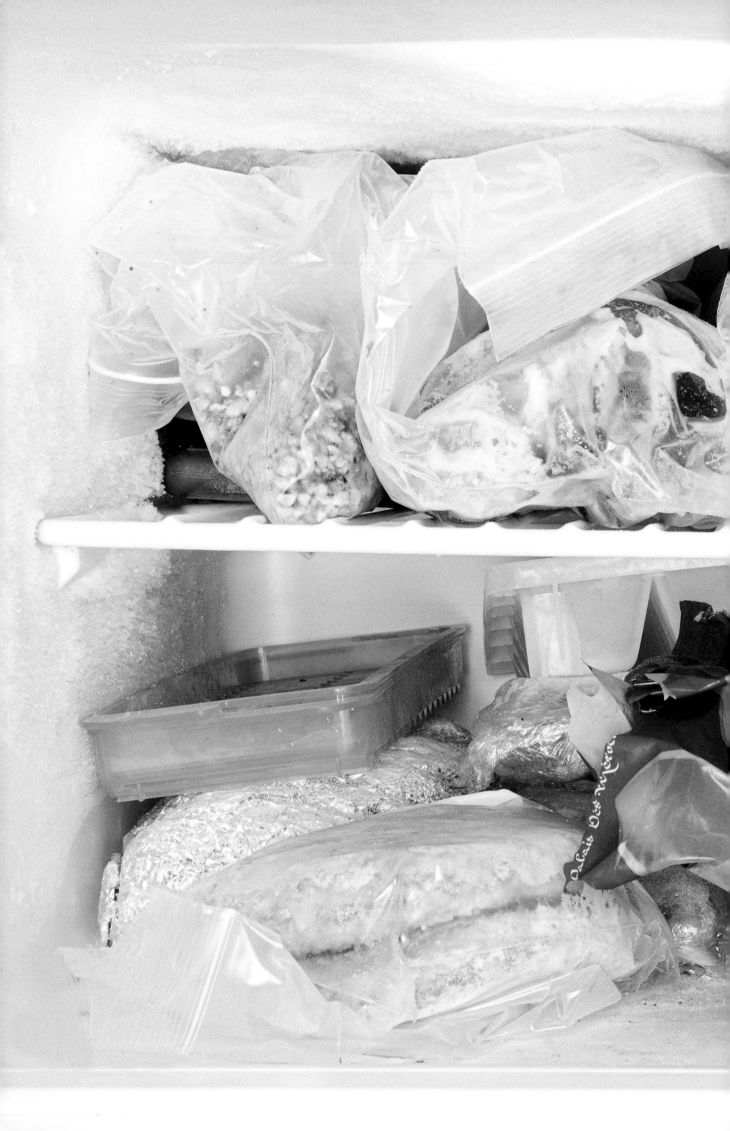

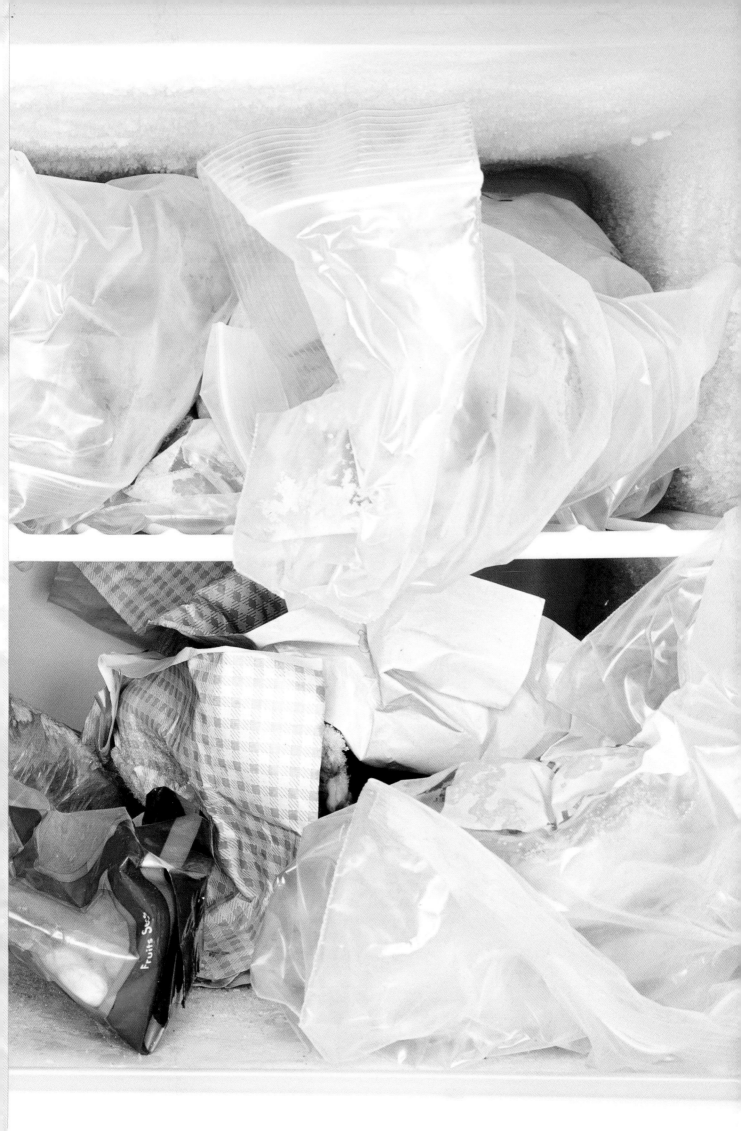

BEKO CF7914AP CF7914AP

## Les briks

Ce beignet nord-africain très populaire, proche du samosa, se compose également de farine et de semoule fine, auxquelles on ajoute de l'eau et du sel. La pâte est cuite sur une surface chaude comme une crêpe, puis repose quelques heures. Elle est ensuite cuite une nouvelle fois et peut être farcie avec différents ingrédients (œuf, thon, viande hachée, etc.). Elle est généralement frite et servie sur du papier absorbant. Elle peut être conservée au frigo durant plusieurs jours ou congelée.

1   Harissa
2   Confiture de fraise et violette de C. Michalak
3   Confiture de cerise
4   Confiture de figue
5   Confiture de framboise
6   Confiture de mangue à la menthe
7   Oranges tranchées en conserve
8   Pesto
9   Cornichons
10  Fraises
11  Framboises
12  Confit de tomates de Michel Troisgros
13  Confiture de pamplemousse de Michel Troisgros

14  Blinis
15  Tomates séchées
16  Olives
17  Extraits de ginseng
18  Citrons en conserve
19  Moutarde meule de pierre
20  Ketchup artisanal de Françoise Fleuriet
21  Mimolette vieille
22  Hareng mariné
23  Compotes de pommes à boire pour les enfants
24  Yaourts
25  Crèmes dessert au caramel
26  Œufs
27  Lait chocolaté
28  Briks

29  Beurre
30  Jus de grenade
31  Jus de betterave
32  Jus de tomate verte
33  Jus de pomme
34  Eau gazeuse
35  Caillé
36  Soupe bio
37  Café brésilien
38  Eau
39  Mangue
40  Menthe
41  Tomates
42  Asperges
43  Avocat
44  Fenouil

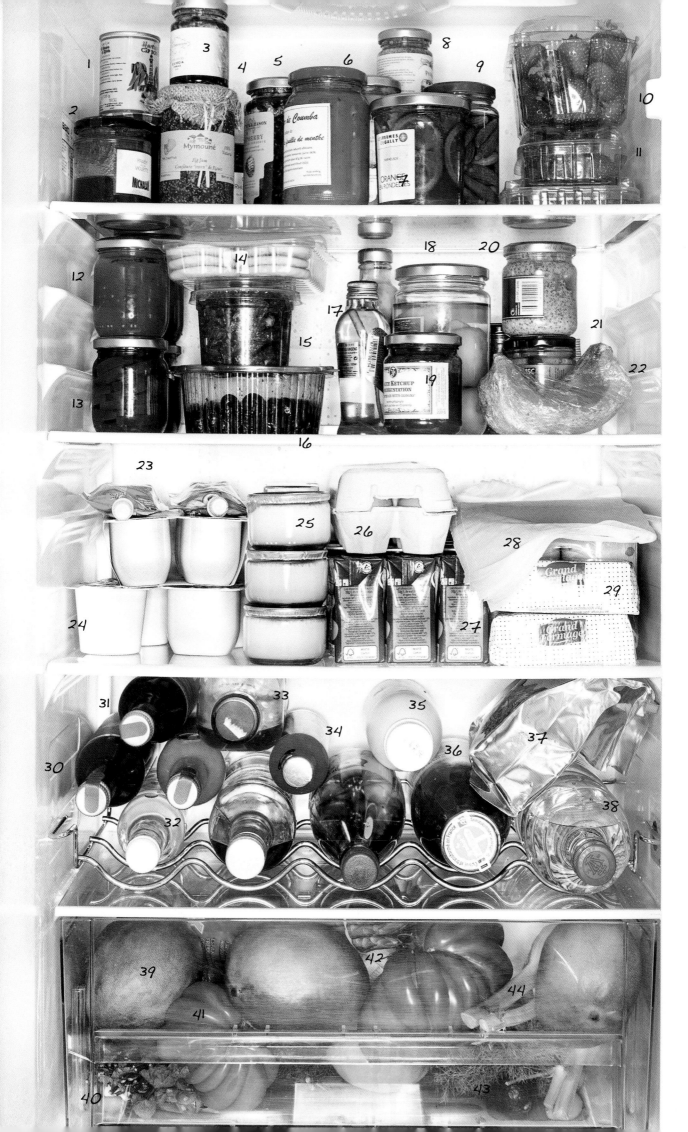

# OMELETTE « 2 MILLIMÈTRES »
## AUX OLIVES

### *Pour 4 personnes*

20 olives Taggiasche, de préférence bio
4 œufs
100 g de beurre salé
½ oignon rouge émincé
Sel
Poivre noir du moulin
¼ citron, de préférence bio
50 g de mimolette vieille

Dénoyauter les olives et réserver. Casser les œufs dans un grand bol et battre énergiquement. Dans une poêle antiadhésive de 30 cm de diamètre, faire fondre le beurre à feu moyen. Ajouter l'oignon rouge et les olives vertes. Cuire 5 minutes. Disposer les olives et l'oignon sautés dans le bol contenant les œufs. Mélanger à l'aide d'un fouet. Saler et poivrer. Verser le mélange avec les œufs dans la poêle (il est inutile de la nettoyer au préalable), et laisser cuire 2 minutes à feu vif. Retourner l'omelette et cuire 2 minutes. Dresser l'omelette dans une assiette. Râper la peau du citron et la mimolette au-dessus de l'omelette. Servir aussitôt.

# SOUPE À LA TOMATE
# ET AUX LITCHIS

### *Pour 4 personnes*

125 g de baguette de pain
1 gousse d'ail émincée
1 jaune d'œuf
5 ml de moutarde meule de pierre
20 cl d'huile de tournesol
5 ml de poivre noir du moulin
8 tomates coupées en 4, à répartir
150 g de litchis
20 cl de lait
20 cl d'eau
10 brins de ciboulette ciselés

Préchauffer le four à 200 °C. Frotter l'ail sur la baguette de pain. Découper la baguette en croûtons et placer sur une plaque. Cuire jusqu'à ce qu'ils soient dorés et croustillants.

Pendant ce temps, préparer la mayonnaise. Blanchir le jaune d'œuf avec la moutarde, puis incorporer lentement l'huile de tournesol. Procéder goutte par goutte, en battant vigoureusement, jusqu'à obtenir une mayonnaise montée. Rafraîchir la mayonnaise au réfrigérateur avant de servir.

À l'aide d'un mixeur ou d'un robot de cuisine, mixer la moitié des tomates jusqu'à obtenir un mélange homogène. Dans une petite casserole, incorporer cette purée et cuire à feu doux-moyen jusqu'à ce qu'elle réduise de moitié. Laisser refroidir au frigo.

Pendant que la purée refroidit, mixer les tomates restantes, les litchis, le lait et l'eau. Placer ce mélange dans une poêle. Porter à frémissement et cuire 20 minutes. Laisser refroidir au frigo.

Incorporer la mayonnaise à la purée de tomates froide et répartir dans 4 bols. Parsemer de croûtons et de ciboulette, puis verser le mélange tomates-litchis par-dessus.

# MASSIMO
# **BOTTURA**

OSTERIA FRANCESCANA

• • • • • • • • • • • • • • • • • • • • • • •

### *Modène, Italie*

Massimo est probablement le plus grand chef italien de notre époque, et l'un des plus vénérés au monde. Ses premiers souvenirs dans une cuisine le ramènent dans les bras de sa grand-mère, qui cuisinait toujours des pâtes pour la famille, quand il tentait d'échapper à ses grands frères chamailleurs. « Je me cachais sous la table et agitais son rouleau à pâtisserie quand ils s'approchaient trop près. Je piquais toujours un peu de nourriture et j'adorais les tortellinis ! »

Massimo abandonne ses études de droit puis, DJ amateur, il achète une boîte de nuit qui devient très populaire, mais doit fermer suite aux plaintes des voisins pour tapage nocturne. Au grand dam de sa famille, il part découvrir le monde en allant de cuisine en cuisine. Après New York, où il gère la cuisine d'un coiffeur calabrais qui se prend pour un chef, il passe par les fourneaux de divers chefs brillants qui deviennent ses mentors. « J'ai travaillé au Louis XV d'Alain Ducasse lorsque sa cuisine était considérée comme la meilleure au monde. Il m'a appris que tout réside dans la technique et le produit. » Il travaille ensuite auprès de Ferran Adrià, dans son restaurant elBulli, qui a représenté un véritable test pour plusieurs des grands génies culinaires (René Redzepi travaillait à ses côtés à l'époque).

« La gastronomie est comme le jazz », affirme Massimo. « Vous devez apprendre à jouer de tous les instruments, puis tout oublier. Je devais trouver comment cuisiner parfaitement non seulement les recettes italiennes classiques, mais aussi les raviolis chinois. Pour offrir de l'émotion, vous devez rechercher l'exaltation. La passion procure de l'émotion. » Sa cuisine novatrice aux techniques inspirées est le reflet de sa conviction que les plats traditionnels d'aujourd'hui proviennent de l'innovation et que l'évolution culinaire doit se poursuivre. « Je vais toujours de l'avant, tout en gardant un œil sur le passé. Il ne faut pas oublier le passé mais le considérer d'un point de vue critique. »

Le frigo de Massimo se trouve dans un véritable sanctuaire, une pièce séparée de sa cuisine incroyablement bien équipée. Il regorge de bons plats, la plupart déjà préparés et conservés dans des sacs Ziploc : côtes d'agneau venant de la ferme de son second Davide, et olives farcies de viande à faire frire. « Je les adooore » dit-il.

Massimo se définit également comme un passionné d'art. « Selon moi, les trois choses les plus importantes dans la vie sont la cuisine, l'art et la musique. La cuisine fait partie de la culture. J'achète des œuvres d'art parce qu'au-delà de leurs qualités picturales, elles vous rendent fou. Comme l'art, comme une belle chanson, la cuisine peut vous transporter. »

## Chinotto

Soda italien fabriqué à partir du chinotto, le fruit du bigaradier, cette boisson gazeuse possède un goût d'orange et de caramel, avec une légère touche d'amertume. Il est moins sucré que les sodas classiques. Le chinotto donne du goût à de nombreux apéritifs italiens, notamment le Campari.

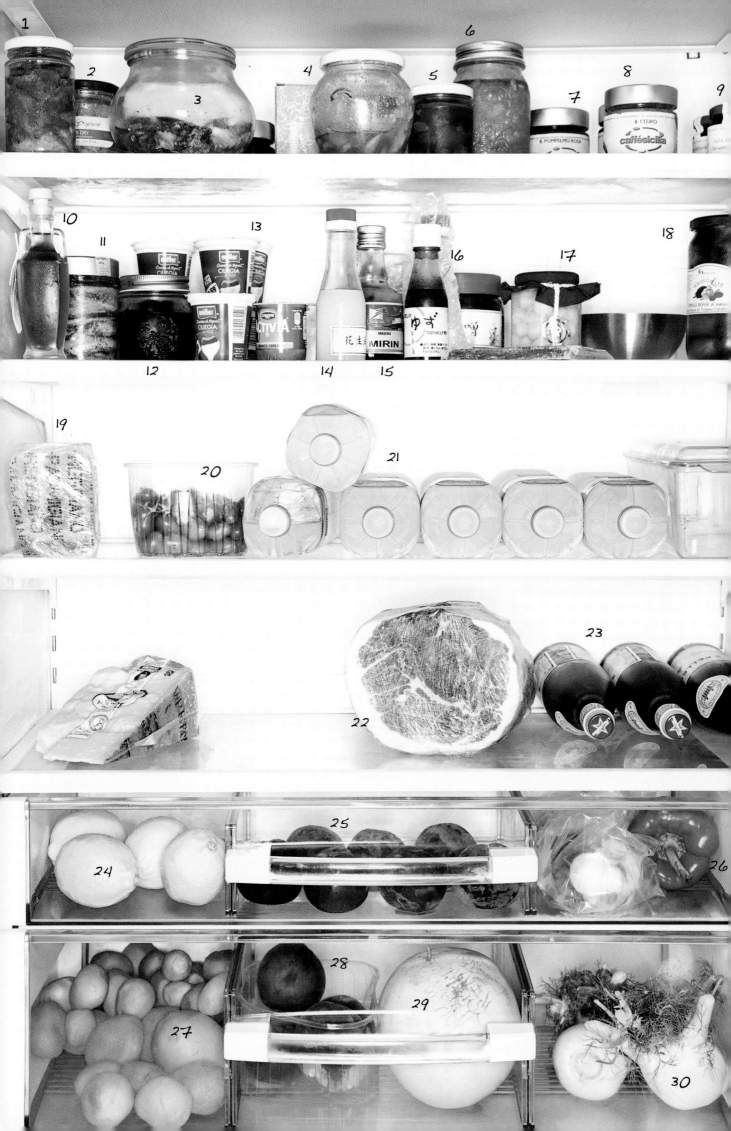

1   Tomates séchées au soleil et marinées

2   Poivrons jaunes marinés

3   Anchois marinés

4   Moutarde à la pomme faite maison

5   Moutarde au café et à la pomme

6   Confiture d'orange de Sicile faite maison

7   Confiture de pamplemousse rose

8   Confiture de citron

9   Moût de raisin cuit

10  Extrait d'anchois traditionnel

11  Anchois

12  Confiture de griotte

13  Yaourts à la cerise

14  Huile de sésame taïwanaise

15  Mirin

16  Jus de yuzu

17  Oignons grelots marinés

18  Oignons calabrais marinés

19  Parmesan

20  Tomates cerises

21  Eau

22  Prosciutto Crudo di Parma affiné 30 mois

23  Eau gazeuse

24  Citrons

25  Prunes

26  Poivron rouge

27  Pommes de terre

28  Nectarines

29  Melon

30  Fenouil

*SUB ZERO ICBBI-36UFD*

# PÂTES À L'OS À MOELLE
## (*PASSATELLI*)

### *Pour 4 personnes*

120 g de chapelure fine
120 g de parmesan
1 g de zeste de citron
2 g de noix de muscade fraîchement râpée
20 g d'os à moelle
3 œufs entiers
1 l de bouillon de chapon

Dans un grand bol, mélanger la chapelure, le parmesan, le zeste de citron et la noix de muscade. Sur une planche à découper, émietter l'os à moelle et écraser avec une spatule jusqu'à obtenir une texture crémeuse. Dans un bol, battre les œufs jusqu'à blanchir les jaunes. Incorporer le mélange à base de chapelure, puis l'os à moelle. Pétrir à la main pour obtenir un mélange homogène. Laisser reposer pendant 15 minutes. (Ne pas laisser la pâte reposer plus de 3 heures. Au-delà, elle vieillit et a tendance à s'effriter dans le bouillon.)

Porter le bouillon de chapon à ébullition dans une grande casserole. Passer la pâte au presse-purée (dont les trous doivent avoir une largeur d'environ 0,5 cm). Découper la pâte en lamelles de 4 cm de long et cuire environ 1 minute dans le bouillon. Servir très chaud.

# RISOTTO AU PARMESAN

### *Pour 4 personnes*

1,5 kg de parmesan râpé, de préférence
affiné 30 mois
4 l d'eau minérale à température ambiante
1,5 cl d'huile d'olive
500 g de riz Arborio, de préférence
de la marque Vialone Nano

Préparer l'eau de parmesan un jour à l'avance. Dans une grande poêle, mélanger le parmesan et l'eau minérale. Cuire lentement jusqu'à ce que des fils de parmesan se forment dans le fond de la poêle. Un thermomètre doit indiquer entre 80 et 90 °C. Retirer la poêle du feu et laisser refroidir à température ambiante. Couvrir d'un film plastique et réfrigérer une nuit.

Le jour suivant, placer dans un bol la partie solide formée à la surface. Elle permettra de rendre le risotto crémeux. Égoutter les parties solides restantes en conservant l'eau de parmesan. Émincer en fines tranches et cuire quelques secondes au micro-ondes. Avec des biscuits secs et salés, c'est délicieux !

Préparer le risotto. Laisser mijoter l'eau de parmesan dans une grande casserole. Verser l'huile d'olive dans une poêle à fond épais placée sur un feu moyen-doux. Ajouter le riz et faire revenir jusqu'à ce que le riz soit chaud. Verser un petit peu d'eau de parmesan dans la poêle. Remuer et poursuivre la cuisson en ajoutant du liquide, comme pour tout risotto. Aux trois quarts de la cuisson, incorporer un peu des parties solides prélevées dans l'eau de parmesan. Cuire 30 à 35 minutes au total, jusqu'à ce que le riz soit tendre. Retirer la poêle du feu. Incorporer le fromage restant en mélangeant énergiquement pour donner une texture crémeuse au risotto.

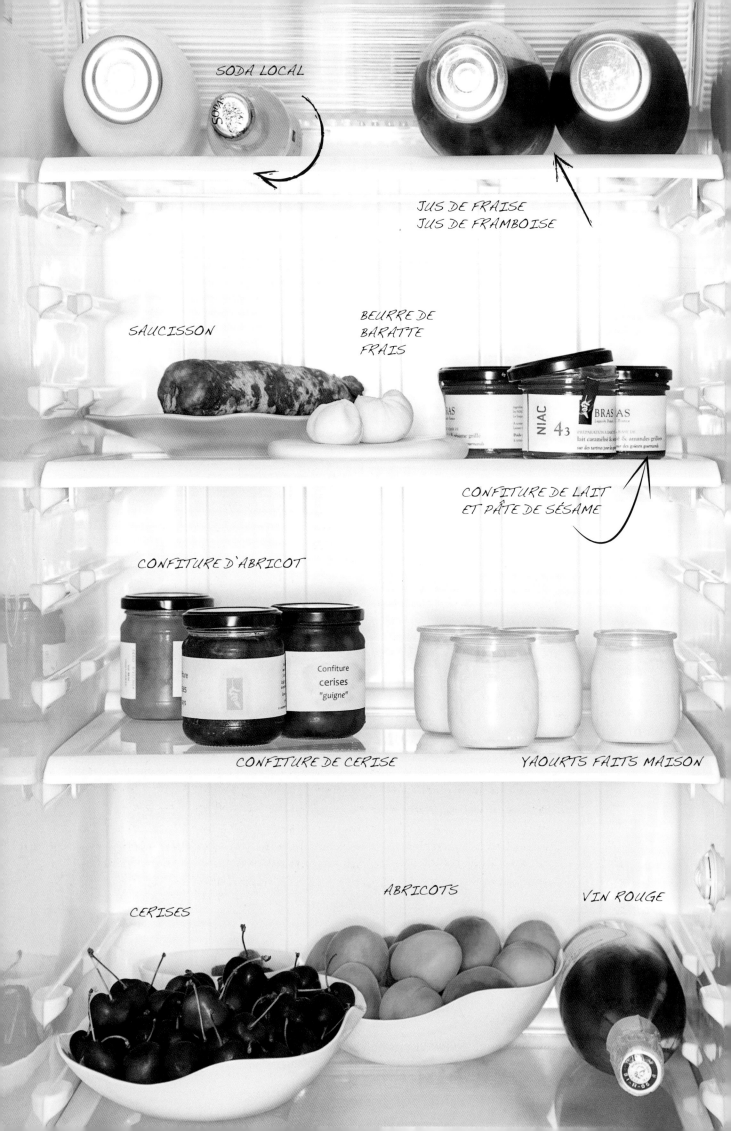

SODA LOCAL

JUS DE FRAISE
JUS DE FRAMBOISE

SAUCISSON

BEURRE DE
BARATTE
FRAIS

CONFITURE DE LAIT
ET PÂTE DE SÉSAME

CONFITURE D'ABRICOT

Confiture
cerises
"guigne"

CONFITURE DE CERISE

YAOURTS FAITS MAISON

ABRICOTS

VIN ROUGE

CERISES

# SÉBASTIEN
# BRAS

LE SUQUET

• ⋯⋯⋯⋯⋯⋯⋯⋯⋯ •

## *Laguiole, France*

Symbole de la suprématie gastronomique française, s'il en est, Sébastien Bras est un des chefs les plus connus au monde. Il suit les traces de son illustre père, Michel, dans une région aveyronnaise désormais indissociable de leur nom et de celui de leur restaurant triplement étoilé, situé dans le village de Laguiole. Célèbre pour sa technique et ses prises de risque, comme pour l'immense amour qu'il porte à sa terre natale, à ses herbes et à ses légumes, Sébastien fait partie des maîtres queux français les plus respectés.

Il vit juste à côté du restaurant familial et y fait la plupart du temps ses courses. Ses placards regorgent de produits cueillis dans les bois environnants ou provenant du marché local de Rodez, théâtre de ses premières expériences culinaires. Enfant, Sébastien y apprend le déroulé des saisons et y découvre les produits locaux. Le frigo familial contient toujours des yaourts maison et de la bière brassée localement. Son congélateur renferme des infusions d'herbe du jardin (congelées en saison) et des huiles essentielles parfumées.

Comme pour nombre de chefs, sa vie personnelle dépend de son agenda professionnel. Quand le restaurant est fermé, il cuisine matin, midi et soir pour sa famille. Quand il travaille beaucoup, il « cuisine quand il peut » et les plats sont « rapides et goûteux », comme des pizzas ou des plats au curry, toujours faits maison. Le dîner est souvent inspiré par ses vacances dans des lieux exotiques comme l'Argentine, Cuba, la Thaïlande, le Vietnam ou le Japon. Il varie d'une simple baguette ou d'un ragoût de tomates – « j'adore les tomates cœur de bœuf » – au riz gluant japonais.

Sans surprise, la quête du goût parfait n'a pas de limite pour un chef de cette envergure. « Parfois, on ramasse des gyromitres [aussi appelés fausses morilles] dans les bois environnants. Ils sont plus ou moins rares selon les saisons. » Il avait l'habitude de servir ces délices interdits dans son restaurant, mais ils ont été retirés du menu conformément aux réglementations sanitaires. « Cuisinés de la mauvaise façon, bien sûr, ils peuvent être toxiques. Mais ils sont délicieux. À en mourir. » Littéralement, bien entendu.

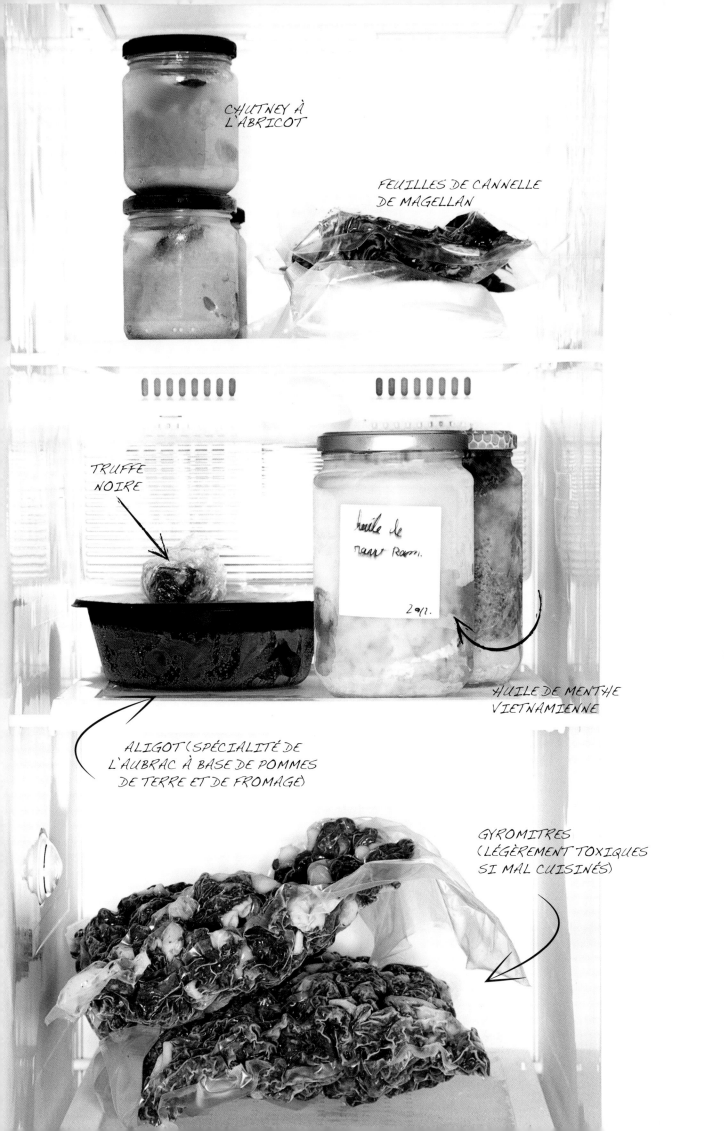

CHUTNEY À L'ABRICOT

FEUILLES DE CANNELLE DE MAGELLAN

TRUFFE NOIRE

HUILE DE MENTHE VIETNAMIENNE

ALIGOT (SPÉCIALITÉ DE L'AUBRAC À BASE DE POMMES DE TERRE ET DE FROMAGE)

GYROMITRES (LÉGÈREMENT TOXIQUES SI MAL CUISINÉS)

# PIZZA ESTIVALE

### *Pour 4 pizzas individuelles*

**Sauce tomate**

1,5 kg de tomates mûres

3 cl d'huile d'olive

2 gousses d'ail émincées

1 oignon émincé

3 branches de thym sauvage

5 feuilles de fenouil des Alpes ciselées

12 g de cassonade

1 pincée de piment d'Espelette moulu

Sel

Poivre noir du moulin

**Pâte**

800 g de pâte à pizza

6 à 7,5 cl d'huile de thym

Farine pour la pâte

Semoule fine

**Dressage**

15 g d'olives noires dénoyautées et hachées

30 amandes vertes mondées

Différentes variétés de basilic du jardin

6 g de pousses du jardin

150 à 200 g de copeaux de tomme fraîche de Laguiole
affinée 4 mois

Sauce tomate :

Porter une grande casserole d'eau à ébullition. Blanchir les tomates durant 30 secondes. Monder et tailler les tomates en brunoise. Dans une grande poêle, chauffer l'huile d'olive à feu moyen. Ajouter l'ail, les oignons, les tomates, le thym sauvage, le fenouil des Alpes, la cassonade, le piment d'Espelette moulu, le sel et le poivre. Laisser mijoter à feu doux. Réserver une fois obtenue la consistance désirée. Réduire le mélange en purée, si vous le souhaitez.

Pâte :

Pour profiter pleinement des avantages qu'offre un pain à base de levure traditionnelle, demander à un boulanger de mettre de côté 800 g de pâte juste levée et pétrie. Pétrir de nouveau la pâte en incorporant l'huile de thym. Laisser gonfler la pâte sous un torchon jusqu'à ce qu'elle ait doublé de volume. Diviser la pâte en 4 pâtons égaux. En travaillant sur une surface farinée, abaisser chaque pâton jusqu'à obtenir une épaisseur de 3 mm. Saupoudrer d'un peu de semoule. Laisser reposer la pâte de 10 à 20 minutes. Préchauffer le four à feu vif. Cuire la pâte en faisant dorer un côté après l'autre.

Dressage :

Étaler la sauce tomate sur les pizzas précuites. Garnir des condiments et cuire de nouveau. Couvrir les pizzas de papier aluminium pour que le fromage fonde. Cuire jusqu'à ce que le fromage soit fondu et que la pâte soit uniformément cuite et croustillante.

*LG GWP 2290 VCM*

# PIZZA AUTOMNALE

### *Pour 4 pizzas individuelles*

**Sauce tomate**

1,5 kg de tomates mûres
3 cl d'huile d'olive
2 gousses d'ail émincées
1 oignon émincé
200 g de céleri-rave épluché et taillé en brunoise
3 branches de livèche
2 feuilles de cannelle de Magellan
12 g de cassonade
1 pincée de piment d'Espelette moulu
Sel
Poivre noir du moulin

**Pâte**

800 g de pâte à pizza
6 à 7,5 cl d'huile de noisette
Farine pour la pâte
Semoule fine

**Dressage**

30 g de noix fraîchement décortiquées
30 fines tranches de bœuf séché
Les feuilles de 20 branches de céleri
20 fins copeaux de courge butternut
150 à 200 g de copeaux de Laguiole affiné 4 mois

Sauce tomate :
Porter une grande casserole d'eau à ébullition. Incorporer les tomates et blanchir 30 secondes. Peler et tailler les tomates en brunoise. Dans une grande poêle, chauffer l'huile d'olive à feu moyen. Ajouter l'ail, l'oignon, les tomates, le céleri-rave, la livèche, la cannelle de Magellan, la cassonade et le piment d'Espelette moulu. Laisser mijoter à feu doux. Réserver une fois obtenue la consistance désirée. Réduire le mélange en purée si vous le souhaitez.

Pâte :
Pour profiter pleinement des avantages qu'offre une pâte préparée avec de la levure traditionnelle, demander à un boulanger de mettre de côté 800 g de pâte juste levée et pétrie. Pétrir de nouveau la pâte en incorporant l'huile de noisette. Laisser gonfler la pâte sous un torchon jusqu'à ce qu'elle ait doublé de volume. Diviser la pâte en 4 pâtons égaux. En travaillant sur une surface farinée, abaisser chaque pâton jusqu'à une épaisseur de 3 mm. Saupoudrer d'un peu de semoule, un étonnant complément qui modifie considérablement la consistance de la pâte.

Laisser reposer la pâte de 10 à 20 minutes. Préchauffer le four à feu vif. Cuire la pâte jusqu'à ce que le dessous soit doré, puis retourner et cuire l'autre côté. La qualité de la pizza dépend de sa première cuisson : elle doit être assez cuite, mais pas trop sèche.

Dressage :
Étaler la sauce tomate sur les pizzas précuites. Garnir des condiments et cuire de nouveau. Couvrir les pizzas de papier aluminium pour que le fromage fonde. Cuire jusqu'à ce que le fromage soit fondu et que la pâte soit uniformément cuite et croustillante.

# YVES
# CAMDEBORDE

LE COMPTOIR DU RELAIS

• • • • • • • • • • • • • • • • • • • • •

*Paris, France*

Yves Camdeborde, restaurateur iconoclaste et pionnier de la bistronomie, est à la fois traditionnel et contemporain. Pas plus sensible à la cuisine traditionnelle qu'un autre et guidé par sa propre conception des choses, il matérialise une vision singulière de la cuisine agréable et conviviale que les gourmets ne cessent de plébisciter depuis plus de dix ans.

Bien qu'il ait commencé à travailler à l'âge de 14 ans, passant par le Ritz, le Crillon ou la Tour d'Argent, la Régalade, située dans le vaste 14e arrondissement, est le premier bistro gastronomique de Paris. La presse française, alors réfractaire à une quelconque démocratisation de la gastronomie, commence par le snober. Mais le concept ouvre de nouveaux horizons et finit par modifier à jamais le paysage gastronomique parisien. « Je voulais simplement proposer de la grande cuisine à un prix abordable pour les personnes de mon âge. »

À la maison, c'est, de son propre aveu, « compliqué ». La viande est toujours présente à profusion (son fils en mange 3 kg par semaine) : bœuf séché ou frais, veau, agneau et poulet. Il y a des oignons marinés, de la sangria et des crevettes pour sa fille qui se considère américaine et qui s'envole pour les États-Unis dès qu'elle en a l'occasion. Les produits bio, que sa femme achète habituellement au bas de l'immeuble et qu'il déteste (surtout le beurre), ont également leur place. « Je mange de vrais trucs » affirme-t-il, « pas ces cochonneries dégoûtantes ». On trouve également de la charcuterie préparée par son frère Philippe. Le congélateur renferme de la viande et, cachés dans un coin, ces petits oiseaux ne seraient-il pas des ortolans ?

Son jouet préféré est un prototype de Pacojet destiné à un usage domestique. Le genre d'appareil qui rugit comme un F-16 au décollage et réveille les voisins lorsqu'il transforme en crème glacée tout ce qui se trouve sur son passage. Hormis les gadgets hors de prix, sa philosophie reste terre à terre : « La cuisine repose sur ces composants : une poêle chaude et de bons produits. Pensez à ce bout de gâteau qui tombe sur la plaque du four, que vous récupérez et mangez » explique-t-il, « c'est tout : le goût à l'état pur. »

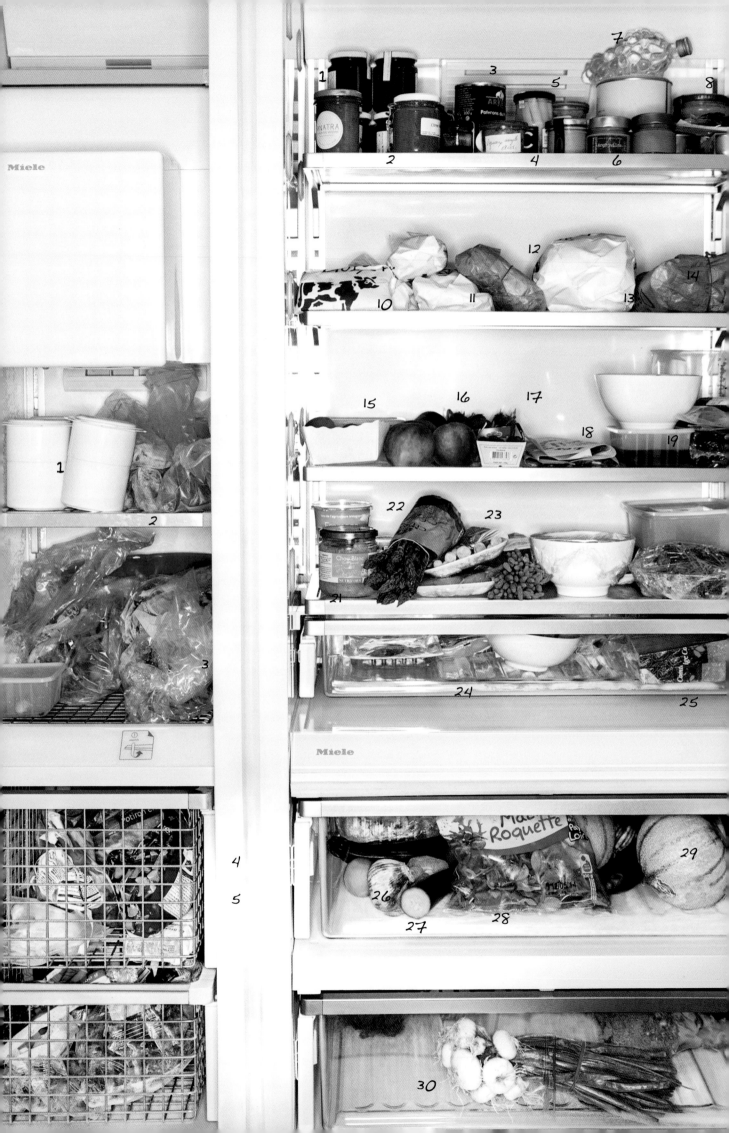

## CONGÉLATEUR

1 Crème glacée aux asperges, faite maison

2 Ortolans

3 Crevettes surgelées

4 Courge surgelée

5 Rhubarbe surgelée

## RÉFRIGÉRATEUR

1 Confiture d'orange corse

2 Conserves de citron vert et de framboise de Raphaël

3 Pimientos del Piquillo

4 Pâté d'agneau

5 Asperges blanches

6 Confiture de lait corse

7 Eau-de-vie

8 Thon blanc basque

9 Sardines

10 Veau

11 Agneau

12 Chipolatas

13 Poulet

14 Bœuf d'Hugo Desnoyer

15 Abricots

16 Pêches

17 Framboises et fraises

18 Charcuterie de son frère Philippe

19 Bœuf séché

20 Chorizo

21 Choucroute

22 Asperges vertes

23 Asperges blanches

24 Fromage en tranches

25 Comté

26 Ail

27 Courgette

28 Roquette

29 Melon cantaloup

30 Oignons verts

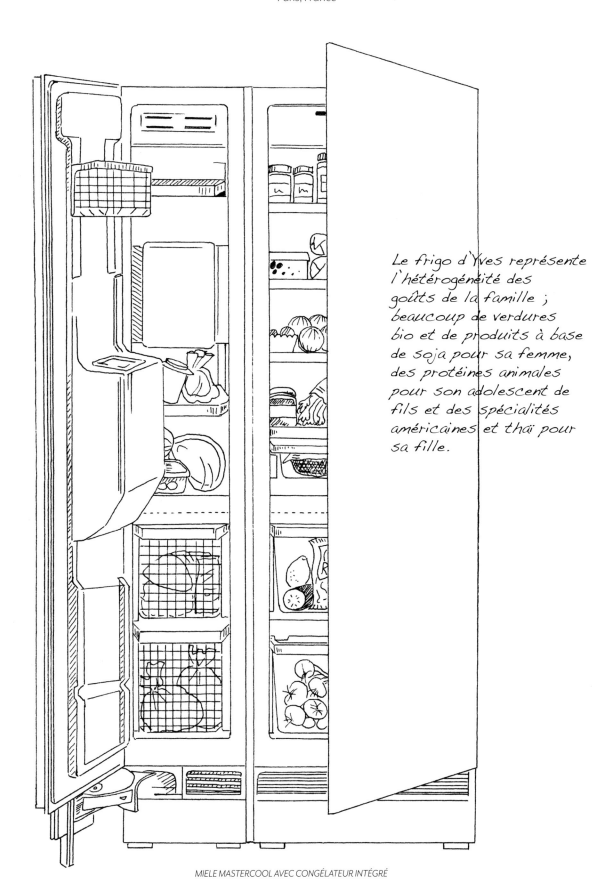

Le frigo d'Yves représente l'hétérogénéité des goûts de la famille ; beaucoup de verdures bio et de produits à base de soja pour sa femme, des protéines animales pour son adolescent de fils et des spécialités américaines et thaï pour sa fille.

*MIELE MASTERCOOL AVEC CONGÉLATEUR INTÉGRÉ*

# POÊLÉE DE CREVETTES
## AU GINGEMBRE
## ET À LA CITRONNELLE

### *Pour 4 personnes*

**Sauce aux crevettes**

16 grosses crevettes

50 g d'huile de coco

1 gousse d'ail émincée

1 grosse tomate mûre et émincée

20 g de racine de gingembre fraîche, épluchée
et émincée

Les feuilles de ¼ de botte de coriandre, ciselées

1 bouquet de citronnelle ciselée

1 oignon jaune émincé

20 cl de lait de coco

20 cl d'eau minérale

Le jus de 1 citron vert

Sel

Poivre noir du moulin

2 g de piment d'Espelette moulu

**Pâte de piments**

1 gousse d'ail

1 poignée de feuilles de coriandre

2 g de sel

2 g de piment d'Espelette moulu

5 cl d'huile de coco

**Dressage**

1 grande tomate mûre

2,5 cl d'huile de coco

¼ poivron rouge taillé en brunoise

¼ poivron vert taillé en brunoise

1 oignon jaune taillé en brunoise

1 poignée de feuilles de coriandre

1 poignée de ciboulette ciselée

50 g de graines de tournesol grillées

**Sauce aux crevettes :**

Décortiquer les crevettes, enrouler dans du papier absorbant et placer au réfrigérateur. Conserver et concasser les carcasses. Réserver au frais jusqu'à utilisation. Dans une grande poêle, chauffer l'huile d'olive à feu vif et faire suer les carcasses pendant 2 à 3 minutes. Ajouter l'ail, la tomate, le gingembre, la coriandre, la citronnelle et l'oignon. Faire revenir pendant 5 minutes. Verser le lait de coco et l'eau minérale. Ajouter le jus de citron, puis assaisonner légèrement de sel, de poivre noir et de piment d'Espelette moulu. Cuire à feu doux pendant 10 minutes. Passer la sauce au chinois et jeter les résidus solides.

**Pâte de piments :**

À l'aide d'un mortier et d'un pilon (ou d'un mixeur), écraser la gousse d'ail puis ajouter les feuilles de coriandre. Assaisonner de sel et de piment d'Espelette moulu. Piler de nouveau. Ajouter l'huile de coco. Réserver à température ambiante.

**Dressage :**

Porter une casserole d'eau à ébullition. Blanchir la tomate dans l'eau bouillante pendant 1 minute. Placer aussitôt dans un bain de glace. Monder et découper en quatre.

Dans une grande poêle, chauffer l'huile de coco à feu vif. Faire revenir les crevettes 30 secondes de chaque côté. Retirer du feu et réserver. Sans nettoyer la poêle, ajouter les deux poivrons et l'oignon. En remuant énergiquement, faire revenir pendant 1 à 2 minutes. Ajouter la sauce aux crevettes et porter à ébullition durant 30 secondes. Ajouter la pâte de piment, porter à ébullition, puis saler et poivrer selon votre goût. Juste avant de servir, incorporer la tomate restante et les crevettes au bouillon. Laisser mijoter pendant 1 minute. Répartir dans 4 assiettes creuses et servir parsemé de feuilles de coriandre, de ciboulette et de graines de tournesol.

Pour sublimer la dégustation, accompagner d'une bouteille de vin rosé de caractère comme le corbières de Maxime Magnon.

# SANGRIA SALÉE, MELON, CHORIZO, ET JAMBON (*JAMON Y MELON*)

### *Pour 4 personnes*

50 cl de vin rouge fruité comme le gamay

1 citron émincé

1 orange émincée

1 clou de girofle

1 fleur de badiane

5 grains de poivre entiers

½ bâton de cannelle

100 g de sucre

½ gousse de vanille

1 poignée de basilic dont les brins et les feuilles sont séparés

2 melons (charentais ou cantaloup), coupés en deux horizontalement et nettoyés

100 g de chorizo finement tranché

100 g de jambon ibérique tranché finement

1 poignée de ciboulette grossièrement ciselée

Huile d'olive espagnole

Poivre noir du moulin

Verser le vin dans une marmite, porter à ébullition et flamber pour éliminer toute saveur amère. Hors du feu, ajouter le citron, l'orange, l'ail, la badiane, les grains de poivre, le bâton de cannelle, le sucre, la vanille et les branches de basilic. Porter à ébullition, puis laisser la sangria refroidir. Conserver au frais.

À l'aide d'une cuillère à racine, façonner des billes de melon. Veiller à ce qu'elles soient de même taille. Répartir les billes de melon dans 4 assiettes creuses. Parsemer de chorizo, de jambon, de ciboulette et de feuilles de basilic. Arroser d'un filet d'huile d'olive (espagnole bien entendu !) et poivrer. Passer la sangria au chinois pour filtrer les fruits et les épices. Jeter les résidus solides. Verser délicatement la sangria sur les billes de melon.

Dégusté froid, ce plat révèle toute sa saveur. Pour plus de goût, préparer la sangria la veille. Pour sublimer la dégustation, accompagner d'un vin blanc mousseux comme le gaillac de Bernard Plageoles.

# SVEN
# **CHARTIER**

SATURNE

•·················•

## *Paris, France*

Dans la cour d'un immeuble du 2ᵉ arrondissement en pleine gentrification, entre vélos vintage et poussettes, se trouve la maison de Sven Chartier, un jeune chef parisien parmi les plus talentueux. Avec ses cheveux ébouriffés et sa barbe bien taillée, son allure reflète une génération passionnée, et sa cuisine directe et brillante illumine son restaurant toujours bondé, Saturne.

Sven a des racines dans le Périgord, mais grandit à Paris. Après une école de cuisine à Biarritz, il intègre les cuisines de l'Arpège d'Alain Passard, où il travaille et se forme durant un peu plus de deux ans. Un environnement peu orthodoxe et une expérience extraordinaire, où chacun est mis à l'épreuve et poussé au-delà de ses limites. « On n'y apprend pas des recettes mais une vraie sensibilité aux produits et à leurs réactions, avec des légumes arrivant trois fois par semaine des potagers de ce chef parmi les plus éloquents, c'était comme avoir de l'or dans les mains »...

Après avoir rendu son tablier, il voyage autour du monde : Singapour, Vietnam, Japon, Chine, Malaisie et Nouvelle-Zélande. À son retour, il rencontre Pierre Jancou, un restaurateur iconoclaste passionné de vins qui lui propose de prendre la tête de son bistro culte, Racines. Il y fait une autre rencontre, celle d'Ewen Lemoigne avec qui il décide par la suite d'ouvrir Saturne, qui va devenir un des hauts lieux de la gastronomie parisienne.

Lorsqu'ils se lancent dans cette aventure, Sven part de zéro et écarte les produits exotiques et les épices pour se concentrer sur les produits qui l'entourent et les laissent s'exprimer. « C'est une cuisine du jour, fraîche et spontanée, où la qualité et la simplicité sont essentielles. »

Comme nombre de chefs débordés, Sven cuisine rarement chez lui. Et avec deux bambins, l'idée est de préparer des repas aussi vite que possible. Ses produits préférés proviennent du revendeur local Terroirs d'Avenir ou des magasins bio du quartier. L'étagère du haut de son frigo est entièrement réservée aux condiments et sauces en tout genre : confitures de son père, moutarde et vinaigres japonais. Le tout est un mélange de produits achetés et récupérés à droite à gauche. Et, bien sûr, il regarde avec le sourire les produits que sa femme Marianne, amoureuse de la Thaïlande, ramène après chacun de ses voyages et cache dans les recoins de leur congélateur…

# MADELEINES
# AU MIEL

### *Pour 12 pièces*

125 g de beurre coupé en petits morceaux

125 g de cassonade

50 g de poudre d'amandes tamisée

50 g de farine tamisée

112 g de blancs d'œufs

15 g de miel, de préférence de bruyère blanche

Dans une poêle, faire fondre le beurre à feu moyen. Après avoir moussé, le beurre dore et dégage une odeur de noisette. Retirer du feu et verser dans un bol. Refroidir à 40 °C. Dans un grand bol, mélanger la cassonade, la poudre d'amandes et la farine. Dans un bol à part, battre délicatement les blancs d'œuf. Incorporer le miel et le beurre noisette. Ajouter, sans lier, les ingrédients secs au mélange à base d'œufs. Laisser la pâte 24 heures au réfrigérateur (12 heures si le temps manque).

Remplir aux deux tiers les moules à madeleines. Pour un meilleur résultat, placer les moules dans un congélateur pendant 15 minutes avant cuisson. Préchauffer le four à 180 °C. Cuire les madeleines pendant 12 minutes, jusqu'à ce qu'elles soient dorées. Pour obtenir une pâte croustillante, démouler les madeleines à la sortie du four.

*LA MADELEINE*

*Bien que l'origine des douceurs préférées de Proust soit inconnue, la madeleine daterait probablement du XVIIIᵉ siècle. De l'avis général, elle proviendrait de la ville lorraine de Commercy. Abstraction faite de sa provenance, la petite pâtisserie au cœur moelleux compose traditionnellement le goûter des Français et accompagne souvent le café servi en fin de repas.*

BOSCH KIV34A21FF

1   Confiture d'orange amère
2   Pâté de son père
3   Jambon de porc noir de Bigorre
4   Moutarde de Dijon
5   Sauce soja tamari
6   Eau gazeuse citronnée
7   Crème fraîche
8   Sauce au poisson
9   Petits calamars
10  Fromage de chèvre
11  Beurre
12  Tofu soyeux bio
13  Œufs bio
14  Tofu ferme
15  Pâte à sablés au beurre
16  Chou rouge
17  Blettes
18  Aubergine
19  Thym
20  Concombre
21  Piments rouges du potager
    de son père

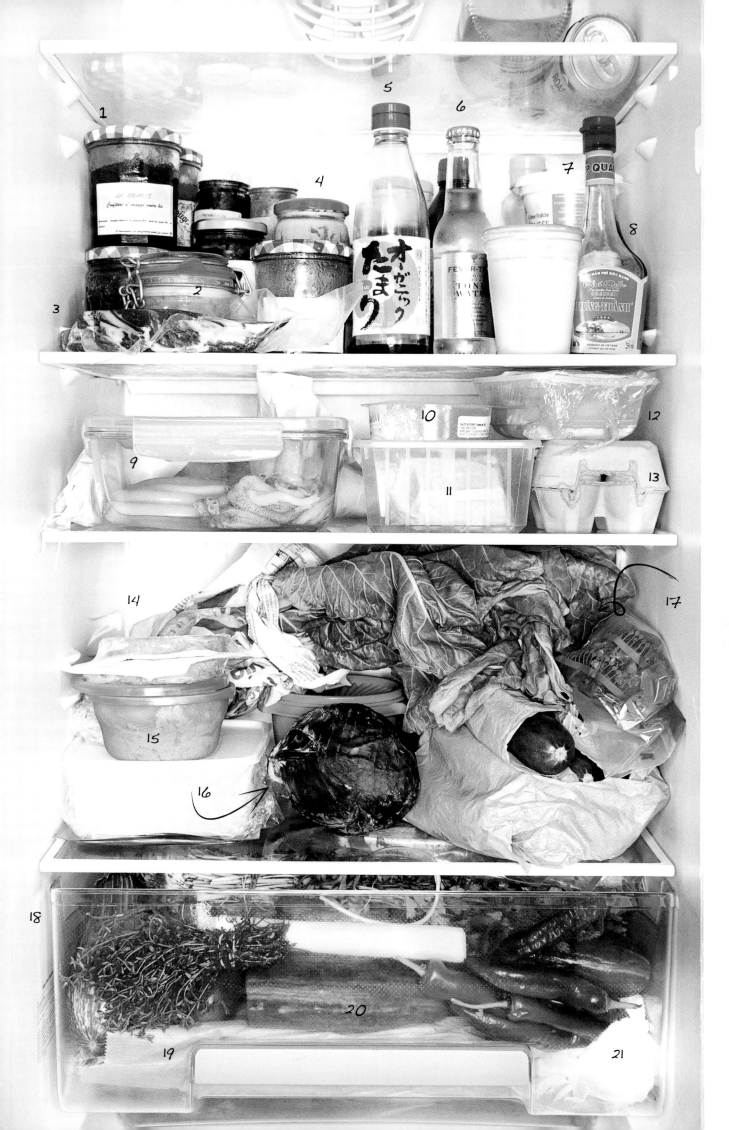

# CALAMARS BASQUES
# AU FOUR

### *Pour 6 personnes*

3 cl d'huile d'olive
4 oignons émincés
2 gousses d'ail émincées
1 branche de thym
1 feuille de laurier
25 cl de vin blanc
1 l de coulis de tomates
1,5 cl d'encre de seiche
4 piments rouges doux et émincés
100 g de jambon de porc noir de Bigorre haché
1 pointe de piment d'Espelette moulu
500 g de calamars, de préférence de Saint-Jean-de-Luz
et nettoyés par un poissonnier
300 g de riz thaï ou basmati

Préchauffer le four à 200 °C. Dans une grande poêle, chauffer l'huile d'olive à feu moyen. Faire délicatement sauter les oignons, l'ail, le thym et la feuille de laurier pendant 8 minutes. Verser le vin blanc et le coulis de tomates, puis laisser mijoter jusqu'à ce que le liquide ait réduit de moitié. Incorporer l'encre de seiche, les piments, le jambon et le piment d'Espelette moulu. Laisser mijoter pendant 5 minutes. Placer les calamars dans un plat peu profond, couvrir de sauce (en jetant la feuille de laurier) et enfourner. Cuire les calamars pendant 45 minutes, jusqu'à obtenir une cuisson uniforme et une sauce épaisse. Pendant ce temps, préparer le riz à l'autocuiseur et garder au chaud. Servir les calamars accompagnés du riz.

*La riche et convoitée encre noire se cache dans les entrailles du calamar. Elle peut être achetée sur des marchés gourmets ou soigneusement extraite par un poissonnier professionnel ou par un amateur comme vous. Pour nettoyer un calamar, retirer la tête et les entrailles puis extraire délicatement la poche argentée contenant l'encre sans la déchirer. Percer délicatement la poche et verser son contenu dans un bol. De l'encre se trouve également derrière les yeux de l'animal.*

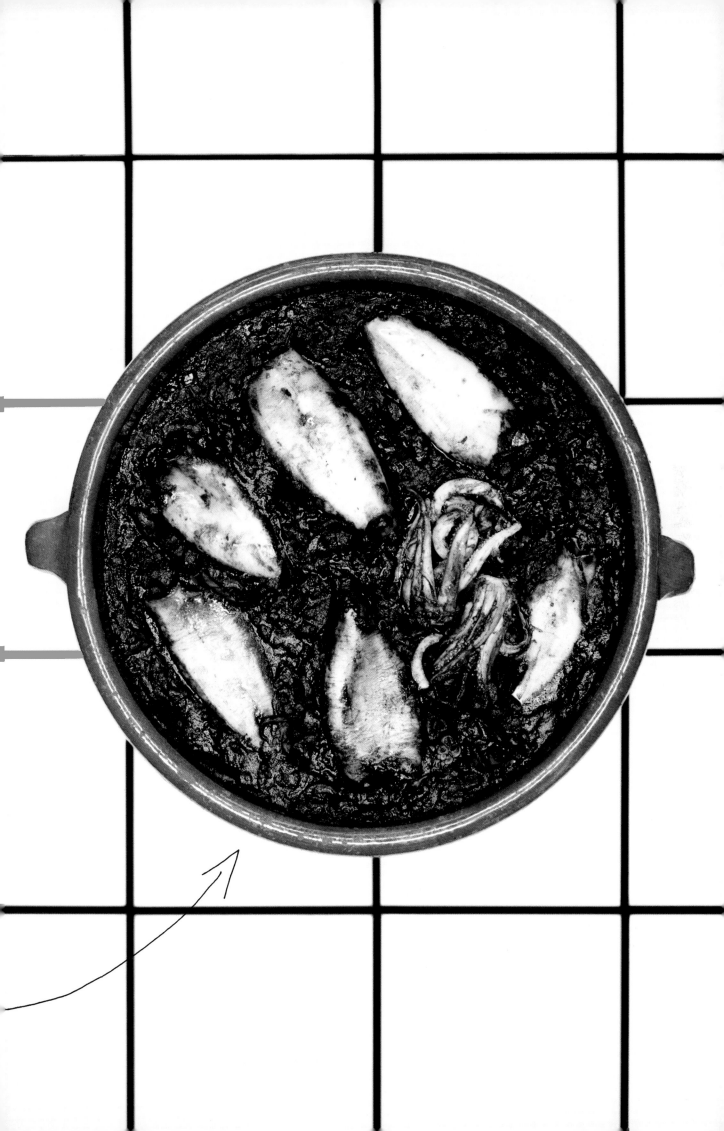

# MAURO
# **COLAGRECO**

## MIRAZUR

•..........................•

### *Menton, France*

Le joyeux chef argentin Mauro Colagreco est l'un des chouchous du monde de la gastronomie française. Son restaurant principal, surplombant la Côte d'Azur, est un passage obligé pour tous les touristes culinaires.

Mauro grandit en Argentine, dans une famille où tout le monde cuisine et où la table à manger est au centre de la vie quotidienne. « Mes grands-parents paternels vivaient à la campagne. On leur rendait visite pour les grandes occasions. Ils débordaient d'amour, et une grande partie de cet amour s'exprimait à travers la cuisine. » Son grand-père était italien et sa grand-mère basque française. Les plats étaient donc très variés, des tagliatelles et raviolis maison aux plats basques à base de morue. « Il y avait toujours un feu allumé », se rappelle-t-il, « ces souvenirs ne m'ont jamais quitté. »

Il se décrit comme un chef argentin aux racines italiennes, dont la cuisine n'est ni argentine ni italienne ; formé en France, mais ne proposant pas non plus une cuisine française. « Mon style est très personnel, car je ne me suis jamais contenté d'une seule chose. Selon moi, tout réside dans la simplicité et dans le respect des saisons. Ma cuisine est complètement basée sur le produit, auquel j'apporte ma technique et que j'associe de manière inspirée. »

Chez lui, son petit frigo renferme un mélange disparate de produits achetés en magasin, piqués au restaurant, issus des récoltes de son magnifique potager ou provenant des marchés locaux français de Menton et italien de Ventimiglia (de l'autre côté de la frontière). « Il est amusant de constater à quel point les produits de chaque pays sont radicalement différents. Pourtant, seuls dix kilomètres les séparent. » Du côté italien : les courgettes séchées, le parmesan et la divine mozzarella. Du côté français : le comté, le fromage de chèvre et les amandes de Mirazur. Les confitures maison offertes par des amis côtoient le chocolat du supermarché et les nombreux yaourts et fromages blancs pour sa femme et son fils.

Le potager personnel du chef et ses douzaines de variétés de légumes sont également une constante source d'inspiration. On y trouve du maïs et des pommes de terre sud-américaines, et des épices rares qui n'avaient jamais été cultivées en France.

« Le contact avec la terre m'est essentiel », affirme-t-il. « J'envoie mes cuisiniers récolter ici les légumes pour le restaurant. Je fais aussi découvrir mon potager aux amis de passage. Au final, tout le monde a besoin de savoir d'où viennent les produits. »

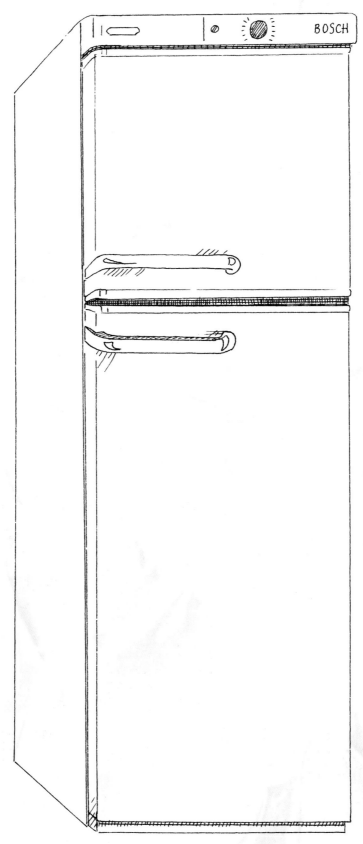

*BOSCH KSV*

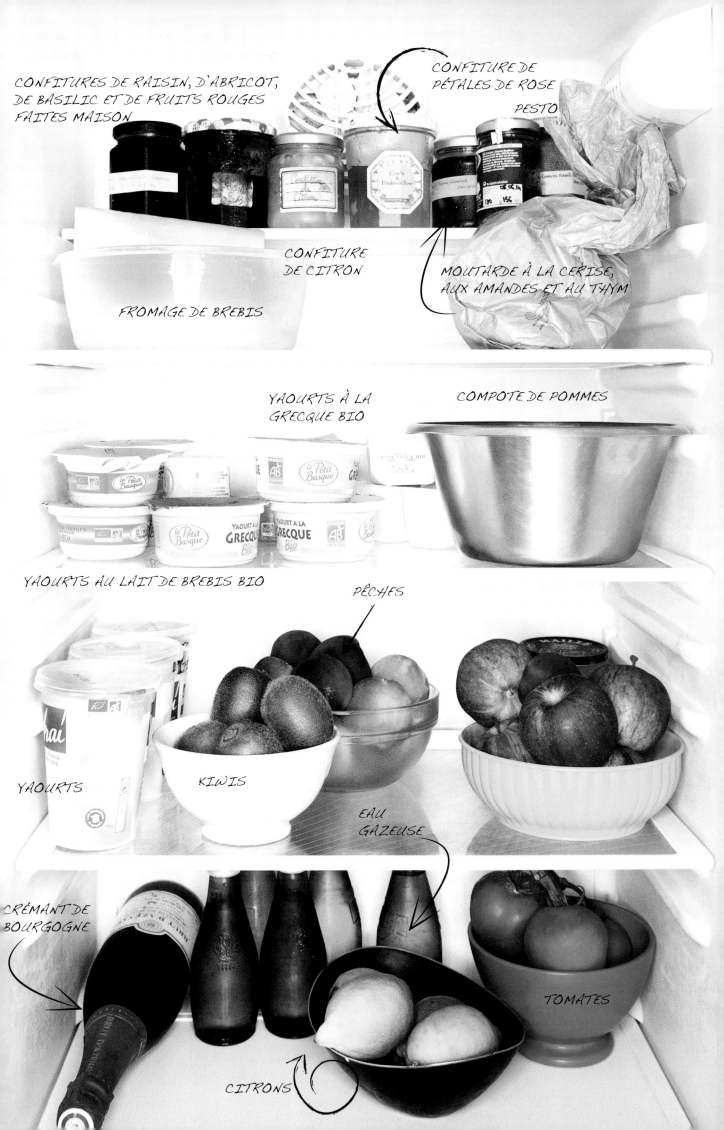

CONFITURES DE RAISIN, D'ABRICOT, DE BASILIC ET DE FRUITS ROUGES FAITES MAISON

CONFITURE DE PÉTALES DE ROSE

PESTO

CONFITURE DE CITRON

MOUTARDE À LA CERISE, AUX AMANDES ET AU THYM

FROMAGE DE BREBIS

YAOURTS À LA GRECQUE BIO

COMPOTE DE POMMES

YAOURTS AU LAIT DE BREBIS BIO

PÊCHES

YAOURTS

KIWIS

EAU GAZEUSE

CRÉMANT DE BOURGOGNE

TOMATES

CITRONS

# RAGOÛT DE BŒUF SUD-AMÉRICAIN DE MA MÈRE (*PUCHERO*)

## *Pour 6 personnes*

1 rotule de bœuf
4 jarrets de veau avec leur moelle
1 oignon émincé
1 poireau émincé
1 navet émincé
½ poivron rouge
1 poignée de persil
1 poignée de basilic
2 gousses d'ail en chemise
1 carotte grossièrement taillée
250 g de pommes de terre épluchées
et coupées en 4
1 patate douce épluchée et grossièrement coupée
200 g de courge épluchée et grossièrement coupée
1 épi de maïs taillé en 4
75 g de chorizo blanchi et sans peau
1 tomate coupée en deux
1 courgette taillée en 4
150 g de haricots verts
150 g de boudin
100 g de feuilles de blettes grossièrement déchirées
100 g de chou blanc émincé

Dans une marmite, incorporer la rotule de bœuf, les jarrets de veau, l'oignon, le poireau, le navet, le poivron, l'ail et le basilic. Couvrir d'eau et porter à ébullition. Ajouter l'ail et les carottes. Cuire pendant 7 minutes. Ajouter les pommes de terre et cuire pendant 2 minutes. Ajouter la patate douce, la courge, le maïs, le chorizo, la tomate, la courgette et les haricots verts. Cuire pendant 10 minutes. Ajouter le boudin, les feuilles de blettes et le chou blanc. Retirer la marmite du feu et laisser le ragoût reposer jusqu'à ce que les feuilles flétrissent. Servir chaud comme une soupe ou retirer la viande et les légumes pour servir le bouillon dans un bol à part.

# SALADE DE TOMATES, CERISES ET OLIVES

## *Pour 2 à 4 personnes*

2 grosses boules de mozzarella di bufala déchirées en morceaux irréguliers
20 cerises dénoyautées et coupées en deux
12 grosses olives noires dénoyautées
et coupées en deux
4 tomates coupées en 4
2 oignons verts émincés en biais
Huile d'olive
Vinaigre balsamique
Sel marin
16 feuilles de basilic pourpre
12 fleurs de coriandre

Dans un grand bol, mélanger la mozzarella, les cerises, les olives, les tomates et les oignons verts. Assaisonner d'un généreux filet d'huile d'olive et d'un petit peu de vinaigre balsamique. Saupoudrer de sel marin. Parsemer des feuilles de basilic pourpre et des fleurs de coriandre.

# HÉLÈNE
# DARROZE

## RESTAURANT HÉLÈNE DARROZE

• •••••••••••••••••••••••••• •

### *Paris, France et Londres, Angleterre*

Hélène Darroze, l'un des chefs les plus connus et respectés de France, grandit dans le restaurant familial ouvert par ses grands-parents dans les Landes. Sa famille l'incite pourtant à poursuivre des études de commerce dans une grande école, loin des fourneaux. Bien que ses souvenirs les plus chers soient liés à la ferme familiale, le marché local et la chasse dans les bois environnants, après l'obtention de son diplôme elle intègre les bureaux d'Alain Ducasse du Louis XV, à Monaco. Le grand chef ne tarde pas à lui dire : « tu devrais cuisiner .» Hélène se rend compte que le moment est venu. « À un moment, on est assez mûre pour se dire qu'il faut se donner les moyens de vivre sa passion. »

Hélène passe quelques mois dans les cuisines du maître, puis retourne dans le restaurant familial. Elle finit par ouvrir un restaurant à Paris et plus tard un autre à Londres, où elle obtient rapidement plusieurs étoiles Michelin, consolidant ainsi sa prestigieuse carrière.

La vie d'Hélène, entre les capitales française et anglaise, n'est pas simple – encore moins avec deux jeunes filles. Dans ses deux appartements, les repas en famille sont faits rapidement et simplement. « Je fais mes courses au Bon Marché, je remplis mon caddy et je me fais livrer. C'est plus simple. »

Bien que son frigo renferme toujours des produits de haute qualité comme le foie gras, le champagne, les confitures de son amie Christine Ferber, les sardines fraîches, le parmesan et le comté, elle assume tout à fait d'avoir une pizza surgelée et une glace de supermarché dans le congélateur, ou du fromage industriel Caprice des Dieux, caché dans le fond : « Sérieusement, je pourrais en manger toute la journée. »

La cuisine à la maison se résume fréquemment à « un plat copieux à partager, posé au milieu de la table » et « le plus important est d'avoir de bons produits, mais je suis également ouverte à d'autres choses. » Sa cuisine se compose souvent de classiques légèrement revisités : un pot-au-feu aux herbes, aux épices et à la sauce *nuoc mam*, ou des *ribs* de porcs épicés avec une sauce au yaourt et un plat à base de riz rapporté par une ami afghane. « J'ai vraiment de la chance, mes enfants mangent de tout », confit-elle. « Je ne sais pas si ça vient de moi, de mes voyages ou simplement de leur palais, mais je suis heureuse qu'elles soient curieuses en matière de cuisine. »

Son style culinaire reflète « les émotions, les voyages, la générosité et la vie ». Le respect des produits, des saveurs et des textures sont le secret d'un plat réussi. « Tout réside dans le produit », affirme-t-elle, « cela dit, je pense beaucoup à mon héritage et aux composantes génétiques. La cuisine doit en quelque sorte provenir d'un souvenir. »

Paris, France et
Londres, Angleterre

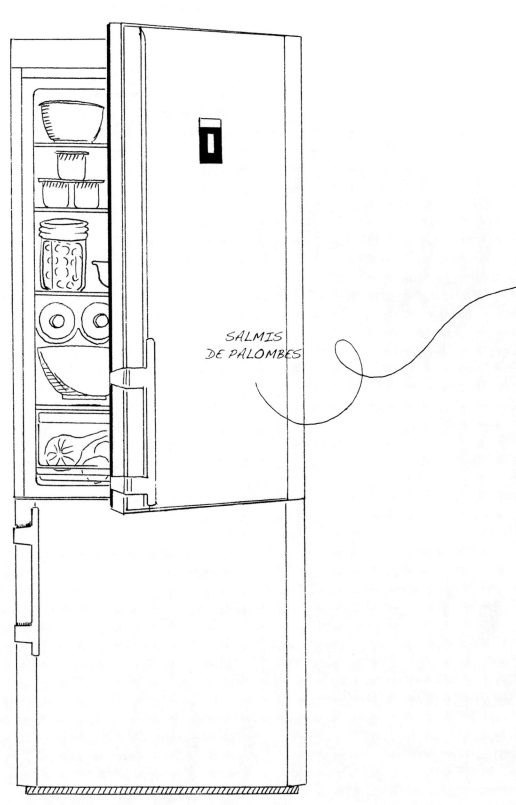

SALMIS
DE PALOMBES

*LIEBHERR NO FROST*

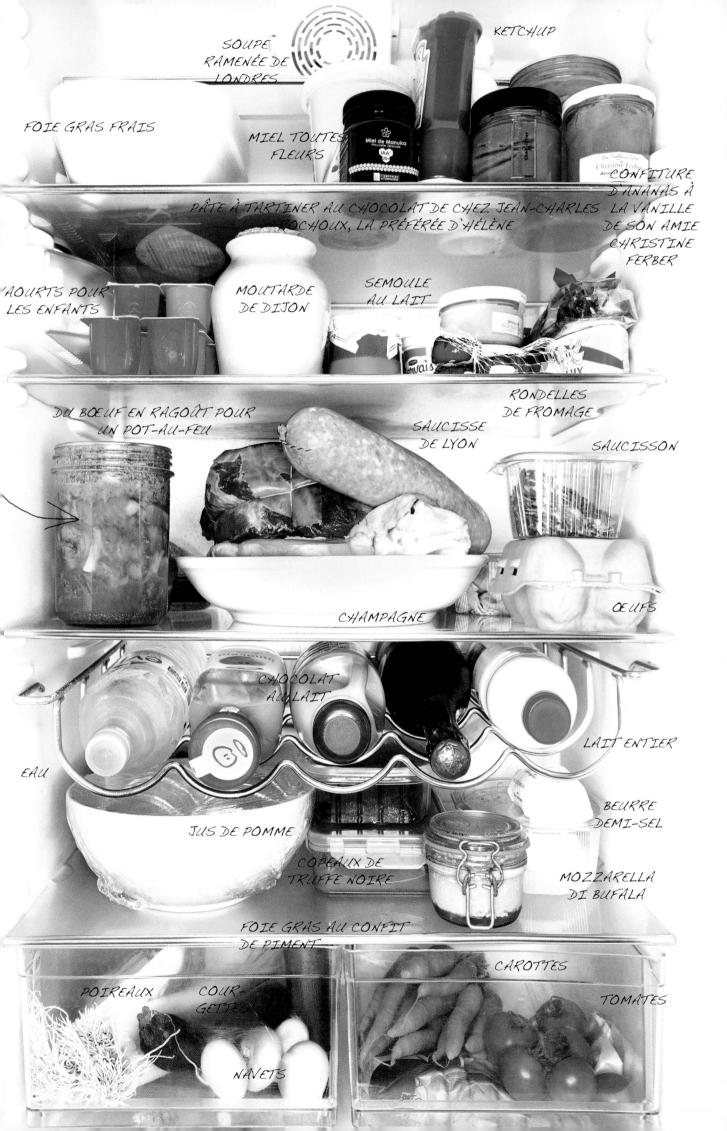

# SALMIS DE PALOMBES

### *Pour 8 personnes*

**Palombes et sauce**

4 palombes

40 g de graisse de canard à répartir

50 g de foie gras

2 gousses d'ail en chemise

10 branches de thym

5 branches de romarin

5 feuilles de laurier

3 échalotes émincées

5 cl d'Armagnac

50 cl de vin rouge sec

20 cl d'huile de fond de gibier

5 cl de jus de truffe

Sel

Piment d'Espelette

**Champignons, lard et oignons**

50 g de graisse de canard à répartir

50 g de lard coupé en dés

150 g d'oignons grelots

25 cl de fond de volaille

150 g de champignons de Paris

Sel

Piment d'Espelette

**Palombes et sauce :**

Demander à un boucher de préparer les palombes : lever les cuisses et les poitrines en conservant les carcasses, les cœurs et les foies. Préchauffer le four à 200 °C. Dans une grande marmite en fonte, chauffer 20 g de graisse de canard et ajouter l'ail. Ajouter les carcasses, les cœurs et les foies, puis dorer à feu moyen pendant 10 à 15 minutes.

Préparer un bouquet garni en attachant le thym, le romarin et les feuilles de laurier avec de la ficelle. Ajouter le bouquet garni et les échalotes dans la marmite. Poursuivre la cuisson jusqu'à ce qu'elles soient tendres. Déglacer avec l'armagnac et cuire jusqu'à évaporation de tous les liquides. Verser le vin rouge et le fond de gibier, couvrir et laisser mijoter pendant 30 à 45 minutes. Passer la sauce au chinois en pressant les carcasses pour en extraire la saveur au maximum. Incorporer le jus de truffe et laisser réduire pendant 10 minutes. Ajouter le foie gras et mélanger jusqu'à obtenir une sauce homogène.

Pendant que la sauce réduit, préparer les palombes. Badigeonner les cuisses et les poitrines de la graisse de canard. Assaisonner de sel et de piment d'Espelette. Disposer sur une plaque de cuisson et rôtir les palombes pendant 15 à 20 minutes, sans les couvrir. Ajouter les cuisses et poitrines de palombes à la sauce au foie gras, puis laisser mijoter à feu doux pendant 5 minutes.

**Champignons, lard, oignons et dressage :**

Dans une poêle placée sur un feu vif, chauffer 10 g de graisse de canard. Faire rapidement revenir les dés de lard. Ajouter encore un peu de graisse de canard, réduire le feu et faire sauter les oignons grelots pendant 10 minutes. Disposer les oignons grelots sur une plaque à pâtisserie et assaisonner de sel et de piment d'Espelette. Verser le fond de volaille et couvrir d'une feuille de papier cuisson. Au four, confire les oignons pendant 10 minutes. Dans la même poêle, chauffer la graisse de canard restante et cuire les champignons à feu moyen durant 10 minutes. Assaisonner de sel et de piment d'Espelette. Juste avant de servir, ajouter les champignons, le lard et les oignons à la marmite contenant les palombes et la sauce.

## LA MOUTARDE

De loin le condiment le plus populaire auprès des chefs, il existe une pléthore de moutardes différentes : de Dijon, pimentée, meule de pierre, à l'ancienne, Savora et épicée. Puis, il y a la moutarde italienne, des fruits confits dans un sirop de moutarde ou le picalilli anglais à base de légumes marinés, de moutarde et de curcuma. Les plus anciennes traces de culture de la moutarde remontent à plusieurs millénaires. Une recette de moutarde est même présente dans le premier livre de cuisine rédigé par Apicius, à l'époque romaine.

## TARTE AUX BETTERAVES
### ET À LA MOZZARELLA DI BUFALA

### *Pour 4 personnes*

**Pâte**

375 g de beurre découpé en petits morceaux

10 g de sel

10 g de sucre

1 jaune d'œuf

100 g de lait

500 g de farine

1 g de piment d'Espelette moulu

1 g de fleurs de thym ciselées

**Betteraves**

80 g de betteraves blanches de taille moyenne

80 g de betteraves jaunes de taille moyenne

80 g de betteraves roses de taille moyenne

80 g de betteraves Crapaudine de taille moyenne

Sel

Poivre

Piment d'Espelette moulu

25 cl d'huile d'olive

**Dressage**

40 g de puntarelle (chicorée de Catalogne)

1 cl d'huile d'olive

3 g de sel

3 g de piment d'Espelette moulu

150 g de mozzarella di bufala grossièrement hachée

Pâte :

Préchauffer le four à 180 °C. Dans un grand bol et à l'aide d'un batteur électrique équipé d'une feuille, mélanger tous les ingrédients en veillant à ne pas trop travailler la pâte. Laisser reposer 20 minutes. Sur une surface légèrement farinée, abaisser la pâte dans un cercle à pâtisserie. Disposer sur une plaque à pâtisserie et cuire pendant 30 à 40 minutes jusqu'à obtenir une légère couleur dorée. Laisser refroidir.

Betteraves :

Préchauffer le four à 160 °C. Dans un grand bol, mélanger les betteraves. Assaisonner de sel, de poivre, de piment d'Espelette moulu et d'huile d'olive. Enrouler chaque betterave dans du papier aluminium. Cuire pendant 2 heures. Laisser refroidir. Retirer délicatement le papier aluminium, en versant le jus de cuisson des betteraves dans un bol. Mélanger au fouet l'huile d'olive et le jus de betterave. Peler et tailler les betteraves en lamelles de 4 mm. À l'aide d'un emporte-pièce de 15 mm, découper des petites rondelles dans chaque lamelle. Réserver sur une plaque garnie d'un film alimentaire.

Dressage :

Assaisonner la puntarelle d'huile d'olive, de sel et de piment d'Espelette moulu. Répartir uniformément les betteraves sur la pâte. Surmonter de la mozzarella et de la puntarelle assaisonnée. Arroser de jus de betterave et servir aussitôt.

# SANG HOON
# **DEGEIMBRE**

L'AIR DU TEMPS

•.........................•

*Eghezée, Belgique*

Né en Corée et adopté à l'âge de 5 ans, ce chef visionnaire aux deux étoiles Michelin est un sommelier et cuisinier autodidacte. Il étudie avec passion les composantes scientifiques inhérentes à la cuisine. Ses études pharmaceutiques, pourtant inachevées, lui donnent le goût de la chimie et lui inspirent des associations entre des produits très variés. Certains médisants ont même osé qualifier sa cuisine de moléculaire, ce qu'il réfute catégoriquement : « J'utilise peut-être de la haute technologie dans ma cuisine, mais je recherche l'élégance, pas la provocation. »

Sang cuisine pour sa famille adoptive tout en espérant un jour intégrer des cuisines professionnelles. Il n'en a pourtant pas l'occasion et, après des études d'œnologie, il devient sommelier dans un restaurant. Il ne se décourage pas pour autant. Il devient chef pour la première fois lorsqu'il ouvre son propre restaurant. Une grande partie de sa formation est acquise en testant la cuisine d'autres établissements. Il est alors souvent déçu par les techniques employées et se sent capable les dépasser.

Sang constate souvent des similitudes entre sa Corée natale et sa terre belge d'adoption. Bien qu'un monde les sépare, les deux cultures accordent beaucoup d'importance aux petits potagers, aux produits d'exception, ainsi qu'au respect des saisons. Chez lui, en Belgique, dans un rayon de moins de vingt kilomètres, il peut trouver des pigeons, des produits laitiers, du porc et du bœuf. En Corée, affirme-t-il, la diversité des produits est incroyable, particulièrement en ce qui concerne le poisson. Les gens mangent plus coloré parce que la couleur est synonyme de bonne santé. Il n'a cependant aucun souvenir de sa terre natale. Cela dit, à son premier retour en Corée, ses souvenirs enfouis ont refait surface : « Je sentais que j'étais chez moi. »

Sa double culture culinaire l'entraîne vers des techniques comme la cuisson sous vide, par immersion ou par ultrasons. Sang Hoon rend le banal extraordinaire en juxtaposant des éléments en apparence opposés et en revisitant les traditions. Néanmoins, chez lui, c'est à l'ancienne : le kimchi traditionnel fait maison, les produits japonais et coréens comme la pâte de haricots et les vinaigres de toutes sortes, ainsi que les spéculoos qu'il « engloutit » côtoient les expériences de cupcakes tentées par son fils et les pots d'Häagen-Dazs – péché mignon de sa femme.

« On est fait pour tout manger, on est omnivores » dit Sang. « On n'est pas censé vivre 150 ans. » Cependant, concède-t-il, de temps en temps, on a besoin d'équilibrer un peu.

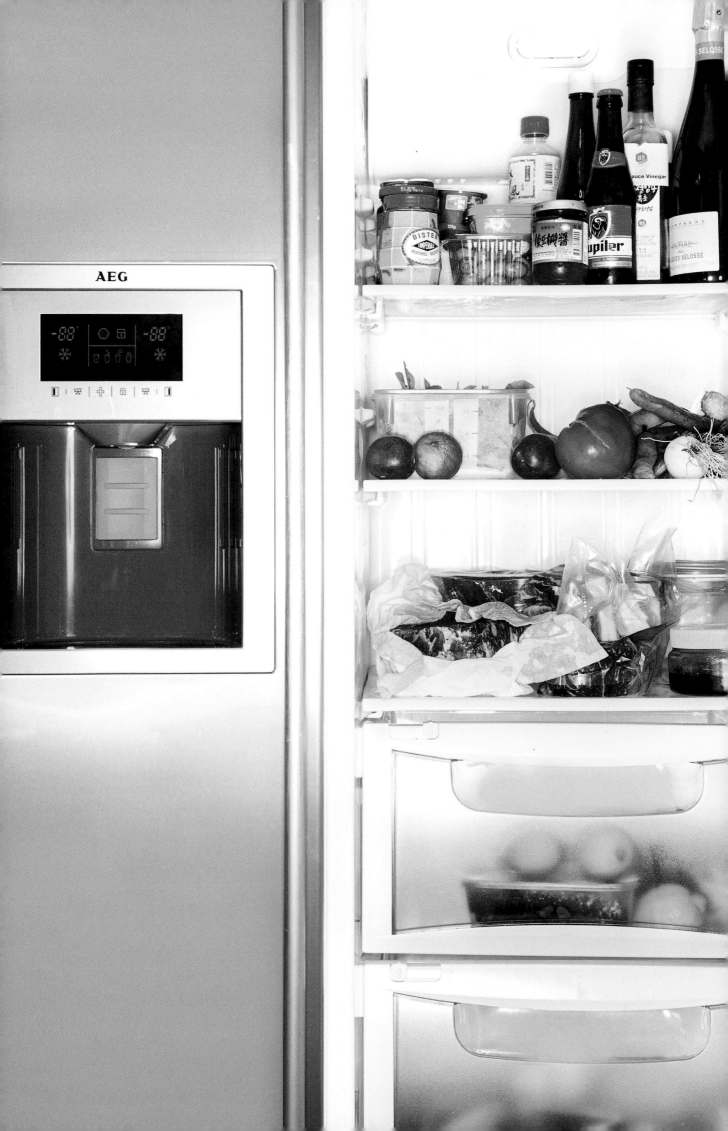

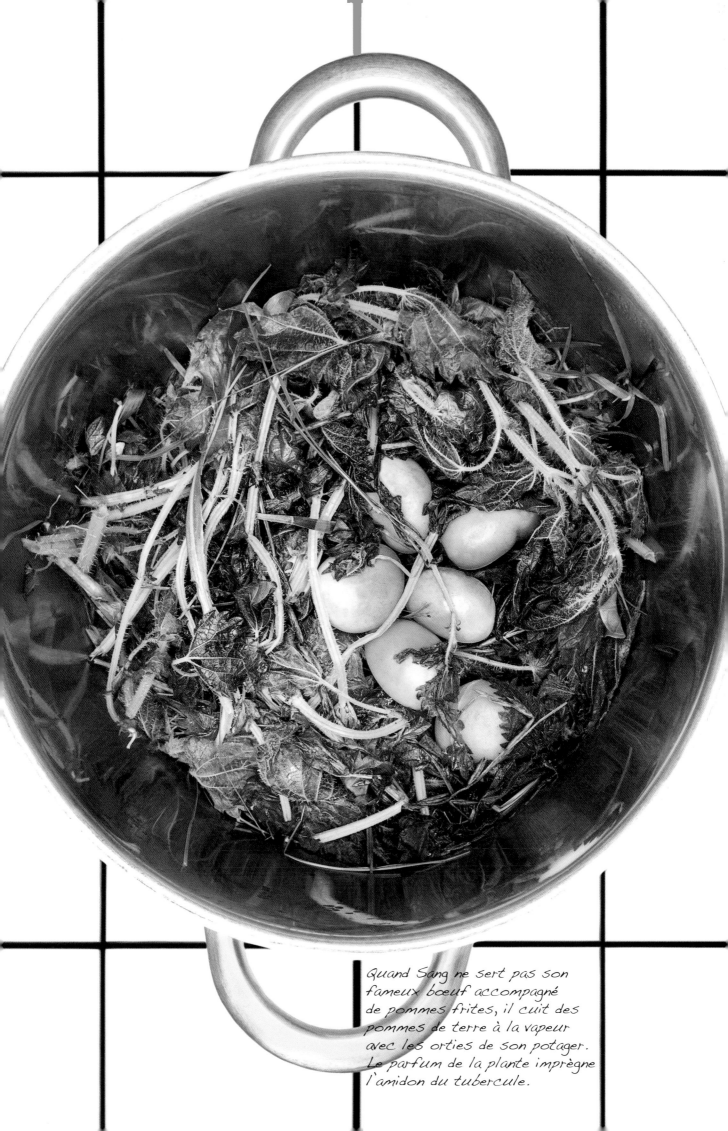

Quand Sang ne sert pas son
fameux bœuf accompagné
de pommes frites, il cuit des
pommes de terre à la vapeur
avec les orties de son potager.
Le parfum de la plante imprègne
l'amidon du tubercule.

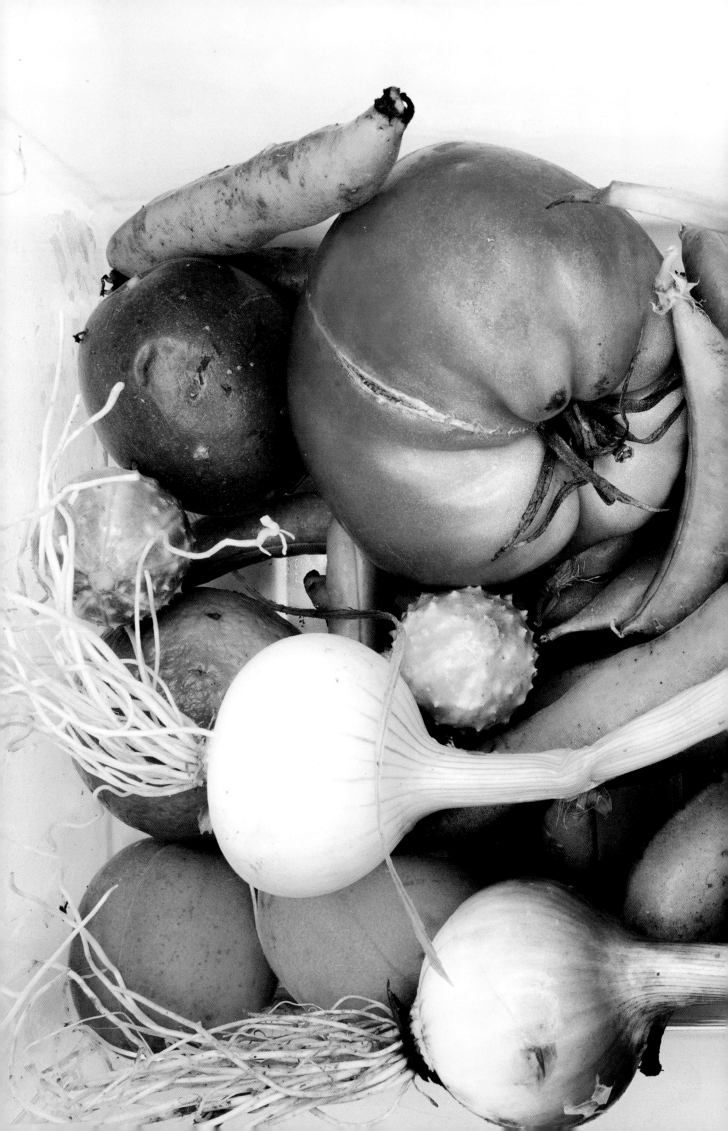

1   Sauce à l'ail et aux haricots noirs

2   Yaourt à la fraise

3   Mirin

4   Ssamjang

5   Olives vertes

6   Moutarde de Dijon

7   Pâte de fèves

8   Huile de sésame

9   Moutarde belge

10  Sauce soja

11  Herbes fraîches

12  Tomates du jardin

13  Fèves

14  Bœuf d'un boucher de Louvain
    en Belgique

15  Dongchimi (jus de radis daikon fermentés)

16  Baies de poivre de Sansho marinées

*AEG S8609*

# COQUES
## ET ARTICHAUTS

### *Pour 4 personnes*

2 algues *kombu* séchées de 15 cm
1,5 cl de sauce soja
4 artichauts de type camus
Acide ascorbique
Sel
200 g de *dongchimi* (radis kimchi marinés)
3 g d'agar-agar
2 cl de jus de citron
40 grandes coques
50 g de beurre salé

Dans une poêle, laisser mijoter les algues *kombu* et la sauce soja dans une grande quantité d'eau pendant 1 heure. Pendant ce temps, cuire 20 minutes les artichauts à la vapeur, jusqu'à ce qu'ils soient tendres. Une fois les artichauts refroidis, retirer les feuilles extérieures, puis réserver les cœurs et les feuilles intérieures. Tailler deux des cœurs en brunoise et laisser tremper dans de l'eau froide avec un peu d'acide ascorbique et une pincée de sel. Placer les deux cœurs d'artichauts restants, les feuilles intérieures et le beurre dans un mixeur ou un robot de cuisine. Bien mixer, puis passer au chinois et jeter les résidus solides. Saler et poivrer la purée d'artichauts.

Dans une casserole, porter le *dongchimi*, l'agar-agar et le jus de citron à ébullition. Retirer du feu et laisser refroidir dans un grand bol. À l'aide d'un robot de cuisine, mixer le bouillon jusqu'à obtenir une texture gélatineuse. Réserver.

Une fois cuites, émincer et rincer les algues *kombu* à l'eau. Juste avant de servir, chauffer à feu moyen une grande poêle à sec. Faire sauter les coques et couvrir rapidement. Retirer les coques lorsqu'elles s'ouvrent et conserver le jus de cuisson. Répartir la purée d'artichauts dans 4 assiettes creuses. Surmonter de la sauce *dongchimi*, des coques et de la brunoise d'artichauts. Servir le jus de cuisson des coques à part.

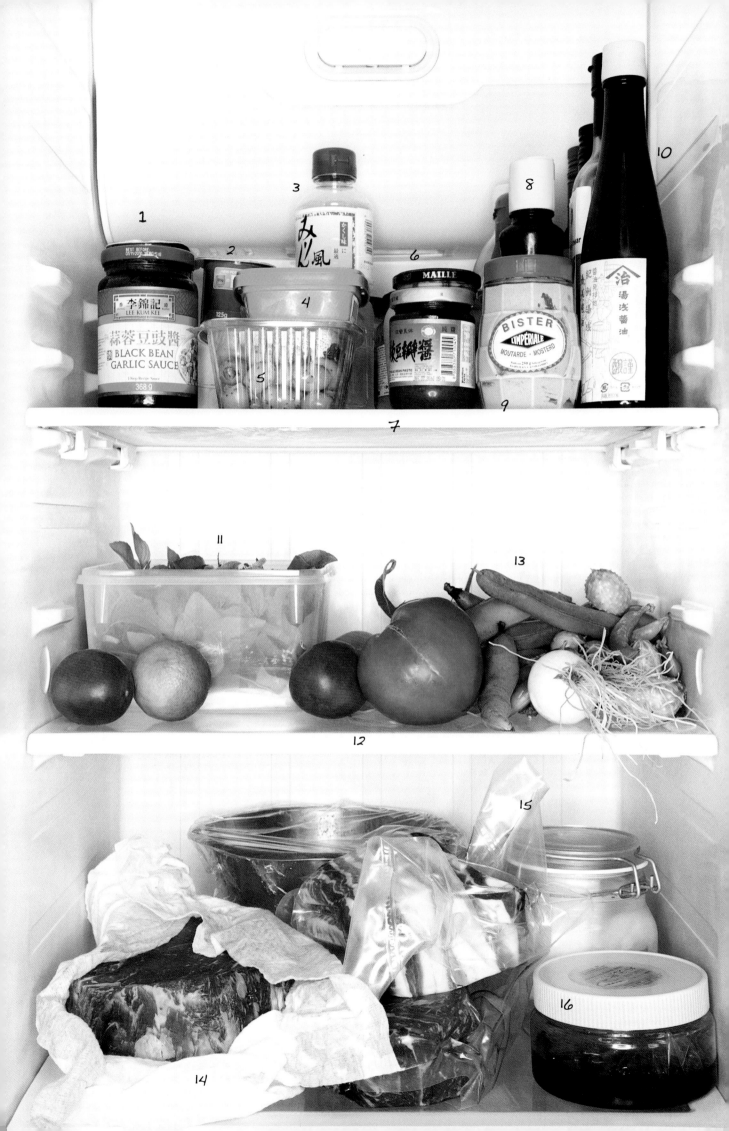

*Le blanc de bœuf*

*Passée de mode et remplacée en majeure partie par les huiles végétales plus saines, la graisse de bœuf (communément nommée suif) a toujours ses fidèles adeptes qui se vantent de préparer avec les meilleurs fish and chips, frites et pâtisseries. On peut même en trouver dans des sandwiches dans le Yorkshire, les mucky fat sandwiches, comprenez « sandwiches gras et obscènes ».*

## CÔTE DE BŒUF,
## POMMES FRITES
## ET BEURRE AU SSAMJANG

### Pour 4 à 6 personnes

**Beurre de *ssamjang***
18 g de beurre noisette
54 g de ssamjang (sauce coréenne commune sur les marchés asiatiques)
14 ml de jus de gingembre
8 ml de jus d'ananas

**Pommes frites**
6 grandes pommes de terre Bintje épluchées et découpées pour être frites
500 g de graisse de bœuf (suif)
Sel

**Côte de bœuf**
1,5 kg de côte de bœuf
3 cl d'huile de pépins de raisin
Sel marin de la marque Maldon
Poivre noir du moulin

Dans un bol, mélanger le beurre noisette, le ssamjang, le jus de gingembre et le jus d'ananas. Mélanger jusqu'à obtenir une pâte homogène. Verser dans un ramequin ou dans des moules en forme de demi-sphère. Laisser refroidir jusqu'à ce que la pâte soit ferme.

Rincer et égoutter les pommes de terre pour éliminer l'excès d'amidon. Dans une casserole, faire chauffer la graisse de bœuf à feu vif jusqu'à atteindre une température de 150 °C. Faire frire les pommes de terre dans la graisse de bœuf pendant 5 à 8 minutes. En utilisant une écumoire et des pinces, placer les pommes de terre sur du papier absorbant disposé sur une plaque à pâtisserie. Laisser refroidir. Réserver.

Préchauffer le four à 80 °C. Sortir la côte de bœuf du réfrigérateur et laisser à température ambiante. Saler légèrement la viande. Dans une grande poêle, faire chauffer à feu vif l'huile de pépins de raisin. Saisir la côte de bœuf durant 3 minutes, en la retournant toutes les 30 secondes. Placer la viande de bœuf sur une plaque à rôtir et laisser au four pendant 30 minutes. Répéter l'opération (faire dorer la viande 3 minutes, puis laisser reposer dans un four chaud pendant 30 minutes) 4 à 5 fois, jusqu'à ce que la côte soit uniformément cuite et à la bonne température.

Pendant que le bœuf repose, terminer de préparer les pommes frites. Augmenter la température de la graisse de bœuf jusqu'à 190 °C et faire de nouveau frire les pommes de terre en leur donnant une couleur noisette. Retirer les pommes frites de l'huile, les placer sur du papier absorbant et saler.

Assaisonner la côte de bœuf de sel marin et de poivre noir du moulin. Surmonter de la demi-sphère de beurre au ssamjang et servir accompagné des pommes frites.

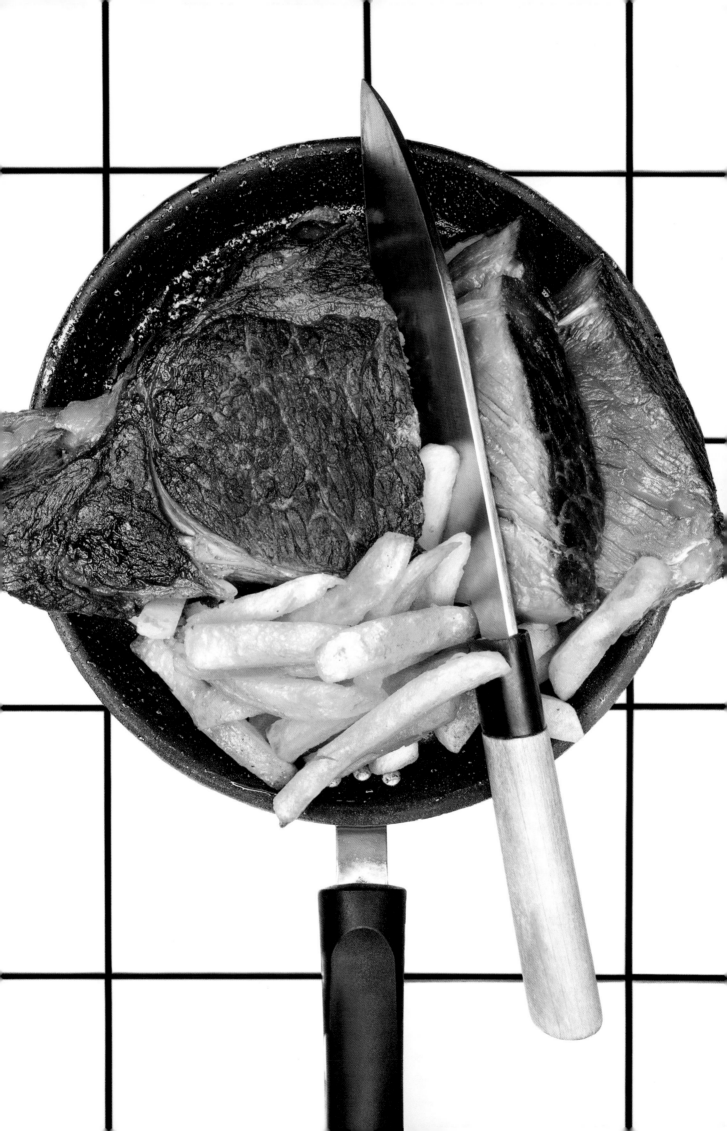

# KOBE DESRAMAULTS

IN DE WULF

· · · · · · · · · · · · · · · · · · · · · · · · ·

## *Heuvelland, Belgique*

Ce campagnard à l'air sauvage est devenu le symbole de la nouvelle génération de chefs belges qui ne cessent d'innover avec leurs plats, attirant les touristes culinaires du monde entier. Kobe grandit à Dranouter, où il passe son adolescence à explorer la campagne environnante et à s'attirer des ennuis. Sa mère, fatiguée de ses plaisanteries, l'envoie se former dans le restaurant triplement étoilé de Sergio Herman. Là, il découvre sa passion pour la cuisine et apprend de nouvelles techniques qui lui permettront de maîtriser sa créativité encore débridée. Il rachète finalement le restaurant familial et façonne son propre style culinaire pour être rapidement considéré comme l'une des nouvelles stars de la cuisine du Benelux. Son usage rigoureux des produits locaux est devenu sa signature. En effet, la plupart des herbes, des légumes et de la viande servis proviennent des bois sombres et menaçants de la région.

Dans sa cuisine au style rétro, conçue par sa femme, artiste, trône un frigo Smeg, rétro lui aussi. Il est à moitié rempli de produits offerts par des apprentis étrangers et des chefs de passage. Les pots contenant des expériences culinaires, comme les carottes et les oignons marinés, côtoient des produits de tous les jours venant du supermarché (cornichons Carrefour et ketchup Heinz). Les petits plaisirs comme les spéculoos et la confiture de lait jouent des coudes avec leurs voisins exotiques – sauce coréenne à l'ail et aux haricots noirs –, et luxueux – champagne « Initial » Jacques Selosse.

Sa ville a également un côté obscur, une histoire inquiétante. Les bois dans lesquels il cueille ses herbes abritaient autrefois la plus grande population de loups en Europe, avant que la déforestation les extermine un à un. Des personnes accusées de sorcellerie ont également été brûlées ici. De plus, il semble être visuellement enraciné à cette région : en témoignent ses tatouages rappelant les bois environnants, de sombres branches colorant ses bras. Malgré une jeunesse passée à vagabonder, il a changé. « J'ai toujours été un rebelle », dit-il, « mais je sais désormais ce que je veux faire et c'est d'une manière plus contrôlée. Cet endroit sera toujours ma maison, mais il semble que maintenant c'est le monde qui vient à moi. »

*SMEG FABIOLP*

## VINAIGRE DE SUREAU

Presque impossible à se procurer dans le commerce, le vinaigre de sureau est élaboré en faisant macérer des fleurs de sureau ramassées à la main dans du vinaigre.

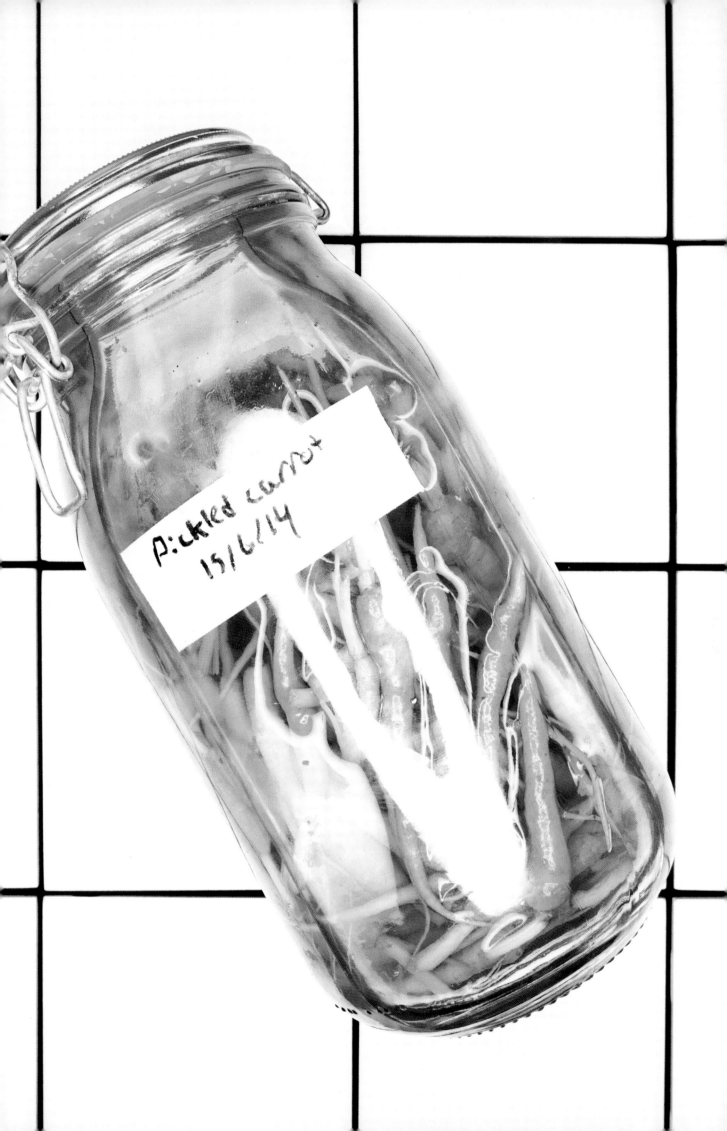

Pickled carrot
13/6/14

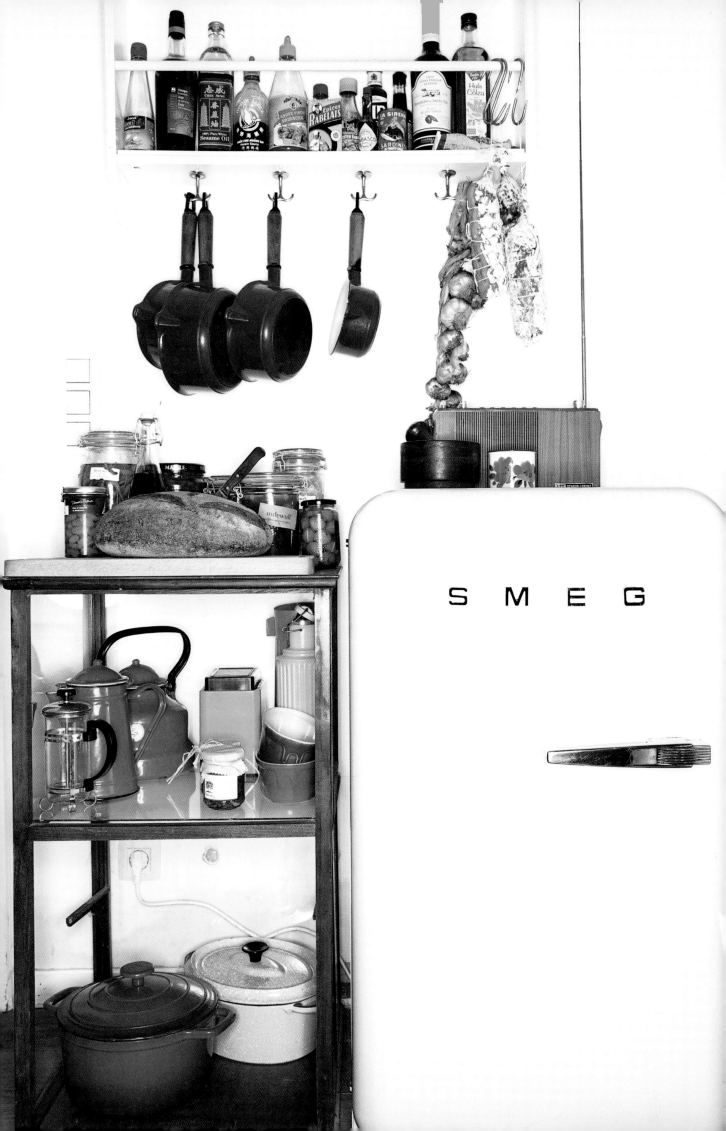

# CAROTTES MARINÉES

### *Pour 1 grand bocal*

20 cl de vinaigre de sureau
20 cl d'eau
50 g de sucre cristal
2 g de sel
1 kg de minicarottes de préférence bio. En l'absence de
minicarottes, utiliser des carottes bio taillées
en bâtonnets.

Dans une casserole, porter le vinaigre, l'eau, le sucre
et le sel à ébullition. Retirer du feu et laisser refroidir
complètement. Nettoyer et placer les minicarottes
dans un bocal en verre. Verser le liquide sur les
carottes en veillant à ce qu'elles soient complètement
immergées. Nettoyer les rebords du bocal et
fermer hermétiquement. Laisser mariner 1 mois au
réfrigérateur. Conserver le bocal au réfrigérateur ou
dans un endroit frais.

# *SPÄTZLE*
## AUX FÈVES ET AUX
## CAROTTES MARINÉES

### *Pour 4 personnes*

350 g de s*pätzle* (type de pâtes)
150 g de fèves écossées
20 g de beurre
2 petites échalotes émincées
1 poignée de feuilles de livèche
3 cl de vinaigre à sushi
3 cl de sauce soja
100 g de carottes marinées et émincées
100 g de Vieux Bruges râpé
Sel marin

Porter une grande casserole d'eau à ébullition. Cuire
les *spätzle* pendant 8 minutes, jusqu'à ce qu'elles
soient tendres. Après 7 minutes de cuisson, ajouter
les fèves écossées. Égoutter les pâtes et les fèves.
Faire chauffer le beurre dans une grande poêle
antiadhésive. Incorporer les *spätzle*, les fèves, les
échalotes, la livèche, le vinaigre à sushi et la sauce
soja. Faire revenir quelques secondes. Ajouter les
carottes, saler selon votre goût et saupoudrer
de Vieux Bruges.

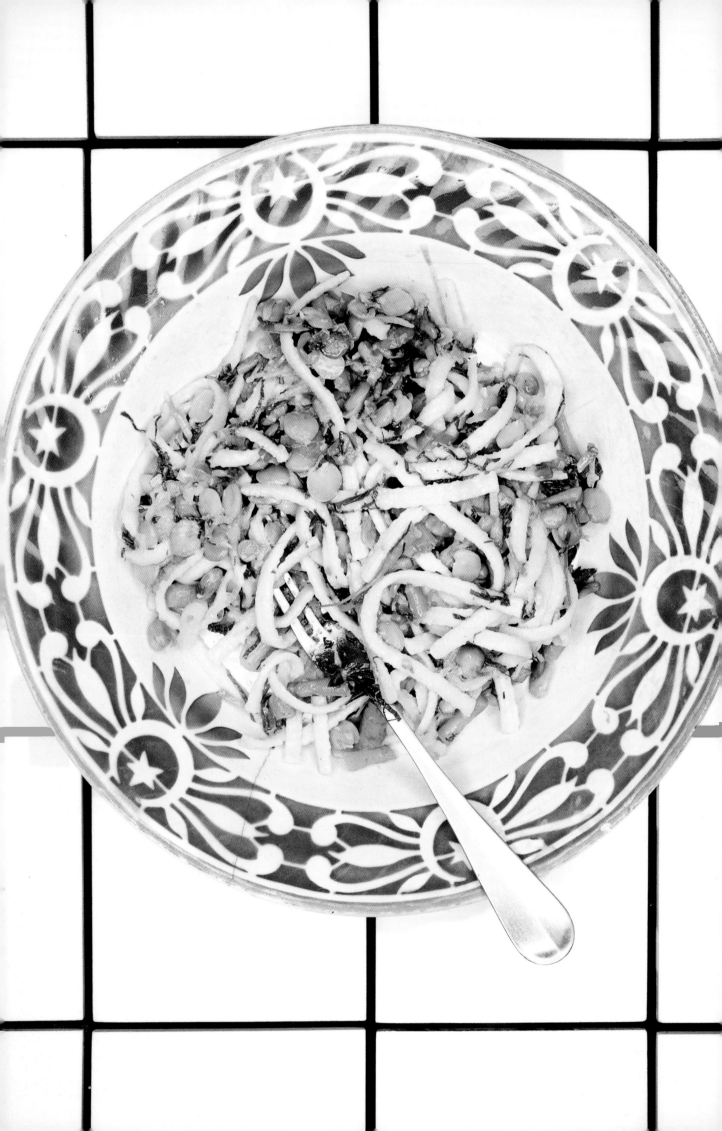

CACOUYARD
(FROMAGE AU LAIT
DE VACHE) – « UN
GOÛT DE REBLOCHON
SE TERMINANT SUR
UNE TOUCHE DE NOIX
DE MUSCADE »

SAUCE AU POISSON
FERMENTÉ

GOUDA
VIEUX

PÂTE À
TARTINER
AUX
SPÉCULOOS

PÂTE À TARTINER
AU CHOCOLAT BELGE

CAROTTES MARINÉES

BIÈRES BELGES

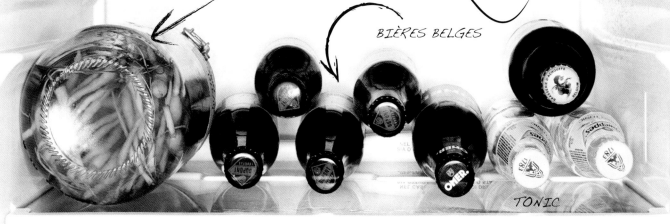

TONIC

OIGNONS VERTS

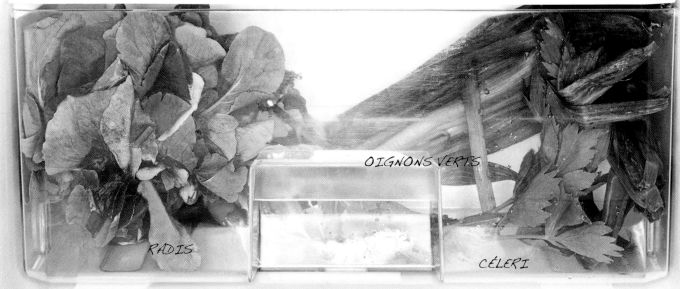

RADIS

CÉLERI

# NIKLAS
# **EKSTEDT**

EKSTEDT

•········································•

### *Stockholm, Suède*

Chef suédois parmi les plus célèbres, hôte d'émissions culinaires et auteur de livres de cuisine, Niklas Ekstedt rêve de devenir snowboarder professionnel avant de littéralement se briser le dos lors d'un accident. Incapable de concrétiser ses ambitions sportives, il se tourne alors vers sa seconde passion : la cuisine. Il intègre une école de cuisine dans le nord de la Suède d'où il est originaire, puis se forme aux côtés des plus grands chefs du monde comme Charlie Trotter, Heston Blumenthal et Ferran Adrià. Il ouvre finalement un restaurant qui porte son nom à Stockholm.

Dès son ouverture, Niklas bouscule les idées reçues sur la gastronomie. Sa cuisine innovante et de haut vol lui permet d'obtenir rapidement une étoile Michelin.

« Je voulais un restaurant à la fois rustique et haut de gamme, respectant les techniques nordiques traditionnelles tout en proposant une esthétique contemporaine », explique Niklas. « On ne voulait pas être un Noma de plus. Cela aurait été ridicule. »

Le concept novateur de Niklas repose sur la cuisson traditionnelle suédoise au feu de bois, un rêve de grand air qui semble obsolète. Rien d'électrique dans sa cuisine, excepté la ventilation et les frigos qui restent nécessaires. « On ne voulait même pas autant de technologie. On voulait faire ça de manière réellement traditionnelle », s'amuse-t-il. « Mais l'inspecteur de l'hygiène et de la sécurité n'était pas d'accord. » Pour autant, Niklas est unanimement considéré comme l'un des chefs les plus avant-gardistes de Scandinavie. Une réputation qu'il doit à son approche hautement technique et à l'expérience culinaire rustique qu'offrent les cuisinières chauffées au bois de bouleau et les vapeurs s'échappant des poêles en fonte.

Il trouve toujours le temps de cuisiner à la maison car sa femme n'est, selon lui, « pas la meilleure cuisinière ». Il évoque des viandes massacrées et des gâteaux durs comme de la pierre. Il y a toujours quelque chose à manger. Les plats préférés de la famille sont les pâtes – « les macaronis au fromage sont, croyez-moi, typiquement suédois » –, la mozzarella, dont son fils mange près d'un demi-kilo par semaine, les crudités de son potager citadin et une cuisine pensée pour les enfants : « Ils adorent la sauce aux piments faite maison, ils la mangent avec du riz et même avec des boulettes de viande suédoises. Ils ne mangent jamais de poulet sans la sauce vietnamienne aux prunes. » Le frigo, aux dimensions impressionnantes, a son propre style funky : des bocaux de piments qui fermentent, d'autres de rhubarbe qui marine, de nombreux et délicieux poissons marinés pour les enfants et une odeur latente de poisson et d'airelles émanant de l'étagère du haut. Toutefois, le spacieux freezer voisin ne renferme que des restes de gâteaux d'anniversaire oubliés.

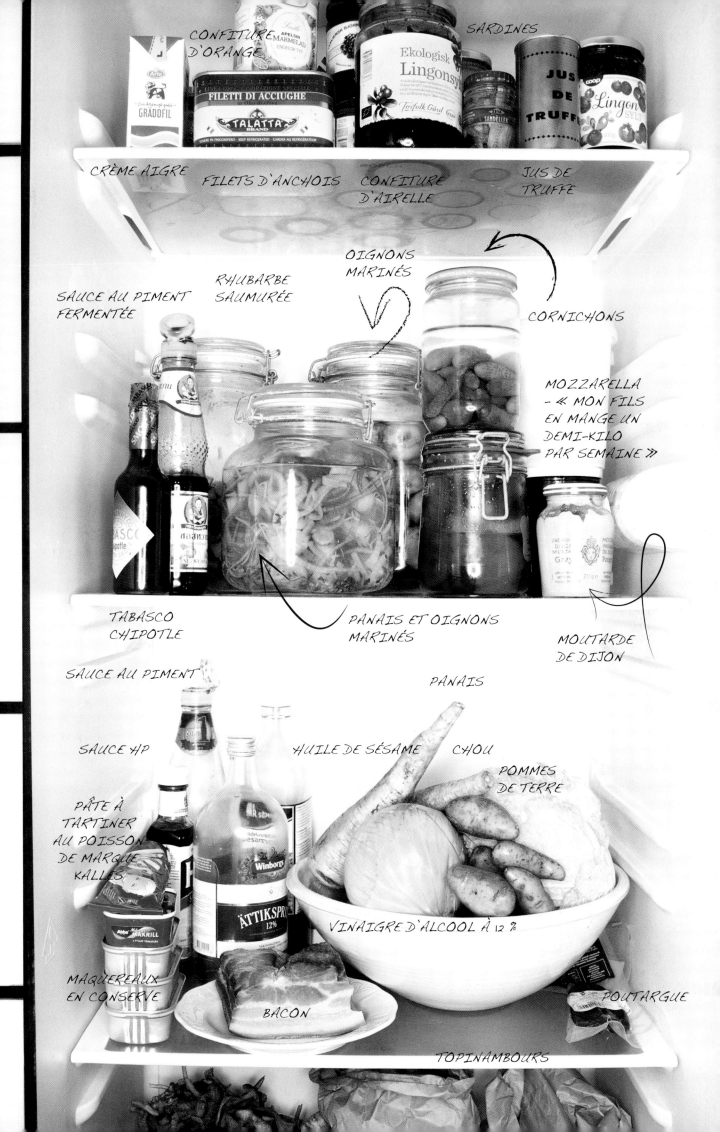

CONFITURE D'ORANGE

SARDINES

CRÈME AIGRE    FILETS D'ANCHOIS    CONFITURE D'AIRELLE    JUS DE TRUFFE

OIGNONS MARINÉS

SAUCE AU PIMENT FERMENTÉE

RHUBARBE SAUMURÉE

CORNICHONS

MOZZARELLA – « MON FILS EN MANGE UN DEMI-KILO PAR SEMAINE »

TABASCO CHIPOTLE

PANAIS ET OIGNONS MARINÉS

MOUTARDE DE DIJON

SAUCE AU PIMENT

PANAIS

SAUCE HP    HUILE DE SÉSAME    CHOU

POMMES DE TERRE

PÂTE À TARTINER AU POISSON DE MARQUE KALLES

VINAIGRE D'ALCOOL À 12 %

MAQUÈREAUX EN CONSERVE

BACON

POUTARGUE

TOPINAMBOURS

## *DUMPLINGS* AUX POMMES DE TERRE BOUILLIES
### (*KROPPKAKOR*)

### Pour 8 dumplings

150 g de beurre à répartir

700 g de pommes de terre épluchées et émincées

3 jaunes d'œufs

150 g de fécule de pommes de terre

5 ml de sel

400 g de fines tranches de bacon émincées

1 oignon jaune émincé

2 pincées de mélange d'épices moulues

Sauce aux airelles (pour le dressage)

Dans une poêle, faire fondre 100 g de beurre jusqu'à ce que les protéines de lait commencent à dorer. Réserver. Cuire les pommes de terre dans de l'eau bouillante salée jusqu'à ce qu'elles soient tendres. Égoutter et écraser les pommes de terre. Pour former la pâte à *dumpling*, incorporer le beurre restant, les jaunes d'œuf, la fécule et le sel. Couvrir d'un film plastique et laisser refroidir pendant 30 minutes.

Dans une petite poêle, faire cuire le bacon à feu moyen jusqu'à ce qu'il soit croustillant. Retirer la poêle du feu sans la nettoyer. Faire revenir les oignons dans la graisse du bacon et assaisonner des épices moulues.

Sur une surface plate et légèrement farinée, abaisser la pâte. Celle-ci ne doit pas être collante ; le cas échéant, ajouter un peu de farine. Diviser en petits pâtons de même taille. Façonner les pâtons en 8 boules de la taille d'une balle de golf. Creuser légèrement chaque boule. Farcir de quelques cuillères de bacon et d'oignon. Joindre les bords de la pâte entourant la farce afin de former le *dumpling*. Rouler les *dumplings* pour former de petites boules. Porter une grande casserole d'eau à ébullition. Incorporer les *dumplings*. Lorsqu'ils flottent, les retirer à l'aide d'une écumoire. Servir avec la sauce aux airelles et du beurre doré.

## RHUBARBE MARINÉE FAÇON OLLE

### Pour 2 bocaux

70 g de sucre

40 cl de vinaigre

1 racine de gingembre de 4 cm épluchée

2 g de clous de girofle entiers

1 feuille de laurier

2 kg de rhubarbe épluchée et taillée en morceaux de 2 cm

Dans une marmite, porter à ébullition le sucre et le vinaigre jusqu'à dissolution du sucre. Ajouter le gingembre et la feuille de laurier. Retirer du feu. Laisser refroidir pendant 30 minutes. Remettre la marmite sur le feu, ajouter la rhubarbe et cuire à feu moyen pendant 10 minutes. Égoutter la rhubarbe en conservant le liquide. Répartir la rhubarbe refroidie dans plusieurs bocaux et couvrir du liquide. Fermer hermétiquement les bocaux avec un couvercle. Porter une marmite d'eau à ébullition et immerger les bocaux pendant 15 minutes. La rhubarbe marinée est prête à être consommée au bout d'une semaine.

Merci à Olle Tagesson, un ami de Niklas, pour avoir partagé sa recette.

*SMEG FAB50PS*

# SVEN
# **ELVERFELD**

## AQUA

•·················•

### *Wolfsbourg, Allemagne*

Au cœur de la région de l'industrie automobile allemande se trouve l'improbable demeure de l'un des plus grands chefs allemands. Ancien musicien aux cheveux longs, Sven se forme dans des écoles de pâtisserie, de cuisine et hôtelière en Crète, à Tokyo et à Kyoto, puis dans le fin fond du désert à Dubaï, avant d'ouvrir un des meilleurs restaurants au monde en pleine région industrielle.

Son duplex contemporain situé dans un modeste quartier de Wolfsbourg abrite une cuisine high-tech dont les ustensiles, pourtant les mêmes que ceux utilisés dans son restaurant triplement étoilé, ont été adaptés aux besoins de sa famille. La Thermomix sert notamment, en ce moment, à préparer les repas de son bébé.

Sven s'inspire de tout ce qui l'entoure. « Si vous commencez à ignorer certaines choses, c'est la fin », assure-t-il. Ses expériences de second à Dubaï et en Grèce l'inspirent autant que les plats découverts à Tokyo ou Hong Kong. Il écume les marchés et les étals, apprenant de nouvelles techniques et utilisant ces acquis pour proposer de nouvelles expériences culinaires avec un retour aux racines.

Un état d'esprit visible également dans son frigo où se côtoient des spécialités de Crète (il adore la cuisine grecque), des légumes introuvables dans la majeure partie de l'Europe, du raki de contrebande, de la feta et du tzatziki. L'étagère du haut est réservée aux confitures préparées par sa mère et sa belle-mère. Son classique préféré reste la sauce verte de Francfort, à base de cresson et d'herbes, qu'il mange avec des œufs durs passés à la mandoline japonaise. Sa touche personnelle : il remplace parfois la classique crème aigre par du *quark* (fromage frais allemand).

« J'ai tendance à apprécier les choses simples qui me rappellent d'où je viens. J'aimerai toujours les œufs brouillés avec des épinards et des pommes de terre. J'en mangeais tout le temps quand j'étais enfant. Le tout se marie tellement bien, ça m'a même inspiré plusieurs plats. Sauf que la version revisitée contient des truffes noires, bien entendu. »

MIELE KF

## La sauce verte (Grüne Soße)

La sauce verte de Francfort, aux herbes de saison provenant de Francfort et de la région de la Hesse, est un produit local très apprécié et introuvable dans le reste de l'Allemagne – bien qu'il soit probablement originaire de l'Est. La sauce est composée d'au moins sept herbes (bourrache, cerfeuil, cresson, persil, pimprenelle et oseille) qui sont mélangées à du babeurre, à de la crème aigre (ou du yaourt), des œufs durs, de l'huile, du vinaigre, du sel et du poivre.

D'autres versions populaires comprennent de la mayonnaise, de l'oignon, de la moutarde, du sucre et du jus de citron. La loi allemande protège l'appellation de la sauce verte, seules celles élaborées à partir d'herbes venant de la région de Francfort peuvent porter le nom Grüne Soße. Elle est servie froide et accompagne traditionnellement des œufs et des pommes de terre.

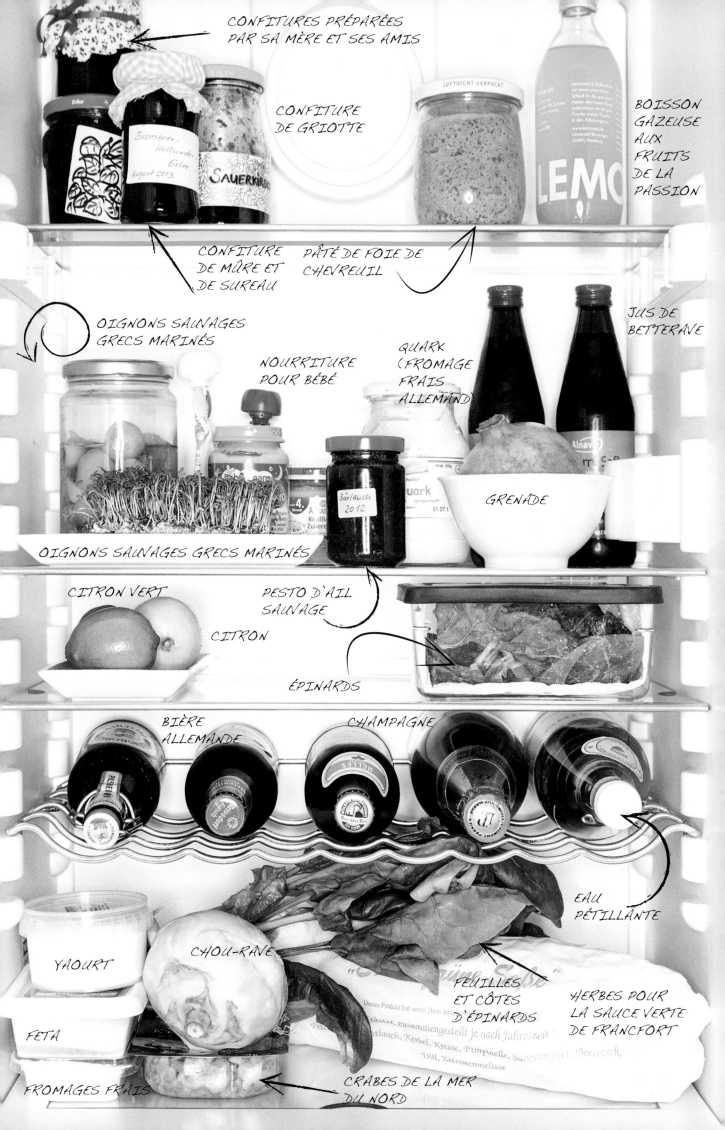

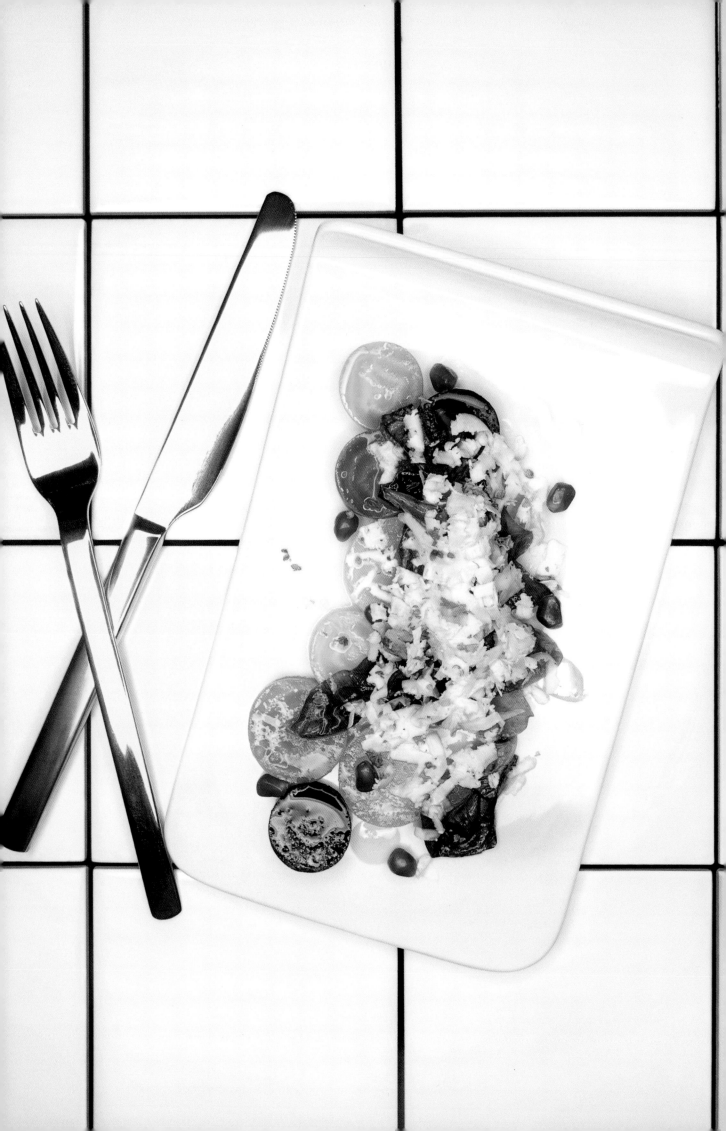

# **BETTERAVES,** ÉPINARDS, GRAINES DE GRENADE ET CHIPS DE POMMES DE TERRE

## *Pour 4 personnes*

### Betteraves

40 g de beurre

Sel marin

8 petites betteraves (de préférence un mélange de blanches, jaunes et rouges), brossées et avec leur peau

### Vinaigrette

5 ml de vinaigre blanc

5 ml de vinaigre balsamique de 12 ans d'âge

1 échalote émincée

3 g de Savora

8 cl de bouillon de légumes chaud

9 cl d'huile d'olive, de préférence de Crète

1,5 cl d'huile de noix

1,5 cl d'huile d'argan

Sel

Poivre noir du moulin

### Chips de pommes de terre et dressage

40 cl d'huile de pépins de raisin

4 petites pommes de terre à chair fondante, épluchées et taillées finement avec une mandoline chinoise

2 g de curry violet moulu

Sel marin

3 cl d'huile d'olive, de préférence de Crète

1 botte de jeunes feuilles d'épinards

Poivre noir du moulin

40 g de graines de grenade bien rouge

1 g d'origan sauvage séché, de préférence de Crète

120 g de feta rapée

### Betteraves :

Préchauffer le four à 150 °C. Découper 8 carrés de papier aluminium. Répartir le beurre et le sel sur les carrés. Disposer une betterave sur chacun et former des papillotes. Placer les papillotes dans une grande casserole et cuire pendant 60 à 90 minutes, selon la taille des betteraves.

Mélanger au fouet le vinaigre blanc, le vinaigre balsamique, l'échalote, la moutarde et le bouillon chaud. Monter petit à petit la vinaigrette en incorporant au fouet les huiles d'olive, de noix et d'argan. Saler et poivrer. Une fois les betteraves suffisamment froides pour être saisies à la main, retirer le papier d'aluminium. Peler et tailler les betteraves en lamelles de 5 cm. En mélangeant délicatement, incorporer la vinaigrette et laisser mariner pendant la préparation des chips de pommes de terre.

### Chips de pommes de terre et dressage :

Chauffer l'huile dans une casserole. Lorsque l'huile atteint entre 130 et 140 °C, faire frire les pommes de terre jusqu'à ce qu'elles prennent une couleur noisette. Quand les pommes de terre sont immergées dans l'huile, remuer constamment. Retirer les chips à l'aide d'une écumoire et disposer sur du papier absorbant. Saupoudrer aussitôt de sel marin et de curry violet moulu.

Dans une poêle, chauffer l'huile à feu moyen. Ajouter les feuilles d'épinard, saler et poivrer. Cuire quelques minutes en remuant de temps en temps. Dans 4 assiettes creuses, répartir les lamelles de betteraves, la vinaigrette et les feuilles d'épinard. Parsemer de graines de grenade, de feta, d'origan et de chips.

# « TACOS » DE CRABE ET D'ŒUFS, SAUCE VERTE DE FRANCFORT

### *Pour 4 personnes*

½ miche de pain dorée

180 g d'un mélange d'herbes, par exemple : persil frisé, ciboulette, cerfeuil, oseille, bourrache, cresson, estragon, livèche, mélisse, pimprenelle et aneth

5 cl d'huile de pépins de raisin

2 g de sucre

5 ml de jus de citron

Sel

Poivre noir du moulin

2 oeufs, de préférence de poules élevées en plein air

250 g de chair de crabe, de préférence de Busum (ville côtière du nord de l'Allemagne)

100 g de cresson (tiges conservées) ciselé

1 échalote émincée

5 ml de vinaigre balsamique blanc

140 g de *quark*, de fromage frais ou de yaourt nature

70 g de crème aigre

3 g de moutarde

Placer le pain au congélateur deux heures à l'avance. Préchauffer un four à chaleur tournante à 120 °C. Sortir le pain du congélateur et, à l'aide d'un couteau électrique ou d'une trancheuse, découper 4 fines tranches de 2 à 3 mm d'épaisseur. Le pain doit être assez fin pour être souple. Disposer les tranches sur une grille et laisser pendre à travers les barreaux. Enfourner et cuire 10 minutes jusqu'à ce qu'elles se tiennent. En cuisant, le pain doit former un taco retourné.

Pendant ce temps, préparer la sauce. Mélanger les herbes. Réserver une poignée du mélange. Dans un mixeur ou dans un robot de cuisine, mixer les herbes restantes, le vinaigre balsamique, le *quark*, la crème aigre et la moutarde. Passer au chinois en pressant bien et jeter les résidus filandreux. Placer la sauce verte au réfrigérateur. Dans un bol à part, monter une vinaigrette avec 2 cl d'huile de pépins de raisin, le sucre et le jus de citron. Saler et poivrer. Placer au réfrigérateur.

Disposer les œufs dans une casserole. Couvrir d'eau et porter à ébullition. Retirer immédiatement les œufs, couvrir et laisser reposer pendant 10 minutes. Éplucher et écraser les œufs avec un presse-purée. Saler et poivrer. Ne pas mélanger. Couvrir et réserver.

Juste avant de servir, faire revenir la chair de crabe dans une poêle contenant les 2 cl d'huile de pépins de raisin restants. Garnir les « tacos » de la chair de crabe. Surmonter de cresson, des herbes mises de côté et arroser de vinaigrette. Verser la sauce verte dans 4 assiettes creuses et disposer les tacos par-dessus.

# KLAUS
# **ERFORT**

GÄSTEHAUS KLAUS ERFORT

•••••••••••••••••••••••••••••••••

## *Sarrebruck, Allemagne*

Avec son restaurant situé au carrefour de l'Allemagne, de la France et du Luxembourg, Klaus Erfort est probablement le chef allemand dont on a le plus entendu parler. Installé à Sarrebruck, une ville industrielle à l'histoire versatile située à deux pas de la frontière française, Klaus propose l'une des cuisines les plus élaborées de la région. Dans cette belle maison de village dont le parc offre une vue magnifique sur les environs, sa cuisine raffinée et précise, composée d'excellents produits français, ravit les gourmets d'ici et d'ailleurs.

Klaus a été formé auprès de prestigieux chefs allemands tels que Claus-Peter Lumpp et Harald Wohlfahrt dans son célèbre établissement de la Forêt-Noire. Dubitatif face à la frénésie du monde médiatique dans lequel vivent les autres chefs célèbres, il cultive sa discrétion et son dévouement pour son art qui ont fait sa renommée. « La vérité », selon Klaus, « se trouve dans l'assiette ». Il cherche à capturer le vrai goût des produits et à conserver, autant que possible, la simplicité et l'authenticité des plats. Humble, le chef a obtenu ses trois étoiles Michelin en un temps record : six ans. Il essaye pourtant de minimiser l'exploit : « Les trois étoiles ont été une belle récompense, mais ce n'était pas la raison pour laquelle nous cuisinions. C'est simplement arrivé. »

« Je ne suis pas souvent à la maison et je mange toujours au restaurant », explique Klaus en parlant de ses journées de travail effrénées. « Cependant, pour le week-end, il y a toujours des produits frais et sains, et des bouteilles de bon vin dans le frigo. » Les samedis et dimanches, il mange un croissant et des œufs, mais durant la semaine il se contente d'une tasse de café avant de courir travailler. Quand Klaus a du temps libre, il cuisine pour lui comme il cuisinerait pour un client de son restaurant gastronomique : langoustines fraîches aux cœurs d'artichauts et du bon champagne (Pommery, Dom Ruinart). L'étagère du haut de son frigo accepte pourtant d'accueillir des produits venant du supermarché, et des pots de moutarde Maille, de ketchup Heinz et de Nutella semblent servir régulièrement. Exceptionnellement, il peut lui arriver de manger un bol de chips produites industriellement.

Lorsque le service est terminé et que les impératifs professionnels et familiaux sont loin, Klaus attrape sa bouteille d'eau estampillée Porsche dans le frigo et part faire une balade à grande vitesse à bord de sa sportive teutonne. Il fait le tour de la campagne environnante, puis rentre chez lui se reposer, prêt à attaquer le jour suivant.

# KLAUS **ERFORT**

•·····································•

Sarrebruck, Allemagne

*GAGGENAU VARIO RT 289*

INSIDE CHEFS' **FRIDGES**

—

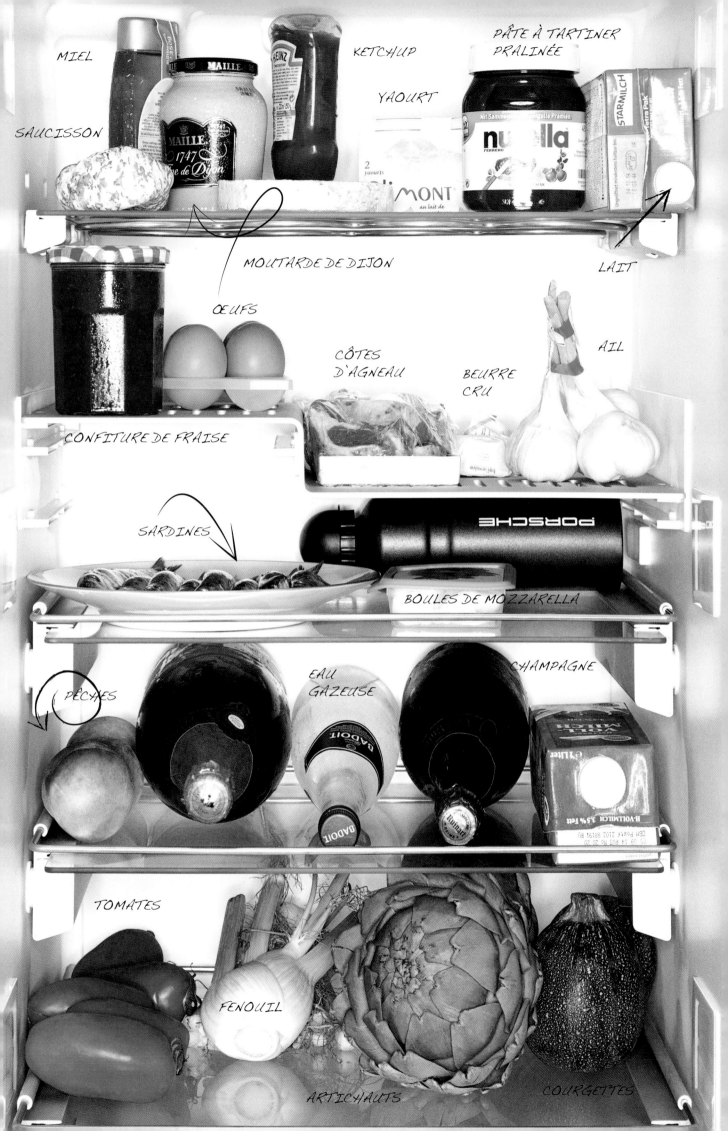

MIEL

SAUCISSON

KETCHUP

PÂTE À TARTINER
PRALINÉE

YAOURT

MOUTARDE DE DIJON

LAIT

ŒUFS

CÔTES
D'AGNEAU

BEURRE
CRU

AIL

CONFITURE DE FRAISE

SARDINES

BOULES DE MOZZARELLA

PÊCHES

EAU
GAZEUSE

CHAMPAGNE

TOMATES

FENOUIL

ARTICHAUTS

COURGETTES

# RAGOÛT ALSACIEN
## (*BAECKEOFFE*)

### Pour 8 personnes

500 g de bœuf désossé, rôti et découpé en morceaux
de 5 cm
550 g de gigot d'agneau désossé et découpé
en morceaux de 5 cm
550 g de longe de porc désossée et découpée
en morceaux de 5 cm
4 blancs de poireau taillés en morceaux de 5 cm
2 gros oignons taillés en pointes
4 gousses d'ail fraîchement émincées
Poivre noir du moulin
1 bouteille de 75 cl de pinot blanc de préférence alsacien
1 bouquet garni (1 petite branche de céleri, 1 feuille
de laurier, 1 branche de persil plat et 1 branche de thym,
attachées ensemble avec de la ficelle)
75 g de beurre à répartir
1 kg de pommes de terre épluchées et émincées
Sel marin

Dans un grand bol, mélanger le bœuf, le gigot
d'agneau, la longe de porc, les poireaux, l'oignon
et l'ail. Assaisonner de poivre noir du moulin. Couvrir
le mélange de vin blanc et ajouter le bouquet garni.
Laisser mariner une nuit au réfrigérateur.

Le jour suivant, préchauffer le four à 160 °C. Retirer
la viande, les légumes et le bouquet garni de
la marinade. Conserver la marinade. Dans une
grande poêle, chauffer à feu moyen 60 g de beurre.
Incorporer la viande et faire dorer toutes les faces.
Réserver la viande.

Badigeonner une grande marmite en fonte du
beurre restant. Étaler ¼ des pommes de terre au
fond de la marmite. Assaisonner de sel marin et
de poivre noir du moulin. Ajouter un tiers de la
viande, puis un tiers des légumes et le bouquet
garni. Répéter l'opération deux fois en assaisonnant
chaque nouvelle couche. Terminer par une
couche de pommes de terre. Verser la marinade
sur le dessus. Couvrir de papier aluminium et fermer
avec un couvercle. Laisser mijoter environ 2 heures
et demie, jusqu'à ce que la viande et les légumes
soient tendres.

# SARDINES, AUBERGINE
## ET RAGOÛT DE TOMATES

### Pour 4 à 6 personnes

100 g d'olives noires émincées
8 g de sucre glace
20 tomates olivettes
2 gousses d'ail émincées
2 g de romarin ciselé à répartir
2 g de thym ciselé à répartir
200 g de tomates pelées en conserve
1 aubergine coupée en deux dans la longueur
3 cl d'huile d'olive et un peu plus
1,5 cl de vinaigre balsamique
Sel
Poivre noir du moulin
24 filets de sardines
1 botte de basilic ciselé

Préchauffer le four à 80 °C. Saupoudrer les olives
de sucre glace. Disposer les olives sur une plaque
à pâtisserie tapissée de papier cuisson et laisser
sécher une heure au four. Réserver les olives séchées.

Porter une marmite d'eau à ébullition et blanchir
très brièvement les tomates olivettes. Monder et
découper les tomates en quatre. Saupoudrer de l'ail
et d'une généreuse pincée de romarin et de thym.
Disposer les tomates sur une plaque à pâtisserie
tapissée de papier cuisson et laisser sécher une
heure au four. Mélanger les tomates séchées et
celles en conserve dans une casserole profonde.
Porter à ébullition, puis réduire le feu et laisser
mijoter 25 minutes jusqu'à obtenir un ragoût.

Augmenter la température du four à 160 °C.
Saupoudrer l'aubergine d'une généreuse pincée
de romarin et de thym. Arroser d'un filet d'huile
d'olive. Rôtir au four pendant 25 minutes, jusqu'à
obtenir une texture moelleuse. Retirer l'aubergine
du four et tailler en brunoise. Assaisonner la
brunoise d'aubergine de vinaigre balsamique,
de sel, de poivre et du thym et du romarin restants.
Dans une poêle, chauffer 3 cl d'huile d'olive et faire
légèrement revenir les filets de sardines.

Répartir le ragoût de tomates dans 4 assiettes et
surmonter des filets de sardines. Ajouter la brunoise
d'aubergine. Arroser d'un filet d'huile d'olive et
saupoudrer de basilic fraîchement ciselé et des
olives séchées.

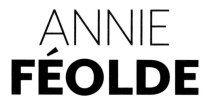

# ANNIE FÉOLDE

## ENOTECA PINCHIORRI

•••••••••••••••••••••••••

### *Florence, Italie*

Première femme chef à obtenir trois étoiles Michelin hors France (les premières étaient les légendaires Mère Brazier et Mère Bourgeois dans les années 1950 à Lyon), Annie gagne l'Italie afin d'améliorer son italien, et trouve un travail dans un petit restaurant. Elle y rencontre son futur mari, Giorgio, un sommelier qui travaille à Buca Lapi puis à l'Enoteca Nazionale où il sert du vin sans accompagnement, comme de coutume dans les bars à vin. C'est ainsi que naît son intérêt pour la cuisine. Elle agrémente les sélections de vin de son mari d'amuse-gueules, d'un buffet, de pâtes et de viande, tout en améliorant la qualité des produits et sa maîtrise technique. Après plusieurs essais et échecs, son travail aboutit : l'Enoteca Pinchiorri reçoit les éloges de la presse locale et internationale et des clients nantis à la recherche de haute gastronomie à Florence.

Annie est rarement chez elle et mange la plupart du temps dans son restaurant. Son frigo contient des produits de base. Sur les étagères du haut : du jambon, de la mozzarella, de la mayonnaise, de la pâte *tom yum*, des anchois, du caviar et de la crème d'anchois. « Vous pouvez faire de très bonnes choses avec ça, simples, comme des sauces de salade, c'est excellent. » Son freezer renferme des mets délicats du restaurant, comme de la langue et des ris de veau, et aussi une part du « merveilleux » plat de sa grand-mère : le ragoût de choux rouges aux châtaignes et au porc salé.

Sa cuisine préférée est pourtant asiatique : « J'adore la cuisine thaï. Dès que j'y vais, je rapporte des produits. J'adore la soupe au lait de coco et à la citronnelle, j'y ajoute des gambas et des champignons de là-bas. Les saveurs sont complètement différentes. »

Bien qu'elle ait vécu en Italie pendant quarante ans, la Française ignore toujours si les Italiens l'ont adoptée ou non. « Lorsque je dis *chez moi* je ne sais pas si je parle de Nice ou de Florence. À dire vrai, j'aime tous les pays car j'adore voyager et rencontrer des gens. »

## *RISONI*
## AU CITRON VERT
## ET CHAPELURE AILLÉE

### *Pour 4 personnes*

1 cl d'huile d'olive

1 gousse d'ail écrasée

50 g de *panko* (chapelure japonaise)

Sel

Poivre noir du moulin

70 g de beurre à répartir

20 g d'échalotes émincées

200 g de *risoni*

2 cl de vin blanc

½ l de fond de volaille

20 g de parmesan

Zestes de 1 citron vert

Dans une poêle antiadhésive, chauffer l'huile d'olive à feu moyen. Incorporer l'ail puis la chapelure. Saler et poivrer. Faire revenir, en remuant de temps en temps, jusqu'à obtenir une chapelure dorée et croustillante. Réserver.

Dans une grande casserole, faire fondre à feu moyen 50 g de beurre. Ajouter les échalotes et les *risoni*. Faire revenir, en remuant de temps en temps, jusqu'à ce que les échalotes soient moelleuses. Incorporer le vin blanc et cuire jusqu'à évaporation. Poursuivre la cuisson. Ajouter petit à petit, et en remuant régulièrement, le fond de volaille. Cuire environ 10 minutes, jusqu'à ce que la texture des *risoni* soit semblable à celle d'un risotto. Retirer du feu.

Mélanger le beurre restant avec le parmesan et les zestes de citron vert. Saler et poivrer selon votre goût. Saupoudrer le tout de la chapelure aillée.

## HARICOTS TOSCANS

### *Pour 6 personnes*

300 g de haricots blancs

Huile d'olive

Sel

Poivre noir du moulin (facultatif)

Recouvrir les haricots de 5 cm d'eau froide et laisser tremper 12 heures. Égoutter et essorer les haricots. Placer dans une grande casserole. Ajouter 90 cl d'eau et porter à ébullition. Réduire le feu jusqu'au frémissement et cuire environ 2 heures, jusqu'à obtenir une texture moelleuse. Pour éviter d'abîmer les haricots, l'eau doit à peine frémir. Égoutter les haricots. Arroser d'un filet d'huile d'olive. Saler et poivrer si vous le souhaitez.

*CANDY*

# ALEXANDRE
# GAUTHIER

LA GRENOUILLÈRE

•·····························•

## *La Madelaine-sous-Montreuil, France*

Alexandre Gauthier est né cuisinier. Après six années dans une école hôtelière française, il fait le tour des cuisines de grands chefs pendant trois ans et demi. À la demande de ses parents, il finit par rentrer pour les aider à maintenir à flot leur restaurant, La Grenouillère. « Je n'avais pas prévu de revenir, mais je ne pouvais pas leur dire non. Je pensais y rester deux ou trois ans maximum, mais je ne suis jamais parti. »

À l'arrivée d'Alexandre, son père se met à l'écart et lui laisse sa cuisine pour qu'il trouve ses marques, se forge une identité, apprenne à gérer les équipes. Alexandre Gauthier engage alors un dialogue avec les fermiers et producteurs déjà en relation avec son père. Fort de cette nouvelle perspective, il change les menus pour cuisiner des produits locaux dans son propre style. La cuisine d'Alexandre est, selon ses mots, une cuisine libérée de tout complexe, loin de la vision fière et chauvine, et des préjugés sur ce qu'est la cuisine française. « Il m'a fallu quatre ans pour concevoir le lieu et trouver l'équipe avec laquelle je souhaitais travailler. Désormais la Grenouillère est à mon image et je suis à l'image de la Grenouillère. Ici, je propose une cuisine qui me ressemble. »

Son chez-lui, à quelques kilomètres de là, en ville, à Montreuil-sur-Mer, est un loft abritant une cuisine ouverte et un petit frigo. Loin du restaurant, il aime cuisiner simplement : « J'ai toujours du fromage, une bouteille de vin, des fruits et des yaourts. Je prépare des pâtes aux courgettes persillées, je fais revenir des brocolis coupés à la mandoline dans un peu d'huile et de fleur de sel... »

« En ce moment, on entend beaucoup parler de la nouvelle cuisine nordique et son approvisionnement en produits locaux. Mais ça n'a rien de nouveau. La France et cette région sont mon territoire. Ici, nous avons la chance d'être proches des producteurs et de la terre, la mer, les rivières, les fleuves, les prairies, les forêts, les plages... ce qui permet la pêche, la culture, la cueillette, la chasse, l'élevage, le maraîchage... une terre riche qui nous offre une diversité rare de produits ».

## La bière Ch'ti

Élaborée par la même famille de brasseurs depuis le début du XXᵉ siècle, cette bière claire, originaire du Pas-de-Calais, près de la frontière franco-belge, est à l'image de la région, fière et travailleuse. Cette bière de garde artisanale était élaborée selon un procédé particulier. Elle reposait dans les fermes au printemps jusqu'à l'arrivée de la saison chaude. Elle offre des notes fruitées, maltées et épicées, accompagnées d'un léger arrière-goût amer.

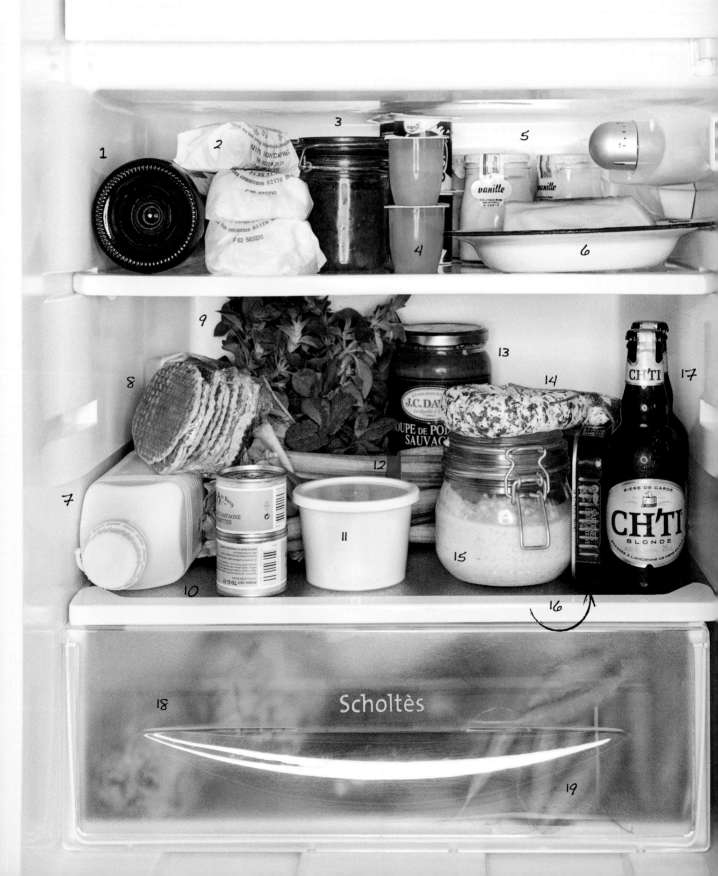

| | | | |
|---|---|---|---|
| 1 | Chardonnay | 11 | Crème fraîche |
| 2 | Beurre de Montcarvel | 12 | Rhubarbe |
| 3 | Confiture de fruits | 13 | Soupe de poisson |
| 4 | Yaourts pour enfants | 14 | Saucisson |
| 5 | Yaourts à la vanille | 15 | Semoule au lait |
| 6 | Fromage trappiste de l'abbaye de Chimay | 16 | Sardines |
| 7 | Lait entier | 17 | Bière locale du Nord de la France |
| 8 | Gaufres | 18 | Artichauts |
| 9 | Herbes fraîches | 19 | Carottes |
| 10 | Terrine de caille de la boutique de sa mère | | |

# RIZ AU LAIT

### *Pour 4 personnes*

50 cl de lait entier
⅓ gousse de vanille
100 g de sucre à répartir
100 g de riz Arborio
20 cl de crème fouettée

Porter le lait à ébullition dans une casserole. Extraire les grains de la gousse de vanille, puis les incorporer au lait. Rincer le riz sous l'eau froide une minute ou deux, jusqu'à ce que l'eau soit claire. Égoutter. Incorporer le riz et la moitié du sucre. Cuire 12 minutes à feu doux. Ajouter le sucre restant. Cuire encore 10 minutes environ, jusqu'à obtenir un riz moelleux et un mélange crémeux.

Préparer un bain d'eau glacée. Placer la casserole dans le bain d'eau glacée pour stopper la cuisson. Recouvrir la casserole de film alimentaire et laisser bien refroidir au frigo. Une fois le riz froid, incorporer la crème. Servir froid, au petit déjeuner ou en dessert.

# COQUES PERSILLÉES

### *Pour 4 personnes*

2 cl d'huile d'olive
1 botte de persil plat, tiges hachées et feuilles entières
250 g de persil tubéreux, épluché et découpé
en rondelles
Sel
Poivre noir du moulin
16 grosses coques
5 ml de Chartreuse

Dans une grande poêle, chauffer l'huile d'olive à feu moyen et faire rapidement revenir les feuilles de persil. Retirer les feuilles à l'aide d'une écumoire et disposer sur du papier absorbant. Conserver l'huile.

Porter une grande casserole d'eau salée à ébullition. Incorporer les racines de persil et bouillir 12 minutes environ, jusqu'à obtenir une texture moelleuse. Mixer le persil tubéreux à l'aide d'un robot de cuisine. Ajouter l'huile d'olive, saler et poivrer selon votre goût. Couvrir et réserver. Rincer abondamment les coques. Porter une grande casserole d'eau à ébullition. Ajouter les coques et cuire jusqu'à ce qu'elles s'ouvrent.

Répartir la purée de persil tubéreux dans 4 bols. Disposer les coques, les feuilles de persil caramélisées et les tiges crues sur le dessus. Verser quelques gouttes de Chartreuse.

# ADELINE GRATTARD

YAM'TCHA

••••••••••••••••••••••••

*Paris, France*

Enfant, Adeline Grattard était très inspirée par le jardin bourguignon de ses parents. Là, elle s'initia à de nouvelles saveurs dont la recherche semblait naturellement l'attirer. Mais c'est uniquement après avoir rencontré une tante expatriée à Hong Kong, puis son mari, né en Chine et élevé en France, qu'elle décide d'explorer de nouvelles traditions culinaires.

Sa formation, auprès de chefs triplement étoilés tels que Yannick Alléno ou Pascal Barbot, se poursuit à Hong Kong, au Bo Innovation, restaurant aux deux étoiles Michelin. Parallèlement, Adeline travaille dans un restaurant local populaire et toujours bondé. Elle y cuisine les traditionnels *dim sum* en grande quantité, lors de services aux rythmes effrénés. C'est durant cette période que l'idée du *yam'Tcha*, un snack traditionnel de *dim sum* hongkongais servis avec du thé, lui paraît transposable en Europe. Elle revient à Paris accompagnée de son mari, graphiste devenu expert en thé, prête à développer son nouveau concept.

Au moment où « fusion » est devenu un gros mot dans de nombreux domaines, générant souvent de douteux mélanges entre viandes orientales et recettes occidentales, la cuisine fraîche d'Adeline offre une élégante et unique communion des traditions françaises et chinoises. Dans sa cuisine de la taille d'un placard, Adeline allie le meilleur des produits de saison français aux herbes et produits asiatiques cuits à la vapeur ou dans un wok, créant un style inimitable : le sien.

Étrangement, la cuisine familiale est plus grande que celle de son restaurant et son frigidaire reflète son état d'esprit culinaire : des légumes bio provenant du magasin spécialisé La Vie claire, situé juste en bas de la rue, du lait de jument (le lait animal dont la composition est la plus proche de celle du lait maternel), des saucisses chinoises et de la pâte de piments préparée par son mari. Entre les services, la super chef prend un peu de temps pour revêtir son costume de super maman.

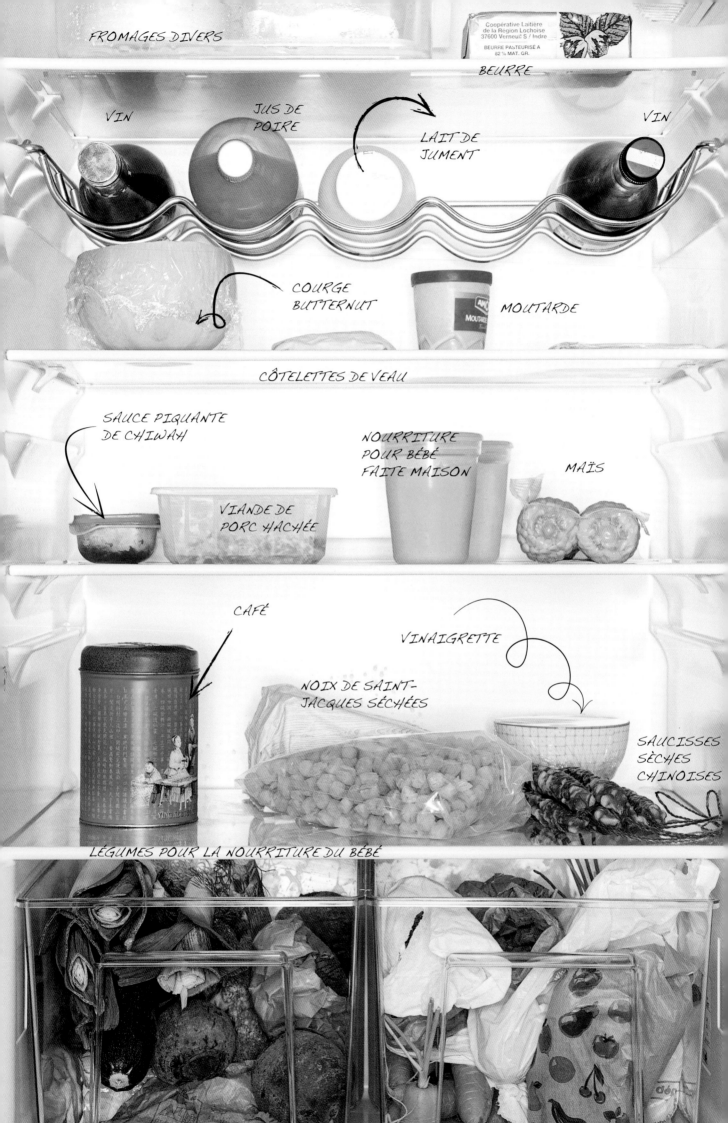

*ELECTROLUX EN2400AOX*

## LAIT DE JUMENT

Utilisé depuis l'Antiquité, le lait de jument est un produit laitier assez peu connu, dont les bienfaits ont fait de nombreux adeptes. Ses consommateurs vantent ses apports en vitamines et minéraux, assurant qu'il favorise une digestion facile et une flore intestinale saine, renforce les peaux sensibles et stimule le système immunitaire. Les mères ont également commencé à utiliser le lait de jument qui est chimiquement le plus proche du lait maternel. Il contient également deux fois moins de graisse que le lait de vache, et offre un goût plus sucré.

## *CONGEE*
### AUX SAINT-JACQUES SÉCHÉES
### ET SAUCISSES CHINOISES

*Pour 4 personnes*

200 g de riz long grain, de préférence thaï
5 ml d'huile de tournesol
1,5 l d'eau
80 g de noix de Saint-Jacques séchées
1 pincée de sel casher
1 saucisse sèche chinoise, hachée
2 échalotes, émincées

Placer le riz dans un chinois et rincer à l'eau froide
quelques minutes, jusqu'à ce que l'eau soit claire.
Égoutter le riz et incorporer l'huile de tournesol.

Faire bouillir l'eau dans une grande casserole.
Ajouter le riz, les noix de Saint-Jacques séchées et
le sel. Baisser le feu et laisser mijoter 1 heure et demie.
Remuer de temps en temps pour éviter que le riz
accroche. Lorsque la soupe est épaisse, ajouter
la saucisse et laisser cuire encore 5 minutes.

Répartir le *congee* dans 4 bols et disposer les
échalotes sur le dessus.

## ŒUFS COCOTTE
### AUX *SHIITAKE*

*Pour 4 personnes*

80 g de *shiitake* séchés
20 g de beurre et un peu plus pour les ramequins
½ gousse d'ail, hachée
3 cl de sauce soja
1 poignée de persil plat, haché
20 cl de crème fraîche
3 cl de vinaigre balsamique blanc
2 ml de sel de mer
2 ml de poivre noir du moulin
4 gros œufs, de préférence bio

Préchauffer le four à 180 °C. Remplir une lèchefrite
à mi-hauteur avec de l'eau bouillante et la placer
dans le four. Beurrer 4 petits ramequins. Recouvrir
les shiitake d'eau bouillante et laisser tremper
30 minutes. Égoutter et essorer les champignons.
Retirer les pieds et émincer.

Dans une petite poêle à feu moyen, faire fondre
le beurre et ajouter les champignons, l'ail et la
sauce soja. Faire cuire en remuant fréquemment
jusqu'à ce que les champignons prennent une
couleur noisette. Répartir le mélange à base de
champignons dans les ramequins et parsemer
de persil. Dans un petit bol, mélanger la crème
fraîche, le vinaigre balsamique blanc et le poivre.
Casser 1 œuf dans chaque ramequin. Napper
les œufs du mélange à base de crème fraîche.

Placer délicatement les ramequins dans le bain-
marie au four. Laisser cuire 6 minutes environ,
jusqu'à obtenir des blancs légèrement faits et
des jaunes encore coulants.

# BERTRAND
# GRÉBAUT
## &
# TATIANA
# LEVHA

SEPTIME - LE SERVAN
•......................•

*Paris, France*

Patron et chef du Septime, maison parisienne dont les tables sont probablement les plus prisées et difficiles à réserver (« Vous êtes Beyoncé qui ? Jay who ? »), Bertrand Grébaut recherche la simplicité quand il est à la maison. Pour lui, le réconfort se trouve dans les recettes simples et les bons produits.

Encore apprenti, il atterrit grâce à son école, et un peu par hasard, dans la prestigieuse cuisine d'Alain Passard, l'Arpège. Il y apprend la « cuisine de survie » et la haute gastronomie. Il a également un profond respect pour Bernard Pineau, anciennement étoilé, avec son restaurant de poissons Marius et Jeannette. « J'y ai tout appris, de la préparation et de la cuisson du poisson et des fruits de mer, à la manière de préparer les sauces hollandaises et béarnaises, un véritable enseignement. »

Sa compagne Tatiana (chef du bistro tendance et transculturel Le Servan), d'origine philippine et française, a vécu en France, en Thaïlande, à Hong Kong et aux Philippines. Elle apporte du charme au foyer de ce couple qui a l'habitude de manger asiatique. « C'est rapide, bon et facile à préparer », dit Bertrand. « Tu as juste besoin de légumes, d'un morceau de porc et de piments. C'est super bon. » Ayant voyagé dans toute l'Asie, il apprécie la cuisine du Sud-Est asiatique, ses techniques, ses herbes et même sa malbouffe – « ils ont plein de bons trucs frits » –, mais il est contre toute idée de fusion. « Mon style en est très éloigné. Certains chefs comme Adeline Grattard du yam'Tcha ou Pascal Barbot de L'Astrance ont effectué des recherches et racontent des histoires authentiques. Moi, j'avais besoin d'avoir ma propre direction, vers un style très français. »

Le week-end, le couple mange beaucoup dehors et se rend toujours aux mêmes endroits : « Nous adorons la cuisine de bistro à l'ancienne du Baratin à Belleville et les sushis de Tsukizi. » Bien qu'ils ne mangent que très peu chez eux, leur petit frigo est rempli de produits de bonne qualité : des fruits de mer du poissonnier Paris Pêche situé sur le marché d'Aligre, de la viande de la boucherie Les Provinces, un poulet rôti, du pain dans le freezer et « environ 10 000 bouteilles d'eau. On ne fait presque jamais les courses ». Parfois, caché dans un coin, l'étrange pot de « cornichons dégueulasses du supermarché » et des chocolats de la marque Kinder : « À la maison, on essaye toujours de manger sainement, mais parfois… »

Que ce soit dans son restaurant ou à la maison, Tatiana cuisine avec de nombreux ingrédients que les Parisiens qualifieraient d'exotiques. Bien que pour elle, en dépit de sa formation traditionnelle au sein des piliers de la gastronomie que sont l'Arpège et l'Astrance, ils fassent partie de sa culture et de son éducation.

*IKEA FROSTFRI*

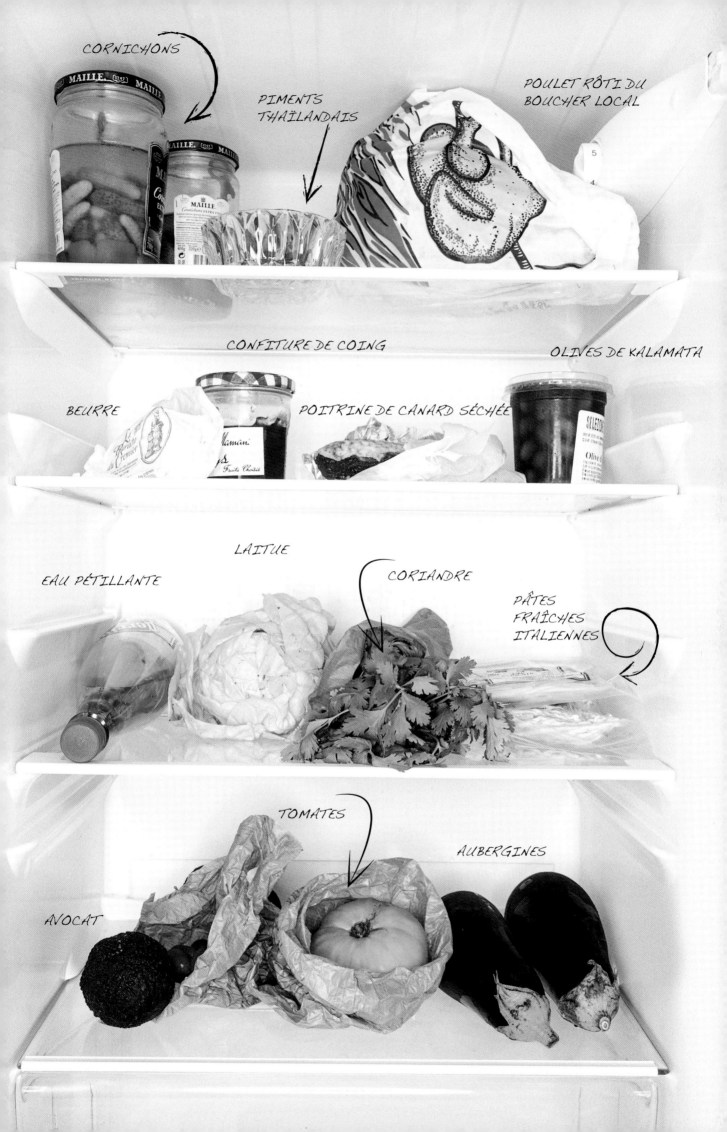

# POULET RÔTI
## AU VINAIGRE NOIR, PIMENTS ROUGES ET CORIANDRE

### *Pour 4 personnes*

1 poulet rôti de 2 kg, de préférence élevé en plein air
300 g de riz thaï
8 cl de vinaigre de riz noir
3 petits piments rouges émincés
4 cl de sauce soja, de préférence bio
4 cl d'huile d'olive
Poivre noir du moulin
Sel marin
1 grande laitue découpée en 4
300 g de tomates anciennes émincées
1 bouquet de pluches de coriandre aux pieds tendres

Cuire le riz dans un cuiseur à riz et garder au chaud. Dans un petit bol, mélanger, sans faire monter, le vinaigre noir, les piments rouges, la sauce soja et l'huile d'olive. Réserver.

Découper le poulet (chaud ou froid, au choix) en morceaux. Répartir la laitue, les tomates et les pluches de coriandre dans 4 assiettes. Dresser le poulet. Assaisonner de sel et de poivre du moulin, selon votre goût. Servir la vinaigrette épicée à part.

# LINGUINE AU PIMENT ROUGE
## ET AU CITRON

### *Pour 2 à 4 personnes*

Sel marin
350 g de pâtes de type linguine
10 cl d'huile d'olive
1 gousse d'ail émincée
3 petits piments rouges émincés
1 poignée de feuilles de persil plat ciselées
Le jus de 1 citron de Syracuse ou de Meyer
Parmesan fraîchement râpé (facultatif)

Porter une grande casserole d'eau salée à ébullition. Ajouter les linguine et cuire selon les indications de l'emballage. Égoutter en conservant 20 cl de l'eau de cuisson des pâtes.

Pendant ce temps, préparer la sauce au piment rouge. Dans une grande poêle, chauffer à feu moyen-doux l'huile d'olive. Ajouter l'ail et les piments. Faire sauter quelques minutes. Incorporer l'eau de cuisson des pâtes à la poêle, puis les pâtes. Cuire, en mélangeant vigoureusement, jusqu'à émulsion de la sauce et que les pâtes en soient imprégnées. Incorporer le persil et le jus de citron, puis assaisonner au sel marin. Remuer pour équilibrer le tout. Servir saupoudré de parmesan, si vous le souhaitez.

# FATÉMA
# **HAL**

## LE MANSOURIA

*Paris, France*

Originaire d'une petite ville à la frontière algéro-marocaine, Fatéma est mariée très jeune par sa famille. Elle part alors pour la France et y mène une vie de femme au foyer pendant six ans. Après avoir quitté son mari, elle se bat pour la garde de ses trois enfants, et lutte pour subvenir aux besoins de sa famille.

Avant de devenir un chef célèbre, elle travaille comme conseillère au ministère des Droits de la femme. Afin d'élever la cuisine marocaine au niveau gastronomique, elle ouvre son premier restaurant en France, le Mansouria, en 1984, dans un quartier populaire récemment embourgeoisé, situé derrière la place de la Bastille.

Héroïne de la gastronomie au Maroc, comme en France, Fatéma Hal est célèbre pour son obsession de la cuisine traditionnelle, passant autant de temps à chercher des recettes anciennes souvent oubliées qu'à les préparer. Elle est désormais une experte reconnue, que ce soit à la télévision française ou parmi les chefs du monde entier.

Dans son pays d'origine, les recettes sont transmises oralement de mère en fille. « La cuisine est une culture » dit-elle. « Je n'ai rien inventé. Je transmets simplement le savoir des femmes qui m'ont précédée et qui ont obtenu leur liberté grâce à la cuisine. »

Les dimanches et les lundis sont réservés aux repas de famille. Le dimanche, les enfants et les grands-parents se réunissent autour d'un tajine de pommes de terre au citron confit. « À la maison, je cuisine très différemment. Ne vous méprenez pas, j'adore mon couscous, mais à la maison c'est plus simple, sauf quand des amis viennent manger. » Si elle reçoit, le plat de résistance est l'agneau au miel accompagné d'un velouté de courge butternut (variété de courge musquée). En revanche, si elle est seule, elle mange plutôt des pâtes aux poivrons grillés accompagnées de tomates fraîches, ou des sardines grillées ou en conserve, assaisonnées à l'huile d'olive et servies avec des échalotes et du citron.

Son frigo regorge de produits de base comme des miels bio et des cornichons et poivrons achetés en magasin, côtoyant d'autres produits, plus exotiques, comme des feuilles d'absinthe (elle adore en faire du thé l'hiver), des figues nord-africaines, des herbes fraîches (coriandre et persil) et du safran de Taliouine. « J'ai toujours des produits frais. Ils viennent tous du marché d'Aligre. Ils ont vraiment tout là-bas. »

Elle mange pourtant majoritairement des pâtes. « Pourquoi tu manges autant de pâtes ? » lui demanda un jour un de ses petits-enfants. « Pourquoi ? Parce que c'est marocain », répond-t-elle. « Je leur raconte une histoire que la plupart des gens ne connaissent pas : la venue des Romains et du blé en Afrique du Nord a amené les femmes à préparer des pâtes telles que les *dwida*, des vermicelles. Je rigole quand ils me disent qu'ils pensaient que les pâtes venaient d'Italie. »

*LE MIEL DE LA MIELLERIE*
*DU GÂTINAIS*

*Ce petit producteur bio, situé dans*
*le parc naturel du Gâtinais, en périphérie*
*de Fontainebleau, produit et vend, de*
*manière rigoureusement traditionnelle*
*et biologique, différentes variétés de miel*
*et de gelée royale. Les miels d'acacia,*
*de tilleul et de châtaignier sont les*
*plus savoureux.*

*WHIRLPOOL GREEN GENERATION*

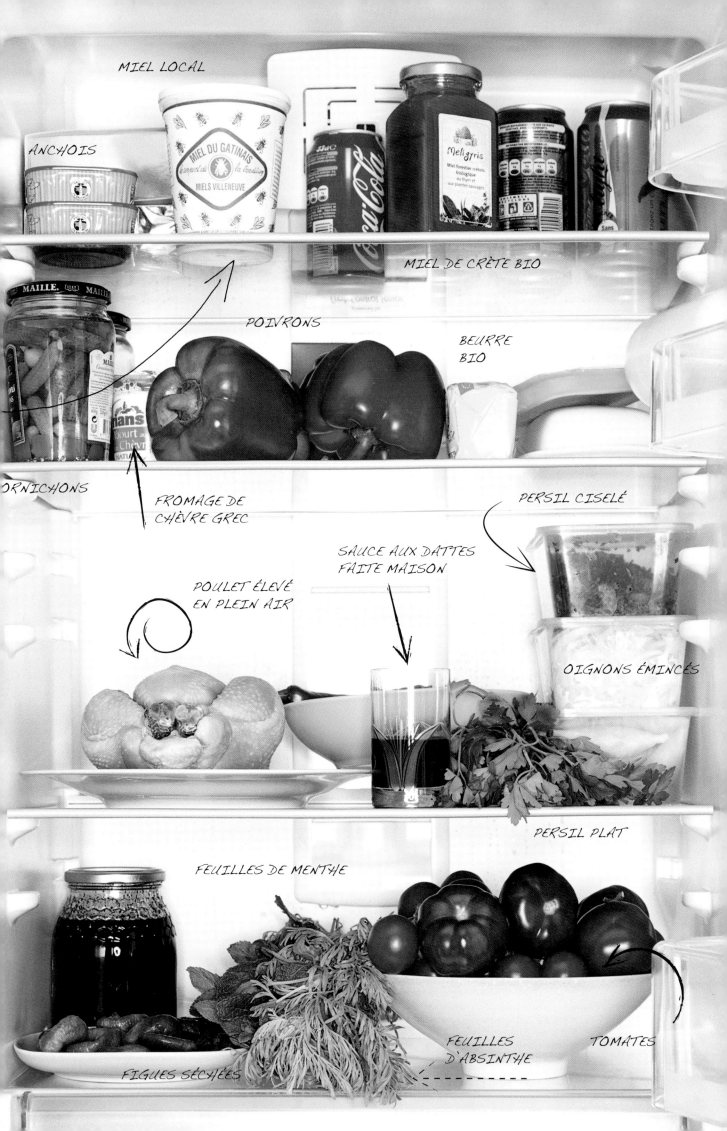

# TAJINE DE POULET
## AUX FIGUES ET AUX AMANDES

### *Pour 6 à 8 personnes*

12 cl d'huile d'olive, à répartir

1,5 kg de poulet découpé en morceaux
et de préférence élevé en plein air

3 petits oignons émincés

2 gousses d'ail écrasées

5 ml de racine de gingembre émincée

5 pistils de safran

2 ml de sel

1 bouquet de coriandre ciselée

75 cl d'eau à répartir

500 g de figues sèches

100 g de sucre

5 ml de cannelle en poudre

100 g de beurre

100 g d'amandes mondées

10 g de graines de sésame

1 bouton de rose séché (pour le dressage)

Dans une poêle en fonte ou dans une cocotte,
chauffer 6 cl d'huile d'olive à feu moyen. Ajouter les
morceaux de poulet, les oignons, l'ail, le gingembre,
le safran, le sel et la coriandre. Ajouter 50 cl d'eau et
cuire 30 minutes, en remuant de temps en temps.

Préparer les figues et les amandes pendant que
le poulet cuit. Dans une petite casserole, incorporer
25 cl d'eau, le sucre, la coriandre et le beurre.
Porter à ébullition, puis réduire à feu doux pendant
20 minutes, jusqu'à ce que la consistance soit
sirupeuse. Découper les figues. Dans une petite
poêle, faire sauter les amandes dans 1,5 cl d'huile
d'olive. Retirer les amandes et laisser refroidir.

Retirer le poulet de la poêle et conserver le bouillon.
Dans une grande poêle, chauffer l'huile d'olive
restante et dorer les morceaux de poulets, en
plusieurs fois si nécessaire. Disposer sur un grand
plat et verser le bouillon par-dessus. Surmonter
le poulet avec les tranches de figues, les amandes
grillées et les graines de sésame. Pour décorer,
placer la rose au centre du plat.

# SALADE D'ORANGES
# À LA CANNELLE

### *Pour 4 personnes*

100 g d'amandes effilées

4 belles oranges pelées et émincées

Sucre glace (pour le dressage)

Cannelle (pour le dressage)

1 cl de fleur d'oranger

Préchauffer le four à 180 °C. Étaler les amandes
effilées sur une plaque à pâtisserie tapissée de
papier cuisson. Cuire 5 minutes en retournant
une fois. Laisser refroidir.

Disposer les oranges sur une grande assiette plate.
Saupoudrer du sucre, de la cannelle, de la fleur
d'oranger et des amandes grillées.

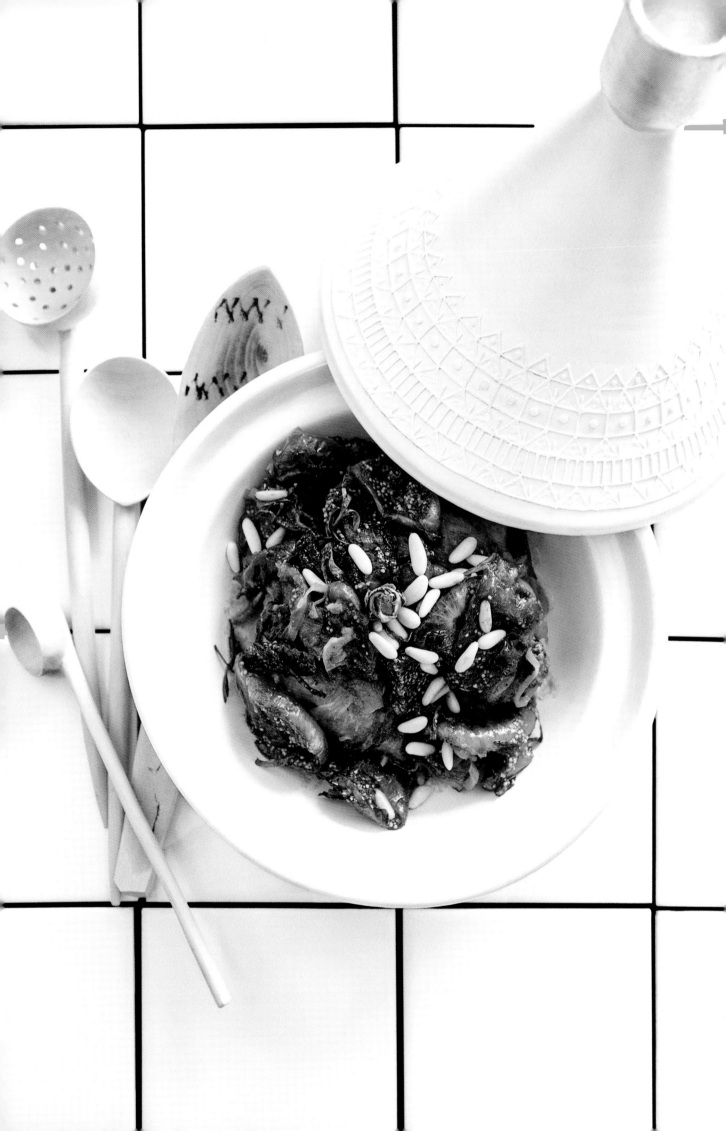

# FERGUS
# **HENDERSON**

## ST. JOHN RESTAURANT

•••••••••••••••••••••••••••••••

### *Londres, Angleterre*

Il est difficile, quand on parle de Fergus Henderson, de ne pas répéter ce qui a déjà été dit des milliers de fois. Une des figures les plus emblématiques de la gastronomie britannique, sauveur de la cuisine traditionnelle anglaise, annonciateur du retour des mets délicieux du passé et réformateur de l'image de la gastronomie, Fergus occupe une place toute particulière dans l'univers de la cuisine britannique. Il fait face également, avec élégance et style, à de grosses difficultés physiques et mentales dans son travail, dues à la maladie de Parkinson dont il est atteint, rendant sa réussite encore plus exceptionnelle.

Architecte devenu restaurateur, puis chef autodidacte et auteur, Fergus accède à la célébrité lorsqu'il ouvre le St. JOHN, un des restaurants les plus influents de ces dernières années. Il transforme à jamais l'image des coupes de viande et des abats, boudés par le monde de la gastronomie. Son indéfectible philosophie du « zéro gaspillage » influence des chefs du monde entier.

Une certaine folie habite la maison de Fergus. Son frigo est, comme vous l'aurez deviné, chaotique. À sa connaissance, le freezer n'a jamais servi. C'est désormais un bloc de glace qui a vraisemblablement dégondé sa porte. Le reste du frigo est un méli-mélo de produits de magasins, pris au St. JOHN ou tout simplement inconnus et non identifiables. Extrait de malte et graisse d'oie côtoient *umeboshi* (prunes séchées japonaises) et moutarde Maille. Des morceaux de parmesan et des anchois en conserve jouxtent le *picalilli* maison et la soupe *miso*. Son alcool préféré, le Fernet-Branca, est toujours à portée de main, un « remède » traditionnel aux vertus revitalisantes qu'il tient de son père. « C'est un des meilleurs conseils qu'on m'ait jamais donnés » dit-il en portant un verre à sa bouche.

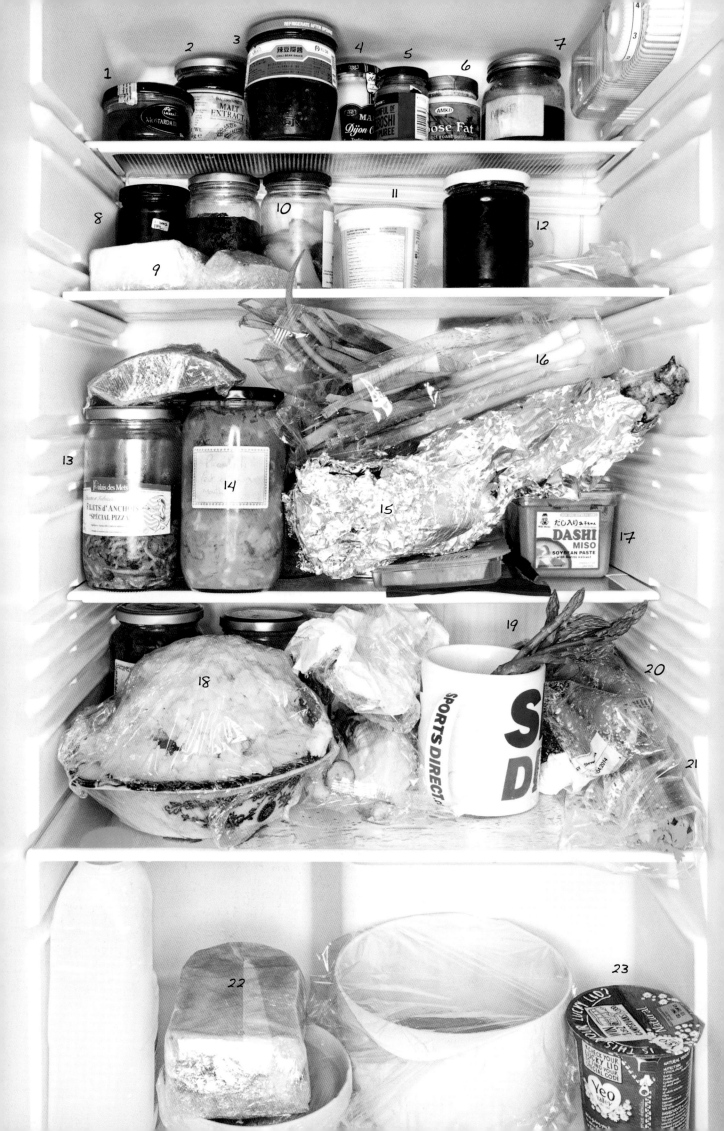

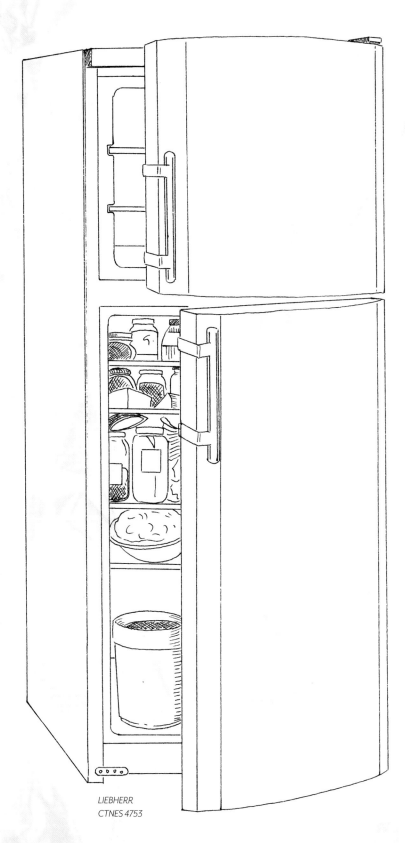

LIEBHERR
CTNES 4753

1   Moutarde italienne

2   Extrait de malte

3   Sauce piquante
    aux haricots

4   Moutarde de Dijon

5   Umeboshi
    (prunes fermentées)

6   Graisse d'oie

7   Gelée de menthe

8   Chutney

9   Parmesan

10  Citrons confits

11  Crème fraîche

12  Confiture de fruits

13  Filets d'anchois

14  Sauce piccalilli

15  Gigot d'agneau

16  Oignons verts

17  Dashi

18  Restes de purée
    de pommes de terre

19  Asperges

20  Carottes

21  Céleri

22  Un sandwich

23  Yaourt

## FERNET-BRANCA

Cette liqueur amère et aromatisée a été créée en 1845 à Milan pour soigner les maux d'estomac. C'est un digestif très populaire en Italie et en Amérique du Sud. Le Branca, qui n'est qu'un des nombreux Fernets, est issu d'un savant et secret mélange d'herbes gardé par le directeur de l'entreprise, qui dose personnellement les 27 herbes et épices différentes. Seuls l'aloès, la rhubarbe, la myrrhe et le galanga sont connus pour faire officiellement partie des ingrédients. Bien que les vertus de la boisson soient largement contestées, sa réputation anti-gueule de bois est légendaire et le « caffè corretto con Fernet » est un remède populaire chez les fêtards milanais.

## BOCAL DE PIEDS
### DE PORC

#### Pour 1 bocal

6 pieds de cochon dont les poils ont été retirés

2 oignons pelés

2 carottes pelées

2 branches de céleri

2 poireaux coupés en deux dans le sens de la longueur

1 tête d'ail

1 poignée de feuilles de thym

1 poignée de grains de poivre entiers

40 cl de madère

1,5 à 2 l de fond de volaille

Préchauffer le four à 180 °C. Déposer les pieds de porc dans une marmite, couvrir d'eau puis porter à ébullition. Laisser bouillir 5 minutes et égoutter-les. (Cette opération permet d'éliminer l'écume générée par les pieds.) Replacer les pieds de porc dans la marmite et incorporer les ingrédients restants. Couvrir avec autant de fond de volaille que nécessaire. Poser le couvercle et enfourner. Cuire environ 3 heures, jusqu'à ce que les pieds de porc soient complètement cuits. Filtrer le jus et réserver. Laisser refroidir les pieds juste assez pour pouvoir les saisir sans se brûler. (Ne pas les laisser trop refroidir ou leur préparation sera plus difficile.) Séparer la viande, le gras et la peau en les réduisant en lambeaux. Ajouter le fond de volaille. Disposer le tout dans un bocal et fermer hermétiquement. Laisser refroidir. Cette préparation apportera du goût à vos soupes, ragoûts et tourtes à la viande.

## WELSH

#### Pour 4 personnes

25 g de beurre

7 g de farine

5 ml de moutarde anglaise en poudre

2 ml de piment de Cayenne en poudre

20 cl de bière Guinness

3 cl de sauce Worcestershire

450 g de cheddar vieilli râpé

4 tartines de pain

Faire fondre le beurre dans une poêle et lier à la farine. Cuire jusqu'à sentir une odeur de biscuit, sans laisser dorer. Incorporer la moutarde en poudre, le piment de Cayenne, la Guinness et la sauce Worcestershire. Ajouter le fromage en le faisant fondre délicatement. Une fois le tout homogène, retirer du feu et disposer dans un plat peu profond. Laisser reposer. Préchauffer le gril du four. Étaler une épaisse couche de sauce sur les tartines. Placer sous le gril et laisser dorer. Servir immédiatement, accompagné d'un verre de porto.

# JAMES **HENRY**

BONES

•·············································•

*Paris, France*

James Henry, le plus punk de la nouvelle génération de chefs parisiens, devient immédiatement le chouchou de la presse culinaire et de tous les amateurs de bonne chère lorsqu'il ouvre son bistro gastronomique de poche dans un ancien pub irlandais situé dans le vaste 11e arrondissement. Il passe les quatre premières années de sa vie à Paris, où son père travaille à l'ambassade d'Australie. Étrangement, il assure : « Je n'ai pas vraiment de souvenir de nourriture, si ce n'est peut-être le sein de ma mère. »

James, ancien surfeur n'ayant jamais réellement abandonné sa planche, vivait sur un catamaran près de l'île de Sumatra et faisait découvrir les plages cachées aux équipes de tournage. Dans son Australie natale, il apprend à cuisiner au fil des postes à temps partiel qu'il occupe parallèlement à ses études de photographie. Il se fait également la main dans quelques restaurants parisiens célèbres comme le Spring ou Au Passage. Son obsession pour les petits producteurs locaux et sa philosophie du « faire soi-même », grâce à laquelle il apprend à faire du pain, du beurre et de la charcuterie, font sa renommée. James respecte rigoureusement les saisons, sa cuisine est proche, pure et guidée par un perfectionnisme et une détermination sans faille. Il voue son temps libre aux expériences culinaires épicées et multiculturelles (les cuisines chinoise, indienne et malaisienne sont ses préférées), ainsi qu'à tester toutes sortes de restaurants, dont beaucoup appartiennent à des amis chefs.

Il partage avec ses colocataires, presque tous chefs, un petit frigo incorporé aux meubles de la cuisine, qui s'avère d'une grande utilité : un espace convivial accueillant une nourriture réconfortante, rempli presque à moitié de bières (la bière claire de la marque australienne Cooper, un cadeau d'un ami chef), de bouteilles de vodka, de sirop pour la toux, d'anchois siciliens, de fromage de chèvre de supermarché et de restes d'expositions culinaires (du *kimchi* préparé par des passionnés de cuisine). « Je ne suis pas souvent là de toute façon » dit-il. « Je suis toujours chez ma petite amie, alors le frigo ne me représente pas vraiment. Au fond, je suis un chef australien itinérant ! »

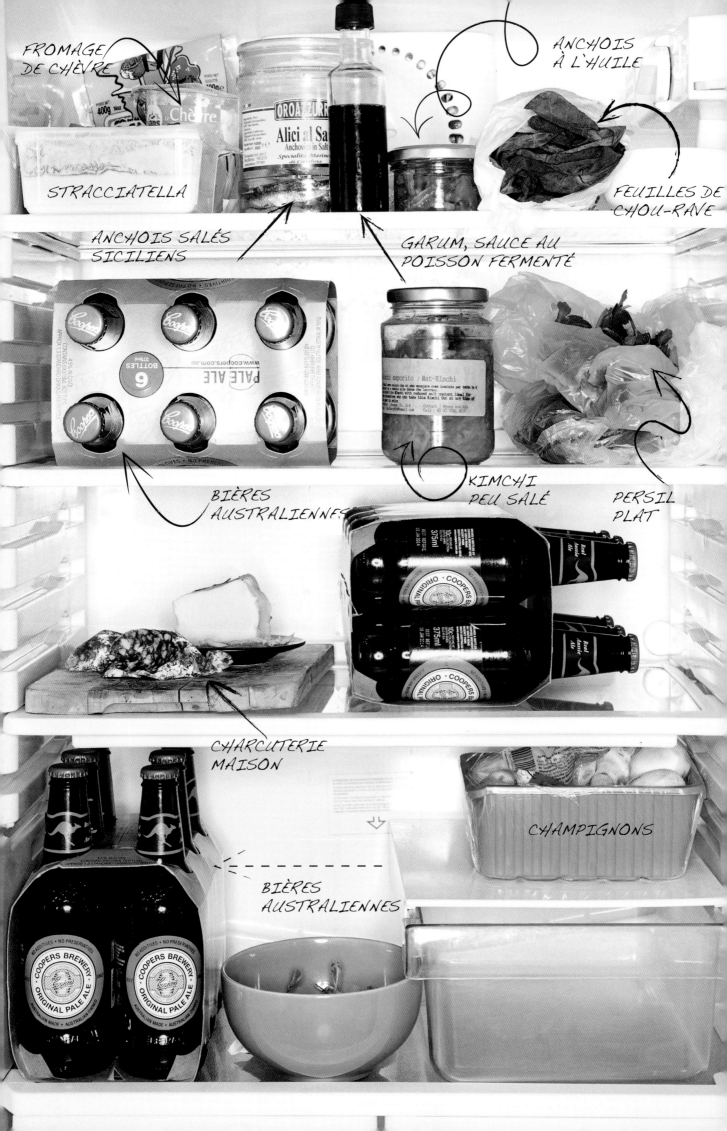

FROMAGE
DE CHÈVRE

STRACCIATELLA

ANCHOIS SALÉS
SICILIENS

ANCHOIS
À L'HUILE

FEUILLES DE
CHOU-RAVE

GARUM, SAUCE AU
POISSON FERMENTÉ

BIÈRES
AUSTRALIENNES

KIMCHI
PEU SALÉ

PERSIL
PLAT

CHARCUTERIE
MAISON

CHAMPIGNONS

BIÈRES
AUSTRALIENNES

*MARQUE INCONNUE*

## **PENNE,** FEUILLES DE CHOU-RAVE ET STRACCIATELLA

### *Pour 4 personnes*

6 cl d'huile d'olive à répartir
2 échalotes émincées
2 gousses d'ail émincées
3 petits piments rouges séchés
6 filets d'anchois d'excellente qualité
400 g de penne, de préférence de la marque Martelli
100 g de feuilles de chou-rave émincées
Le jus de ½ citron
100 g de fromage Stracciatella grossièrement écrasé

Dans une grande poêle, chauffer 3 cl d'huile d'olive à feu moyen. Incorporer les échalotes, l'ail et les piments. Faire sauter le tout. Ajouter les filets d'anchois quand l'ail commence à dorer et poursuivre la cuisson jusqu'à ce qu'ils aient fondu. Pendant ce temps, cuire les penne *al dente*. Égoutter et conserver 15 cl de l'eau de cuisson. Incorporer les feuilles de chou-rave à la poêle contenant le mélange anchois-échalotes. Faire revenir à feu moyen jusqu'à ce que les feuilles flétrissent. Ajouter une partie de l'eau de cuisson conservée pour détendre les légumes. Cuire jusqu'à ce que le liquide réduise légèrement. Incorporer les penne et remuer vigoureusement. Terminer en ajoutant l'huile d'olive restante, le jus de citron et le fromage Stracciatella. Retirer et jeter les piments.

## **BROCOLIS** SAUCE XO

### *Pour 4 personnes*

21 g de crevettes séchées
10 cl d'huile d'olive
125 g d'échalotes émincées
75 g de racine de gingembre émincée
50 g d'ail émincé
12 g de sucre
4,5 cl de pâte de piment
3 cl de sauce d'huîtres
600 g de brocolis taillés en petites sommités
5 cl d'huile de pépins de raisin
1,5 cl de jus de citron fraîchement pressé
Riz blanc (pour l'accompagnement)

Préchauffer le four à 180 °C. Préparer une plaque à pâtisserie tapissée de papier cuisson. Ajouter les crevettes. Enfourner et rôtir 6 à 8 minutes. Verser l'huile d'olive dans une grande poêle chauffée à feu moyen. Ajouter les échalotes, le gingembre et l'ail. Cuire jusqu'à ce qu'ils commencent à dorer. Émincer les crevettes rôties et incorporer à la poêle. Faire revenir 5 minutes. Ajouter le sucre et cuire environ 15 minutes, jusqu'à obtenir une couleur caramel brun. (Si la sauce ne cuit pas assez longtemps, elle sera trop sucrée.) Incorporer la pâte de piment et la sauce d'huîtres. Cuire 5 minutes. Pendant ce temps, porter une grande casserole d'eau salée à ébullition et incorporer les brocolis. Cuire pendant 3 minutes. Laisser les brocolis sécher dans leur propre vapeur. Dans une grande poêle, chauffer à feu vif l'huile de pépins de raisin. Ajouter les brocolis lorsque la poêle fume. Une fois les brocolis croustillants, ajouter quelques cuillerées de sauce XO et remuer délicatement. Assaisonner de jus de citron et servir accompagné de riz cuit à la vapeur.

# SERGIO
# HERMAN

## THE JANE

••••••••••••••••••••••••••••••••

### *Anvers, Belgique*

*ATAG*

Sergio Herman compte parmi les chefs les plus célèbres et appréciés par la presse du Benelux. La constante maîtrise de son destin fait de lui un chef intrigant. Il obtient trois étoiles Michelin à la tête du restaurant familial, Oud Sluis, puis victime d'un burn-out (une dépression due à une surcharge de travail), il perd sa triple récompense. « Je travaillais depuis vingt-cinq ans et repoussait mes limites avec des journées de 19 heures. J'avais besoin d'un équilibre entre ma vie professionnelle et personnelle. »

Frustré par cette « overdose de paillettes », il ouvre deux modestes établissements : The Jane, situé dans une ancienne église à Anvers, et le Pure C, en bord de mer, à Cadzand. Il participe à des émissions télé, écrit des livres, et devient une des stars de la cuisine belge, tout en étant plus détendu et disponible pour sa famille.

Chez lui, sa cuisine ouverte est placée sous le signe de la simplicité et des produits de saison locaux comme les blettes, le chou kale et les betteraves. Ce qui s'y mange varie selon les envies de ses quatre enfants et de sa femme, qui privilégie les superaliments et cuisine la plupart du temps. Les étagères débordent d'eau gazeuse Fever Tree, de mozzarella, de burrata, de bacon du boucher, de mayonnaise, de fromage crémeux pour les enfants et de parmesan. Les bâtonnets de poisson et les boulettes de viande sont entassés dans un coin du congélateur, avec les pousses de blé et les feuilles de combava destinées aux boissons énergisantes.

Le repas est un moment clé pour les Herman, pour transmettre aux enfants l'importance des saveurs et de la qualité des aliments. Mais la nourriture chinoise, indonésienne ou japonaise à emporter est parfois tolérée. « Bien qu'on fasse attention à ce que l'on mange, on n'est pas complètement réfractaires à la malbouffe », avoue Sergio. « Je veux dire, qui n'aime pas les frites, elles sont incomparables, non ? »

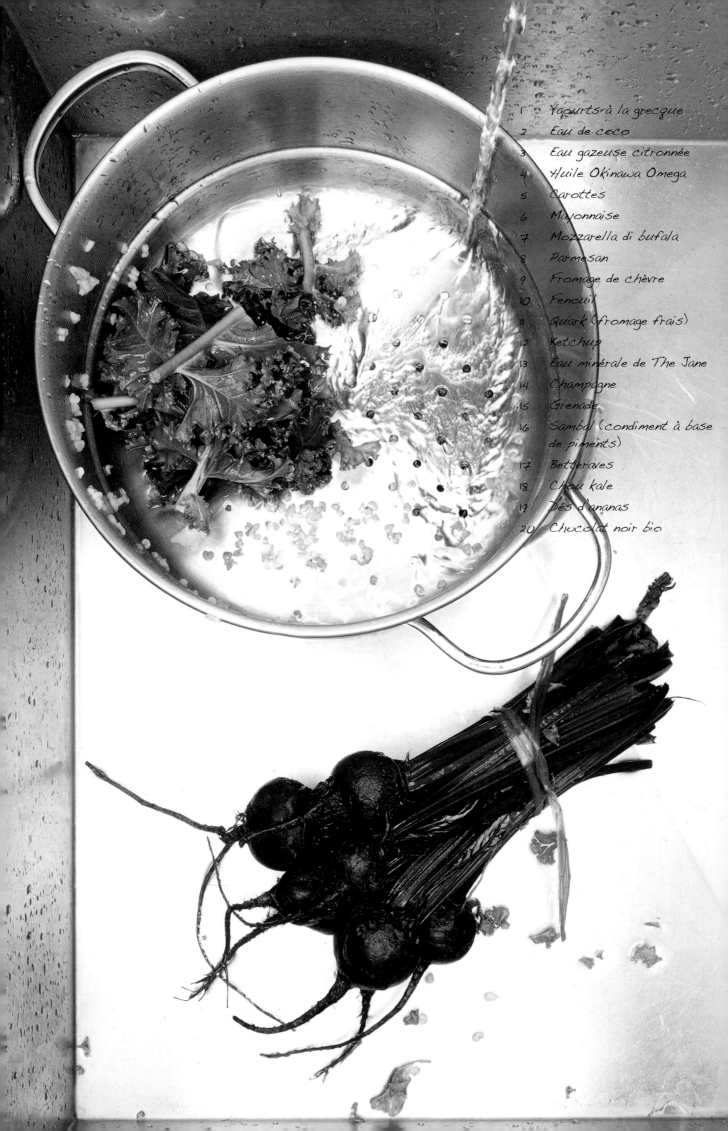

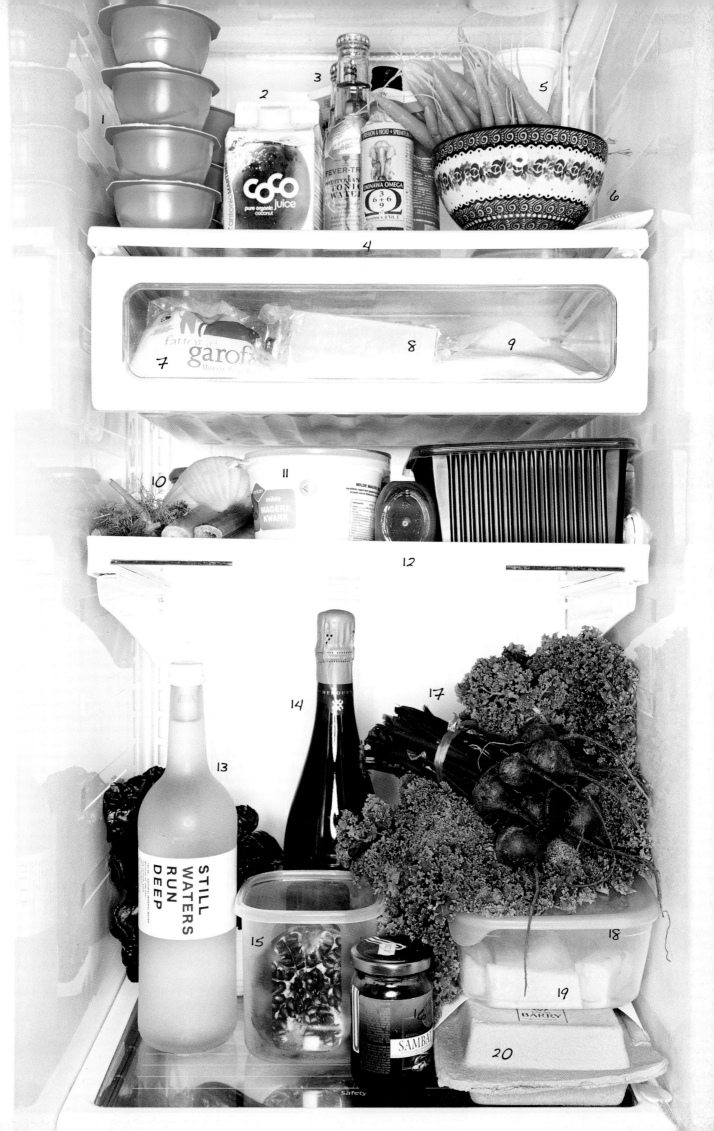

## ASSORTIMENT DE NOIX DE CAJOU, SÉSAME NOIR, **QUINOA** ET COMBAVA

### *Pour 1 bocal*

175 g de noix de cajou
40 g de graines de sésame noir
60 g de farine de noix de coco
4 feuilles de combava finement ciselées
300 g de quinoa soufflé
5 cl d'huile d'olive
Sel marin
3 g de grains de poivre de Sansho écrasés

Préchauffer le four à 180 °C. Disposer les noix de cajou sur une plaque à pâtisserie et laisser au four pendant 5 minutes, jusqu'à ce qu'elles prennent une légère couleur noisette. De la même manière, faire dorer les graines de sésame noir pendant 3 minutes. Moudre les noix de cajou grillées à l'aide d'un robot de cuisine. Mélanger les noix de cajou moulues, les graines de sésame noir grillées, la farine de noix de coco, les feuilles de combava et le quinoa soufflé. Ajouter l'huile d'olive et mélanger à nouveau. Étaler le mélange sur un papier cuisson disposé sur une plaque à pâtisserie. En remuant une fois, laisser griller au four pendant 7 à 8 minutes. Assaisonner de sel et de poivre de Sansho. Servir accompagné de poisson ou de légumes.

# SALADE DE BOULGHOUR
## AUX LÉGUMES MARINÉS, YAOURT ET BERGAMOTE

### *Pour 4 personnes*

2 oignons verts émincés

1 gousse d'ail

1,5 cl d'huile d'olive

200 g de boulghour grain moyen

½ bâton de cannelle

Poivre noir du moulin

Sel marin

50 cl de bouillon de légumes

Sel d'hibiscus

10 cl de vinaigre de sureau

15 cl vinaigre de cidre

19 cl d'huile d'olive Arbequina

4 feuilles de chou kale émincées

150 g de yaourt à la grecque

2 g de zestes de bergamote

8 minicarottes émincées

1 bulbe de fenouil émincé

1 botte de blettes émincées

10 cl de jus de bergamote

10 cl de vinaigre de riz

50 g de graines de sarrasin

15 g de graines de sésame

20 g de graines de lin

1 g de curcuma moulu

6 fleurs de capucine

5 cl d'huile de bergamote bio

Dans une casserole placée sur un feu doux, faire revenir les oignons et l'ail dans l'huile d'olive. Ajouter le boulghour et le bâton de cannelle. Assaisonner de sel marin et de poivre. Verser le bouillon de légumes et cuire 7 à 10 minutes, jusqu'à ce que le boulghour soit tendre. Égoutter et laisser refroidir. Retirer et jeter le bâton de cannelle. Assaisonner le boulghour de sel d'hibiscus, de poivre, de vinaigre de sureau, de vinaigre de cidre, de 8 cl d'huile d'olive Arbequina et d'une pincée de sel marin. En mélangeant, ajouter les feuilles de chou kale.

Assaisonner le yaourt à la grecque de poivre, de sel marin et des zestes de bergamote. Dans un bol à part, mélanger les carottes, le fenouil, les blettes, le sel, le poivre, 8 cl d'huile d'olive, le jus de bergamote et le vinaigre de riz.

Dans une poêle, faire sauter les graines de sarrasin, de sésame et de lin dans les 3 cl d'huile d'olive restants. Assaisonner du curcuma moulu et du sel d'hibiscus. Dans une assiette creuse, mélanger le boulghour et le yaourt. Surmonter des légumes et des graines sautées. Décorer avec les fleurs de capucine et arroser d'un filet d'huile de bergamote.

# PIERRE HERMÉ

*Paris, France*

Le destin de Pierre Hermé, le plus célèbre des chefs pâtissiers, était écrit depuis sa plus tendre enfance : « Je suis né dans l'univers de la pâtisserie et j'étais imprégné dès tout petit par ses goûts et ses saveurs. Dès l'âge de neuf ans, je savais exactement ce que je voulais faire ».

Héritier de quatre générations de boulanger pâtissier, Pierre donne de temps en temps un coup de main dans les laboratoires de pâtisserie de son père, « c'était pour moi la seule façon de passer du temps avec lui ». À l'âge de 14 ans, il quitte l'Alsace pour Paris où il se forme auprès de Gaston Lenôtre. Il travaille ensuite comme pâtissier chez Fauchon, avant de devenir consultant pour Ladurée, n'ayant de cesse de penser et d'imaginer sa marque de pâtisserie de luxe : « Je voulais être libre de mes choix et laisser libre court à la création. Avec Charles Znaty, notre volonté était de créer une marque de luxe dans le domaine de la pâtisserie, ce qui n'existait pas à l'époque ». Le macaron, présent en France, en Italie et en Suisse depuis des années, mais qui a perdu de sa superbe, devient alors le moyen d'expression de Pierre Hermé qui sublime et réinvente ce classique de la pâtisserie en créant son propre univers de goûts, sensations et plaisirs. Les jeux de saveurs et textures, expérimentées lorsqu'il était chef pâtissier chez Fauchon, stimulent l'imagination gustative du public et ouvrent la voie à une nouvelle génération de pâtissier

L'homme est également un cuisinier accompli et un fervent épicurien. Son frigo familial est la vitrine d'une sélection variée et bien protégée des meilleurs producteurs. La viande est achetée auprès d'Yves-Marie Le Bourdonnec et de Hugo Desnoyer ; le fromage provient des fromagers Marie-Anne Cantin, Bernard Antony et Quatrehomme ; le pain (congelé) du boulanger culte de La Pointe du Grouin ou de la boulangerie Poilâne ; l'huile d'olives de chez Cédric Casanova. Seuls quelques produits achetés en supermarché perdurent : les cornichons, le ketchup Heinz, le beurre, le lait, les œufs, les yaourts, les herbes et l'huile de noisette qui « se conserve mieux au frigo ». Il y a une chose que Pierre n'achète jamais : les plats préparés.

Les plats qu'il concocte sont réservés aux amis et à la famille. Qu'ils soient simples ou recherchés, allant d'une blanquette de veau à un gravlax de bœuf, et de la même manière que pour ses pâtisseries, macarons et chocolats, la seule chose qui importe « c'est le goût, la qualité des matières premières et que le résultat soit bon », assure-t-il.

Et lorsqu'on lui demande où il puise ses idées, à lui de nous répondre « je suis inspiré par les ingrédients ! Une création peut également naître d'une discussion, d'une image, d'une lecture ou encore d'un voyage... » et d'ajouter « lorsque l'on est curieux et ouvert à la découverte, nous tombons souvent sur des produits inconnus qui deviennent alors une merveilleuse source d'inspiration, aboutissant à des créations ».

GAGGENAU RC472

| | | | |
|---|---|---|---|
| 1 | Amandes mondées | 11 | Lait entier |
| 2 | Huile de noisette | 12 | Crème |
| 3 | Beurre noisette | 13 | Œufs |
| 4 | Pistaches | 14 | Gousses de vanille mexicaine |
| 5 | Beurre salé bio | 15 | Café en grains |
| 6 | Macarons | 16 | Fraises |
| 7 | Cadeaux pour des amis | 17 | Pêches |
| 8 | Pâte à tartiner à la clémentine | 18 | Confiture Ispahan de son amie Christine Ferber |
| 9 | Pâte à tartiner à la figue et à la vanille mexicaine | 19 | Oranges |
| | | 20 | Citrons jaunes |
| 10 | Framboises | 21 | Citrons verts |

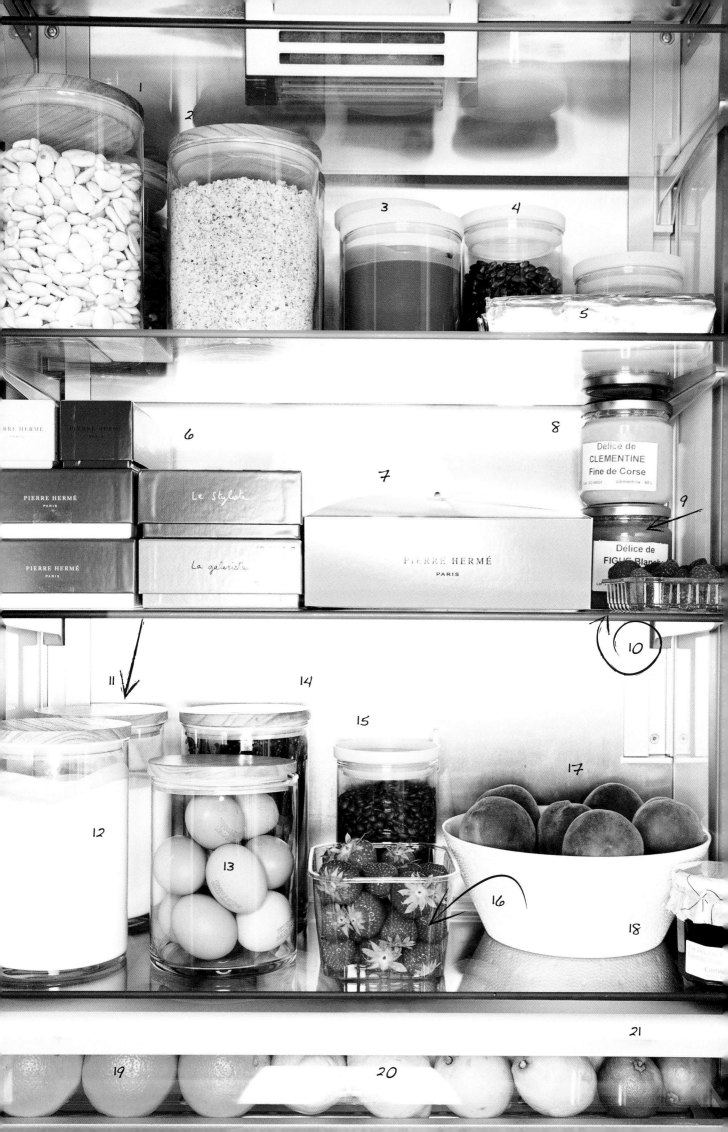

CONFITURE
DE CUPUAÇU

SIROP D'ÉRABLE

PÂTE À TARTINER
À LA FRAMBOISE

CONFITURE
DE COCO

CHOCOLATS

MISO

PÂTE DE
SÉSAME NOIR

CHAMPAGNE

JUS D'ORANGE

JUS DE
PAMPLEMOUSSE

VIN BLANC
ALSACIEN

# SABLÉS DIAMANTS
# INFINIMENT VANILLE

## _Pour 50 sablés_

225 g de beurre découpé en dés et conservé
à température ambiante
100 g de sucre semoule
1 g de gousse de vanille grattée
3 g d'extrait de vanille sans alcool
2 g de sel marin
320 g de farine pâtissière
200 g de sucre cristal

Préchauffer le four à 170 °C. Placer le beurre dans la cuve d'un batteur équipé d'une feuille. Battre jusqu'à obtenir une texture crémeuse. Incorporer le sucre semoule, la gousse de vanille, l'extrait de vanille et le sel marin. Continuer à mélanger. Verser la farine dans un grand bol, puis ajouter au mélange. Battre jusqu'à ce que la pâte soit homogène. Extraire la pâte du batteur et disposer sur un plan de travail. Rassembler la pâte en un unique pâton. Diviser le pâton en trois portions égales. Si la pâte est trop souple, réfrigérer entre 10 et 15 minutes. En procédant portion par portion, sur une feuille de papier cuisson, abaisser la pâte en cylindre de 4 cm de diamètre. Veiller à ce que la pâte soit lisse et qu'elle ne contienne pas de bulle. Étaler le sucre cristal sur une grande feuille de papier cuisson. Rouler les cylindres dans le sucre cristal. Découper la pâte en tranches de 1,5 cm. Placer les tranches sur un tapis de cuisson disposé sur une plaque à pâtisserie. Enfourner et laisser cuire 22 à 25 minutes. Laisser refroidir les sablés sur une grille.

## LA CONFITURE DE CUPUAÇU

Le cupuaçu, considéré par beaucoup comme le prochain fruit vedette, est un cousin proche du cacao poussant dans le bassin amazonien. Largement cultivé par la population locale, ce fruit est riche en vitamine C et en acides aminés. Ses grains sont souvent utilisés pour élaborer du chocolat blanc d'excellente qualité. Les scientifiques estiment que le fruit est cultivé depuis la période précolombienne.

# TARTE ROSE, PÊCHE
## ET CUMIN

### *Pour 6 personnes*

**Pâte feuilletée**

190 g de beurre en pommade

5 g de sel marin, de préférence de Guérande

3,5 g de sucre semoule

10 g de jaune d'œuf

5 cl de lait entier à température ambiante

250 g de farine pâtissière tamisée

**Crème pâtissière**

½ gousse de vanille

25 cl de lait entier

65 g de sucre semoule

60 g de jaunes d'œuf

8 g de farine

17 g de poudre à flan

25 g de beurre à température ambiante

**Crème rose-amande et dressage**

62,5 g de beurre doux à température ambiante

62,5 g de sucre glace

62,5 g de poudre d'amandes

37,5 g d'œufs

6 g de poudre à flan

75 g de crème pâtissière

2 g d'essence de rose, de préférence
de la marque Sevarôme

12 g de sirop de rose

1,2 kg de pêches mûres

100 g de sucre semoule

5 g de cumin moulu

**Pâte feuilletée :**

La pâte peut être préparée à l'aide d'un robot
de cuisine ou à la main.

**Avec un robot de cuisine :**

Couper le beurre en petits cubes et disposer dans la
cuve d'un batteur équipé d'une feuille. Ajouter le sel et
le sucre semoule, puis le jaune d'œuf et le lait. Battre
jusqu'à obtenir un mélange homogène. Incorporer la
farine et mixer jusqu'à former une boule. Envelopper
hermétiquement la pâte dans du film plastique et
réfrigérer pendant au moins 2 heures.

**À la main :**

Couper le beurre en petits cubes et disposer dans un
grand bol. À l'aide d'une cuillère en bois, battre le beurre
jusqu'à obtenir une texture homogène. Dans un bol à part,
mélanger le sel, le sucre et le lait. Petit à petit et en remuant
régulièrement, verser le lait dans le beurre battu. Ajouter
le jaune d'œuf et bien mélanger. Incorporer peu à peu la
farine. Disposer la pâte sur une surface plate et légèrement
farinée. Avec la paume de votre main, aplatir et étirer la
pâte. Rassembler la pâte en boule et répéter l'opération.
Couvrir hermétiquement avec du film plastique et laisser
réfrigérer au moins 2 heures.

Préchauffer un four à chaleur tournante à 180 °C. Abaisser
la pâte en un cercle de 24 cm de diamètre, sur 3 cm
d'épaisseur. Avec une fourchette, piquer l'ensemble de la
pâte, puis réfrigérer 30 minutes. Couvrir la pâte étalée de
papier cuisson, puis de haricots secs ou de petites billes de
céramique. Cuire 20 minutes, retirer les haricots et le papier
cuisson. Enfourner 10 nouvelles minutes. Laisser refroidir.

**Crème pâtissière :**

Couper en deux la gousse de vanille. Extraire et déposer
les grains dans une casserole. Verser le lait et porter le
tout à ébullition. Réduire le feu et laisser mijoter pendant
30 minutes. Filtrer le lait. Dans un grand bol, mélanger au
fouet le sucre et les jaunes d'œuf, puis incorporer la farine
et la poudre à flan. Tout en battant, verser un tiers du lait
puis ajouter le reste. Préparer un bain de glace (grand
cul-de-poule rempli de glaçons). Verser le mélange dans
une casserole et porter à ébullition pendant 2 minutes, sans
cesser de remuer. Placer la casserole de crème dans le bain
de glace. Une fois la crème refroidie (60 °C), ajouter petit
à petit le beurre et bien remuer. Couvrir de film plastique en
l'appliquant directement sur la surface de la crème. Laisser
refroidir environ 2 heures.

**Crème rose-amande et dressage :**

Préchauffer le four à 170 °C. À la spatule, homogénéiser
le beurre en pommade. Ajouter, en procédant ingrédient
par ingrédient, le sucre glace, les amandes, les œufs,
la poudre à flan, 75 g de crème pâtissière, l'essence et
le sirop de rose. Garnir une poche à douille n° 10 de la
crème. Coucher la crème en spirale sur la pâte reposée.

Sans les peler, découper les pêches en 6. Les disposer très
proches les unes des autres et le côté peau vers le bas,
sur la crème amande-rose. Mélanger le sucre et le cumin.
Saupoudrer la tarte avec la moitié du mélange. Cuire la
tarte pendant 40 minutes. À la sortie du four, saupoudrer
les pêches et la croûte avec le reste. Déguster tiède.

# MIKAEL
# **JONSSON**

HEDONE

•·······················•

## *Londres, Angleterre*

« Je suis en train de chercher mon style culinaire. Je ne sais pas si je vais y arriver, mais je serai bientôt fixé. Il est cependant très rare d'y parvenir. » D'aucuns qualifieraient le Suédois Mikael Jonsson d'anti-chef. Enfant, Mikael adore la nourriture et rêve d'une carrière en cuisine, mais de graves allergies alimentaires dévient sa trajectoire ; il devient avocat, entrepreneur et blogueur, racontant ses expériences dans les hauts lieux de la gastronomie mondiale. Lorsqu'à 44 ans, un changement radical de régime alimentaire lui permet de surmonter enfin ses problèmes de santé, il décide de poursuivre son rêve de devenir chef. Sans formation et surmontant de grandes difficultés personnelles et financières, il ouvre Hedone. Son restaurant obtient rapidement l'étoile Michelin tant convoitée et sa place parmi l'élite de la gastronomie.

Mikael est étranger, inconnu, iconoclaste et capricieux. Son esprit et sa curiosité scientifiques sont au service de son non-conformisme. Une singularité l'amenant à créer de délicieux plats loués par les néophytes comme les initiés.

« J'ai en tête ce que je veux faire, et nous nous en rapprochons lentement. Je ne sais pas combien de temps ça va prendre, mais on y arrivera. Je veux créer une cuisine intellectuelle et stimulante. La plupart des gens pensent qu'une cuisine stimulante est forcément fade. Or, ce genre de cuisine, même s'il stimule votre cerveau et vos papilles, vous donne très rarement envie de revenir. Selon moi, ce n'est pas de la grande cuisine. Peu de gens comprennent le raisonnement d'un chef marginal. Cette réflexion sera toujours un sujet d'actualité. »

La cuisine de Mikael est trompeuse. D'apparence simple, elle requiert souvent une grande maîtrise technique, et dépend rigoureusement de produits rares. Ses créations culinaires sont parfois jugées élitistes ou prétentieuses, mais toujours élaborées avec passion et à sa manière.

Ses goûts restent simples. « Un bon morceau de foie gras de canard constitue le repas idéal, ferme, riche et de consistance crémeuse. J'adore manger de la viande et manger gras. Rappelez-vous que l'Homme a réellement commencé à exister le jour où, pour la première fois, il a cuit de la viande sur un feu. »

MARQUE INCONNUE

1    Foie gras frais

2    Confiture de noix de coco

3    Thon blanc espagnol
       à l'huile d'olive

4    Beurre cru

5    Noix de Saint-Jacques

6    Homard (femelle)

7    Lait

8    Vin rouge

9    Artichaut

Crustacé au sang bleu le plus populaire, le homard, un arthropode vivant dans les océans, est l'un des mets les plus luxueux au monde. Il n'était à l'origine que mangé par les pauvres et était même utilisé comme engrais ! Ce n'est qu'au XIXᵉ siècle que les gourmets démontrent un intérêt pour la chair contenue dans ses pinces et sa queue. À ce moment, l'industrie navale construit des bateaux capables de pêcher de grandes quantités. Les avis diffèrent, mais les plus grands chefs savent que le meilleur des homards est le homard européen, aussi appelé homard bleu.

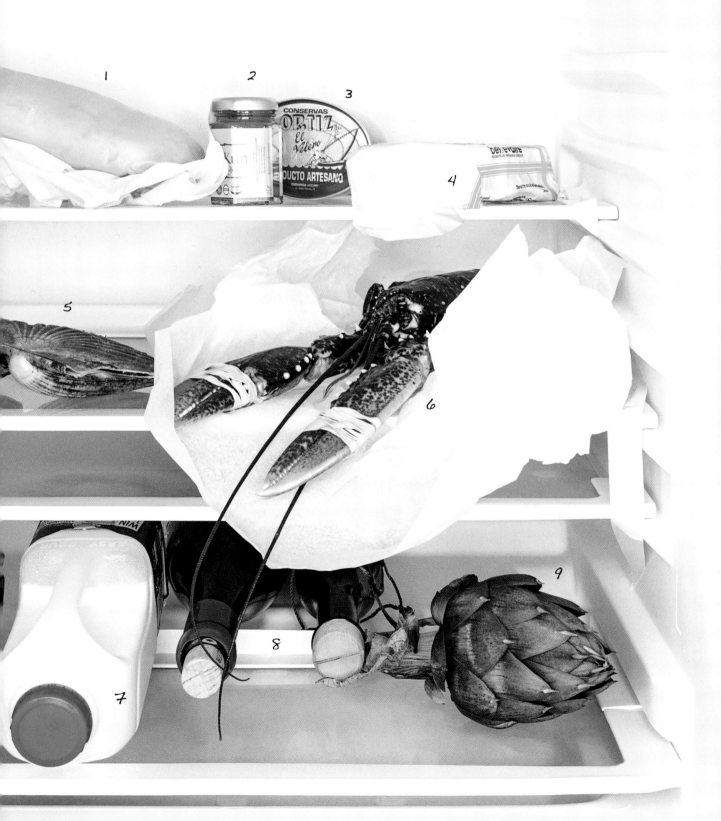

# CROQUE-MONSIEUR

### _Pour 2 personnes_

120 g de L'Etivaz (fromage suisse au lait
de vache) râpé et à répartir
20 cl de crème fraîche
2 œufs entiers légèrement battus
4 tranches de pain de mie blanc
12 cl de lait
2 fines tranches de jambon cuit

Préchauffer le four à 180 °C. Dans une poêle placée
sur un feu doux, faire fondre L'Etivaz pour le lier
à la crème fraîche. Incorporer les œufs et battre
pour épaissir le mélange. Faire tremper les tranches
de pain de mie dans le lait. Tartiner une couche
du mélange à base de L'Etivaz sur une tranche.
Surmonter d'une tranche de jambon, puis d'une
nouvelle couche de mélange à base de L'Etivaz.
Saupoudrer d'une partie du fromage râpé, puis
couvrir de la seconde tranche de pain de mie. Étaler
le reste du mélange sur le dessus de la seconde
tranche et saupoudrer à nouveau de fromage râpé.
Disposer sur une plaque à pâtisserie et enfourner
10 minutes environ, jusqu'à ce que le tout soit chaud
et le dessus doré.

# HOMARD
## À LA MAYONNAISE

### _Pour 2 personnes_

2 homards femelles
200 g de beurre fondu et un peu plus
15 g de _nori_ (algues) réduit en poudre
2 œufs de cane
3 cl d'eau
1 grosse poignée de feuilles de roquette
Sel marin

Préchauffer le four à 140 °C. Trancher les homards
dans la longueur. Briser les pinces et en extraire la
chair. Réserver. Badigeonner l'ensemble du homard
de beurre. Saupoudrer de la poudre de _nori_. Placer
sur une plaque à pâtisserie et enfourner. Rôtir
pendant 12 minutes environ. Pendant ce temps,
porter une marmite d'eau à ébullition et laisser cuire
les œufs de cane environ 9 minutes, jusqu'à ce qu'ils
soient durs. Lorsqu'ils sont assez froids, les écaler.
Séparer les blancs des jaunes. Réserver les jaunes
d'œuf pour une autre préparation. À l'aide d'un
robot de cuisine, monter une mayonnaise avec
les blancs d'œuf cuits, 200 g de beurre et l'eau.
Quand la mayonnaise est encore chaude,
incorporer la chair de homards. Servir le homard
avec la mayonnaise et la roquette. Saler d'une
pincée de sel marin.

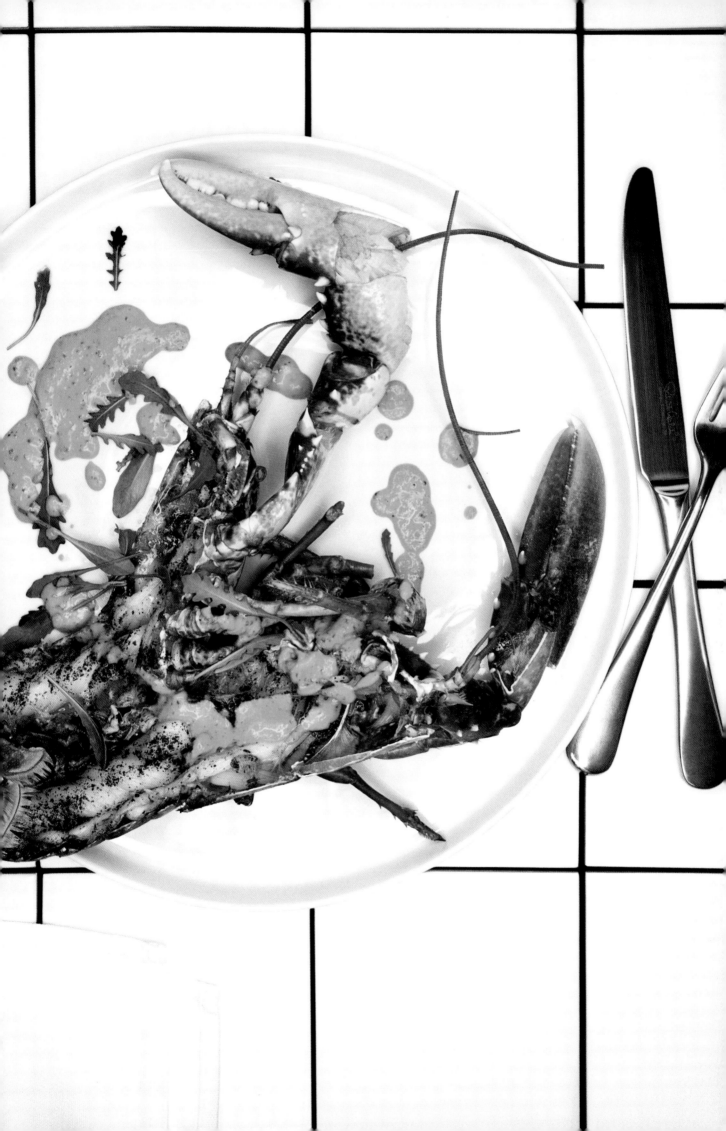

# RASMUS
# **KOFOED**

## GERANIUM

•••••••••••••••••••••••••

### *Copenhague, Danemark*

Un des chefs les plus talentueux de sa génération, Rasmus Kofoed est le seul à avoir concouru trois fois au prestigieux concours culinaire des Bocuse d'Or, remportant à chaque fois une médaille.

Rasmus débute sa carrière de cuisinier au sein de l'Hôtel d'Angleterre de Copenhague. Il poursuit sa formation en Belgique et dans d'autres célèbres cuisines de la capitale danoise. Puis, volant de ses propres ailes, il ouvre le Geranium, un restaurant iconoclaste surplombant le plus grand jardin public de Copenhague. En quelques années, le restaurant obtient deux étoiles Michelin sous une pluie d'éloges.

« Cuisiner dans un restaurant et à la maison est tellement différent », explique-t-il. « La plupart du temps, c'est un dimanche midi, après une semaine de travail éreintante. » Le déjeuner se compose de tout ce que contient son frigo et/ou de produits cueillis dans les environs avec sa fille. « Je fais toutes sortes de mélanges un peu fous. Je m'amuse avec un rien parce que ces moments sont trop courts et qu'après je retourne au restaurant. » À la maison, la famille ne mange presque jamais de viande. Les falafels sont de loin son plat préféré ; il les prépare lui-même et en mange au moins trois fois par semaine.

Son frigo, malgré une éminente carrière de chef gastronomique, semble presque banal. Il renferme des pots de ketchup Heinz 57 et de moutarde de Dijon, du *sauerkraut* (choucroute) norvégien, de la compote de pommes pour les enfants, ainsi que des olives, des concombres, des carottes, des œufs et de la laitue provenant du supermarché. Et là, vous voyez des mouches emballées dans du plastique. « Ma femme n'aime pas trop voir ça dans le congélateur, mais j'en ai besoin pour mes poissons », dit Rasmus en souriant et en indiquant un bassin voisin dans lequel il expérimente des croisements entre différentes espèces de poissons : « Avant, j'en avais une vingtaine, mais je me suis calmé. »

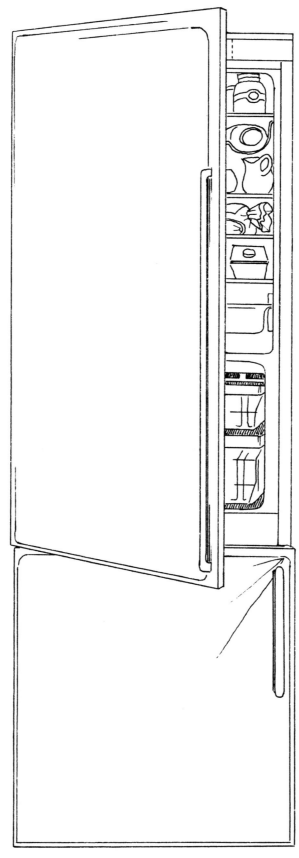

*GAGGENAU VARIO RB 289*

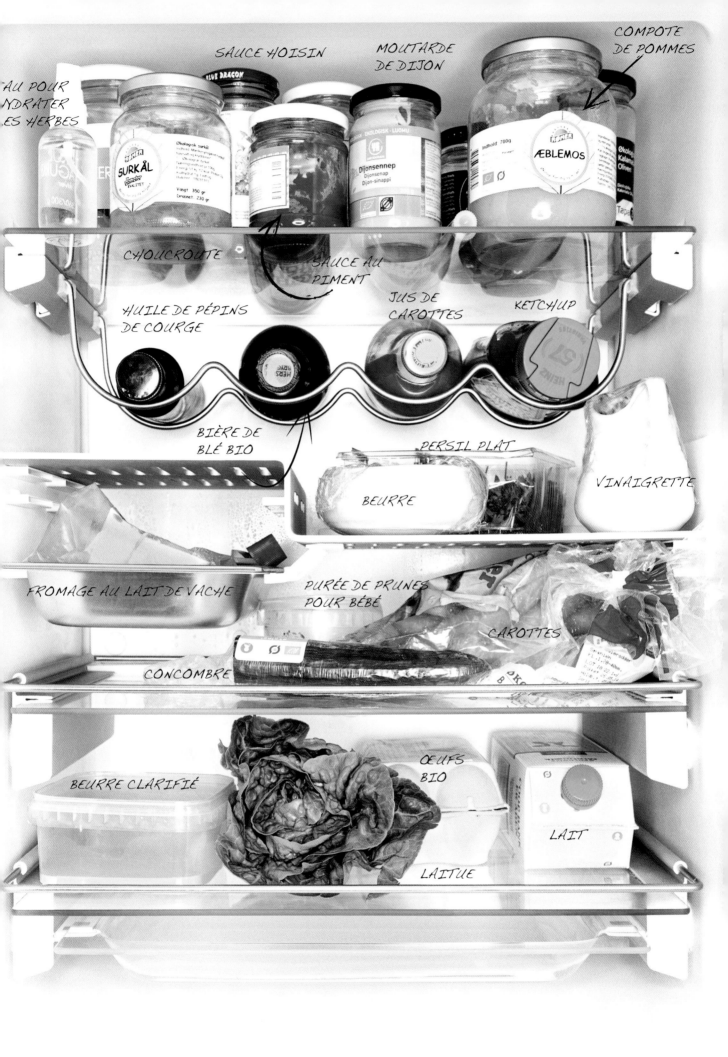

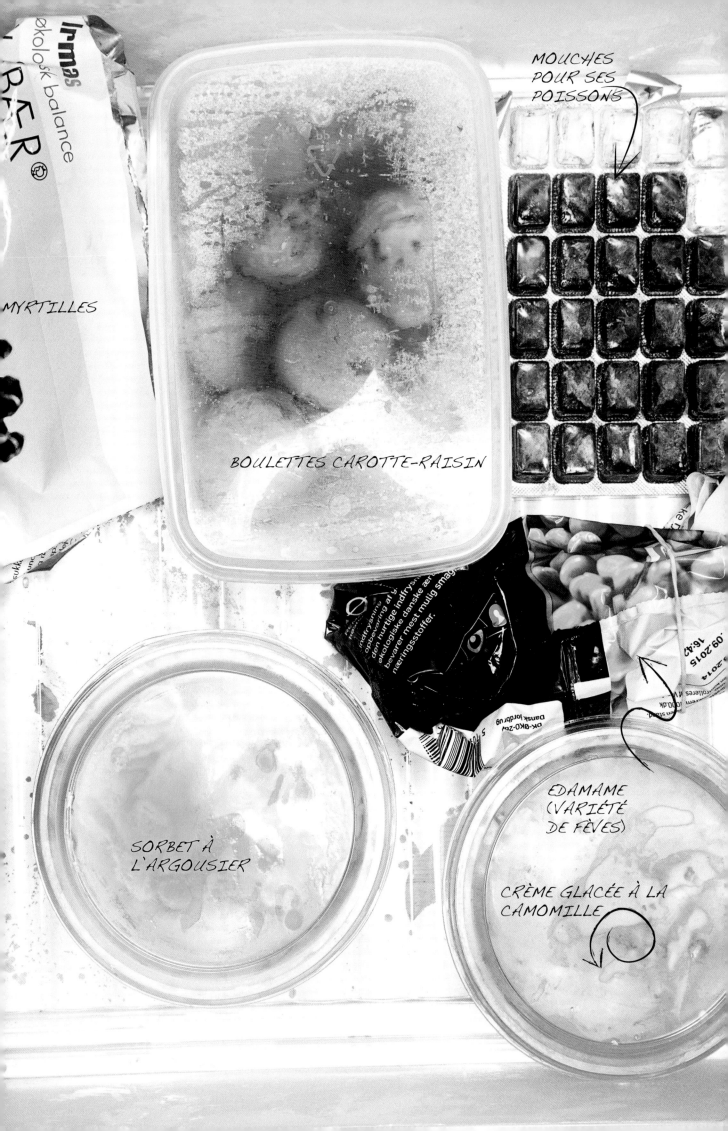

# J'ADORE LES FALAFELS...
## AVEC UN YAOURT AU RAIFORT

### Pour 4 personnes

**Falafels**
250 g de pois chiches séchés et trempés dans l'eau
pendant 12 heures
3 cl d'huile d'olive
1 gousse d'ail grossièrement hachée
20 g de tahini (crème de sésame)
Zestes de 2 citrons
1 poignée de persil ciselé
12 g de sel
2 g de cumin moulu
5 g de levure chimique
8 g de farine
1 l d'huile de pépins de raisin pour les fritures

**Dressage**
8 grandes tomates coupées en deux
et grossièrement râpées
1,5 cl d'huile d'olive
1 gousse d'ail émincée
Sel
Sucre
200 g de yaourt nature
1 poignée d'aneth fraîche ciselée
5 g de raifort récemment râpé
4 cœurs de salade romaine
1 petite poignée de persil frais
Une généreuse poignée d'herbes fraîches au choix
(pour le dressage)

Falafels :
Égoutter les pois chiches. Placer dans la cuve d'un
robot de cuisine. Ajouter l'huile d'olive, l'ail, le tahini,
les zestes de citron, le persil, le sel, le cumin, la
levure chimique et la farine. Mixer jusqu'à obtenir
un mélange homogène. À l'aide de deux cuillères
normales ou à falafel, diviser le mélange en petits
tas de forme oblongue et de 4 cm de long. Dans
une grande casserole, chauffer à feu moyen-vif
l'huile de pépins de raisin. Lorsque l'huile atteint les

175 °C, faire frire les falafels jusqu'à ce qu'ils soient
croustillants et dorés. Placer les falafels sur du
papier absorbant afin d'en ôter l'excédent d'huile.

Dressage :
Dans un grand bol, mélanger les tomates, l'huile
d'olive, une pincée de sel et de sucre. Dans un autre
bol, mélanger le yaourt, l'aneth, le raifort et une
pincée de sel. Servir les falafels enveloppés dans
les cœurs de romaine avec le yaourt au raifort, les
tomates râpées et le persil. Décorer avec les herbes.

# SORBET À L'ARGOUSIER

### Pour 4 personnes

400 g de baies d'argousier congelées
60 cl d'eau
250 g de sucre
100 g de glucose

Dans une grande poêle, mélanger tous les
ingrédients et chauffer à 80 °C. Mixer le tout à
l'aide d'un robot de cuisine. Passer le mélange au
chinois et jeter les résidus solides. Laisser refroidir
au réfrigérateur. À l'aide d'une sorbetière, réaliser
le sorbet en respectant les instructions du fabricant.

# GRÉGORY
# **MARCHAND**

FRENCHIE

•••••••••••••••••••••••••••

## *Paris, France*

Un des chefs les plus brillants de sa génération, Grégory Marchand, orphelin très tôt, commence à cuisiner à l'âge de 16 ans. Une fois les bases acquises dans une école de cuisine, il part faire le tour du monde pendant dix ans, passant notamment par Londres et New York, où il apprend pleinement le métier. Il rentre finalement au pays accompagné de sa jeune famille, et ouvre un petit bistro dans une rue parisienne oubliée et méconnue, provoquant un séisme qui secoue le monde de la gastronomie.

Grégory est un créateur astucieux de tendances culinaires, dont le bistro épuré et quasi inaccessible à la réservation, Frenchie – appelé ainsi en référence à son surnom lorsqu'il travaillait à la Gramercy Tavern à New York et au Fifteen de Jamie Oliver –, réinvente la gastronomie populaire parisienne. Les menus, de saison et au choix limité, connaissent un succès fulgurant, se faisant l'emblème de ce que la gastronomie populaire pourrait être. Grégory enchaîne avec d'autres concepts, un bar à vins et un *take away* moderne, qui prennent rapidement la tête des listes des restaurants dans lesquels les touristes amateurs de bonne chère veulent s'attabler. Sa cuisine est tenue en haute estime par les plus grands chefs internationaux et par les gastronomes avisés du monde entier.

Chez lui, à Paris, non loin de ses restaurants, dans un quartier de grossistes en textile récemment devenu branché, la petite cuisine ouverte abrite un frigo de taille normale qui, pour sa jeune famille, est parfois plus une armoire pour entreposer ses expériences qu'un garde-manger. Les nouvelles recettes pour son *take away*, le Frenchie to Go (sauces revisitées et expériences avec la charcuterie), côtoient de La vache qui rit : « Je ne m'en lasse pas, c'est comme une drogue pour moi. » Des aliments de toutes sortes comme sa sauce HP bien aimée, du ketchup Heinz (bio bien sûr) et de la moutarde Maille, garnissent les étagères de son frigo. Les aliments destinés aux enfants sont présents à profusion. Il y a toujours de quoi préparer le plat préféré de Grégory, l'English Breakfast, le plus rassasiant des repas pour un chef français essentiellement formé à l'étranger.

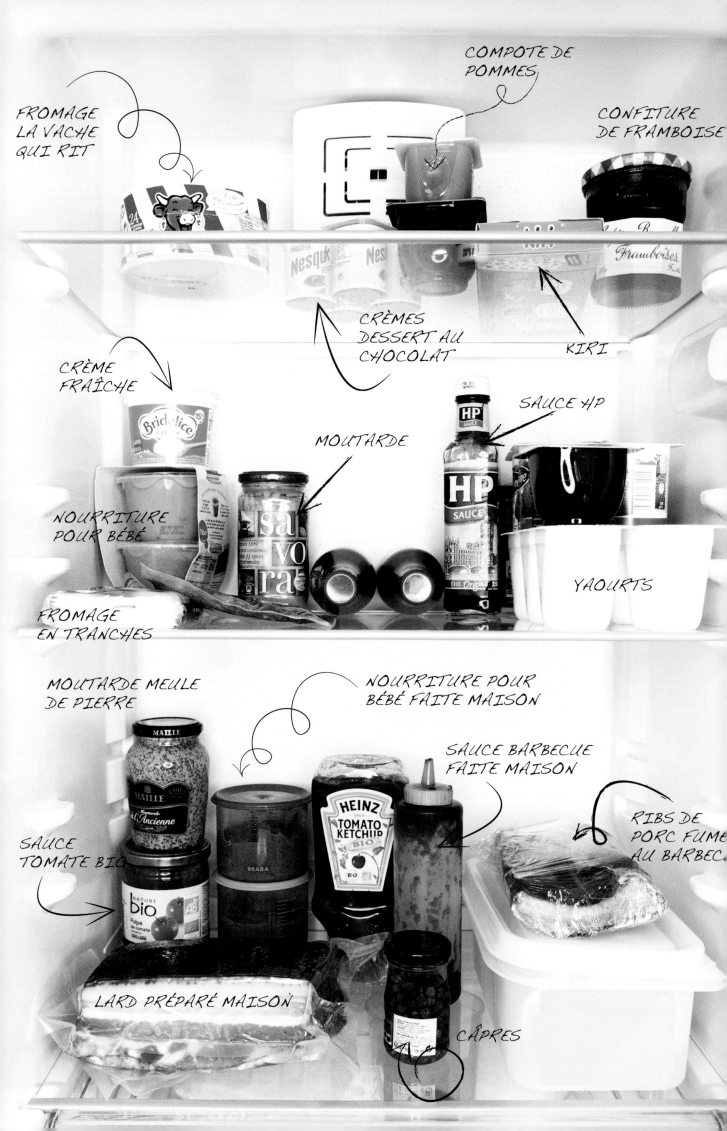

*WHIRLPOOL WTE3813*

INSIDE CHEFS' **FRIDGES**

## La vache qui rit

Il s'agit de l'un des produits alimentaires transformés les plus appréciés au monde. Le visage enjoué d'une vache et la forme en quartiers constituent l'inimitable image de cette marque. Tous les clients des supermarchés à travers le monde en sont nostalgiques, et beaucoup d'entre eux mangent le fromage directement dans son emballage. Élaborée pour la première fois en 1921 dans la région montagneuse du Jura, La vache qui rit et ses différents produits dérivés sont désormais élaborés dans le monde entier. Son goût d'origine, issu d'un mélange de crème, de lait et de plusieurs fromages vieillis comme le comté, est resté inchangé au fil des ans. Sa pasteurisation lui permet de perdurer sur les étagères de notre frigo.

## SPAGHETTIS
### ALLA PUTTANESCA

#### Pour 4 personnes

10 cl d'huile d'olive
2 gousses d'ail pelées et émincées
2 à 4 piments oiseau (selon votre goût)
400 g de tomates entières et pelées en conserve
4 filets d'anchois fumés et hachés
16 g de câpres
20 olives de Kalamata dénoyautées et coupées en 4
400 g de spaghettis
Sel
1 poignée de feuilles de persil plat

Dans une grande poêle, chauffer l'huile d'olive à feu moyen. Ajouter l'ail et les piments. Faire revenir 3 minutes. Écraser les tomates à la main et incorporer à la poêle. Réduire le feu et poursuivre la cuisson 20 minutes, en remuant de temps en temps. Ajouter les anchois, les câpres et les olives. Cuire encore quelques minutes. Pendant ce temps, porter une casserole d'eau salée à ébullition et cuire les spaghettis *al dente*. Égoutter les pâtes et incorporer à la sauce avec quelques feuilles de persil. Saler et poivrer.

# BACON FUMÉ AU SIROP D'ÉRABLE
## ET SANDWICH AUX ŒUFS

### *Pour 4 personnes*

**Bacon fumé au sirop d'érable**

100 g de gros sel rose (nitrité)

6 cl de sirop d'érable

50 g de cassonade

2,5 kg de poitrine de porc sans peau

**Sandwich aux œufs**

12 à 16 tranches de bacon fumé (soit 80 g par personne)

4 tranches de pain de campagne

28 g de beurre salé

8 œufs frais

Sel marin

Poivre noir du moulin

Sauce HP (pour le dressage)

Bacon fumé au sirop d'érable :

Préparer la saumure en mélangeant le gros sel rose, le sirop d'érable et la cassonade. Frotter la saumure sur l'ensemble de la poitrine de porc. Placer le porc saumuré dans un grand sachet plastique refermable. Expulser l'air du sachet et souder. Garder 7 jours au froid, en retournant la poitrine de porc toutes les 24 heures afin que la saumure pénètre uniformément la viande. Une fois ce temps écoulé, retirer la poitrine de porc du sachet. Rincer et laisser sécher une nuit sur une plaque disposée au réfrigérateur. Dans un fumoir réglé sur 90 °C, fumer la poitrine de porc. À l'aide d'un thermomètre alimentaire, mesurer la température intérieure de la poitrine de porc. Une fois les 80 °C atteints, retirer du fumoir. Quand la viande est refroidie, couvrir hermétiquement de film plastique et réfrigérer durant 3 semaines. La viande doit peser 2,5 kg.

Sandwich aux œufs :

Cuire le bacon 8 à 10 minutes à feu moyen-doux, en retournant les tranches une fois. Une fois qu'il est croustillant, retirer et disposer le bacon dans une assiette. Casser les œufs dans la graisse du bacon. Assaisonner de sel marin et de poivre du moulin. Pendant ce temps, griller le pain et badigeonner de beurre. Disposer le bacon sur les tartines. Servir accompagné des œufs et de beaucoup de sauce HP.

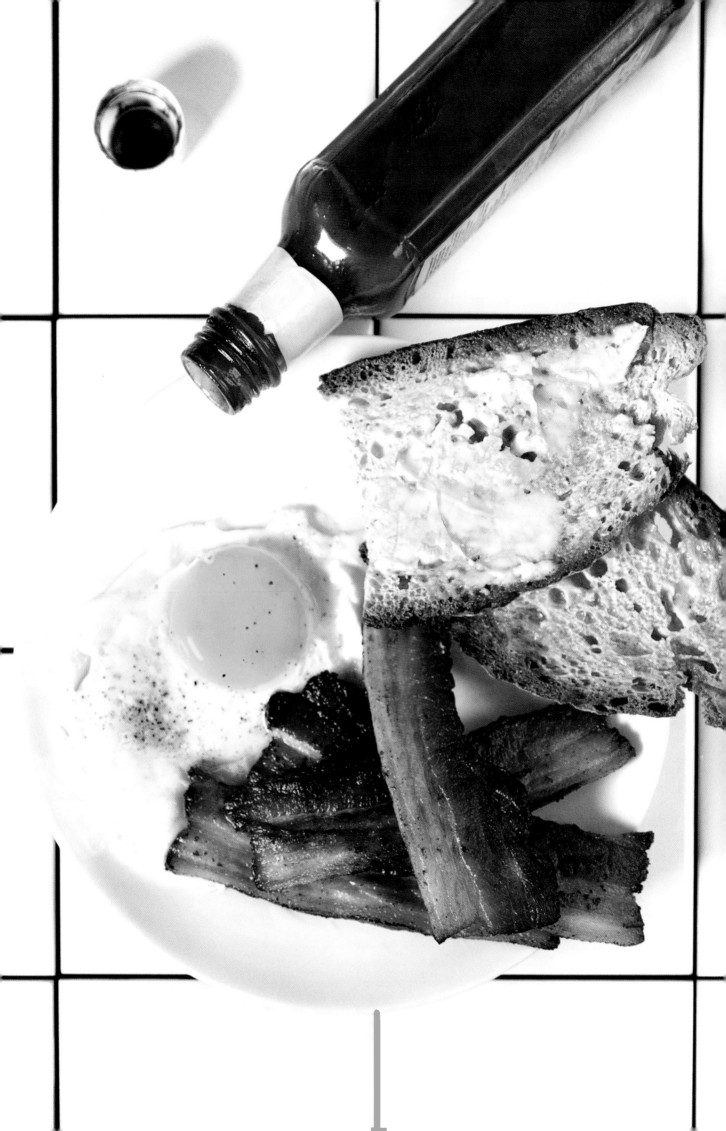

# THIERRY
# **MARX**

SUR MESURE PAR THIERRY MARX,
MANDARIN ORIENTAL

•·····················•

## *Paris, France*

Thierry Marx est à l'avant-garde de la gastronomie française. Il puise son inspiration dans la technique et la philosophie asiatiques. « Confucius a inspiré la cuisine chinoise. Ils ont compris qu'ils pouvaient n'inventer qu'une seule chose originale dans leur vie et que l'important était de l'améliorer des milliers de fois. Ce n'est pas le "comment" qui compte, mais le "pourquoi". »

Sa cuisine, qui a évolué depuis le quartier populaire de l'Est parisien où a grandi le chef, est loin de toute idée de fusion contemporaine. Le mélange des cultures arabe, chinoise et juive représente sa première expérience de différentes traditions culinaires. Thierry aime tous les styles de cuisine ; selon lui, aucun ne doit être idolâtré ou considéré comme supérieur aux autres. Chez lui, les clés d'un plat réussi sont la simplicité et la rapidité.

« Quand des amis ou la famille sont là, on cuisine un grand plat. Le but est d'être réunis. J'adore cuisiner avec eux, qu'ils soient doués ou non. Je déteste les conversations qu'on a autour d'une table. Je les trouve ennuyeuses. » Ses plats préférés sont conviviaux, comme le couscous et le bœuf Wellington.

Dans son énorme frigo sur mesure, qui ne détonerait pas dans une cuisine professionnelle, les condiments asiatiques de toutes sortes (*mirin* et *umeboshi*) côtoient des conserves achetées en supermarché (l'omniprésent bocal de cornichons), des produits du marché – « j'adore les champignons de Paris » – et l'incongru pot de sauce Old El Paso (la faute de sa fille).

Même pour un chef très cérébral, un peu de simplicité est la bienvenue : « Au travail, c'est toujours compliqué de réfléchir à de nouveaux plats, d'avoir de nouvelles idées. Je ne veux surtout pas faire ça à la maison. »

*KITCHEN AID KRBV 9710 WITH WINE CABINET*

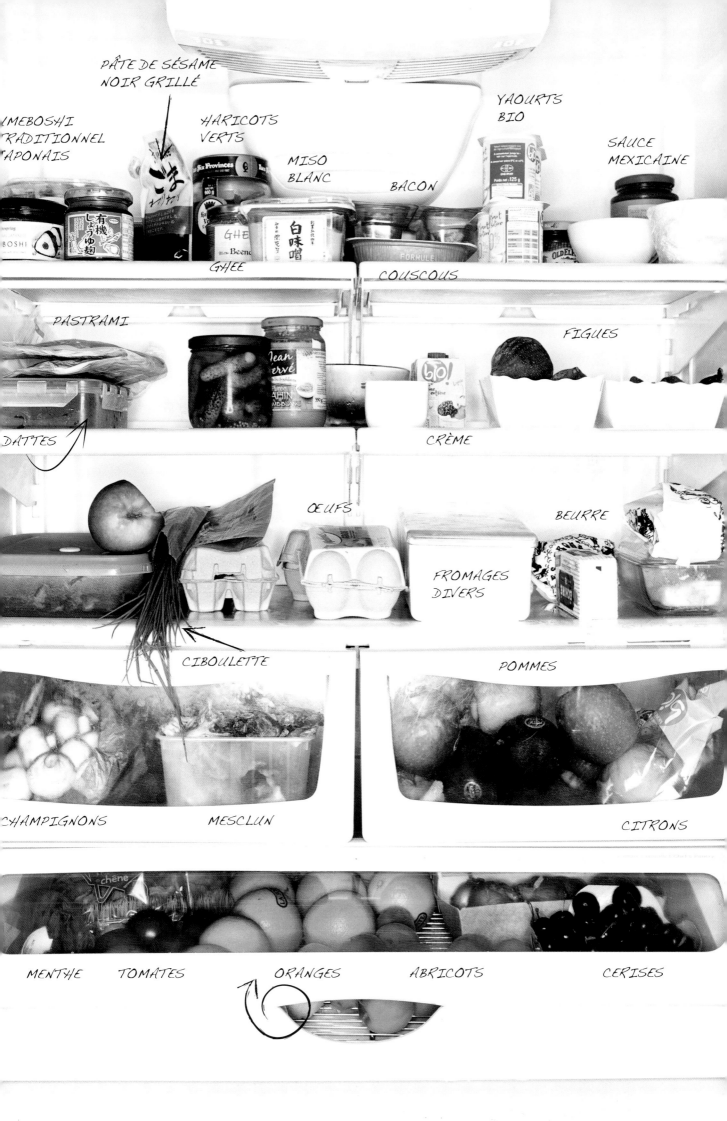

## Les nouilles soba

Soba, qui signifie « sarrasin » en japonais, peut faire référence à plusieurs types de nouilles et fait partie des incontournables de la cuisine nippone. Ces nouilles, mangées froides en été et chaudes en hiver, sont accompagnées d'une sauce à base de dashi (varech et poissons marinés), de sauce soja et de mirin, un vinaigre de riz très populaire.

# CUISSES DE POULET RÔTIES,
SAUCE AU VIN ROUGE,
SOJA ET MIEL

### *Pour 4 personnes*

5 g d'ail émincé
5 g de racine de gingembre fraîche et émincée
50 g de miel
15 cl de vin rouge
5 ml de sauce soja de la marque Kikkoman
4 cuisses de poulet désossées
1,5 cl d'huile d'olive

Dans une poêle, mélanger l'ail, le gingembre, le miel, le vin rouge et la sauce soja. Porter la marinade à ébullition, puis laisser complètement refroidir. Placer les cuisses de poulet dans un plat peu profond. Verser la marinade, couvrir et laisser au réfrigérateur pendant 4 heures. Enrouler les cuisses dans du film plastique afin de former des paupiettes. Réserver la marinade. Placer les paupiettes dans le panier vapeur d'un couscoussier contenant une eau frémissante. Couvrir et laisser la vapeur cuire le poulet à 80 °C pendant 20 minutes. Une fois le poulet assez froid pour être saisi, retirer le film plastique et découper les cuisses en médaillons. Dans une poêle, chauffer l'huile d'olive à feu moyen. Ajouter les médaillons et faire colorer légèrement. Retirer le poulet de la poêle et verser la marinade. Déglacer la poêle avec la marinade, en grattant les résidus de viande avec une cuillère en bois. Cuire la marinade à feu moyen jusqu'à obtenir une sauce. Servir les médaillons accompagnés de la sauce.

# NOUILLES *SOBA*
ET TEMPURA DE CREVETTES

### *Pour 4 personnes*

400 g de nouilles *soba*
15 cl de *mirin*
15 cl de saké
15 cl de sauce soja
13 g de sucre
5 g de sel
90 cl de *dashi*
12 grosses crevettes décortiquées et déveinées
1 œuf
150 g de farine
50 cl d'huile de colza pour les fritures
3 g de ciboulette émincée
2 feuilles de nori effilochées

Porter une grande casserole d'eau à ébullition. Verser les nouilles et remuer. Dès que l'eau commence à mousser, ajouter 5 cl d'eau froide pour empêcher les nouilles de coller. Répéter l'opération, jusqu'à ce qu'elles soient tendres : les nouilles *soba* se cuisent un peu plus qu'*al dente*. Les égoutter et les rincer à l'eau froide pour éliminer l'amidon. Réserver.

Verser le *mirin* dans une grande casserole et porter à ébullition. Ajouter 80 cl d'eau, le saké, la sauce soja, le sucre et le sel. Porter de nouveau à ébullition et laisser mijoter pendant 10 minutes. Retirer du feu et ajouter le *dashi*. Réserver le bouillon.

Inciser légèrement le ventre de chaque crevette à 5 reprises. Raccourcir les queues puis, en pressant, éliminer l'excès de liquide de chaque crevette. Éponger. Dans une grande casserole, porter 50 cl d'eau à ébullition. Incorporer et battre l'œuf. Ajouter rapidement la farine, puis battre au fouet jusqu'à obtenir une texture légèrement homogène mais toujours granuleuse. Chauffer l'huile de colza à 170 °C. En tenant les crevettes par la queue, tremper dans la pâte puis immerger dans l'huile. Faire frire les crevettes deux par deux jusqu'à ce qu'elles prennent une légère couleur noisette. Laisser égoutter sur du papier absorbant.

Réchauffer le bouillon. Verser les nouilles quelques secondes dans de l'eau bouillante puis égoutter. Répartir dans 4 assiettes creuses, chacune garnie de 3 crevettes. Verser le bouillon, ajouter la ciboulette et des lamelles de *nori*.

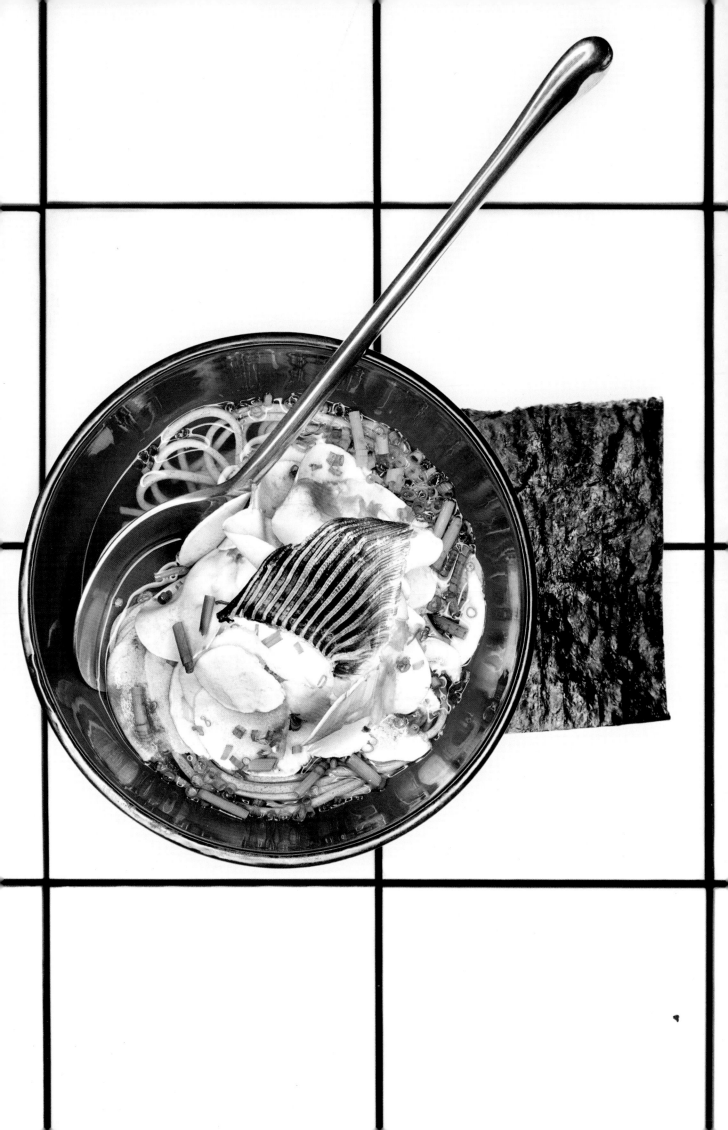

# DAVID **MUÑOZ**

## DIVERXO

•·····························•

### *Madrid, Espagne*

Le seul restaurant madrilène triplement étoilé est l'œuvre d'un jeune chef icono-claste, aux cheveux iroquois et piercings, dont les influences sont cosmopolites. David Muñoz, membre détonnant de l'élite gastronomique, est en effet en haut de la chaîne alimentaire avec sa cuisine directe, techno-émotionnelle et trompe-l'œil. Un pur produit de son imagination sans limite et de ses diverses influences, allant de la péninsule Ibérique aux traditions japonaises et chinoises.

L'imagination culinaire de David, qui cuisine depuis tout jeune, s'exalte pour la première fois lorsque ses parents l'amènent dans le premier restaurant créatif et contemporain de Madrid : le Viridiana du chef Abraham Garcia. Il sait alors ce qu'il veut faire. Ses parents adorent sortir et David développe un goût prononcé pour les meilleures choses de la vie. « J'ai connu mon premier amour à six ans : le foie gras. Je voulais en manger tous les jours. Et ce fut mon cadeau d'anniversaire les années suivantes. »

S'enchaînent plusieurs années d'école de cuisine, puis un tour éclair des restaurants gastronomiques asiatiques en vogue à Londres : Hakkasan, Nahm, Nobu et un retour dans sa ville natale pour créer un concept de restaurant complètement différent. Un « Cirque du Soleil » gastronomique selon ses mots, servant de la cuisine internationale inspirée par différentes cultures et différents pays.

David ne mange presque jamais chez lui – « je n'ai pas eu un seul jour de repos depuis un an ! » Il adore la cuisine asiatique comme la salade de crabe et de papaye, les currys thaïlandais autant que les classiques basques comme la joue de colin à l'ail et au piment, et le rôti d'agneau. Il est *addict* au fromage, tous les fromages, et le pop-corn le rend fou. « J'en mange avec n'importe quoi ! »

Il ignore d'où sont venues ses recettes, elles lui sont juste « apparues ». En dehors des cuisines, il est obsédé par les voyages, le savoir et l'inspiration de quelque chose d'unique. Ses idées lui viennent souvent lors de joggings post-travail qu'il effectue à une heure du matin, dans les rues endormies de Madrid. « Je n'ai pas de plat phare », affirme-t-il. « Il est important que ma cuisine change constamment. »

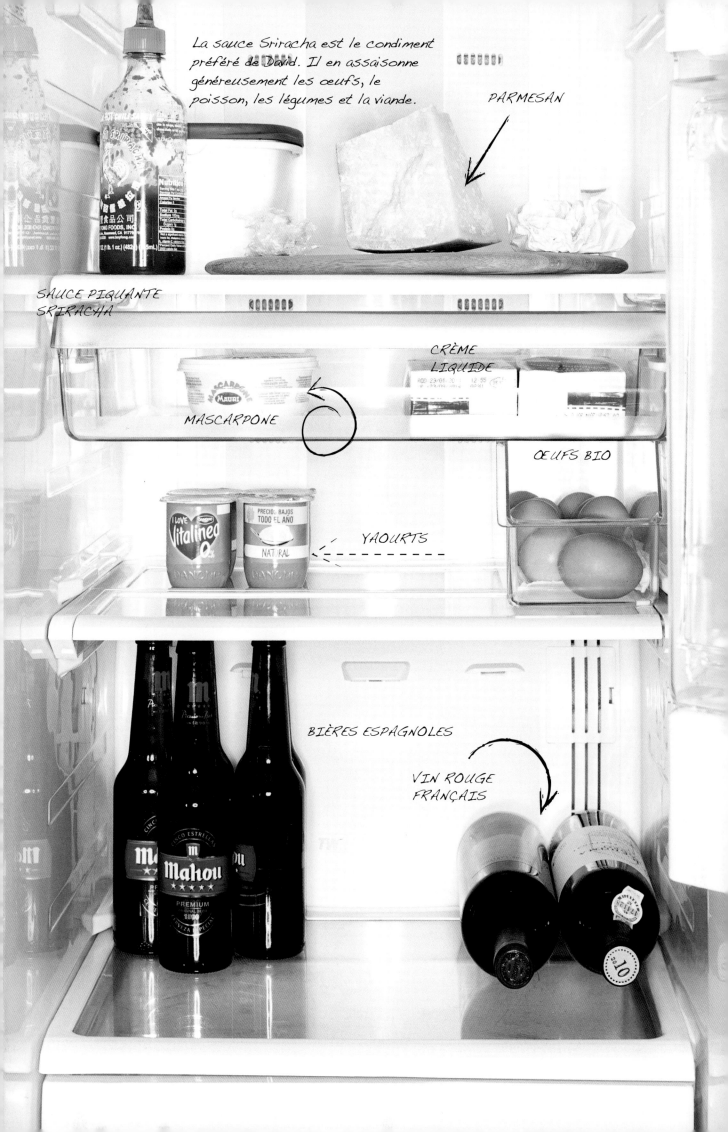

La sauce Sriracha est le condiment préféré de David. Il en assaisonne généreusement les œufs, le poisson, les légumes et la viande.

PARMESAN

SAUCE PIQUANTE SRIRACHA

CRÈME LIQUIDE

MASCARPONE

ŒUFS BIO

YAOURTS

BIÈRES ESPAGNOLES

VIN ROUGE FRANÇAIS

## Sauce Sriracha

Cette sauce piquante qui tient son nom de Si Racha, la ville où elle aurait été inventée en Thaïlande, est la plus vendue et probablement la plus appréciée au monde. Un mélange de piments, d'ail, de sucre et de vinaigre, vendue dans son inimitable bouteille rouge. Elle s'est fait sa place des étals des marchés aux supermarchés, en passant par les cuisines des grands chefs. Cette « sauce d'hommes » est produite par la Huy Fong Company, et déclinée en de nombreuses versions pour les fervents adeptes de la marque.

---

# COLIN EN DEMI-SEL
## AU CURRY ROUGE
### (*CURRY ROJO DE ALBAHACA Y PIMENTÓN DE LA VERA*)

### *Pour 4 personnes*

**Curry rouge**

40 petits piments rouges séchés

28 g de graines de coriandre

24 g de poivre blanc moulu

24 g de graines de cumin

40 g de clous de girofle

120 g de citronnelle grossièrement ciselée

200 g d'échalotes pelées et grossièrement hachées

120 g de gousses d'ail pelées

20 g de feuilles de combava

100 g d'huile de coco

1 l de bouillon de volaille

50 cl de lait de coco

20 g de paprika en poudre

50 g de sucre de coco

**Mie de pain au gril**

160 g de farine

200 g de sucre

240 g de beurre noisette

480 g d'œufs

7 g de curry de Madras en poudre

**Colin et dressage**

800 g de colin frais (200 g par portion)

1 l d'eau

100 g de sel

12 feuilles de basilic thaï

12 noix fraîches et tendres

50 g de lait de coco en poudre

20 g de tomates en poudre

Gelée de bergamote pour servir

**Curry rouge :**

Hydrater les piments en les plongeant 15 minutes dans l'eau tiède. Les égoutter et réserver. Avec un moulin à épices, moudre les graines de coriandre, le poivre blanc, les graines de cumin et les clous de girofle. À l'aide d'un robot de cuisine, mixer les épices moulues, la citronnelle, les échalotes, l'ail et les feuilles de combava jusqu'à obtenir une pâte. Dans une poêle, chauffer l'huile de coco à feu moyen. Ajouter la pâte et cuire 15 minutes en remuant souvent. Dans une grande casserole, chauffer le bouillon de volaille et le lait de coco sans porter à ébullition. Incorporer la pâte, le paprika fumé et le sucre de coco. Laisser mijoter pendant 1 heure. Égoutter et jeter les résidus solides.

**Mie de pain au gril :**

Mélanger tous les ingrédients au mixeur. Verser le mélange dans un siphon de deux cartouches. À l'aide de celui-ci, déposer la mousse dans un verre en plastique. Passer une minute au micro-ondes. Retirer du verre. Réchauffer au gril avant de servir.

**Colin et dressage :**

Découper le colin en 4 portions. Mélanger l'eau et le sel. Mariner le poisson dans l'eau salée pendant 15 minutes. Placer dans un sachet sous vide et cuire pendant 18 minutes dans de l'eau à 55 °C. Juste avant de servir, chauffer le poisson en le passant au gril. Avec un cuillère répartir le curry rouge dans une assiette. Surmonter du colin, des feuilles de basilic thaï et des noix fraîches. Saupoudrer de lait de coco et des tomates en poudre. Pour finir, ajouter la mie et quelques gouttes de gelée de bergamote.

*SAMSUNG RS21*

# POP-CORN,
## KETCHUP DE TAMARILLOS, CRÈME DE PARMESAN ET CITRON VERT

### *Pour 4 personnes*

**Ketchup de tamarillos**

2 l de vin rouge

12 petits tamarillos

30 g d'huile d'ail

100 g de sucre

3 cl de sauce Sriracha

6 cl de sauce Worcestershire de la marque Lea & Perrins

20 cl de vinaigre de riz

25 g grains de poivre de Sansho écrasés

6 g de sel

**Pop-corn et dressage**

200 g de parmesan récemment râpé à répartir

100 g de crème

Sel

53 cl d'huile végétale

200 g de grains de maïs

200 g de beurre

250 g de grains de maïs à éclater

Poivre noir du moulin

Zestes de 2 citrons verts

**Ketchup de tamarillos :**

Dans une casserole, réduire le vin à feu moyen-doux jusqu'à avoir 10 cl de liquide. Ajouter les tamarillos et retirer du feu. Une fois refroidis, placer le vin et les piments dans un sachet plastique. Expulser tout l'air du sac et fermer hermétiquement. Placer au réfrigérateur et laisser mariner 48 heures. À l'aide d'un robot de cuisine, mixer le mélange vin-tamarillos et les ingrédients du ketchup restants jusqu'à obtenir un mélange homogène.

**Pop-corn et dressage :**

Dans un mixeur, broyer 150 g de parmesan. Dans une casserole placée sur un feu doux, mélanger la crème et le parmesan. En remuant constamment, chauffer pendant 16 minutes, jusqu'à atteindre une température de 90 °C et obtenir un mélange émulsionné. Saler selon votre goût. Réserver la crème de parmesan.

Chauffer l'huile végétale dans une grande casserole. Lorsque l'huile est chaude, plonger les grains de maïs jusqu'à ce qu'ils prennent une légère couleur noisette. Retirer de l'huile et saler immédiatement. Une fois qu'ils sont refroidis, moudre les grains dans un mixeur. Réserver la poudre de maïs.

Dans une grande poêle, faire fondre le beurre à feu moyen-vif. Verser les grains de maïs à éclater et couvrir. Secouer la poêle délicatement pour que les grains éclatent sans brûler. Une fois éclatés, assaisonner de sel, de poivre noir et des 50 g de parmesan restants.

Répartir le pop-corn sur une grande feuille de papier cuisson ou sur une grande plaque. Arroser du ketchup de tamarillos et de la crème de parmesan. Saupoudrer de poudre de maïs et de zestes de citron vert.

## Pop-corn

Cultivé depuis des millénaires en Amérique du Sud et centrale, le maïs est originaire du Mexique et demeure l'une des plus vieilles céréales au monde. Le maïs éclate quand il est chauffé à une certaine température alors que l'humidité contenue dans le grain s'échappe. La texture aérienne qui en résulte est due à l'amidon qui se diffuse presque comme des bulles.

# MAGNUS
# **NILSSON**

FÄVIKEN

• ................................ •

## *Järpen, Suède*

L'établissement de Magnus Nilsson, le Fäviken, est sans doute le restaurant le plus recherché et le plus isolé du monde – quelque chose comme le Saint-Graal de la gastronomie. Il est situé dans le lointain nord-ouest de la Suède, sur le plus vaste domaine privé du pays. La cuisine de Magnus est, par nécessité, strictement locale et définie par les courtes saisons propres à cette région du monde.

Magnus, qui grandit dans une famille de gourmets au sein de laquelle tout le monde cuisine, décide de devenir chef alors qu'il n'est qu'au lycée. Il se forme au métier dans des cuisines parisiennes comme celles de l'Arpège. Puis, remercié car il ne parle pas assez bien français, Magnus atterrit à l'Astrance, restaurant triplement étoilé. Il rentre ensuite en Suède et étudie l'œnologie. Il obtient un poste de sommelier au Fäviken, qui était alors plus connu pour ses fondues d'élan servies aux touristes que pour sa gastronomie. Enfin, après une série de péripéties, il devient chef cuisinier.

« Chaque plat est servi dans un but précis et les gens mangent pour différentes raisons. Parfois, vous mangez parce que vous en avez besoin, d'autres fois, il s'agit d'un rituel social ; mais dans tous les cas, il est absurde d'en faire un moment désagréable. Le plaisir de manger est crucial, qu'il s'agisse d'un plat préparé à la maison ou servi dans un restaurant. »

À un frigo, Magnus préfère une cave, une tradition importante de la culture occidentale, que la plupart des gens ont délaissée depuis bien longtemps. « Tous les fermiers en ont une ici. C'est la façon la plus efficace de conserver des produits car la température y reste la même au fil de l'année. » Dans le « frigo », comme on pouvait s'y attendre, beaucoup de produits fermentés ou marinés : navets, camarines trempant dans l'eau et champignons marinant dans du vinaigre suédois. Ils côtoient le beurre baratté à la main et le jambon local. Les supermarchés étant rares dans la région, il préfère chasser, pêcher et cueillir dans les bois de la propriété, sans cesse à la recherche du produit parfait.

« Quand des amis viennent me voir, on aime bien cuisiner ensemble, la plupart du temps des choses simples, comme des ragoûts de viande, des légumes verts ou de la dinde rôtie. » Lorsqu'il n'est pas en cuisine, Magnus a d'autres passe-temps créatifs, il peint nature et paysages, prend des photos et voyage autant qu'il peut. « La curiosité est tellement importante » dit-il. « La découverte fait simplement partie de la vie. »

MAGNUS **NILSSON**

Järpen, Suède

## LA CAVE

Les caves, ancêtres du frigo moderne, sont depuis toujours utilisées pour conserver les légumes durant l'hiver, les empêchant ainsi de s'abîmer. Elles utilisent l'humidité naturelle et la température constante du sol pour contrer le développement des micro-organismes et de la moisissure, ainsi que le dégagement d'éthylène, un gaz favorisant la décomposition des fruits et légumes. Les aborigènes de l'actuelle Australie créèrent les premières caves il y a plus de quarante mille ans. Ils utilisaient le même principe que celui des caves modernes que l'on trouve désormais aux quatre coins du monde.

*CAVE SUÉDOISE CONSTRUITE SUR MESURES*

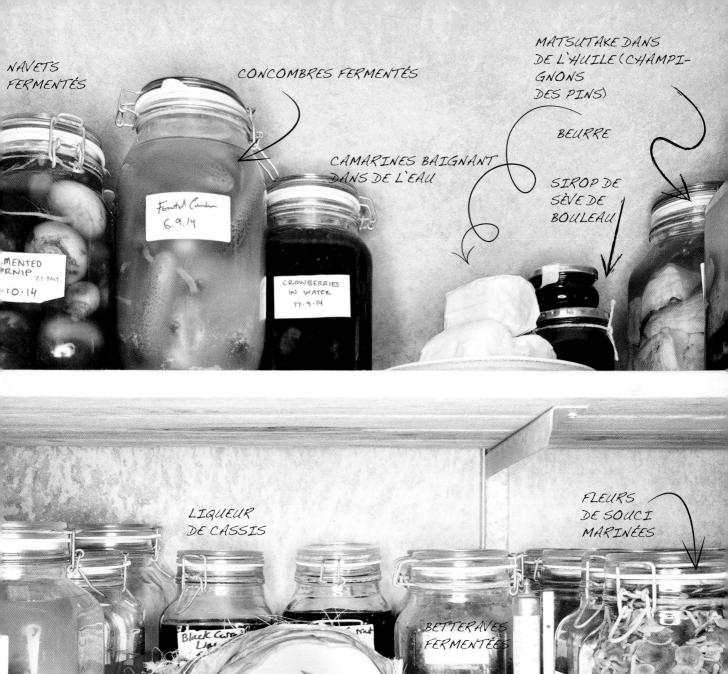

NAVETS
FERMENTÉS

CONCOMBRES FERMENTÉS

MATSUTAKE DANS
DE L'HUILE (CHAMPI-
GNONS
DES PINS)

BEURRE

CAMARINES BAIGNANT
DANS DE L'EAU

SIROP DE
SÈVE DE
BOULEAU

LIQUEUR
DE CASSIS

FLEURS
DE SOUCI
MARINÉES

BETTERAVES
FERMENTÉES

JAMBON CRU MAISON

CHOUX-FLEURS
MARINÉS

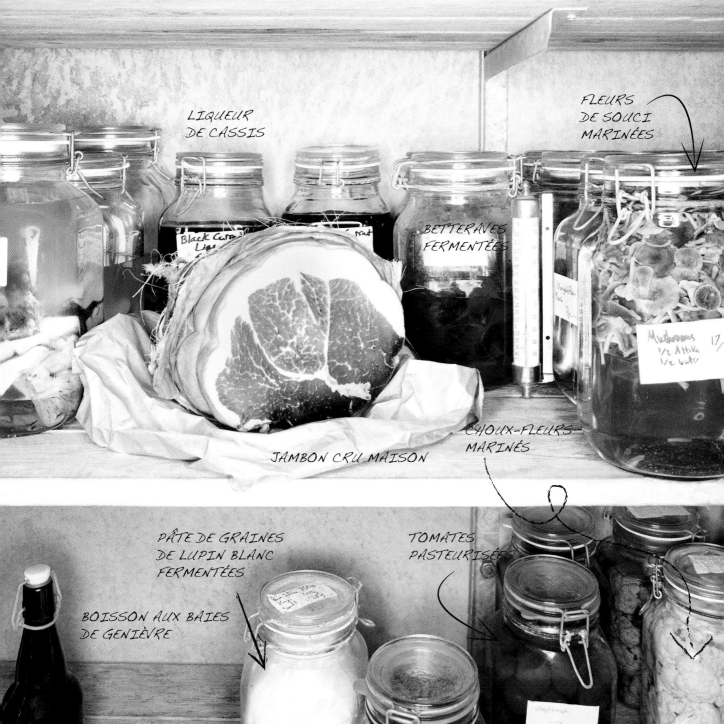

PÂTE DE GRAINES
DE LUPIN BLANC
FERMENTÉES

TOMATES
PASTEURISÉES

BOISSON AUX BAIES
DE GENIÈVRE

# CORNICHONS MARINÉS

### *Pour 1 grand bocal*

1 kg de petits cornichons
1 l d'eau
40 g de sel

Remplir un grand pot ou un bocal en verre avec
les cornichons. Mélanger le sel et l'eau, puis verser
sur les cornichons. Fermer hermétiquement le bocal
avec un couvercle. Laisser à température ambiante
et à l'abri de la lumière. Si la fermentation libère
trop de gaz, ouvrir le couvercle pour libérer un peu
de pression, puis fermer de nouveau. Les cornichons
sont prêts à être consommés après 2 à 3 semaines
de fermentation. Conserver les cornichons à
l'abri de la lumière, dans une cave ou dans un
réfrigérateur. S'ils sont conservés correctement, les
cornichons restent consommables très longtemps.

# GALETTES SUÉDOISES
## AU JAMBON

### *Pour 8 galettes*

25 g de levure de boulanger
12 g de sel
2 cl de sucre liquide ambré
60 cl de lait
7 g de carbonate d'ammonium
210 g de farine d'orge
210 g de farine de blé et un peu plus

Dans une casserole ou dans un grand bol, mélanger
la levure, le sel et le sucre liquide ambré, puis verser
le lait. Incorporer le carbonate d'ammonium et
remuer. Dans un grand bol, à part, tamiser les deux
types de farine. Verser lentement le mélange avec
le lait sur les farines. Battre avec une grande cuillère
jusqu'à obtenir une pâte fluide et épaisse. Laisser
gonfler à proximité d'un four chaud pendant
45 minutes environ.

Disposer la pâte sur un plan de travail et diviser
en petits pâtons d'environ 120 grammes chacun.
À la main et en saupoudrant de farine si nécessaire,
donner une forme de boule de 10 à 12 cm de
diamètre à chaque pâton. Laisser gonfler sous
un torchon ou sous de l'essuie-tout jusqu'à ce que
les pâtons aient doublé de volume.

Sur un plan de travail fariné, abaisser finement les
boules de pâte. Enlever l'excédent de farine. Cuire
dans un four à bois pendant 45 à 60 secondes,
jusqu'à obtenir une couleur légèrement dorée. Les
galettes doivent être consommées immédiatement
ou congelées le jour même. Idée de sandwich : servir
la galette beurrée et surmontée de *spickeskinka* (un
délicieux jambon tranché). Si possible, apprendre
auprès d'une vieille grand-mère suédoise qui a
l'expérience d'une vie entière passée à préparer
des galettes.

# MATT
# ORLANDO

AMASS

•••••••••••••••••••••••••••••••

### *Copenhague, Danemark*

*GORENJE ION GENERATION*

Les gastronomes du monde entier étaient hystériques en apprenant la nouvelle : le chef Matt Orlando, natif de San Diego, quitte le Noma, établissement mondialement connu pour sa nouvelle cuisine nordique, afin de voler de ses propres ailes dans un restaurant situé sur les docks de Copenhague. L'Amass est un restaurant gastronomique hautement conceptuel. Il est déjà considéré comme un haut lieu de la gastronomie mondiale.

« Le plus important, c'est le produit », répond Matt quand on lui demande quelle est sa philosophie culinaire. « Je demande à mes producteurs ce qu'ils ont, pas ce que je veux, puis je travaille avec. Les gens continuent d'appeler ma cuisine nordique, mais je cherche simplement à préparer des plats savoureux qui me plaisent et à trouver des textures intéressantes, tout en utilisant des produits de saison. »

Matt, formé à Le Bernardin, The Fat Duck et Per Se, pour ne citer que les établissements les plus prestigieux, est célèbre pour la pureté de sa technique et la variété des plats qu'il propose. Son freezer en est l'allégorie. Allant des produits achetés au supermarché aux légumes de saison rarissimes, Matt décrit son réfrigérateur : « Mon frigo est assez amusant, il reflète bien à quel point le travail s'immisce dans la vie personnelle. »

L'étagère du haut est réservée au miel. Des légumes sont éparpillés ici et là : topinambours, avocats et concombres. Ils côtoient du saké japonais, des cidres bio (la marque française L'Atelier de la Pépie et l'Espagnole Clos de les Soleres) et des algues rouges dont il vante l'utilité : « J'en ai toujours, vous pouvez tout assaisonner avec ça ». Des produits plus communs, comme la sauce César pour les salades, le sirop d'érable, et l'omniprésente bouteille de jus de pomme pour sa femme. Des restes de plats à emporter venant du restaurant chinois local se cachent dans un coin – la récompense d'un chef fatigué après une journée de travail. « Encore plus appréciable accompagné d'une bière de la brasserie Mikkeller. »

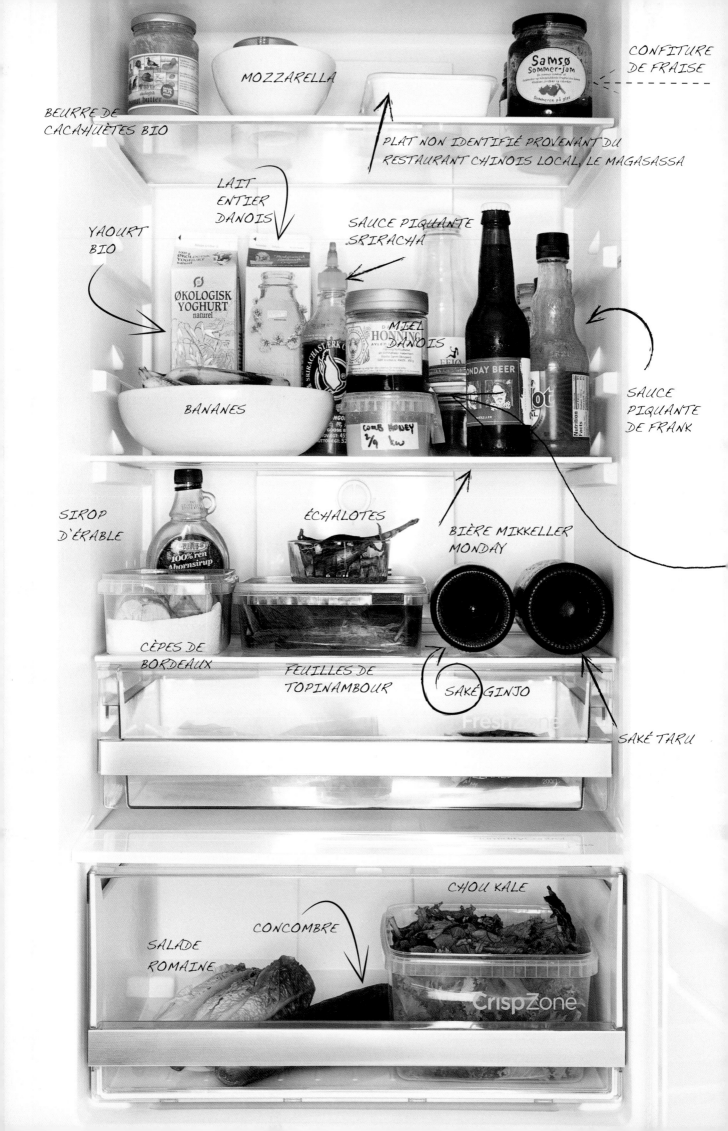

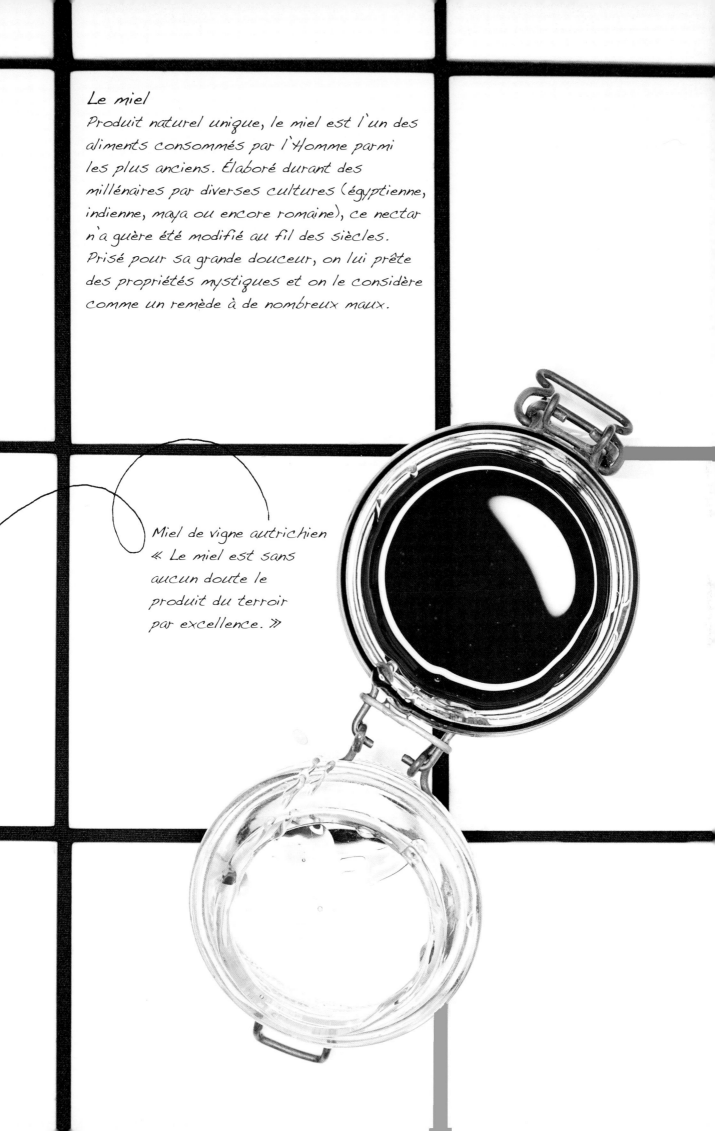

## Le miel

Produit naturel unique, le miel est l'un des aliments consommés par l'Homme parmi les plus anciens. Élaboré durant des millénaires par diverses cultures (égyptienne, indienne, maya ou encore romaine), ce nectar n'a guère été modifié au fil des siècles. Prisé pour sa grande douceur, on lui prête des propriétés mystiques et on le considère comme un remède à de nombreux maux.

Miel de vigne autrichien
« Le miel est sans aucun doute le produit du terroir par excellence. »

## SAUTÉ DE CHOU KALE
AUX PRUNES, ALGUES ROUGES
ET BEURRE NOISETTE

### *Pour 2 personnes*

20 g d'algues rouges

2 prunes dénoyautées et coupées chacune en 8

1 cl de vinaigre de cidre

60 g de beurre

7 cl d'huile de pépins de raisin

Feuilles de 1 botte de chou kale grossièrement
déchirées

2 cl de jus de citron

Sel

Poivre noir du moulin

Faire tremper les algues rouges dans l'eau froide
jusqu'à ce qu'elles ramollissent. Égoutter et réserver
les algues à température ambiante. Arroser les
morceaux de prunes de vinaigre de cidre. Dans
une poêle, faire fondre le beurre à feu moyen, en
remuant régulièrement jusqu'à ce que le beurre
mousse, dore et sente la noisette. Retirer du feu,
couvrir et réserver. Chauffer une grande poêle avec
l'huile de pépins de raisin. Lorsque l'huile commence
à fumer, ajouter le chou et saisir jusqu'à ce que les
extrémités des feuilles de chou noircissent. Retirer
le chou de la poêle et placer dans une grande
assiette creuse. Ajouter le beurre noisette, les algues
et le jus de citron. Remuer. Saler et poivrer selon
votre goût. Dresser avec les prunes.

## OIGNONS DOUX GRILLÉS
ET MAQUEREAUX SALÉS

### *Pour 4 personnes*

4 grands filets de maquereau

5 g de sel et un peu plus

4 gros oignons verts

2 cl d'huile de pépins de raisin

8 ml de jus de citron

8 g de feuilles de raifort grossièrement hachées

8 g de racines de raifort fraîches et râpées, à répartir

4 grandes feuilles de blettes

Fleurs de capucine

Fleurs de moutarde

Assaisonner les maquereaux de 5 g de sel et laisser
une nuit au réfrigérateur. Le jour suivant, retirer les
arêtes et la peau des maquereaux. Faire chauffer
le gril du four. Une fois le gril chaud, griller les
oignons jusqu'à ce qu'ils soient tendres. Tailler les
filets de maquereaux en dés. Ajouter, en remuant,
l'huile de pépins de raisin, le jus de citron, les feuilles
et la moitié des racines de raifort. Saler selon votre
goût. Passer les feuilles de blettes au gril jusqu'à
ce qu'elles commencent à flétrir. Étaler les feuilles
de blettes. Surmonter des oignons grillés et des filets
de maquereaux marinés. Former un paquet en
enroulant les maquereaux et les oignons dans
les feuilles de blettes. Décorer du raifort restant et
des fleurs de capucine et de moutarde.

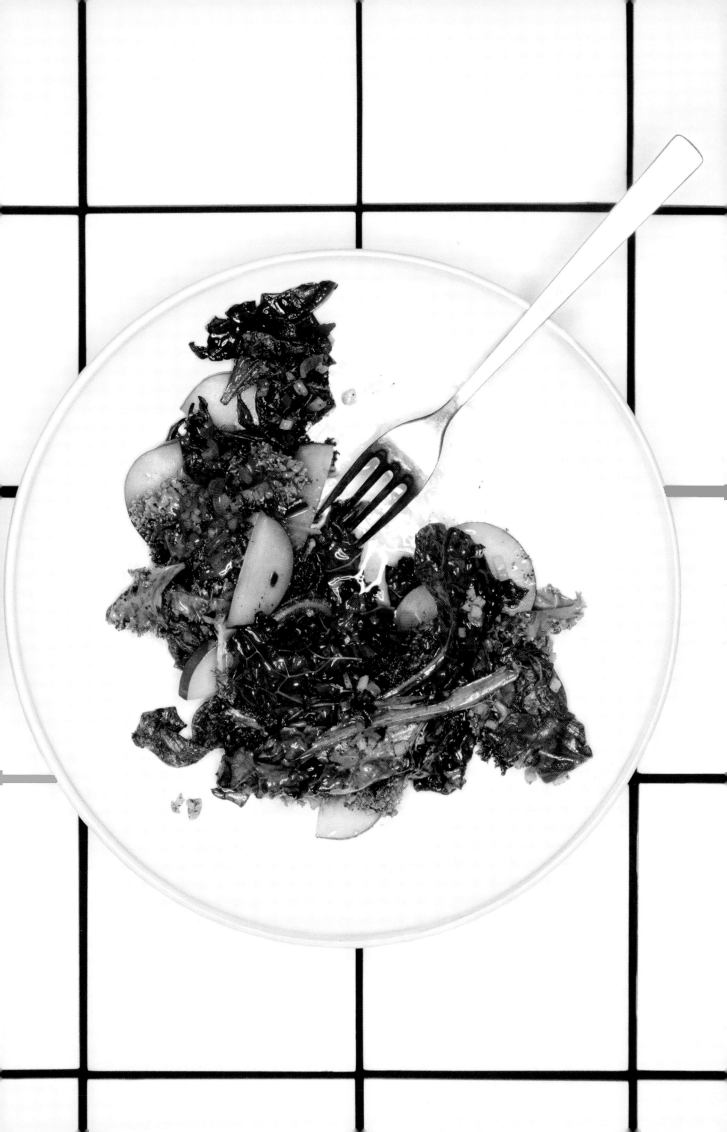

# YOTAM
# OTTOLENGHI
PLUSIEURS ÉTABLISSEMENTS DANS LONDRES

• ································· •

## *Londres, Angleterre*

Yotam, qui figure parmi les auteurs de livres de cuisine les plus célèbres et les plus appréciés, a trouvé sa recette parfaite. Il distille l'essence de la cuisine populaire orientale et méditerranéenne aux gourmets, en ravissant leurs papilles des nouvelles saveurs de sa cuisine ethnique et traditionnelle. Cuisinier d'abord adulé à la maison, Yotam travaille initialement comme journaliste à Tel-Aviv, puis s'installe à Londres où il travaille un temps au Cordon Bleu, et perfectionne ses connaissances en pâtisserie au sein du restaurant huppé, The Capital. Une chose en entraînant une autre, les opportunités se succèdent : il ouvre une chaîne de restaurants *take away*, rédige des articles de presse et écrit plusieurs livres de cuisine au succès retentissant. « Je suppose que j'ai commencé au bon moment, quand les gens cherchaient à sortir de leur confort », concède-t-il. « Ils ont découvert qu'il y avait d'autres styles de cuisine. Les marchés britannique et américain commençaient à apprécier la cuisine orientale et les gens s'intéressaient de plus en plus aux légumes. »

Le frigo de Yotam, toujours bien rempli, renferme un ensemble hétéroclite, des cadeaux des amis (chutney à la mangue maison) aux produits qu'il rapporte du travail, sans oublier un tas de choses venant des marchés et supermarchés du coin. La pâte orientale à filaments appelée *kataifi* – « j'adore manger ces pâtisseries bien croustillantes avec des aubergines et du fromage » – et le *lebné*, un fromage frais, côtoient les purées d'aubergines et les citrons marinés. Dans le congélateur subsiste un fond de volaille, reste du dernier repas de Noël. « J'ai de tout dans mon frigo, je ne suis pas un puriste. »

Bien que Yotam fasse ses courses un peu partout, du magasin Whole Foods aux petits producteurs bio, il lui arrive de dérober quelques produits dans sa cuisine-laboratoire, qui est à l'image de sa dépendance aux produits méditerranéens, nord-africains et asiatiques. « Les produits venant de régions ensoleillées m'inspirent beaucoup. C'est comme si le soleil transparaissait à travers la nourriture. »

| | | | |
|---|---|---|---|
| 1 | Moutarde à l'ancienne | 25 | Beyaz Peynir (fromage de brebis) |
| 2 | Moutarde anglaise forte | 26 | Boules de lebné |
| 3 | Raifort et betteraves | 27 | Ricotta |
| 4 | Pâte de piment fumé | 28 | Feuilles de vigne farcies |
| 5 | Câpres | 29 | Fond de volaille |
| 6 | Cornichons | 30 | Vinaigrette |
| 7 | Sauce au raifort | 31 | Purée d'aubergines |
| 8 | Carpe farcie | 32 | Miso bio |
| 9 | Pâte de crevettes | 33 | Salami |
| 10 | Harissa | 34 | Saumon fumé |
| 11 | Bisque de homard | 35 | Avocat |
| 12 | Lentilles mijotées | 36 | Viande de boeuf hachée |
| 13 | Gombo mijoté | 37 | Œufs bio |
| 14 | Pâte de tamarin | 38 | Harengs |
| 15 | Citron vert en conserve | 39 | Céleri |
| 16 | Chutney à la mangue | 40 | Fenouil |
| 17 | Citrons marinés | 41 | Grenade |
| 18 | Feuilles de vigne | 42 | Échalotes |
| 19 | Confiture de clémentine | 43 | Laitue |
| 20 | Confiture de cassis | 44 | Tomates |
| 21 | Confiture de groseille et de sureau | 45 | Citron |
| | | 46 | Piment |
| 22 | Airelles | 47 | Citron vert |
| 23 | Mozzarella aux truffes | 48 | Carottes |
| 24 | Yaourt à la grecque bio | 49 | Herbes fraîches |

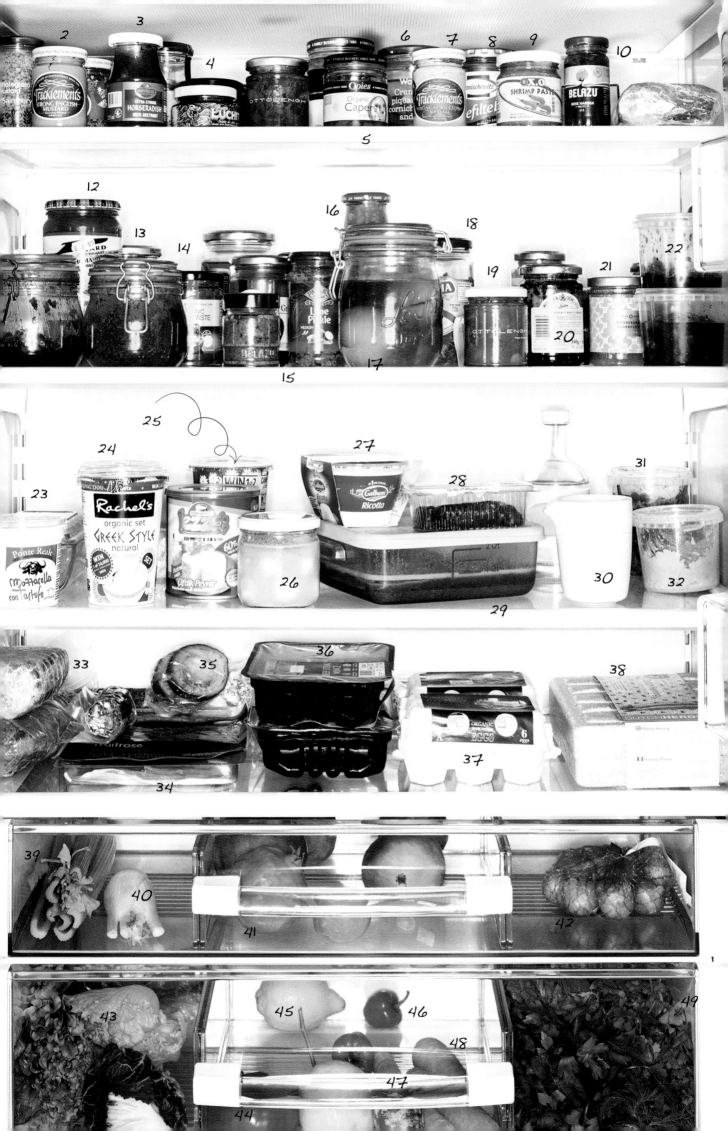

*SUB ZERO, ICBBI-36UFD*

« Mon obsession pour les citrons (et plus généralement pour tout ce qui est vert) en fait une salade idéale sur une île déserte. C'est rapide à préparer, avec un goût de noix (le farro), acide (le citron) et frais (les herbes). Le tout avec plein de textures différentes. Un véritable festin printanier. »

# SALADE DE FÈVES
# ET DE FARRO

### *Pour 6 personnes*

70 g de graines de farro

350 g de fèves fraîches ou congelées

1 petite laitue taillée dans la longueur en morceaux de 1,5 cm

2 c. à s. de citron confit émincé

5 g de feuilles de menthe grossièrement ciselées

10 g de feuilles de persil grossièrement ciselées

10 g de feuilles de basilic grossièrement ciselées

5 g de menthe séchée

1,5 cl de jus de citron

4,5 cl d'huile d'olive

2 g de sel

Poivre noir du moulin

70 g de fromage de chèvre

2 g de piments d'Urfa moulu

Porter une casserole d'eau à ébullition. Ajouter les graines de farro et laisser mijoter environ 18 minutes à feu moyen, jusqu'à ce qu'elles soient légèrement trop cuites. Égoutter et rincer à l'eau froide. Réserver et laisser sécher.

Porter une grande casserole d'eau à ébullition. Incorporer les fèves et laisser mijoter pendant 2 minutes. Égoutter et rincer à l'eau froide. Peler les fèves et jeter la peau.

Dans un cul-de-poule, mélanger les fèves, le farro, la laitue, le citron confit, la menthe fraîche, le persil, le basilic, la menthe séchée, le jus de citron et l'huile d'olive. Mélanger délicatement, en assaisonnant de sel et d'une généreuse quantité de poivre noir. Disposer la salade dans des assiettes creuses. En l'émiettant, parsemer de fromage de chèvre. Saupoudrer de piments d'Urfa moulu.

## GÂTEAU DE SEMOULE AUX AMANDES ET À LA ROSE

### _Pour 8 personnes_

**Gâteau**

250 g de poudre d'amandes

170 g de semoule

12 g de graines de fenouil grillées et moulues

6 g de levure chimique

1 g de sel

300 g de beurre doux à température ambiante

330 g de sucre semoule

4 œufs légèrement battus

Zestes de 1 citron

1,5 cl de jus de citron

3 cl d'eau de rose

2 ml d'extrait de vanille

**Sirop**

10 cl de jus de citron

8,5 cl d'eau de rose

100 g de sucre semoule

**Crème**

200 g de yaourt à la grecque

200 g de crème fraîche

10 g de sucre glace

1,5 cl d'eau de rose

3 g de pétales de rose séchés (pour le dressage)

**Gâteau :**
Préchauffer le four à 160 °C. Beurrer un moule à charnière de 22 cm de diamètre et chemiser de papier cuisson. Mélanger la poudre d'amandes, la semoule, les graines de fenouil, la levure chimique et le sel. Réserver les ingrédients secs. Placer le beurre et le sucre dans la cuve d'un batteur, puis mixer jusqu'à obtenir un mélange homogène. Veiller à ne pas trop travailler le mélange pour ne pas incorporer trop d'air. Ajouter lentement les œufs en raclant de temps en temps les parois du bol. Une fois les œufs liés, incorporer délicatement et à la main les ingrédients secs. Ajouter les zestes de citron, le jus de citron, l'eau de rose et la vanille. Mélanger délicatement et verser la pâte dans le moule chemisé. Égaliser avec une palette et cuire pendant 1 heure. Pour savoir si le gâteau est cuit, planter une pointe de couteau : elle doit ressortir sèche mais grasse.

**Sirop :**
Pendant que le gâteau cuit, réaliser le sirop. Dans une petite casserole placée sur un feu moyen, mélanger le jus de citron, l'eau de rose et le sucre. Porter à ébullition en veillant à ce que le sucre se dissolve bien. Retirer du feu. À la sortie du four, arroser le gâteau du sirop encore chaud. Laisser refroidir à température ambiante.

**Crème et dressage :**
Monter le yaourt à la grecque, la crème fraîche, le sucre glace et l'eau de rose. Découper le gâteau et répartir dans plusieurs assiettes. Arroser chaque part d'une généreuse cuillère de crème et saupoudrer de pétales de rose.

# JEAN-FRANÇOIS
## PIÈGE

LE GRAND RESTAURANT DE JEAN-FRANÇOIS PIÈGE

● ......................... ●

### *Paris, France*

*SAMSUNG SIDE-BY-SIDE SRS683GDHLS*

Jean-François Piège est une sommité de la gastronomie française : ancien chef du restaurant triplement étoilé Alain Ducasse au Plaza Athénée, puis du restaurant doublement étoilé Les Ambassadeurs de l'Hôtel de Crillon, et enfin du restaurant gastronomique éponyme Jean-François Piège, haut lieu de la gastronomie auréolé de deux étoiles Michelin. Il vole aujourd'hui de ses propres ailes avec le restaurant Clover, ouvert avec Élodie son épouse en décembre 2014. Un restaurant de poche et de caractère niché en plein cœur de Saint-Germain-des-Prés dans lequel il propose une cuisine instantanée et personnelle. Il inaugure dès septembre 2015 son nouveau restaurant gastronomique Jean-François Piège / Le Grand Restaurant sur la rive droite. Véritable vaisseau amiral du chef, ce restaurant devient son laboratoire de pensées et de haute cuisine, à deux pas de la rue du Faubourg-Saint-Honoré, dans le 8e arrondissement de Paris.

Jean-François Piège s'est frayé son propre chemin et beaucoup le considèrent comme le pont reliant le passé et le futur de la gastronomie française. Sa connaissance des ingrédients et sa maîtrise technique sont irréprochables. Passionné et collectionneur de livres de cuisine anciens et contemporains, il a constitué au fil des années une bibliothèque de plus de 10 000 ouvrages. Fort de ces bases historiques et traditionnelles de la cuisine française et internationale, il crée et propose aujourd'hui une cuisine férocement personnelle, emplie de modernité et de sensibilité.

Son domicile, de bon goût et aux styles variés, situé en plein cœur historique de Paris abrite une cuisine d'amateur La Cornue sans prétention mais savamment équipée : mixeurs Kitchen Aid, poêles et casseroles Mauviel, ustensiles et couteaux de chef bien sûr. Comme on peut s'y attendre pour un chef prestigieux, sa cuisine est aussi immaculée qu'une table étoilée, avec la générosité qui va avec.

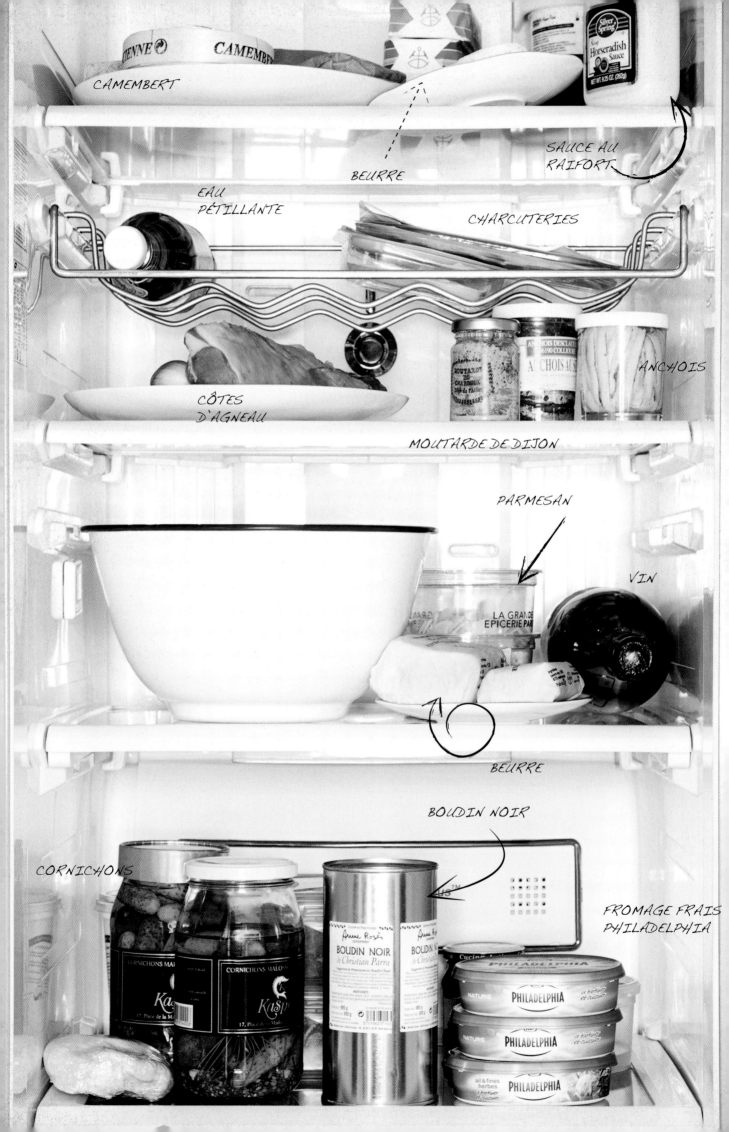

CAMEMBERT

BEURRE

SAUCE AU RAIFORT

EAU PÉTILLANTE

CHARCUTERIES

CÔTES D'AGNEAU

ANCHOIS

MOUTARDE DE DIJON

PARMESAN

VIN

BEURRE

BOUDIN NOIR

CORNICHONS

FROMAGE FRAIS PHILADELPHIA

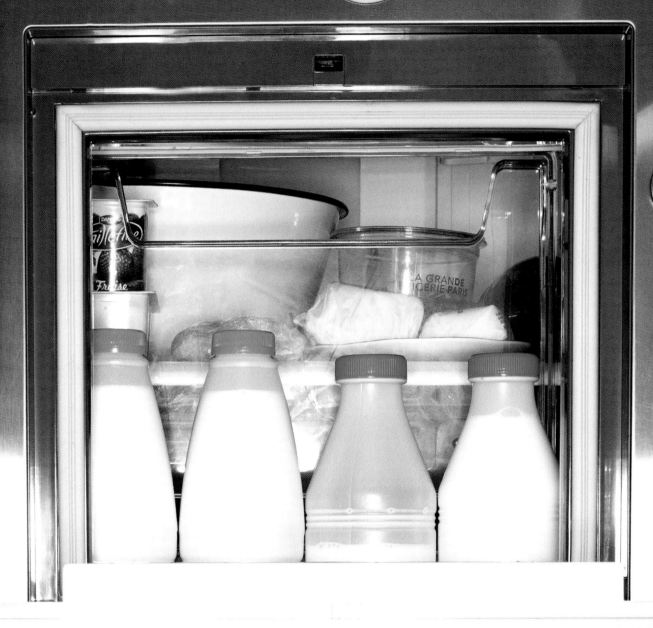

## Le raifort

Utilisé pour ses vertus médicinales contre les douleurs de dos et les bronchites, comme aphrodisiaque, voire anti-gueule de bois, le raifort est un ovni dans le paysage culinaire. Dans l'Angleterre du XVIᵉ siècle, le raifort, doux cousin du brocoli, du chou et du wasabi, était fréquemment utilisé comme accompagnement du bœuf et du poisson. Il a fallu attendre le début des années 1850 pour qu'il soit massivement commercialisé aux États-Unis. La plante elle-même n'a ni odeur ni goût avant d'être coupée. À la coupe, la substance chimique apportant son goût à l'huile de moutarde est libérée. La sauce au raifort se compose de raiforts auxquels a été ajoutée de la mayonnaise ou de la salad cream, une sauce très populaire au Royaume-Uni.

## CASSEROLE D'AGNEAU
ET SPAGHETTIS

### Pour 4 personnes

2 tomates
8 côtes d'agneau
Sel
Piment d'Espelette moulu
6 cl d'huile d'olive à répartir
3 échalotes taillées en brunoise
1 oignon jaune taillé en brunoise
2 gousses d'ail émincées
240 g de spaghettis
12 cl de vin blanc sec
1 cube de bouillon de volaille
Feuilles de thym frais (pour le dressage)
1 bouquet de persil plat ciselé

Porter une grande casserole d'eau à ébullition, ajouter les tomates et cuire 30 secondes. Retirer de l'eau, peler et tailler les tomates en brunoise. Parsemer l'agneau de sel et de piment d'Espelette selon votre goût. Dans une poêle en fonte, chauffer 4,5 cl d'huile d'olive à feu moyen. Saisir l'agneau de chaque côté en lui donnant une coloration dorée. Incorporer les échalotes, l'oignon et l'ail. Faire revenir 5 minutes. Ajouter les tomates et cuire 5 minutes. Ajouter l'huile d'olive restante puis les spaghettis. Verser le vin blanc et laisser mijoter jusqu'à ce que le liquide réduise de moitié. Déglacer la poêle. Couvrir d'eau les spaghettis et les côtes d'agneau. Ajouter le cube de bouillon. Assaisonner de piment d'Espelette et de sel. Porter à ébullition puis réduire le feu jusqu'au frémissement et cuire 15 minutes. Ajouter un peu plus d'eau si nécessaire et vérifier l'assaisonnement. Surmonter des feuilles de thym et du persil.

## OMELETTE AUX CHIPS

### Pour 2 personnes

125 g de chips
4 œufs entiers
2 poignées de coriandre ciselée
1 gousse d'ail émincée
1 pincée de piment d'Espelette moulu
1,5 cl d'huile d'olive

Percer un trou dans le paquet de chips et écraser afin de broyer les chips à l'intérieur. Verser les miettes de chips dans un bol et réserver. Casser les œufs dans un bol et battre énergiquement. Verser les œufs dans le bol contenant les chips et mélanger avec une fourchette. Ajouter la coriandre, l'ail et le piment d'Espelette. Dans une poêle antiadhésive, chauffer l'huile d'olive à feu moyen. Verser le mélange à base d'œufs et cuire à feu doux pendant 3 minutes. Lisser les côtés et le dessus de l'omelette avec le dos d'une cuillère. Faire glisser l'omelette dans une assiette puis, de la même manière, remettre l'omelette dans la poêle en la retournant. Cuire 1 minute. Lisser de nouveau les côtés et le dessus de l'omelette. Servir aussitôt.

# CHRISTIAN F.
# **PUGLISI**

RELÆ

• • • • • • • • • • • • • • • • • • • • • • • • • • • • •

## *Copenhague, Danemark*

Un des chefs les plus prometteurs de Copenhague, Christian Puglisi, moitié sicilien, moitié norvégien, était encore enfant quand il est arrivé au Danemark. Il travaille dans les meilleures cuisines du monde, dont des établissements aussi différents que Taillevent, elBulli et Noma. Aussi illustre qu'ait été sa formation, il se rend compte qu'il ne pourra s'épanouir que dans son propre restaurant, s'attardant uniquement sur ce qui est essentiel à ses yeux. Relæ en est l'aboutissement : un lieu où la cuisine est au premier plan, simple mais créative, et sans les fioritures parfois inhérentes aux autres établissements gastronomiques.

Le modeste frigo de Christian est en harmonie avec son attitude décontractée et son caractère discret : des produits de très bonne qualité, dérobés dans les cuisines de son restaurant étoilé et des pâtes maison préparées par des amis. Du boudin italien accompagné d'un excellent émincé de piments locaux siège aux côtés de sa sauce aux poissons préférée, à base de têtes d'anchois, qu'il a découverte lors de vacances dans le sud de l'Italie. Il revendique sa suprématie sur tout autre sauce, particulièrement lorsqu'elle est alliée à la cuisine thaï. Il se qualifie lui-même de fou de vinaigre, qu'il soit de vin blanc, de pomme ou de cerise. Exception faite du vinaigre balsamique, qu'il considère trop sucré et délicat pour être mélangé à d'autres aliments.

Bien que les premiers plats maison qu'il ait cuisinés (pour une petite amie potentielle) lui aient été inspirés par son travail de sous-chef « apprécié » au Noma – des visions de tartare enrobé d'oseille et trempé dans une émulsion d'estragon lui sont apparues –, sa cuisine destinée aux amis et à la famille tend désormais à la simplicité et se situe à des années lumières de ce qu'il réalise dans les cuisines de son restaurant. « Le dimanche matin, lessivé par ma semaine de travail, tout ce dont j'ai envie est un poulet rôti et de la cuisine italienne simple. Je cuisine avec ce que j'ai dans mon frigo et y ajoute quelques herbes de mon jardin, c'est tout. »

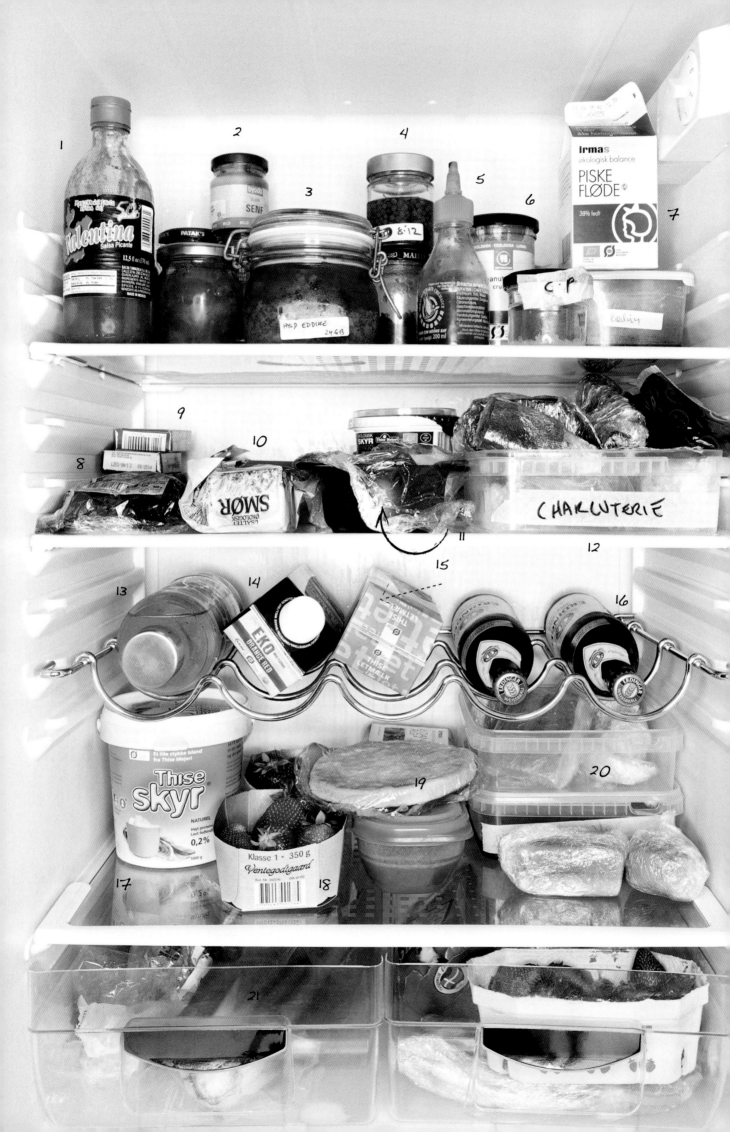

1    Sauce piquante

2    Moutarde de Dijon

3    Vinaigre de sureau

4    Baies de sureau

5    Sauce piquante Sriracha

6    Beurre de cacahuètes

7    Crème

8    Miso

9    Pâté de foie

10   Beurre

11   ' Nduja (andouille calabraise)

12   Charcuterie

13   Eau gazeuse maison

14   Jus d'orange

15   Lait

16   Bières

17   Yaourt islandais

18   Fraises

19   Projet de gâteau d'anniversaire
     pour sa petite amie

20   Assortiment de fromages

21   Céleri

GORENJE K337

# SPAGHETTIS
## AUX ANCHOIS ET
## À LA CHAPELURE

### *Pour 4 personnes*

2 petits anchois en conserve de 90 à 100 g chacun,
de préférence de la marque Lolin

1,5 cl d'huile de tournesol

1 gousse d'ail émincée

100 g de chapelure

400 à 500 g de spaghettis de très bonne qualité

1 poignée de feuilles de persil

1,5 cl d'huile d'olive

50 g de parmesan fraîchement râpé

Retirer et jeter l'huile de la conserve d'anchois. L'huile utilisée pour les conserves est rarement de bonne qualité. Porter une grande casserole d'eau salée à ébullition. Dans une grande poêle, chauffer à feu moyen l'huile de tournesol. Incorporer et faire revenir l'ail jusqu'à obtenir une texture fondante. Ajouter la chapelure. Dorer la chapelure, en ajoutant un peu plus d'huile si nécessaire. Couper les filets d'anchois en deux, mais pas plus petit : les anchois de qualité offrent une texture qu'il est important de préserver.

Cuire les spaghettis *al dente* et égoutter. Réserver la moitié de la chapelure. Incorporer les pâtes à la poêle contenant le reste de chapelure. Ajouter les anchois, le persil et l'huile d'olive. Afin de chauffer ces ingrédients sans les faire cuire, laisser sur le feu moins d'une minute en remuant régulièrement. Saupoudrer de parmesan et de la chapelure restante.

# FRUITS ROUGES
## SAUCE BABEURRE (*KOLDSKÅL*)

### *Pour 4 personnes*

10 cl de jaune d'œuf

60 g de sucre glace

Zestes et jus de 2 citrons

1 l de babeurre

500 g de fraises ou de framboises

Blanchir les jaunes œufs et le sucre jusqu'à obtenir une texture aérienne. Incorporer rapidement les zestes de citron. Ajouter le babeurre puis le jus de citron. Réserver au frais quelques heures avant de servir. Si le mélange commence à perdre son homogénéité, monter de nouveau. Surmonter des fraises ou des framboises fraîchement découpées. Le *Koldskål* est souvent servi sur un lit de fruits rouges. Il est très apprécié les jours ensoleillés !

# JOAN
# **ROCA**

Joan Roca, un des plus grands chefs au monde, et ses frères, le sommelier Josep et le chef pâtissier Jordi, forment probablement la famille de cuisiniers la plus incroyable de notre siècle. Leur restaurant, situé dans un ancien quartier ouvrier de Gérone, est tout proche de l'établissement familial dans lequel sa mère propose toujours une cuisine simple et honnête aux habitants et aux voyageurs gourmets qui ne peuvent accéder au Saint-Graal : le restaurant triplement étoilé de son fils. Célèbres pour leur respect des traditions et pour avoir donné une autre dimension à la cuisine catalane, ils figurent unanimement au premier plan de la cuisine contemporaine.

Joan Roca, qui vit près de son restaurant, cuisine tous les jours entre les services du midi et du soir pour sa femme et ses deux enfants. Les repas sont la plupart du temps composés de légumes, accompagnés de poissons locaux (marlin, bar et lotte sont ses préférés), de veau ou de canard pour les protéines.

« Nous sommes chanceux d'avoir une cuisine professionnelle aussi près » dit-il. « Nous nous servons dans les frigos du restaurant ou faisons le marché de Gérone. Je m'y rends tous les samedis avec ma fille pour découvrir les nouveautés. Ce marché reflète les saisons et les produits qui nous entourent. »

La famille mange beaucoup de légumes (au wok avec des pâtes fraîches et de la sauce soja), accompagnés de poisson ou de poulet, relevés avec des piments mexicains ou asiatiques. « On adore manger épicé », précise-t-il. La paella ou le risotto et les veloutés de légumes sont des incontournables, mais la recette favorite reste le pigeon (cuit avec le foie) accompagné de riz aux truffes, si c'est la saison. Le plat que le chef préfère est l'*escudella* de sa grand-mère : une soupe préparée traditionnellement avec des boulettes de viande, des légumes de saison et des pâtes ou du riz. Il affectionne également les lamelles d'agneau croustillantes disposées sur du *pan con tomate*, que l'on mange avec les mains.

Le frigo renferme des spécialités locales : les gambas de Palamos qu'il qualifie de « produit extraordinaire », du fromage de Galice, de la tapenade d'olives noires « parfaite pour les vinaigrettes ». On y trouve aussi des oignons émincés et de la sauce tomate, pour les pâtes en sauce. Jambon ibérique et boudin blanc locaux mangés froids, pain congelé et vite réchauffé pour faire des sandwichs, ou bouillons préparés à la volée, constituent autant d'en-cas délicieux et faciles à préparer.

La famille demeure l'indéfectible lien entre les vies privée et professionnelle : « Avec mes frères nous avons des intérêts communs pour la science, la botanique, l'art visuel, la littérature et les voyages. Nous partageons un processus créatif qui nous permet d'élaborer des plats riches en saveurs et intéressants. Nous extrapolons à partir de nos traditions et créons quelque chose d'extraordinaire. »

*MIELE WHIRLPOOL WTE3813*

## MONTSERRAT **FONTANÉ,** CAN ROCA

Derrière la cuisine avant-gardiste proposée par les frères Roca depuis presque trente ans se cache leur mère, Montserrat Fontané. Elle a tenu Can Roca, un modeste restaurant situé à quelques centaines de mètres de leur établissement révolutionnaire. Ils ont tous trois appris la valeur du travail à ses côtés. Chaque jour, ils la rejoignent pour déjeuner.

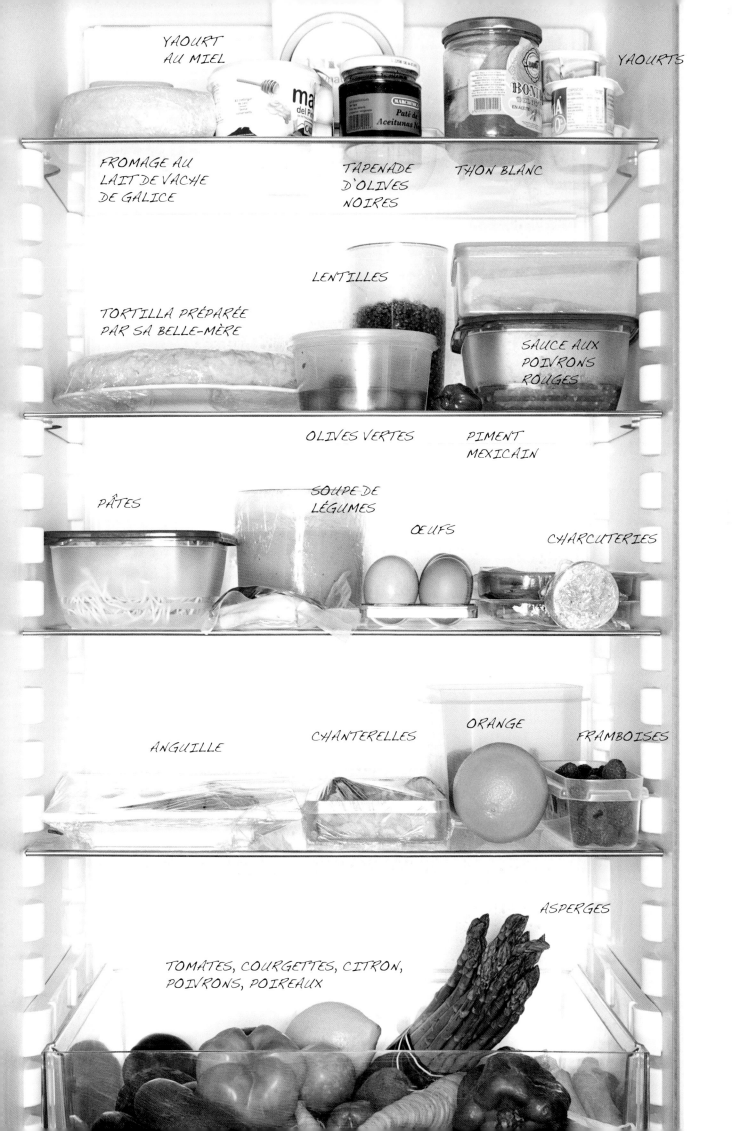

YAOURT
AU MIEL

YAOURTS

FROMAGE AU
LAIT DE VACHE
DE GALICE

TAPENADE
D'OLIVES
NOIRES

THON BLANC

LENTILLES

TORTILLA PRÉPARÉE
PAR SA BELLE-MÈRE

SAUCE AUX
POIVRONS
ROUGES

OLIVES VERTES

PIMENT
MEXICAIN

PÂTES

SOUPE DE
LÉGUMES

ŒUFS

CHARCUTERIES

ANGUILLE

CHANTERELLES

ORANGE

FRAMBOISES

ASPERGES

TOMATES, COURGETTES, CITRON,
POIVRONS, POIREAUX

## CRÈME DE COURGETTES
## AU PESTO

### Pour 4 personnes

1 poignée de feuilles de basilic
5 cl d'huile d'olive
10 cl d'eau
2 g de sel et plus pour saler au goût
600 g de courgettes émincées
20 cl de crème épaisse
100 g de mascarpone
Poivre noir du moulin
40 g de pignons de pin torréfiés

Réserver quelques-unes des plus petites feuilles de basilic pour le dressage. À l'aide d'un robot de cuisine, mixer le basilic restant et l'huile d'olive. Réserver le mélange.

Incorporer l'eau et le sel dans une cocotte-minute. Ajouter les courgettes. Porter à ébullition et cuire 2 minutes. Retirer la cocotte du feu et vider l'eau. Avec un robot de cuisine, mixer les courgettes jusqu'à obtenir un mélange homogène. Laisser refroidir la crème de courgettes dans un bain-marie d'eau froide afin qu'elle ne perde ni sa couleur ni sa saveur. Dans un bol, mélanger la crème épaisse et une pincée de sel. Ajouter le mascarpone et battre jusqu'à obtenir une texture onctueuse et légère, semblable à une crème fouettée. Saler et poivrer selon votre goût.

Répartir la crème de courgettes dans 4 assiettes creuses. Ajouter une cuillère de crème de mascarpone au centre de chaque assiette. Assaisonner d'huile au basilic. Parsemer de pignons de pin et de feuilles de basilic.

## RIZ SAUTÉ AUX CHAMPIGNONS
## ET À L'ANGUILLE FUMÉE

### Pour 4 à 6 personnes

2 l d'eau
400 g de boletus edulis nettoyés et émincés
400 g de girolles nettoyées et émincées
1 oignon jaune taillé en brunoise
Huile d'olive
1 tomate taillée en brunoise
2 gousses d'ail émincées
1 poivron vert émincé
¼ poivron rouge émincé
400 g de riz rond
250 g d'anguille fumée et hachée
Sel
1 poignée de feuilles de roquette (pour le dressage)
Fleurs d'ail (pour le dressage)

Faire bouillir l'eau dans une grande casserole. Incorporer les bolets et les girolles. Cuire pendant 2 minutes. Égoutter en conservant l'eau de cuisson. Dans une poêle en fonte, faire sauter l'oignon dans un filet d'huile d'olive. Ajouter la tomate et cuire jusqu'à évaporation du jus. Ajouter les champignons et cuire quelques minutes. Incorporer l'ail et l'ensemble des poivrons. Poursuivre la cuisson jusqu'à ce que les légumes soient caramélisés et que les champignons aient rendu leur jus. Ajouter le riz et remuer pour mélanger. Incorporer lentement l'eau de cuisson des champignons et cuire à feu vif pendant 8 minutes. Réduire le feu jusqu'au frémissement et poursuivre la cuisson quelques minutes, jusqu'à ce que le riz soit tendre. Ajouter l'anguille hachée de manière à la chauffer légèrement. Veiller à ne pas trop la cuire. Saler. Servir parsemé de feuilles de roquette et de fleurs d'ail.

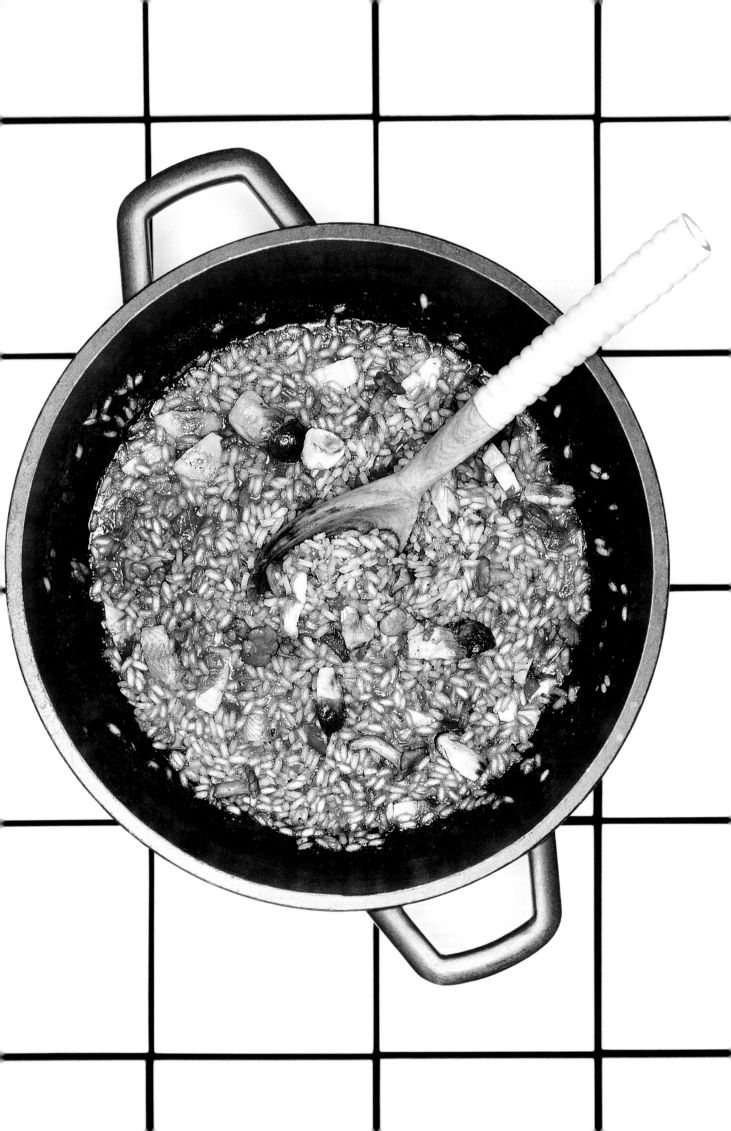

# DOUCE
# **STEINER**

RESTAURANT HIRSCHEN

• ........................................... •

*Sulzburg, Allemagne*

« Je vis dans la plus belle région d'Allemagne. Ce restaurant est, et a toujours été, ma maison », dit Douce Steiner, la connue des femmes chefs allemandes. Douce commence à cuisiner dans le restaurant de son père, lui-même grand chef, ouvert il y a trente-cinq ans avec sa mère française. Dès son plus jeune âge, elle veut faire de la cuisine son métier. Elle commence par travailler dans l'hôtel-restaurant de ses parents, créé et installé en pleine Forêt-Noire. Douce collabore ensuite avec d'éminents chefs triplement étoilés, tels que Georges Blanc et Harald Wohlfahrt.

Après une école de cuisine à Heidelberg, Douce revient enceinte et accompagnée de son mari pour reprendre les rênes de l'affaire familiale, l'élevant aux sommets de la gastronomie. Sa mère travaille lors des services du petit-déjeuner et joue le rôle de sommelier. Son père, bien qu'absent des cuisines, garde un œil sur les affaires et participe au ravitaillement. Et sa fille encore adolescente ambitionne déjà de reprendre le poste de chef. « Elle doit d'abord finir ses études », rétorque la maman chef.

Douce, qui décrit sa cuisine comme profondément « française et classique, moderne et légère, aux nombreux arômes », est à cheval sur le choix des produits. Sa quête des ingrédients les plus purs l'entraîne en Allemagne, en Italie et surtout en France, où elle se rend deux fois par semaine pour faire ses courses.

Les Steiner vivent derrière le restaurant et s'y servent la plupart du temps. « C'est ridicule d'aller ailleurs quand les placards juste en dessous sont remplis de bonnes choses. » Un shopping tout ce qu'il y a de plus banal assure l'approvisionnement en produits de base : eau, vin, beurre, fromage, jambon et cornichons. Le freezer est réservé au pain et aux restes.

Ses produits préférés sont le boudin et le salami de Sulzburg, le vacherin Mont d'Or, le vieux gruyère suisse et pour le grignotage, les pommes Chantecler. Il n'y a jamais rien d'industriel et la malbouffe est bannie du frigo. « Nous mangeons de tout, tant que c'est frais. Ça ne veut pas dire qu'on mange du homard et du foie gras tous les jours. On privilégie simplement la qualité. » Un repas typique serait une pizza et un bouillon de volaille, ou de la viande grillée avec une salade de crudités.

« J'ai beaucoup de souvenirs de mon enfance passée dans une famille de gastronomes, mais la seule chose qui n'a pas changé est mon envie de cuisiner. J'ai toujours bien mangé. On parle et l'on se soucie uniquement de cuisine. »

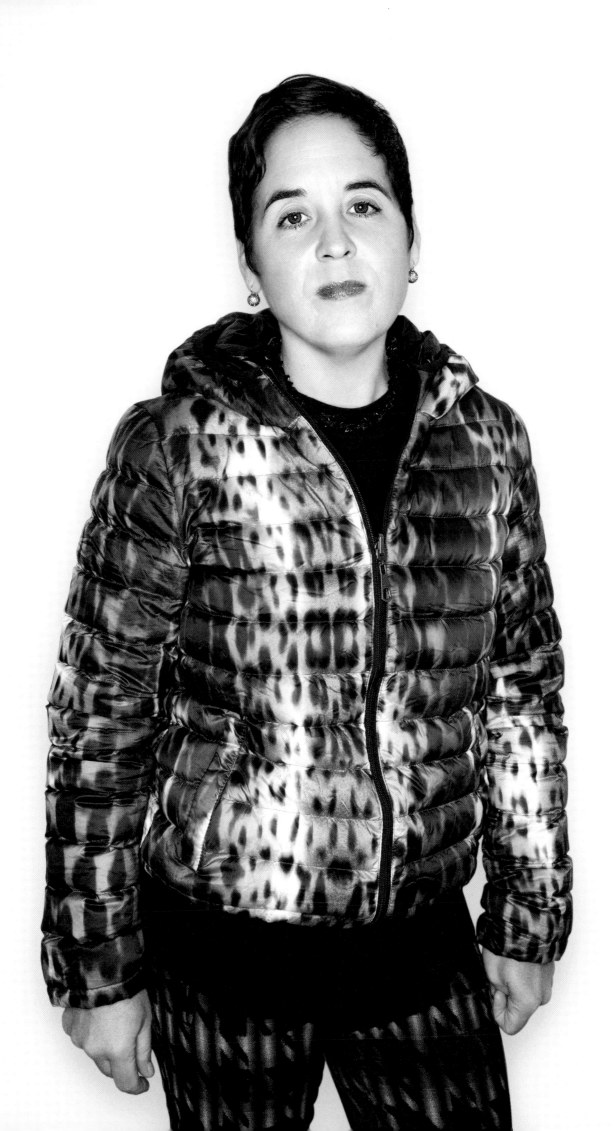

*BAUKNECHT KGN NO FROST*

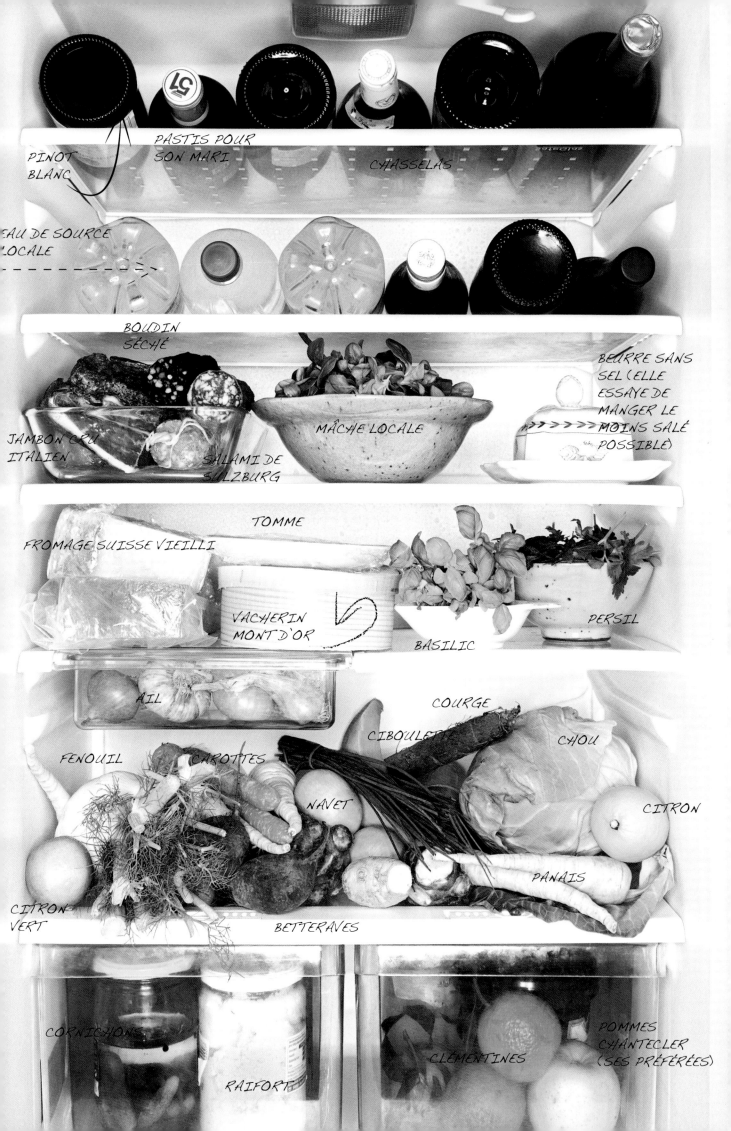

# SALADE DE MÂCHE,
## BACON, POMMES DE TERRE ET MONT D'OR

### *Pour 4 personnes*

500 à 600 g de vacherin Mont d'Or

200 g de mâche

16 petites pommes de terre Fingerling épluchées et coupées en deux

Sel

6 cl d'huile de pépins de raisin à répartir

8 tranches de bacon

1,5 cl de vinaigre blanc

5 ml de moutarde de Dijon

1,5 cl de fond de volaille

Poivre noir du moulin

Retirer le fromage du frigo et laisser 2 heures à température ambiante. Préchauffer le four à 200 °C. Laver et sécher soigneusement la mâche. Placer les pommes de terre sur une lèchefrite. Arroser de 3 cl d'huile de pépins de raisin et saler. Griller les pommes de terre jusqu'à ce qu'elles soient tendres.

Pendant ce temps, dans une poêle, frire les tranches de bacon à feu moyen, en remuant de temps en temps. Poursuivre jusqu'à ce qu'elles aient rendu leur graisse et qu'elles soient croustillantes. Retirer de la poêle et placer sur du papier absorbant. Dans un bol, mélanger au fouet l'huile de pépins de raisin, le vinaigre, la moutarde et le fond de volaille. Saler et poivrer au goût. Assaisonner la salade à la vinaigrette. Servir avec le bacon, les pommes de terre et le Mont d'Or.

### LA SALADE

Le mot salade vient du latin salata qui signifie « salé », en référence à la sauce salée qui assaisonnait la verdure des Grecs et des Romains. En effet, on consommait déjà des sauces à base d'huile et de vinaigre. Le mot apparaît plus tard en vieux français, puis au XIVᵉ siècle, en anglais. Il devient réellement populaire aux États-Unis au XIXᵉ siècle, où il est pour la première fois considéré comme un plat en soi, et non plus comme un simple accompagnement.

# CRUDITÉS HIVERNALES

### *Pour 4 personnes*

**Chou blanc**
1,5 cl de vinaigre de cidre
3 cl d'huile de pépins de raisin
2 ml de graines de carvi
200 g de chou blanc

**Fenouil**
5 ml de zestes d'orange
6 cl de jus d'orange
1,5 cl de jus de citron
1 pincée de sel
200 g de bulbes de minifenouils émincés, de
préférence avec une mandoline

**Chou-rave**
1,5 cl vinaigre de cidre
3 cl d'huile de pépins de raisin ou végétale
1 pincée de sel
1 pincée de poivre noir du moulin
5 g brins de ciboulette ciselées
200 g de chou-rave épluché et taillé en julienne

**Concombre**
½ concombre épluché et taillé en julienne
5 ml de sel
1,5 cl de vinaigre blanc
3 cl d'huile de pépins de raisin
1 branche d'aneth fraîche, émincée et sans les tiges
1 pincée de poivre noir du moulin

**Persil tubéreux**
1,5 cl vinaigre de cidre
3 cl d'huile de pépins de raisin
1 pincée de sel
1 pincée de poivre noir du moulin
1 petite poignée de feuilles de persil plat
200 g de persil tubéreux épluché et taillé en julienne

**Betteraves rouges**
200 g de betteraves rouges pelées et taillées
en julienne
1 pincée de safran en poudre
1,5 cl de vinaigre blanc
3 cl d'huile de pépins de raisin ou végétale
1 pincée de sel
1 pincée de poivre noir du moulin
1 pincée de piment d'Espelette en poudre

**Carottes**
Zestes et jus de 1 citron
4,5 cl d'huile d'olive
1 pincée de sel
1 pincée de poivre noir du moulin
1 pincée de sucre
200 g de carottes épluchées et taillées en julienne

**Courge**
Zestes et jus de 1 citron
1 cm de racine de gingembre pelée et finement râpée
1,5 cl d'huile de courge
3 cl d'huile d'olive
1 pincée de sel
1 pincée de poivre noir du moulin
1 pincée de piment d'Espelette en poudre
200 g de courge pelée et râpée
1 petite poignée de graines de courge grillées

**Chou blanc :**
Dans un grand bol, mélanger au fouet le vinaigre, l'huile de pépins de raisin et les graines de courge. Assaisonner le chou à la vinaigrette.

**Fenouil :**
Dans un grand bol, mélanger au fouet les zestes, le jus d'orange et le sel. Assaisonner le fenouil à la vinaigrette.

**Chou-rave :**
Dans un grand bol, mélanger au fouet le vinaigre, l'huile de pépins de raisin, le sel, le poivre et la ciboulette. Assaisonner le chou-rave à la vinaigrette.

**Concombre :**
Saler le concombre. Laisser reposer 10 minutes environ pour que le concombre évacue tout excédent de liquide. Rincer et sécher le concombre. Dans un grand bol, mélanger au fouet le vinaigre, l'huile, l'aneth et le poivre. Assaisonner le concombre à la vinaigrette.

**Persil tubéreux :**
Dans un grand bol, mélanger au fouet le vinaigre, l'huile, le poivre et le persil. Assaisonner le persil tubéreux à la vinaigrette.

**Betteraves rouges :**
Dans un grand bol, mélanger au fouet le safran en poudre, le vinaigre, l'huile, le sel, le poivre et le piment d'Espelette. Assaisonner les betteraves à la vinaigrette.

**Carottes :**
Dans un grand bol, mélanger au fouet le jus et les zestes de citron, l'huile, le sel, le poivre et le sucre. Assaisonner les carottes à la vinaigrette.

**Courge :**
Dans un grand bol, mélanger au fouet le jus et les zestes de citron, l'huile de courge et d'olive, le sel, le poivre et le piment d'Espelette. Assaisonner la courge à la vinaigrette et saupoudrer de quelques graines de courge grillées.

**Dressage :**
Dresser les crudités sur un plateau, ou les répartir dans des bols de service.

# DAVID
# **TOUTAIN**

RESTAURANT DAVID TOUTAIN

• ∙∙∙∙∙∙∙∙∙∙∙∙∙∙∙∙∙∙∙∙∙∙∙∙∙∙∙∙∙∙ •

### *Paris, France*

David Toutain débarque sur la scène gastronomique parisienne en tant que chef cuisinier de l'Agapé Substance, embrassant le monde de la gastronomie avec sa cuisine de saison inventive. Il s'inspire de la cuisine avant-gardiste espagnole, comme de la simplicité et de l'obsession du produit de la nouvelle tendance nordique : œufs de poule frais accompagnés d'une crème à la verveine et à l'ail ou baudroie, fèves de Tonka et crumble aux noix. Le rêve de tout critique gastronomique. La réputation du restaurant se répand comme une traînée de poudre au sein de la blogosphère gourmande. Un an et demi plus tard, il décide de quitter le restaurant pour réfléchir à son avenir. Il voyage aux États-Unis, en Europe, en Chine et au Japon.

Se voyant fermier comme ses parents, David devient chef par accident : « Tout vient de là : mon éducation, mon amour des produits et la culture agricole. L'étincelle culinaire jaillit lorsque vous êtes enfant. » Sans oublier qu'il a été formé par quelques-uns des plus grands chefs au monde : Bernard Loiseau, Alain Passard, Marc Veyrat et Andoni Aduriz. Dans leur ferme normande, les Toutain mangeaient d'excellents produits. « Je me suis rendu compte de ma chance quand je suis devenu chef, vingt ans plus tard. »

Chez les Toutain, la cuisine est simple, de saison et conviviale. « J'adore la tradition asiatique de partage des plats. » Ses produits viennent du marché situé avenue du Président-Wilson, non loin du restaurant – « j'y retrouve mon ami Joël Thiébault pour ses légumes » –, et de Tang Frères, dans le 13e arrondissement pour tout ce qui est asiatique (sa femme, photographe culinaire, est vietnamienne).

Malgré sa taille restreinte, le frigo familial est toujours plein grâce aux petites courses quotidiennes. « Nous mangeons tout ce qui est de saison. Les saisons sont éphémères, les produits vont et viennent à leur rythme. J'adore les jeunes poireaux, la rhubarbe, les fraises et le cassis. » De belles pièces de viande de bœuf ou de porc provenant de la ferme normande de ses grands-parents atterrissent dans le freezer. Il y a toujours quelque chose à boire : de l'eau, du jus de fruit et, spécialement pour David, le cidre familial. « Quand je rentre à la maison après une dure journée de travail, j'en bois toujours un verre. C'est très désaltérant, quand il est bien frais avec ses petites bulles à la surface. »

Transmettre à son fils un héritage et lui enseigner la vraie nature des choses sont des éléments importants pour David. « Il n'a pas mangé salé avant d'avoir un an. Il grignotait des fruits et des légumes. Nourrir sainement nos enfants et leur apprendre le goût des bonnes choses font partie de nos priorités. »

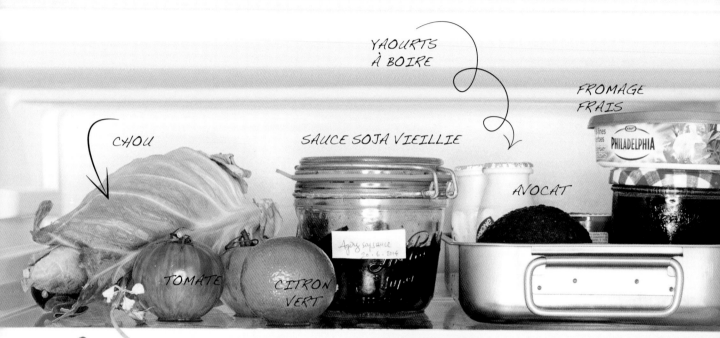
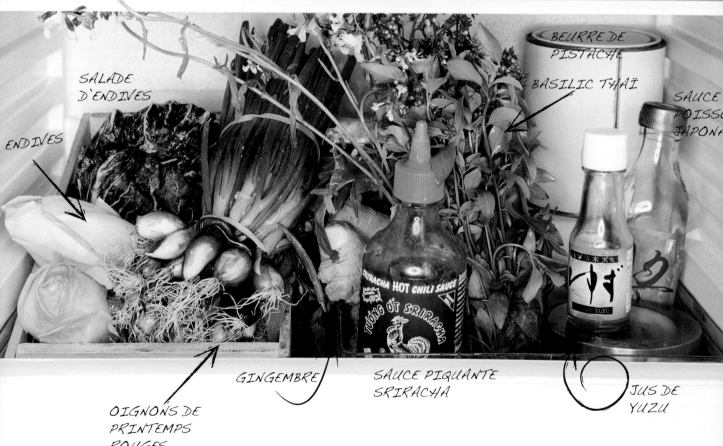

YAOURTS
À BOIRE

FROMAGE
FRAIS

CHOU

SAUCE SOJA VIEILLIE

PHILADELPHIA

AVOCAT

TOMATE

CITRON
VERT

BEURRE DE
PISTACHE

SALADE
D'ENDIVES

BASILIC THAÏ

SAUCE
POISSON
JAPONAIS

ENDIVES

SRIRACHA HOT CHILI SAUCE

TƯƠNG ỚT SRIRACHA

JUS DE
YUZU

GINGEMBRE

SAUCE PIQUANTE
SRIRACHA

OIGNONS DE
PRINTEMPS
ROUGES

## Le yuzu

Originaire de Chine, cet agrume aujourd`hui cultivé au Japon, et semblable à un petit pamplemousse grêlé, a une saveur très prisée des chefs créatifs contemporains. Modérément acide et au parfum puissant, le yuzu est rarement consommé comme un fruit. Son jus et ses zestes sont populaires pour leur goût unique et leur apport en vitamine C. Il est la base de plusieurs plats comme le yuzu kosho, la sauce piquante la plus populaire au Japon, élaborée à partir des pelures du fruit et de piments verts fermentés. Ses propriétés antioxydantes et ses notes fruitées le rendent populaire pour les soins de la peau. Il est intégré aux bains de vapeur pour soigner les rhumes et la grippe.

IKEA LAGAN

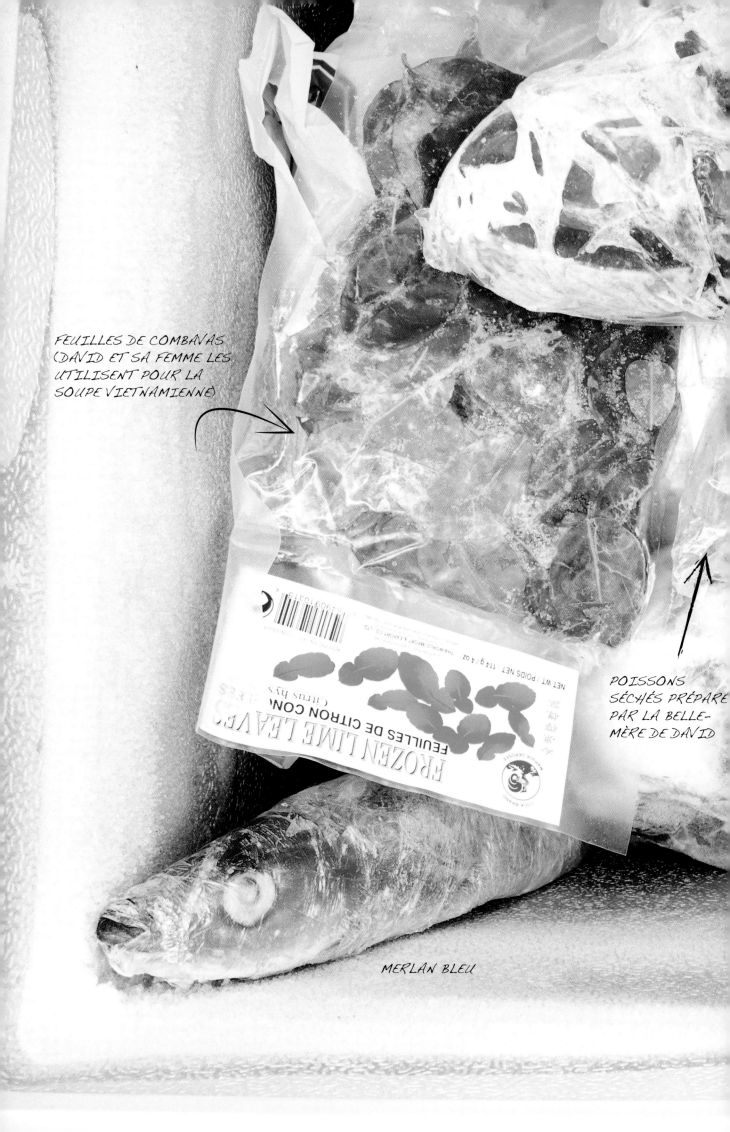

FEUILLES DE COMBAVAS
(DAVID ET SA FEMME LES
UTILISENT POUR LA
SOUPE VIETNAMIENNE)

POISSONS
SÉCHÉS PRÉPARE
PAR LA BELLE-
MÈRE DE DAVID

MERLAN BLEU

FROZEN LIME LEAVES
FEUILLES DE CITRON CON
Citrus hys

PIMENTS POUR
SA FEMME

BOUDIN DE
SON PAPY

# RISOTTO DE BOULGHOUR,
## GASPACHO DE TOMATES
## ET RATATOUILLE

### *Pour 4 personnes*

**Ratatouille**
6 cl d'huile d'olive
60 g d'oignons doux émincés
80 g de courgettes émincées
1 poivron rouge pelé et émincé
1 poivron jaune pelé et émincé
80 g d'aubergines émincées
Sel marin
Marjolaine (pour le dressage)

**Gaspacho de tomates**
210 g de tomates
9 g de poivrons rouges
20 g d'oignons doux
20 g de fenouil
10 g de concombres
2 ml de vinaigre de Xerès
2 ml de sel marin, et un peu plus

**Risotto de boulghour**
1 cl d'huile d'olive
6 gousses d'ail vert pelées et coupées en deux
1 branche de thym
40 cl d'eau
1 cube de bouillon de poulet
2 feuilles de laurier
160 g de boulghour

**Ratatouille :**
Dans une grande poêle, chauffer à feu moyen-doux l'huile d'olive. Faire revenir chaque légume séparément pendant quelques minutes. Ils doivent rester croquants. Réserver. Laisser refroidir, puis assaisonner de sel et de marjolaine, selon votre goût.

**Gaspacho de tomates :**
À l'aide d'un robot de cuisine, mixer l'ensemble des légumes. Incorporer le vinaigre et le sel, puis mixer de nouveau. Passer au chinois en pressant bien. Jeter les résidus solides. Laisser refroidir le gaspacho. Saler au sel marin.

**Risotto de boulghour :**
Dans une petite poêle, chauffer à feu doux l'huile d'olive. Ajouter l'ail et le thym. Cuire environ 20 minutes, jusqu'à ce que l'ail soit fondant, doré et très moelleux. Placer dans un petit bol et laisser refroidir. Écraser l'ail avec le dos d'une fourchette jusqu'à obtenir une pâte homogène.

Dans une casserole, laisser mijoter l'eau, le cube de bouillon de volaille et les feuilles de laurier. Pendant ce temps, dans une poêle, faire revenir à sec et à feu moyen le boulghour, en remuant de temps en temps, jusqu'à qu'il soit légèrement doré. Cuire le boulghour de la même manière qu'un risotto, en incorporant le bouillon petit à petit et en remuant jusqu'à ce qu'il soit complètement absorbé. Incorporer la pâte aillée.

**Dressage :**
Répartir le boulghour et le gaspacho dans plusieurs bols ou assiettes creuses. Surmonter de ratatouille.

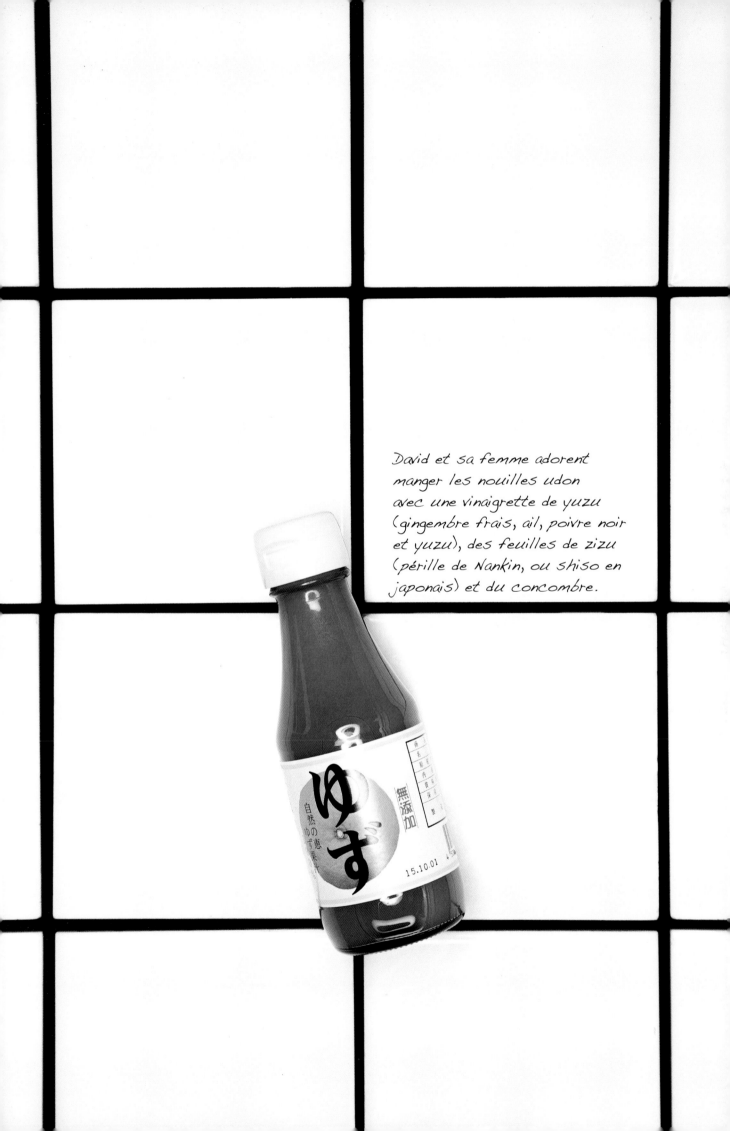

David et sa femme adorent manger les nouilles udon avec une vinaigrette de yuzu (gingembre frais, ail, poivre noir et yuzu), des feuilles de zizu (pérille de Nankin, ou shiso en japonais) et du concombre.

## MERLAN BLEU,
RHUBARBE ET PETITS POIS

### Pour 4 personnes

10 cl d'eau
20 g de sucre
2 tiges de rhubarbe, lavées, pelées (conserver les pelures) et émincées
50 g de beurre salé
4 oignons verts (ou échalotes) émincés, bulbes blancs et tiges vertes séparés
500 g de petits pois
2 filets de merlan bleu désarêtés, soit entre 400 et 600 g en tout
14 amandes vertes décortiquées
4 feuilles de basilic
4 feuilles de citronnelle
20 g de roquette
Sel marin

Dans une grande casserole, mélanger l'eau, le sucre et les pelures de rhubarbe. Porter à ébullition. Placer la rhubarbe dans un bol. Passer le liquide contenant les pelures de rhubarbe au chinois, en vous plaçant au-dessus du bol. Jeter les résidus solides. Laisser la rhubarbe reposer 24 heures au frais.

Préchauffer le four à 140 °C. Faire fondre le beurre à feu doux-moyen, dans une grande poêle pouvant aller au four. Ajouter les bulbes d'oignon vert et faire revenir 2 minutes. Ajouter les petits pois, couvrir et cuire 2 minutes. Incorporer les filets de merlan et placer la poêle au four. Cuire pendant 6 minutes.

Juste avant de servir, surmonter le poisson de la rhubarbe émincée, des amandes vertes, du basilic, de la citronnelle et de la roquette. Saler au sel marin.

### Le nuoc-mâm

Le nuoc-mâm (à prononcer « nouk mao ») est une sauce couleur caramel à base de poissons, très populaire dans les foyers vietnamiens. Elle apporte du goût et de la couleur aux viandes et aux poissons traditionnels vietnamiens. Elle est considérée comme l'ingrédient secret et essentiel à la réussite des ragoûts. Son élaboration (longue et ardue), à base de sucre raffiné et d'eau, suivie d'un repos d'un an au frais, en fait logiquement un ingrédient très apprécié.

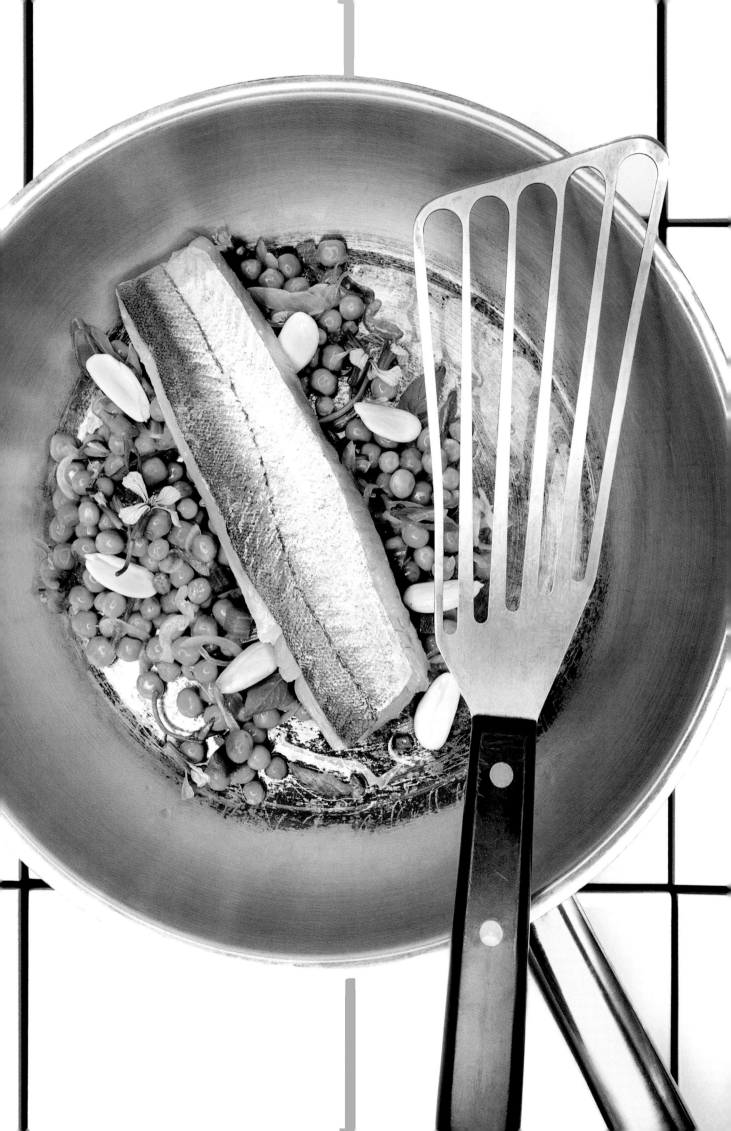

# MARCO PIERRE
# **WHITE**

PLUSIEURS ÉTABLISSEMENTS
AU ROYAUME-UNI

•⋯⋯⋯⋯⋯⋯⋯•

### *Londres, Angleterre*

Parmi les chefs les plus iconoclastes et emblématiques du monde, Marco Pierre White a inscrit sa propre histoire dans le livre de la grande cuisine des îles britanniques, selon ses propres termes. Il a forgé son destin sans s'imposer de limites.

Qualifié de chef *bad boy*, il est le plus jeune de sa génération à obtenir les trois étoiles Michelin. Victime d'un burn-out, il les rend avec pertes et fracas. Après avoir établi une liste des restaurants les plus honnêtes du Royaume-Uni, il entame une brillante carrière médiatique, et propose une cuisine axée sur le plaisir personnel.

Bien qu'il passe la plupart de son temps à Londres, son refuge perdu dans la campagne du Wiltshire lui permet de s'adonner à ses passe-temps préférés : la chasse et la pêche. Il mange très rarement dans sa maison géorgienne, immaculée et pleine d'œuvres d'art c'est pourquoi son magnifique son Frigeco vintage, trouvé dans une rivière, restauré et modernisé, renferme ce que sa gouvernante achète au supermarché plutôt que ses produits. « Mon frigo est sublime, mais aujourd'hui, on accorde plus d'importance à l'apparence qu'à la fonctionnalité. »

Les plats préférés de Marco Pierre sont pour la plupart des classiques britanniques. Cet expert de la chasse et de la cueillette adore la bécasse ou la perdrix cuisinées à l'anglaise dans une sauce au pain – « comme une purée à base de miettes et de beurre clarifié, et on cuit le gibier dans ses intestins après lui avoir ôté la tête ». Si c'est la saison, on y ajoute un peu de truffe noire. Autres en-cas très appréciés, des sardines sur du pain Poilâne tartiné de beurre (à déguster au petit-déjeuner), du haddock avec un œuf légèrement mollet et des pommes de terre grenailles ou du saumon gravlax de chez H. Forman & Son – « ces produits fumés sont exceptionnels. »

Dans sa résidence londonienne, Marco Pierre cuisine pour sa petite amie et sa fille. Il préparer des plats simples et savoureux : pour le petit-déjeuner des *pancakes* à la banane avec du sirop d'érable, et pour le dîner un pot-au-feu. En journée, il grignote des produits régionaux : du manchego aux poires et aux figues, du vacherin ou de la tomme de Savoie – « j'adore le fromage, je pourrais tous les manger » –, des poires marinées de l'épicerie espagnole du bout de la rue ou du bœuf salé assaisonné d'une pointe de moutarde de crémant. « Il est aussi bon que le jambon cru, peut-être même meilleur, il s'affine durant trois mois, puis est cuit à l'eau, magnifique ! ».

Ce chef, autrefois craint et respecté, est-il aujourd'hui maître dans sa cuisine ? « L'autre jour, mon amie ne savait pas quelles herbes prendre et m'a apporté un énorme bouquet. En lui demandant pourquoi, mais elle a juste haussé les épaules et m'a répondu que ne sachant pas ce je voulais, elle a tout pris. » Il sourit et semble lui aussi hausser les épaules intérieurement.

*RETROFITTED FRIGECO*

Chef iconoclaste, homme d'affaires et gentleman, Marco Pierre White possède un refuge agreste, une grotte perdue dans le Wiltshire sauvage, un endroit propice à sa quête naturelle de chasse et de pêche. Sa demeure remplie d'œuvres d'art abrite un Frigeco en bois des années 1930 parfaitement restauré qui, bien qu'étant source de fierté et de joie, est plus souvent utilisé par sa gouvernante pour entreposer sa nourriture (le chef vit la plupart du temps à Londres). Cependant, il lui arrive de renfermer du gibier fraîchement abattu dans les champs et bois environnants.

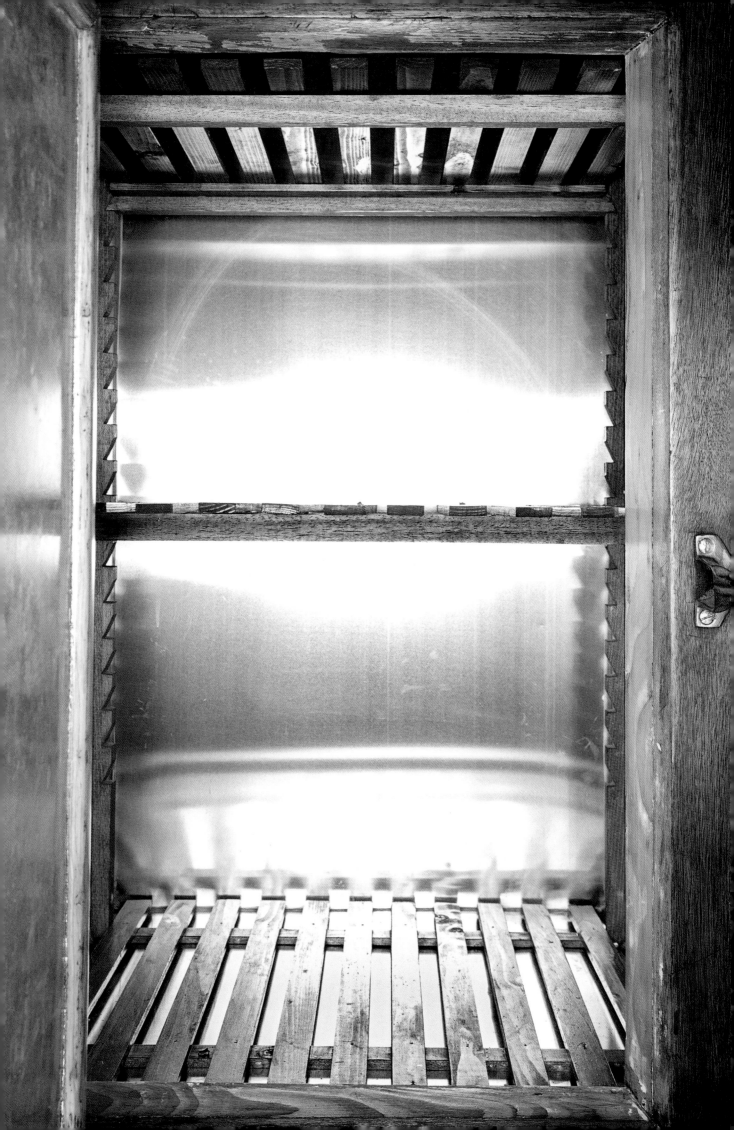

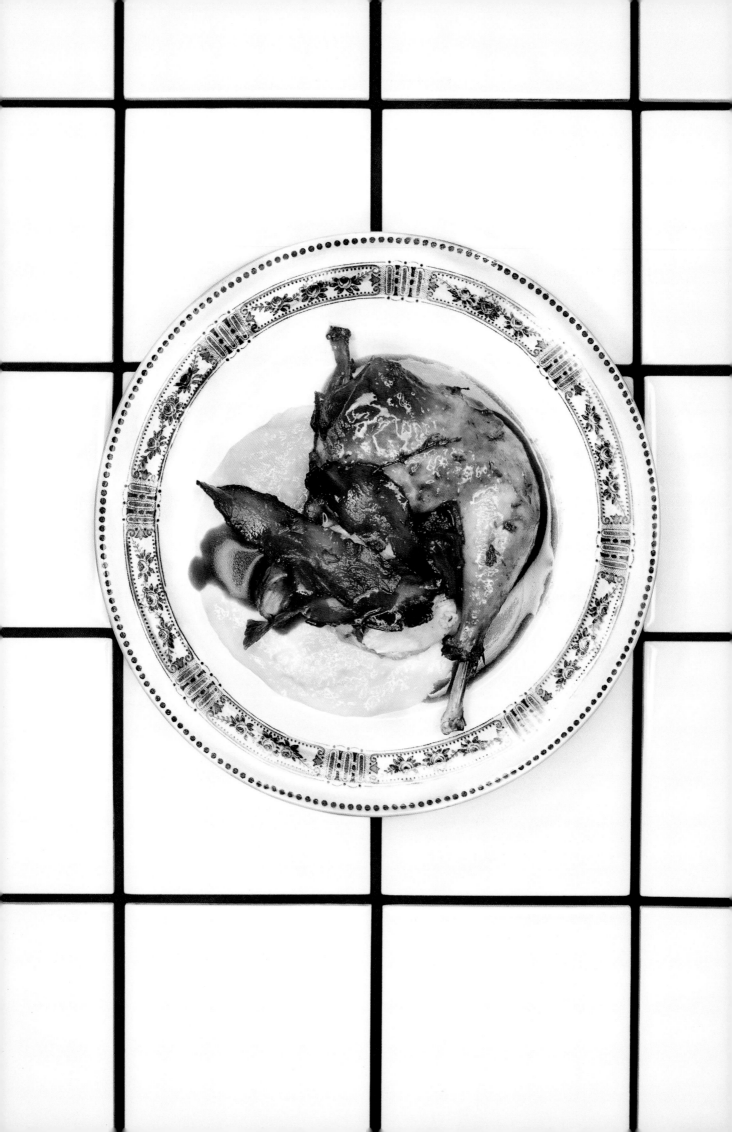

# RÔTI DE FAISAN
## SAUCE AU PAIN

### *Pour 4 personnes*

**Faisan**

8 tranches de lard entrelardé

2 faisans de 1,1 kg chacun

4 branches de thym

12 baies de genièvre

Sel

Poivre noir du moulin

Graisse d'oie

4 tranches de bacon de dos

**Chips**

2 grosses pommes de terre Maris Piper, épluchées
et taillées finement avec une mandoline

Huile végétale pour les fritures

**Sauce au pain**

40 cl de lait

1 oignon émincé

1 clou de girofle

4 tranches de pain blanc sans croûte et découpées en dés

**Jus de rôti**

1 branche de céleri émincée

1 oignon pelé et émincé

1 carotte épluchée et émincée

2 gousses d'ail pelées et coupées en deux

10 cl de vin blanc

2 branches de thym

20 cl de fond de veau

### Faisan :

Préchauffer le four à 200 °C. Disposer 4 tranches
de lard sur chaque faisan. Farcir chaque pièce de
2 branches de thym et de 6 baies de genièvre. Saler
et poivrer l'intérieur et l'extérieur. Brider les faisans.
Sur une plaque à rôtir, chauffer la graisse d'oie et
en badigeonner les faisans. Enfourner et rôtir de 25 à
30 minutes selon la taille des oiseaux. Laisser reposer
entre 5 et 10 minutes. Débrider et garder au chaud.
Griller ou frire le bacon de dos.

### Chips :

Rincer les pommes de terre à l'eau froide pendant
20 minutes. Égoutter et sécher sur du papier
absorbant. Chauffer une casserole remplie de 5 cm
d'huile végétale à 160 °C. Faire frire les pommes de
terre jusqu'à ce qu'elles soient dorées. Sécher sur du
papier absorbant et saler.

### Sauce au pain :

Dans une casserole, porter le lait à ébullition, avec
l'oignon et le clou de girofle. Réduire le feu et laisser
mijoter 2 minutes. Retirer l'oignon et le clou de girofle.
Verser la moitié du lait dans un bol et ajouter le pain.
Mélanger en écrasant. Saler. Verser petit à petit le lait
restant, jusqu'à obtenir la consistance d'une purée
de pommes de terre onctueuse. Couvrir d'un film
plastique et conserver au chaud.

### Jus de rôti et dressage :

Sur la plaque à rôtir ayant servi à la cuisson des
faisans, disposer le céleri, l'oignon, la carotte et l'ail.
Rôtir jusqu'à obtenir une couleur dorée. Placer la
plaque à cheval sur deux feux d'une cuisinière (à
gaz ou électrique). Ajouter le vin blanc et le thym.
Saler et poivrer. Faire bouillir jusqu'à évaporation
partielle du liquide. Ajouter le fond de veau, porter à
ébullition, puis réduire le feu et laisser mijoter pendant
3 minutes. Passer au chinois et jeter les résidus solides.
Retirer les pattes des faisans. Séparer les pilons des
hauts de cuisse. Lever les filets et trancher en trois.
Surmonter la cuisse et le pilon des tranches de filet.
Servir avec la sauce au pain, les chips de gibier, le
bacon et le jus de rôti. En accompagnement, du
chou de Bruxelles, du chou braisé ou des panais rôtis
sont recommandés.

# *ETON MESS*

### *Pour 6 personnes*

400 g de fraises

400 g de framboises

20 g de sucre glace et plus pour sucrer à votre goût

Kirsch

200 g de crème épaisse

6 meringues

6 boules de crème glacée à la vanille

6 branches de menthe (pour le dressage)

Tailler en pointe 6 fraises. Mixer les fraises restantes
et les framboises jusqu'à obtenir un coulis pulpeux.
Sucrer à votre goût et ajouter le kirsch. Monter la
crème épaisse avec 20 g de sucre. À l'aide d'un
mixeur, broyer la meringue pour obtenir des petites
miettes. Répartir la crème glacée à la vanille dans
6 coupes à glace en disposant une boule dans
chacune d'entre elles. Arroser du coulis de fruits et
surmonter des fraises taillées en pointe. Mélanger
les miettes de meringue et la crème fouettée pour
obtenir un mélange à deux textures. Verser dans des
verres. Surmonter chacun d'une branche de menthe.

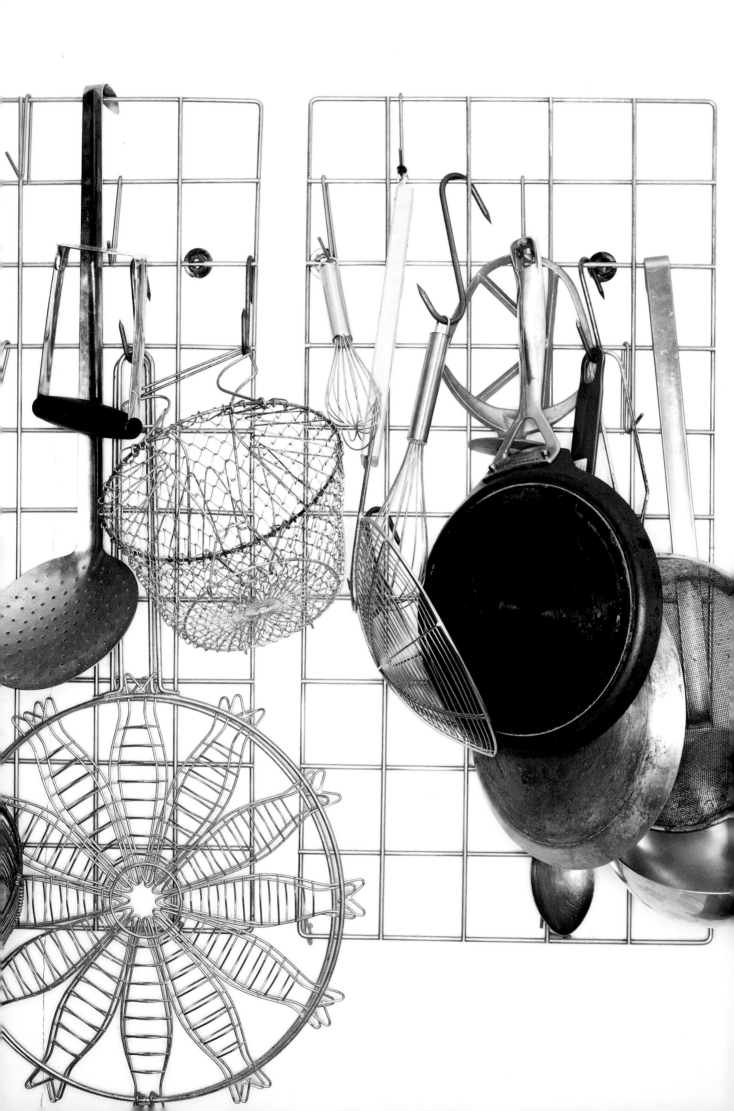

# INDEX

# INDEX

# INDEX

● ································· ●

# ADRESSES

●·····························●

**Daniel Achilles**
*Reinstoff*
Schlegelstraße 26c,
10115 Berlin, Allemagne
+49 30 3088 1214

**Andoni Luis Aduriz**
*Mugaritz*
Aldura Aldea, 20,
20100 Errenteria, Gipuzkoa, Espagne
+34 943 52 24 55

**Inaki Aizpitarte**
*Le Chateaubriand*
129, avenue Parmentier,
75011 Paris, France
+33 1 43 57 45 95

**Bo Bech**
*Geist*
Kongens Nytorv 8,
1050 Copenhague, Danemark
+45 3313 3713

**Akrame Benallal**
*Akrame*
19 rue Lauriston, 75016 Paris, France
+33 1 40 67 11 16

**Massimo Bottura**
*Osteria Francescana*
Via Stella 22, Modène, Italie
+39 059 223912

**Sébastien Bras**
*Le Suquet*
Route de l'Aubrac,
12210 Laguiole, France
+33 5 65 51 18 20

**Yves Camdeborde**
*Le Comptoir*
Hotel Relais Saint-Germain
9 Carrefour de l'Odéon,
75006 Paris, France
+33 1 44 27 07 97

**Sven Chartier**
*Saturne*
17 rue Notre-Dame des Victoires,
75002 Paris France
+33 1 42 60 31 90

**Mauro Colagreco**
*Mirazur*
30 avenue Aristide Briand,
06500 Menton, France
+33 4 92 41 86 86

**Hélène Darroze**
*La Salle à Manger*
4 rue d'Assas, 75006 Paris, France
+33 1 42 22 00 11

*Hélène Darroze, The Connaught*
Carlos Place, Mayfair, Londres,
W1K 2AL, Royaume-Uni
+44 207 499 7070

**Sang Hoon Degeimbre**
*L'Air du Temps*
Rue de la Croix Monet 2,
5310 Eghezée, Belgique
+32 81 81 30 48

**Kobe Desramaults**
*In De Wulf*
Wulvestraat 1, 8951, Heuvelland
(Dranouter), Belgique
+32 57 44 55 67

**Niklas Ekstedt**
*Ekstedt*
Humlegårdsgatan 17,
11446 Stockholm, Suède
+46 8 611 12 10

**Sven Elverfeld**
*Aqua*
The Ritz-Carlton Wolfsburg
Parkstraße 1,
38440 Wolfsbourg, Allemagne
+49 5361 606056

**Klaus Erfort**
*GästeHaus Klaus Erfort*
Mainzer Straße 95.
66121 Sarrebruck, Allemagne
+49 681 9582682

**Annie Féolde**
*Enoteca Pinchiorri*
Via Ghibellina, 87,
50122 Florence, Italie
+39 055 242757

**Alexandre Gauthier**
*La Grenouillère*
Rue de la Grenouillère,
62170 La Madelaine-sous-Montreuil,
France
+33 3 21 06 07 22

**Adeline Grattard**
*yam'Tcha*
121 rue Saint-I Ionoré,
75001 Paris, France
+33 1 40 26 08 07

**Bertrand Grébaut**
*Septime*
80 rue de Charonne,
75011, Paris, France
+33 1 43 67 38 29

**Fatéma Hal**
*Le Mansouria*
11 rue Faidherbe,
75011 Paris, France
+33 1 43 71 00 16

**Fergus Henderson**
*St. JOHN*
26 St. John Street, Londres, EC1M 4AY,
Royaume-Uni
+44 207 251 0848

**James Henry**
*Bones*
43 rue Godefroy-Cavaignac,
75011 Paris, France
+33 9 80 75 32 08

**Sergio Herman**
*The Jane*
Paradeplein 1, 2018 Anvers,
Belgique
+32 3 808 44 65

**Pierre Hermé**
Plusieurs boutiques à travers
le monde

**Mikael Jonsson**
*Hedone*
301–303 Chiswick High Road,
Londres, W4 4HH, Royaume-Uni
+44 208 747 0377

# ADRESSES

**Rasmus Kofoed**
*Geranium*
Per Henrik Lings Allé 4, 8,
2100 Copenhague, Danemark
+45 69 96 00 20

**Tatiana Levha**
*Le Servan*
32 rue Saint-Maur,
75001 Paris, France
+33 1 55 28 51 82

**Grégory Marchand**
*Frenchie*
5 rue du Nil,
75002 Paris, France
+33 1 40 39 96 19

**Thierry Marx**
*Sur Mesure par Thierry Marx*
Mandarin Oriental, Paris
251 rue Saint-Honoré,
75001 Paris, France
+33 1 70 98 73 00

**David Muñoz**
*DiverXO*
C/ de Padre Damián 23
28036 Madrid, Espagne
+34 915 70 07 66

**Magnus Nilsson**
*Fäviken Magasinet*
Fäviken 216, 830 05, Järpen, Suède
+47 647 401 77

**Matt Orlando**
*Amass*
Refshalevej 153,
1432 Copenhague,
Danemark
+45 435 84330

**Yotam Ottolenghi**
Plusieurs établissements à Londres,
Royaume-Uni

**Jean-François Piège**
*Le Grand Restaurant
Jean-François Piège*
7 rue d'Aguesseau, 75008 Paris,
France

*Clover*
5 rue Perronet, 75007 Paris, France
+33 1 75 50 00 05

**Christian Puglisi**
*Relæ*
Jaegersborggade 41,
2200 Copenhague, Danemark
+45 3696 6609

**Joan Roca**
*El Celler de Can Roca*
Can Sunyer 48,
17007 Gérone, Espagne
+34 972 222 157

**Douce Steiner**
*Hôtel Restaurant Hirschen*
Hauptstraße 69,
79295 Sulzburg, Allemagne
+49 7634 8208

**David Toutain**
*Restaurant David Toutain*
29 rue Surcouf, 75007 Paris, France
+33 1 45 50 11 10

**Marco Pierre White**
Plusieurs établissements
au Royaume-Uni

# REMERCIEMENTS

● • • • • • • • • • • • • • • • • • • • • • • • • • • • •●

Nous sommes infiniment reconnaissants envers chacun des chefs nous ayant ouvert les portes de leur maison et de leur frigo. Loin de vos cuisines professionnelles, vous avez partagé votre alimentation et votre intimité.

Nous tenons à remercier :

Daniel Achilles, son épouse et Regine du Reinstoff ; Andoni Luis Aduriz, Susana Nieto, Oswaldo Oliva, Sara Al-Ali, ainsi que Fernanda et Monica du service relations publiques de Lotus ; Inaki Aizpitarte ; José Avillez, son épouse et sa famille pour leur générosité, ainsi que Monica Bessone qui nous a aidés et conseillés à Lisbonne ; Bo Bech pour nous avoir fait découvrir Copenhague ; Akrame Benallal et sa femme Farah, tout comme Stéphanie Messian et Elena, conseillères d'Akrame ; Massimo Bottura, Lara Gilmore et Alessandro, merci également à Sarah Canet et Ailsa Wheeler du service relations publiques de Spoon ainsi qu'Alice Stanners ; Sébastien Bras et sa famille ; Yves Camdeborde et sa famille ; Sven Chartier et son épouse Marianne ; Mauro Colagreco et son épouse Julia Ramos Colagreco, tout comme Gonzalo Benavides ; Hélène Darroze pour nous avoir rencontrés à Paris, ainsi que Jannes Soerensen et Christelle Curinier pour leur aide ; Sang Hoon Degeimbre et sa famille, ainsi qu'Olivier Deschetier et Danila de L'Air du Temps ; Kobe Desramaults et Eff, tout comme Debbie Pappyn de Class Touriste ; Niklas Ekstedt ; Sven Elverfeld, sa famille, et Sandra Schuschkleb du restaurant Aqua au sein du Ritz-Carlton de Wolfsbourg en Allemagne ; Klaus Erfort, Torsten Burgmaier, Jérôme Pourchère, et tout particulièrement Michael Raber pour son inestimable présentation ; Annie Féolde et Cristina Matteuzzi, ainsi que David Fink pour son aide très utile ; Alexandre Gauthier, sa famille, et Lizzie ; Adeline Grattard et Chiwah ; Bertrand Grébaut et Tatiana Levha ; Fatéma Hal ; Fergus et Margot Henderson, ainsi que Kitty Cooper ; James Henry et ses colocataires ; Sergio Herman, sa famille, et l'équipe du service relations publiques de Spoon ; Pierre Hermé et Marine Attrazic ; Mikael Jonsson pour nous avoir invités dans sa nouvelle maison décorée seulement par son frigo. Nous remercions également l'équipe du service relations publiques de Spoon ; Rasmus Kofoed et Kristian

Brask Thomsen du Bon Vivant ; Grégory Marchand et son épouse Marie ; Thierry Marx, Mathilde de L'Ecotais et Anaïs Buzias du Mandarin Oriental ; David Muñoz, Patricia, Lola et Pati de Mateo & Co ; Magnus Nilsson, sa famille, et l'équipe du Fäviken Magasinet ; Matt Orlando, son épouse, ainsi qu'Evelyn Kim ; Yotam Ottolenghi et son associé, tout comme Lucy, Felicity et Juliet du Lutyens & Rubinstein ; Jean-François Piège et son épouse Élodie ; Christian Puglisi et son épouse ; Joan Roca, sa famille et tout particulièrement sa mère Montserrat Fontané ; Douce Steiner et sa nombreuse famille ; David Toutain et son épouse Thai ; Marco Pierre White pour nous avoir chaleureusement accueillis dans son antre et nous avoir emmenés chasser du gibier, un remerciement particulier à Kevin Cash, son ami et le nôtre, un autre homme extraordinaire qui a suivi le projet dès ses balbutiements.

Nous souhaitons remercier tout particulièrement Benedikt Taschen pour avoir apporté son regard et soutenu le projet dès le départ. Nous remercions également Florian Kobler et toute l'équipe de Taschen pour leur patience, implication et détermination à faire de ce livre une œuvre exceptionnelle.

Merci à Nathan Myhrvold pour avoir donné le ton au livre, mieux que nous ne pouvions l'espérer. Merci également à Stephanie Swane et Maggie Wheeler du Cooking Lab.

Merci à ceux qui ont rendu nos voyages plus agréables et nous ont tendu la main quand nous en avions besoin : Olivier Pacteau, Cécile Perrin, Julia Goldstein, Lisa Hryniewicz.

Merci à Laurence Maillet pour sa magnifique maquette. Aurore D'Estaing pour ses illustrations détaillées ; Julia Kramer et Aaron Bogat pour leur rigueur et leur minutie.

Nous remercions Philippe Demouy et Karolina Symington.

Enfin, Adrian et Carrie souhaitent remercier tout particulièrement leurs amis et leur famille pour leurs encouragements et leur soutien, sans lesquels rien de tout de cela n'aurait pu être possible. Adrian dédie ce livre à Chloé.

# ACHEVÉ D'IMPRIMER

●∙∙∙∙∙∙∙∙∙∙∙∙∙∙∙∙∙∙∙∙∙∙∙∙∙∙∙∙∙●

Sauf indication contraire tous les textes ©
**Carrie Solomon and Adrian Moore**
Préface, courtoisie de **Nathan Myhrvold/
The Cooking Lab** © The Cooking Lab, LLC
Toutes les recettes © **the respective chefs**
Toutes les photographies © **Carrie Solomon**
Portrait page 10: **Tempé Storm Cole**
Toutes les illustrations © **Aurore d'Estaing**

Mise en page : **Laurence Maillet, Paris**
Coordination éditoriale : **Florian Kobler, Berlin**
Collaboration : **Inga Hallsson, Berlin**
Production : **Ute Wachendorf, Cologne**

Traduction : **Pierre Aiguillon, Aygline Bonzon
Ariane Sagiadinos pour Cillero & de Motta**

Imprimé en Slovaquie

ISBN 978-3-8365-5354-4

© 2015 Taschen GmbH
Hohenzollernring 53, D–50672 Köln
www.taschen.com

**UN LIVRE TASCHEN, UN ARBRE PLANTÉ !**
TASCHEN affiche un bilan carbone neutre. Chaque année, nous compensons nos émissions de $CO_2$ avec l'Instituto Terra, un programme de reforestation de l'État du Minas Gerais, au Brésil, fondé par Lélia et Sebastião Salgado. Pour plus d'informations sur ce partenariat environnemental, rendez-vous sur : www.taschen.com/zerocarbon
**Inspiration : illimitée. Empreinte carbone : nulle.**

Si vous souhaitez être informé des prochaines parutions TASCHEN, abonnez-vous à notre magazine gratuit sur www.taschen.com/magazine, suivez-nous sur Twitter, Instagram et Facebook, ou contactez-nous par e-mail à l'adresse contact@taschen.com pour toute question concernant notre programme de publication.